U0114594

薛覺先評傳

薛覺先評傳

羅澧銘 著

朱少璋 編訂

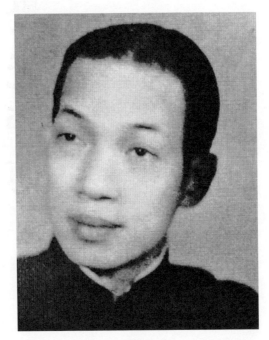

薛覺先

薛覺先漫畫像
（吳貴龍先生提供）

薛覺先《璇宮艷史》中的造型　　　　薛覺先在《烏龍院》中飾宋江
（吳貴龍先生提供）　　　　　　　　（《戲曲品味》提供）

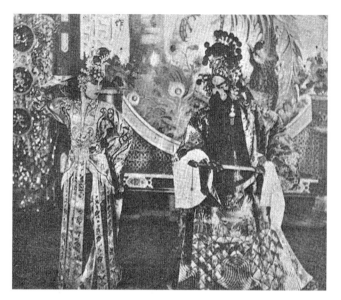

薛覺先與上海妹合演《貂嬋》

（岳清先生提供）

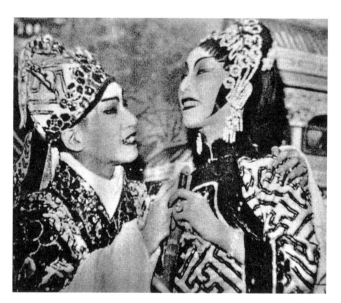

薛覺先與鄧碧雲合演《游龍戲鳳》

（岳清先生提供）

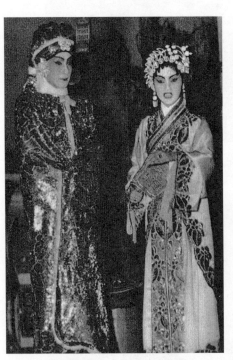 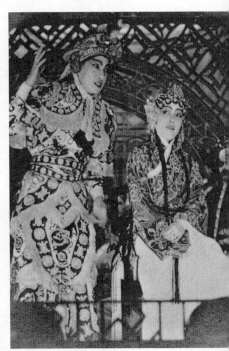

薛覺先與譚倩紅合演《漢武帝夢會衞夫人》　　　　　薛覺先、上海妹
（岳清先生提供）

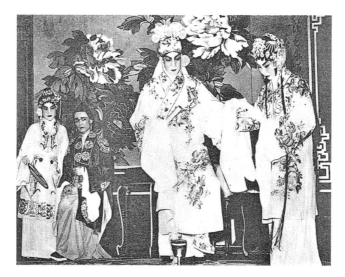

薛覺先五十年代於廣州演首本名劇《胡不歸》
（岳清先生提供）

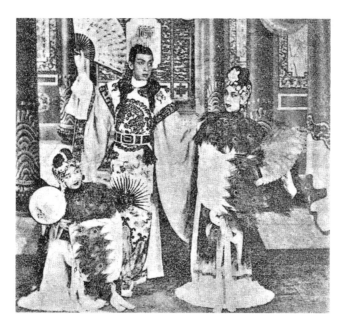

薛覺先、上海妹、車秀英合演《楊貴妃》
（岳清先生提供）

薛覺先主演電影《浪蝶》(劇刊)

薛覺先主演電影《伶王艷史》　　　　　　薛覺先主演電影《帝苑春心化杜鵑》

薛覺先手跡

薛覺先簽式

一九三三年六月二日《工商日報》上「月團圓」班的演出廣告，薛覺先參與演出。

一九三四年十月一日《工商日報》上「覺先聲」班的演出廣告，薛覺先參與演出。

「覺先聲」內附

一九三五年「覺先」劇團內附。「覺先」劇團是「覺先聲」短期班常用的班牌。

南海十三郎成名作、薛派名劇《女兒香》本事。

「覺先聲」《歸來燕》劇本封面（泥印）

一九四八年「覺先聲」日月星大聯合劇團在廣州演出時的送檢文件

「覺先聲」劇團收支報告（泥印）

「覺先聲」劇團收支報告（泥印）

103 寒江釣雪

（二）

工尺工六合生一五六工尺工
尺工上尺尺士一士士
洽士乙上尺　尺上乙士合
工六　五上一尺乙上尺合（回頭）六一士
士　乙尺伬　乙尺乙士合士乙尺士仕合仜上
工尺乙尺伬　工尺　乙尺工士合士合仜上
伬　工尺合士乙尺伬　五六五反六工伬
工尺、工上合士上尺一

上士上尺工六工尺上士合一

名曲《寒江釣雪》曲譜（局部）。

薛覺先主唱，南海十三郎作品。

唐雪卿

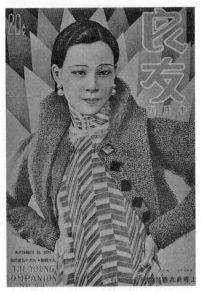

唐雪卿
一九三四年上海《良友》雜誌封面

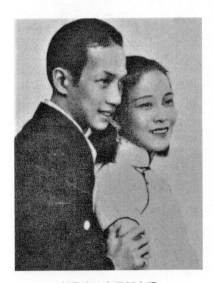

薛覺先、唐雪卿合照

覺廬
（《戲曲品味》提供）

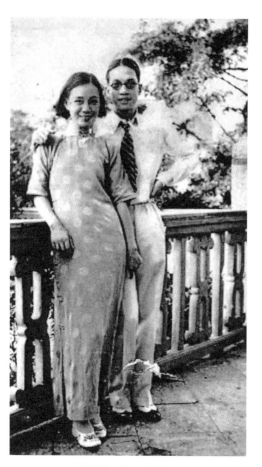

薛覺先、唐雪卿合照

唐雪卿

唐雪卿簽式

·大戲漫談·

新馬劇團南遊憶舊談新

禮記撰文·寶善攝影

新馬師曾與任劍輝合影。

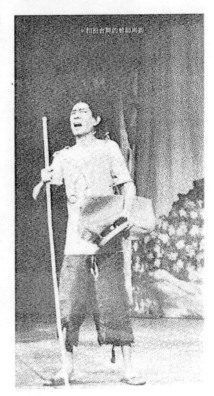

新馬師曾的舞台扮相。

粵劇伶人，不論男女，凡問以過埠演劇為契機會，莫不欣然欲往，因為走埠不外乎赴金山及暹邏，他等戲人在省港決定，收水（「包銀」）有等戲人在省港決定，稱為「埠省」，《起休叫及水》（不叫「收山」），據說戲人送信，最後走埠一次，謂「山字一份」叫「收山」。最後走埠一次，謂「山字一份」叫「收山」云。

因此我去南金山及南洋各埠，希望但凡有名氣的伶人，差不多沒有一個不想去走埠。除非細數寥寥無名的大老倌，灣畔而歸。因為他名氣不響，當地戲院初初場路拒，薛覺先，他在我們的音聽眼底，後來得觀其舞姿，即接聽他思想影響，這是我個人號召力，甚與我們的粤劇伶影響甚地藏院分職，賈樂亦帶拍攝，來完其「唐山」分英語、國語、粤語第三國務員，且和戲院分職，賈樂亦帶拍攝，來完別角，得戲深陣相招，長期演，劇、通常伶育一個班底，戲院亦緊其新班色，起初幾天可能增加，增加賈院新剌激，紅怜、抽不出時間，相埠的叫座力甚固定，照州府官商原田班底的正本中花且吐忧，其他花且值錢倾價的四首本。富麗不能有時組成正劇團之中表正本的習俗，傅埠老倌亦其時，愈其幸收入不符價，則為至聖幾個劇團輝演，幸收入不符價，「十美繚宜王」等過台劇嫌如正劇團上演，可知當地觀衆看慣香港劇團演出之間，「游水蝦唐山」之際，老倌名古倫山「覺先施行劇團」是一九三六年

校，鄧山人，與白玉堂赫新中華，是新結局兄、朝旭蓮勃，他天賦一串金嗓子，漂喉片基勁，他的唱片暢销富，不幸精彩誤遇侵視波戰、嶽起大職，該齣放映，已搭艇兄弟往，扮演大昔戲人走埠，多載萬兄弟往，單獨走埠的原進了九萬元，分得二三萬元，購置二次肉戲及入旺台可知，起南洋劇變，又再俄，使伶南洋型變，又再俄，使伶不吃苦了？除人走埠之外，亦有由伶人拍電影的，像覺先官商敷衍，便出其中表劇團，至巡先官商敷衍，便出其中表劇團，袁雲。

羅澧銘以筆名「禮記」
在《娛樂畫報》上發表文章。

《薛覺先評傳》作者羅澧銘

羅澧銘、黃守一主編的文學雜
誌《小說星期刊》,是香港新舊
文學交替時期的重要文學刊物。

羅澧銘手跡

羅澧銘簽式

目　錄

前言

史料煙海中的閃光

崔頌明　廖妙薇

　　深藏昔日香港報章六十餘年的《薛覺先評傳》，經有心人發掘、整理，香港商務印書館慧眼識珠，以單行本重新出版，珍貴史料重見天日，這是香港乃至嶺南大地文化領域的一件盛事，為進一步探尋、搜集中華傳統文化，活化史料，推陳出新，樹立了一個新的榜樣，可喜可賀。

　　粵劇，早年民間又稱「大戲」，二十世紀五十年代初統一粵劇稱謂。二十世紀初葉開始，粵劇處於大發展、大變革時代，百花齊放，流派紛呈，名家輩出，形成了薛（覺先）、馬（師曾）、桂（名揚）、廖（俠懷）、白（玉堂）五大流派，在省港澳舞台上不斷推出連台好戲，觀眾大飽眼福，為嶺南文化增添無限光彩。二〇〇九年經聯合國教科文組織批准，繼中國「百戲之祖」崑曲之後，粵劇被列入「人類非物質文化遺產代表名錄」，嶺南大地再度掀起戲曲文化熱潮。

　　桂名揚哲嗣桂仲川先生，在香港中央圖書館搜集父親史料的過程中，偶然發現《星島晚報》「薛覺先評傳」的連載，當他看

到作者羅澧銘在首篇道出「與薛五叔締交三十五年」，感情真摯，有血有肉，亦情亦義，因而大受感動。

二十世紀三十年代初，粵劇藝壇上兩位巨頭薛覺先和馬師曾，被譽為「諸葛亮和周瑜再世」，展開歷時十年的「薛馬爭雄」。所謂爭雄，既是相互競爭，又是相互融合，彼此促進，共同發展。在爭雄中異軍突起自成一派的桂名揚，有「薛（覺先）韻馬（師曾）神」之譽。仲川先生對先父的藝術成就心領神會，醉心於浩如煙海的史料中，當他看到閃光的「薛覺先評傳」，自然愛不釋手；他不辭辛苦逐一複印，由一九五六年十一月四日首發至一九五七年四月三十日總結，匯集近一百六十八篇連載文章。他慷慨交出影印本，希望有日重新面世，讓更多朋友對薛覺先有更深刻、更完整的認識。與此同時，又發現《星島晚報》還有齊蘭賀執筆的「馬（師曾）紅（線女）評傳」，一九五六年三月起連載，先於「薛覺先評傳」，這也是難能可貴的資料。一位戲班後人，胸懷廣闊，景仰先賢，心靈交會，令人敬佩，先人泉下有知，定當無限欣慰。

薛覺先藝術人生光輝絢爛，影響巨大深遠，二○一七年在香港舉辦的「南薛北梅」藝術系列活動中，與會學者、中國藝術研究院梅蘭芳紀念館研究員吳開英先生指出，作為一代戲劇大師，梅蘭芳和薛覺先曾為京劇和粵劇的發展與繁榮作出了傑出的貢獻，成為二十世紀中國戲劇界里程碑式的代表人物；據了解，有關梅蘭芳的書籍、專著約二百多種，而論述薛覺先的書籍相對較少，期待業界朋友加強、改進。隨後吳開英先生新作《雪梅清香‧梅蘭芳薛覺先交誼紀》在北京出版，給粵劇界同人莫大鼓舞。當我們拜讀《薛覺先評傳》時，自然想起吳開英先生語重心

長的話。

多年來，各地專家學者、熱心人士積極支持，着力推進嶺南大戲史料搜集、整理、研究工作，功德無量。梁潔華、梅葆玖、秦華生、劉禎、吳開英、阮兆輝、陳守仁、葉世雄、潘耀明、阮紫瑩、馬逢國、林克輝、崔文冰、莫慶棠、葉兆柏、小蝶兒、唐婉華、鄭迅、謝少聰、李耀安、曾憲就、黃志雄等，謹此向他們表示衷心感謝和崇高敬意。

粵劇跨越地區廣闊，豐富的史料散失於各地，探索、整理、研究任務至為艱鉅。本書在朱少璋老師精心編訂下，工作人員羣策羣力，終於與讀者見面，無限感激之餘，亦期望各方有識之士共同努力，創造更多成果。

導言

高山流水

朱少璋

余生恨晚感無端
絕藝梨園未及觀
多謝當年台下客
傳奇寫與後人看

一

薛覺先（一九〇四——一九五六），原名薛作梅，學名鑾梅，字平愷，又曾改易姓名為「章非」，排行第五，人稱「五哥」、「揸哥」、「五叔」、「老揸」；廣東順德人，於香港出生，曾在聖保羅書院讀書。薛氏十八歲開始在戲班工作，因別具演戲天份，先後得朱次伯、新丁香耀及千里駒等名宿賞識，多方提拔關照，十九歲即憑《三伯爵》一劇走紅。曾隸名班「寰球樂」、「人壽年」、「梨園樂」，一九二九年年方廿六，即自組「覺先聲」劇團，演藝事業，如日中天。劇團曾應邀遠赴越南、星馬一帶作巡迴演出，

轟動一時。薛氏又曾參演、製作電影，亦深受觀眾歡迎；伶影雙棲，左右逢源。薛派名劇如《女兒香》、《心聲淚影》、《嫣然一笑》、《胡不歸》、《白金龍》、《璇宮艷史》、《還花債》、《燕歸來》、《西施》、《花染狀元紅》，均堪稱「世紀名劇」，顧曲者無不津津樂道。薛氏演技超卓，能生能旦，能文能武，唱腔亦優美動聽，所創「薛腔」強調「問字取腔」，既重視旋律調子之變化與跌宕，又能演繹出深長而感人的韻味，唱起來聲情並茂，影響所及，上世紀唱粵曲者，可以說幾乎是「無腔不薛」。薛覺先是一位別具開創精神、富有革新精神而又深具影響力的一代宗師，他銳意改革粵劇，取消剝削後輩利益的「師約制」，又致力廢除戲行種種陳規陋習，諸如演出時禁止小販叫賣及嚴禁閒雜人等隨意出入，以免影響演員的演出情緒。又淘汰傳統的「提綱戲」，重視編劇的素質，要求劇本完整而有水平，杜絕胡亂「爆肚」（即興），所有排演均要忠於劇本，唱詞介口不得臨場更動。在伴奏樂器方面，他在中樂的基礎上，大膽引進了小提琴、喇叭、色士風、結他等西洋樂器及京劇鑼鼓，大大提高了舊有的伴奏效果。薛氏又在舞台表演上引入了北派功夫，開創了在粵劇舞台上兼演北派開打的風氣。薛氏對粵劇貢獻良多，故有「粵劇伶王」、「萬能泰斗」之稱。一九三五年英國倫敦「國際哲學科學藝術學會」聘其為會員，授以 M.S.P. 榮銜，其藝術造詣與貢獻，備受肯定。

一九二七年薛覺先與唐雪卿結婚，自此內助得人，班務劇務得唐雪卿幫忙打點，井井有條。既而夫唱婦隨，耳濡目染，唐雪卿亦登台演戲，成為「覺先聲」的一員大將。日本侵華期間，夫婦同甘共苦，為免遭日人利用，乃與劇團全人共同進退，冒險離港，在艱苦歲月中輾轉流離於桂林、柳州、鬱林、貴縣、荔

浦、長沙等地，堅持演出。抗戰勝利後舉家回港，可惜此時薛氏精神健康出現問題，影響演出，未能登台，以致沉寂一時。幸經休養調治後，病況頗見好轉，一九五〇年與義子陳錦棠組班，偕當時得令的名旦芳艷芬，合演唐滌生名劇《漢武帝夢會衞夫人》，久休復出，果然寶刀未老，演出成功，大獲好評。一九五三年薛氏以半百之齡，應邀參加馬師曾、紅線女的「真善美」劇團，演出新劇《蝴蝶夫人》、《清宮恨史》，成績美滿，亦得觀眾讚賞。一九五四年偕妻返廣州定居，翌年唐雪卿病逝於廣州。薛氏回國後歷任藝術委員會主任、全國政協委員、民盟廣州市委員會委員、戲劇廣州分會理事暨副主席等要職。一九五六年年初鸞膠弦續，與張德頤結婚，同年十月三十日晚上演罷薛派名劇《花染狀元紅》，因腦溢血送院救治，延至翌日下午五時零七分逝世；粵劇一代宗師，溘然長逝，享年五十二歲。

<div align="center">二</div>

　　薛覺先一生傳奇，對粵劇貢獻良多，以薛氏為主題而成書成文者，以下十數種都有參考價值：

1. 《覺先悼念集》(香港：覺先悼念集編撰委員會，一九五七)
2. 薛覺明：〈薛覺先的舞台生活〉，原刊一九五六年十一月、十二月《廣州日報》，另連載於一九五六、五七年香港《大公報》；薛覺明身故後，此文署「薛覺明遺作」，重刊於《廣州文史》第四十二輯，文題改易為〈薛覺先的舞台生涯〉。

3. 張潔：〈著名粵劇藝人薛覺先〉，刊《廣州文史》第廿一輯

4. 李嶧：〈薛覺先傳（初稿）〉，載《戲劇研究資料》第十二期
 （一九八五）

5. 李嶧：〈薛覺先年表〉，載《戲劇研究資料》第十二期
 （一九八五）

6. 李門：《薛覺先紀念特刊》（香港，一九八六）

7. 李嶧：〈薛覺先傳（二）〉，載《粵劇研究》第一期（一九八六）

8. 李嶧：〈薛覺先傳（三）〉，載《粵劇研究》第三期（一九八七）

9. 賴伯疆：《薛覺先藝苑春秋》（上海：上海文藝出版社，
 一九九一）

10. 吳庭章：《粵劇大師薛覺先》（廣州：廣東人民出版社，二〇〇一）

11. 梁潔華：《真善美——薛覺先藝術人生》（香港：香港大學美
 術博物館，二〇〇九）

12. 崔頌明、伍福生：《粵劇萬能老倌：薛覺先》（廣州：廣東人
 民出版社，二〇〇九）

13. 羅家寶：〈念良師憶故人：薛覺先〉，見程美寶：《平民老倌羅
 家寶》（香港：三聯書店（香港）有限公司，二〇一一）

14. 崔頌明：《圖說薛覺先藝術人生》（廣州：廣東八和會館；香
 港：大山文化出版社有限公司，二〇一三）

　　以上諸作，對了解薛氏之生平與薛派藝術，都有幫助，其中
薛覺明所寫的回憶文字尤為重要。薛覺明是薛覺先胞弟，又是
戲行中人，曾與薛覺先合作演出，對薛覺先了解甚深。薛覺明的
〈薛覺先的舞台生涯〉，是最接近「歷史現場」的回憶，自有其參
考價值，諒非後人的間接論述可比。至如其餘各種材料，或藉珍

貴照片以補文字敍述之不足，又或以表列形式清楚交代薛氏生平大事之時序，各具特色；而篇幅或詳或略或深或淺，亦能滿足不同讀者的要求。至如輯錄在程美寶主編的《平民老倌羅家寶》那廿六篇由羅家寶撰寫有關薛覺先的文章，回憶深刻具體，文筆生動，談及薛氏演藝事平生，椿椿件件，娓娓道來，真實可信。羅家寶又以當事人身份敍寫親炙一代宗師的片段，尤具參考價值，可惜羅家寶得以認識、親炙薛覺先，乃在上世紀五十年代，時日太短，因此文章內容所能觸及者，亦當有其局限；但這批文章的參考價值，足可與薛覺明的文章相提並論。

筆者特別偏重與薛覺先同代的「同胞同行」及「親炙弟子」所寫的材料，無非重視其真實性。因此，由一位身兼「薛覺先同代人」、「薛覺先擁護者」、「薛覺先知己良朋」、「曾為薛覺先撰曲」、「曾任覺先旅行劇團司理」、「戲曲專家」、「報章雜誌編輯」、「作家」等多重特殊身份的作者所寫的《薛覺先評傳》，理應列為「薛覺先研究」的經典著作。

三

羅澧銘正是身兼「薛覺先同代人」、「薛覺先擁護者」、「薛覺先知己良朋」、「曾為薛覺先撰曲」、「曾任覺先旅行劇團司理」、「戲曲專家」、「報章雜誌編輯」、「作家」等多重特殊身份的作者。

羅氏可以說是「天字第一號薛迷」，薛覺先一九五六年十月卅一日逝世，羅氏在四天後（十一月四日）便開始在香港《星島晚報》連載《薛覺先評傳》，評傳由一百六十八篇文章組成，全

文總字數近二十萬字，內容極為豐富，而文筆流暢，文白相兼又時雜粵語者，吾粵讀者讀起來，倍感親切，是別具特色的書寫風格。

羅澧銘（一九〇三——一九六八），筆名塘西舊侶、蘿月、憶釵生、三羅後人、禮記。廣東東莞人，香港名中醫羅鏡如之子。羅澧銘十四歲隨何恭第習古典文學，並入讀聖士提反中學，十九歲出版四六駢文小說《胭脂紅淚》，翌年從商，仍筆耕不輟，常以筆名「憶釵生」發表文章。羅氏多才多藝，曾辦報、編雜誌、撰稿、出版。羅氏與何筱仙、黃守一等人在一九二四年八月合辦的《小說星期刊》，是香港新舊文學交替時期的重要文學刊物，是香港新文學研究的重要文獻，他在《小說星期刊》上發表的〈新舊文學之研究和批評〉，更是研究香港早期新文學不能繞過的重要材料之一。一九二八年八月與孫壽康合辦的《骨子》以消閒為主，甚受讀者歡迎，是上世紀二十年代後期至三十年代的暢銷小報，在香港早期報業史上有一定地位。一九五六年起，羅氏以筆名「塘西舊侶」在《星島晚報》連載《塘西花月痕》凡一千二百多篇，洋洋巨構，一九六二年羅氏把連載稿整理出版，成為當時的暢銷書。《塘西花月痕》記錄了不少香港掌故以及塘西風月歷史，出版半世紀以來，多次重印重刊，都得到讀者的重視。羅氏雅好戲曲，亦精通戲曲，對廣東粵劇、粵樂，興趣尤深；對戲班運作，更是瞭如指掌。他在多種報章及雜誌上，以「禮記」為筆名，長期連載以戲曲為專題的文章，談戲曲、音樂、掌故、名伶，內容詳贍豐富，一九五八年出版的《顧曲談》（此書早已絕版，筆者重新校訂整理，由香港商務印書館重刊出版），正是采輯他在《星島晚報》上撰寫的專欄而成書。

筆者對羅灃銘發表於《星島晚報》的《薛覺先評傳》一向注意，常為這批重要材料竟沒有給整理成書出版而感到遺憾。研究者對「評傳」亦重視，如賴伯疆的《薛覺先藝苑春秋》把羅氏的這篇評傳列為參考材料；復如李嶧在〈薛覺先與粵劇《白金龍》：為薛覺先說幾句公道話〉一文的參考資料中，也有羅灃銘《薛覺先評傳》的條目。李嶧參考的「評傳」，注明「出版資料不詳」、「手抄稿」，而筆者一向只知道這篇評傳是連載在報上的，李嶧參考的「手抄稿」未知是不是羅氏手抄的原稿。當然，莫說是珍貴的「手抄稿」，就是報上的「連載稿」，事實上也不容易讀得到。五十年代的《星島晚報》不易找，「評傳」一百六十八篇要集齊也要看機緣。筆者手頭只有十餘篇舊報複印件，數量既少又不連貫，雖有心把「評傳」整理成書供同好使用，苦奈材料欠完整，只好作罷。

　　二〇一九年四月，香港商務印書館總編輯毛永波先生相約見面，說有專家向出版社提供一批粵劇專題的舊報材料，問我有沒有興趣幫忙校訂。我一看複印件樣本，驚喜萬分，原來正是羅灃銘在《星島晚報》上連載的《薛覺先評傳》，部分複印件雖云漶漫模糊，不少字詞句段尚待仔細、專業的推敲訂正，但毛先生說難得這份材料全稿首尾完整，一篇不缺。上世紀中葉留下來的一百六十八篇約二十萬字的評傳，若能用心校訂整理成書，個人相信絕對是一段風雅而別具意義的文字因緣，更絕對是一趟保存前輩心血的文化功德。

　　後來才知道，向出版社提供材料的有心人，是崔頌明先生和廖妙薇女士。廖女士辦戲曲雜誌多年，對戲曲念茲在茲，始終一往情深；年前終於有機會由慕名而得以攀交。崔先生雖至今仍

無緣識荊，但作為崔先生的讀者，對他參與編著、策劃的《粵劇萬能老倌：薛覺先》和《圖說薛覺先藝術人生》兩種著作，都有印象。與出版社商定好合作細則後，整份「評傳」材料到手，才又發現封面頁上有「崔頌明先生惠存，仲川」的題記——「仲川」是桂名揚之子—— 二〇一七年因桂仲川先生編著的《金牌小武桂名揚》出版而有緣相識，自此引為同道，時有聯絡交流。原來早在十多年前，仲川先生在搜集八叔（桂名揚）的資料時，在舊報上偶然看到羅氏這批專欄，複印收存，二〇一八年他把全套複印材料轉贈崔頌明先生。

四

羅澧銘與薛覺先是同代人，又是知心朋友。據羅氏在評傳中說「余與覺先締交卅五年」，二人訂交，該是一九二一年薛氏初隸「梨園樂」的時期。是時羅氏已為薛氏撰曲，薛覺先在《梅知府》「哭靈」中「花好月圓人非壽」的著名唱段，就是羅澧銘的手筆。羅氏在評傳中說「目擊其廁身優界，由『拉扯』開端，中經艱苦奮鬥過程，以至晚年為二豎所侵，受盡迍邅坎坷遭遇，歷歷在目」，可見薛氏的傳奇生平，羅氏知之既稔且深；當年在報端發表的評傳，其參考價值之高，不言而喻。

羅氏雖然對薛覺先有很深的了解，但下筆撰寫評傳，總有取捨；鋪敍交代，總有詳略。羅氏這篇評傳，對「覺先聲」的組班始末，以及「覺先聲」於一九三六年赴星馬巡迴演出，均有較詳細的記述。尤其記星馬演出的往事，極為真實、詳盡，蓋因羅氏

以劇團「司理」的身份隨團南遊，是以所見所聞，皆直接親歷，所寫內容，既「獨家」又詳盡；連星馬當地的風土人情，都經作者有選擇地滲入評傳之中，讀起來既有一般傳記應有的信息，又兼具一般傳記所未必有的「遊記」元素，十分耐讀。評傳又頗刻意地詳細交代薛覺先倡辦平民義學的善舉，又對薛氏在香港淪陷時期曾否投敵「落水」的問題，着力辯解；評傳中多番臚列各方人證事證，力證薛氏清白。此外，評傳提及唐雪卿的篇幅亦非常多，着墨不輕。薛唐二人相識、相戀、結婚、相處、齟齬等種種往事，評傳中都有交代。又因羅氏曾引介林家聲到覺廬向薛覺先請教，造就了林家聲得以登堂入室承傳薛派藝術的黃金機會，像這些他本人親歷的事情，在評傳中都有詳細交代。復如薛覺先在經濟上一度表面風光但實則入不敷支而弄至舉債纍纍的窘境，評傳中都有記載。逮至一九五四年，薛氏夫婦回國定居後雖然還與羅氏保持聯絡，但分隔兩地，始終間接，評傳收筆處就不能不「從簡」，只以寥寥幾句話作結：

> 赴穗後覺先仍常有和我通訊，每次都説精神健旺，身體發胖，雪卿逝世，他寄給我訃音；和張德頤女士旅行結婚，我亦收到喜柬，料不到噩耗傳來，竟成永訣！

有關薛氏定居廣州後的事情，讀者不妨互參薛覺明、羅家寶的文章；這幾種材料各有優勢，可以長短互補，為薛覺先的生平拼砌出更完整的畫面。

評傳雖以薛覺先為主角，但羅氏縱筆所之，觸及面甚廣，

是以評傳中作者走筆涉及的掌故或趣聞，亦多而有趣，很值得細讀。例如他在評傳中談及戲班中人的薪水，對「關期」的性質與支付方法均有詳細說明：

> ……「關期」支配頗為得法（原注：支薪日子叫做「關期」）。例如覺先年薪四萬，先交四份一「上期」即一萬元，其餘三萬，分二十四個「關期」支取，即每月出關期兩次——通常為舊曆每月初二日及十六日，俗稱「禡」……每次照支一千二百五十元，關期在香港開演則支港幣，在廣州開演則支省幣，無得異議。

相關信息既專業又極饒趣味，同時也是重要的粵劇史料。又如班主以慧眼識英雄於微時，認為可造之材即收買為「班仔」，這種跡近「人才投資」的經營手法，也極有時代意義。又如評傳談及「亂彈」的來源：

> 考粵伶師事京劇名優，遠在四五十年前，武生王新華曾赴北方作汗漫遊，觀光京劇，相與切磋劇藝，歸來創作「戀檀腔」（原注：蘇武牧羊），可能恐怕顧曲周郎詬病，取名「亂彈」，以備於指摘時有所解嘲。

聊備一說，粵樂研究者可以多一個思考角度。此外，部分曾與薛覺先合作的名伶，在評傳中也依次「登場」，如朱次伯、子喉七、新丁香耀、千里駒、謝醒儂、廖俠懷、靚元亨、馬師曾、

白雪仙、新馬師曾……，作者筆下所寫，儼然一軸世紀名伶圖卷，百態千姿，每個人都給描繪得活靈活現，有血有肉。上世紀初中葉不少梨園往事，賴此得以保存，相信愛好粵劇的讀者或戲曲研究者，對這些「前塵影事」，都一定很感興趣。比如筆者在編訂南海十三郎的《小蘭齋雜記》時，讀到薛覺先早期與朱次伯同台的往事，已十分神往：

　　在「寰球樂」劇團，有一個拉扯，每晚也飾演書僮哥，跟着朱次伯出入場的，也給觀眾注意，覺得十分聰明，有演劇天才。可是那個拉扯，那時在街招戲橋也沒名字刊出，只因為他在《三巧蛾眉》一劇，飾演書僮「甲由」，演得十分出色，觀眾就叫他做「甲由」，這就是後來的薛覺先了。薛覺先飾演「甲由」，口角風生，朱次伯有一次飲醉了，勉強出場，唱不出曲，由他代唱了，薛覺先模仿朱次伯的唱腔，也有七八成功夫，觀眾早已料到他將來會紫起的。

　　十三郎寫薛覺先的「外號」與急才，都堪發一噱，只是說到他「口角生風」，卻不知具體情況到底如何。看羅澧銘的評傳，卻正好補上了一塊相關、重要而又有趣的零片。羅氏轉述當年在台上與朱次伯、薛覺先做對手戲的子喉七的親身經歷：

　　在另外一部戲，他（筆者按：薛覺先）亦飾演書僮，這一幕的劇情，大致是子喉七飾演老夫人，新丁香耀飾小姐，母女兩人站一邊，朱次伯的公子和覺先

的書僮站在另一邊，生旦眉目傳情，老夫人隨着女兒的視線，唱出情景：「這⋯⋯這！這⋯⋯這一邊有個⋯⋯那⋯⋯那⋯⋯那⋯⋯那一邊有個靚仔」曲文，唱完「靚仔」一句，鑼鼓停頓，注視朱次伯那一邊，意思表示這個人都幾靚，難怪女兒垂青，然後以口白和朱次伯對答。覺先確是靈心慧舌，就接着子喉七「靚仔」這兩個字，加插一句問話「你話佢抑或話我呀？」無形中表示自己也是「靚仔」，當堂引起台下哄然笑聲。這等聰明處，衝口而出，自鳴天籟⋯⋯朱次伯入場之後，馬上給他拾元紙幣一張，極口稱讚道：「細佬，真聰明，抵打賞！」

讀這樁「靚仔」軼事，互參南海十三郎的回憶，益見完整、精彩。當然，評傳也並非絕無瑕疵，評傳中一些受作者個人分析能力或材料質素所影響的說法，讀者，尤其研究者必須小心；倘若據評傳中的說法作為研究的論據，則更需經細心、理性、客觀的研判，才好引用或轉述，以免錯誤信息一再訛傳。比如評傳中有一段談及早年與薛覺先合作無間的傳奇編劇家南海十三郎，羅氏間接轉引汪希文的說法，說十三郎早期作品是由其胞姐畹徵「捉刀」的。查汪希文〈薛覺先與南海十三郎〉一文，先見於一九五六年十二月廿九日至三十日《大漢公報》的「時人軼話」專欄，一九五七年輯入《覺先悼念集》（內容有刪節）。汪希文在文中談及十三郎早期作品由江畹徵捉刀，說法影響非常深遠，日後持此說者，大都以汪說為據。羅灃銘在評傳中引用汪說，雖間接但卻又有力地把「捉刀」之說傳播開去。汪希文就是江畹徵

的丈夫，他在〈薛覺先與南海十三郎〉中說，三十年代薛覺先所演的不少名劇都是出自江畹徵的手筆，只因江畹徵「不願與伶人往還」，因此把作品當作是十三郎的創作。由於汪希文是江家女婿，身份特殊，不少人都相信「捉刀」之說。但反對捉刀說的意見，歷來卻好像都被遺忘似的，比如編劇家靳夢萍，他在抗戰時期認識十三郎，他在〈曾經閃爍的殞星南海十三郎〉中明確反對「捉刀」之說，他認為：

記得有一段謠傳，說他的作品，並非出自他的手筆，幕後創作者，卻是他的一位姊姊⋯⋯筆者對粵劇、粵曲編撰有年，雖說是業餘玩票性質，但其中的技巧，難度甚高。先以作曲而論，其實比作詩填詞尤更艱深（原注：當然以詞藻華麗而又合於規格者而言），蓋詩詞用聲，只平仄二聲已足夠，但粵曲的平聲，需要用到陽平和陰平，仄聲則上、去、入六聲，也要用得很分明。不過，以上的用法，在梆、簧方面，並不那麼嚴格，只是填入小曲，才受限制而已。說到編劇，則又另有規範，因為編撰粵劇，必須深通場口、排場、鑼鼓和文場、而武場的運用才可，以上這些規格，都是很專業的，如一個只是戲迷的大家閨秀，即使看上十年二十年，恐怕也難領悟箇中三昧。非要學過演粵劇的人，或長期領教棚面師父（原注：即戲班的音樂家和敲擊樂家），恐不易為功。只這一點，已可知十三叔的劇本，絕非他的才女姊姊所代撰作。

此外，十三郎的姪女江獻珠，在《蘭齋舊事》中也反對「捉刀」之說，她的意見結合了個人兒時在江家生活的珍貴回憶，也值得參考：

> 又有一說謂十三郎不是甚麼天才，所編曲本，全由他的十一姊畹徵捉刀。此說殊為無稽。我父親排行第九，是我畹徵姑姐同母兄長。她不錯詩詞翰墨俱佳，且醉心粵劇，是名伶薛覺先的戲迷。每有新戲上演，必偕同十二姑姐畹貽前往海珠戲院捧場，包下對號位第四行中央四個位子，例不缺席，直至收鑼為止，十三叔亦時有參加。我小時跟姑姐們看了不少大戲，只貪間場時有可口的零食。記得十一姑姐的房間置有留聲機，十三叔終日躲在那裏聽戲，耳濡目染，想興趣由是培養。姊弟二人互相研究戲曲則有之，若說捉刀，根本談不上了。十一姑姐在二十九歲時方嫁汪精衞之姪汪希文，一年餘後患淋巴癌，不治逝世。當時十三叔聲名日盛，我姑姐一死，豈非捉刀無人？可見傳言不足置信。

《香港戲曲通訊》第四十四期的〈南海十三郎逝世三十週年紀念專輯〉也談到這段「捉刀」公案；始終言人人殊，莫衷一是。事實上，上面列舉各種「正」「反」方的說法，均未曾參考過十三郎親筆撰寫的回憶文字，以下為這段公案略作補充：六十年代十三郎流遇香港時期，曾在香港《工商晚報》撰寫專欄，其《小蘭齋主隨筆》（一）就談到「捉刀」傳聞：

余少時，每試及格，人皆謂余有槍手相助，港大初級試自修生曾以首名及格，人又謂情人作槍，及入學試得華仁書院第七名，全港一百六十五名，位次不高，而妒余者，仍稱余有別人為作槍手，及後余寫作文章，及編撰舞台劇，均被人竊笑另有大作真筆⋯⋯。

　　十三郎為人個性耿介率直，十分強調原則，例如他在《浮生浪墨》（八二）中提及電影劇本《寂寞的犧牲》，都清楚說明是「莫康時、李穆龍及余合編」，絕不掠他人之美。又《浮生浪墨》（一〇九）對胞姊在戲曲方面的提點、指導，也交代得清清楚楚：

　　余昔曾編《燕歸人未歸》一劇，先姊亦口授余佳句，語為「清明節鵑聲切往事已隨雲去遠，幾多情無處說落花如夢似水流年」，其傷春之意，見諸詞章。

　　其實，十三郎在《浮生浪墨》（一六）已直接明確地否定「捉刀」之說：

　　余當時從事編寫粵劇，以先姊（原注：晼微）文學修養比余佳，亦時到厚德園請先姊助撰一兩段曲詞，故後來或傳余早年寫作，多出先姊手筆，實則先姊不諳音樂，只善於推敲詞句，指點余一二而已。

　　十三郎作為「捉刀」公案的當事人，親自澄清，並非間接轉述，讀者應該重視。當然，一九五七年羅澧銘在評傳中引用汪

說，雖云有欠穩妥但卻不能深責，因為在客觀時序上，羅氏在一九五七年撰寫評傳時，絕不可能「預先」參考得到十三郎在六十年代發表的自述文章，加上評傳中引用了薛覺先對十三郎《心聲淚影》的評價：「照我看十三的才學，不會寫出這段絕妙好詞哩。」若云羅氏先入為主，因薛覺先的評價而不免對十三郎的編劇能力有懷疑，說到底也是人之常情。但今天的讀者則可以同時參考汪希文的間接說法與十三郎的現身說法，對江畹徵為十三郎「捉刀」這段梨園公案，理應以更客觀、更全面的態度作分析；除非發現更有力更可信的論據，否則便不應再人云亦云，以訛傳訛。（筆者按：《小蘭齋主隨筆》及《浮生浪墨》都是十三郎上世紀六十年代在香港《工商晚報》上發表的專欄，這批罕見而重要的文字材料連同《後台好戲》、《梨園趣談》合共約四十餘萬字，業已編成《小蘭齋雜記》，於二〇一六年由香港商務印館出版。）復如一九三六年七月十四日薛覺先、唐雪卿為香港後備警察華隊籌款的義演，評傳說義演劇目是《西廂記》，但筆者翻查當年的《後備警察華隊演劇籌款秩序表》，當年義演的劇目應是麥嘯霞改編自《西廂記》的改編劇《攪碎西廂月》；類似這些需要訂正、補充或說明的信息，筆者都會在本書正文下當頁加上注腳，方便讀者對照、參考。

五

「評傳」是指帶有評論元素的人物傳記，一般偏重於對傳主生平事蹟的評價，在敍述中加插作者的評論。評傳的特色是：

既記述人物的事跡，又評價與探討人物的思想狀況、人物所處的時代背景、思想發展過程和他對人類所作的貢獻，因此，作者對傳主一生的功過或得失，都要進行比較全面的分析。若以上述的說法作為「評傳」的基本標準，羅澧銘的《薛覺先評傳》是典型而達標的。他寫的評傳夾敍夾議，每每藉着具體事件或傳主的具體言行而作評論或發揮，從而達到「評」的目的。例如評傳記述薛覺先領劇團到星馬一帶演出，因「小霹靂」是個較落後的「埠仔」，旅店房間不足，因此部分團員要安排住到戲院所設的「外館」去，當薛覺先知道原來當地「外館」的設施及居住環境比旅店還要勝一籌時，他對隨團的羅澧銘說：「你們既然滿意，我便安樂，我很擔心你們感覺不滿哩。」這段記載是「傳」不是評，但作者接着便補上以下一筆：

　　……接着他（筆者按：薛覺先）又向我解釋：旅店房間少，不能全體同居一起，老倌因要度戲，同居比較方便得多，大抵覺先的用意，恐怕其他團員嗔怪他偏心，老倌住旅店，非老倌則要屈居外館，由此一端，亦可見覺先待人忠厚，做事細微的一斑。

　　這就是由「傳」而進入了「評」，筆法與一般年表、年譜、傳略都不盡相同。當然，一旦涉及對傳主的「評價」，就不能避免地帶有若干作者個人的主觀判斷，作者在評傳中對傳主無論是褒是貶，只要言之成理或持之有故，都算是作者個人的「一家之言」，讀者都應該尊重；至於接受與否，則讀者大可以兼看其他相關的材料，作多角度思考，經綜合取捨，再自行判斷。例如人

物傳記都應該以寫實為主，作者的主觀臆測或聯想，應避免加插在客觀的記敍片段中。像評傳中羅氏寫劇團南遊演出的往事，兼記了薛覺先的話：

> 有一天在怡保我和覺先同返戲院，經過橫街曲巷，聽到一羣小孩子嬉戲，他們競作「口吃」（原注：俗稱「漏口」）以開頑笑，覺先見狀，搔頭嘆息道：「他們無形中受了朱普泉的催眠，可見戲人的言語舉動，影響社會風化，尤其是對於下一代，影響至鉅，我們當知自檢了。」

評傳中記錄的這段話，是作者在現場聽到的，後來用文字記錄下來，成為評傳的內容，易言之，這些傳記材料都是「寫實」的。再看評傳另一處寫薛氏夫婦在桂林與美國機師見面的往事，也兼記了一些對話：

> 雪卿指着地圖的方向，說笑道：「我們的盧舍就在這裏附近，你們今後去轟炸香港，休要炸毀我家才好！」美機師看了地圖一回，點頭笑應道：「很好，我當認清楚這個方向，設法趨避，不會轟炸大府。」覺先從旁說道：「太太是和你說笑而已，我們為國犧牲，身命尚且不恤，何況盧舍？如果博得相當代價，摧毀敵人堡壘，連帶遭池魚之殃，小小一間敝盧，又何足惜呢！」

戰時劇團在桂林、長沙等地演出，羅氏並沒有隨團，按道理不可能知道三人當時的對話內容，即使作合理假設，相關回憶片段乃轉述自當事人薛覺先或唐雪卿，唯按嚴謹的寫作原則而論，作者宜用間接對話交代，但評傳卻採用直接對話交代，則這到底算不算是「小說」常用的「全知」敘事的筆法？信息的可信程度又有多高？這確是很有趣而又值得讀者深思的問題。

<div align="center">

六

</div>

本書以羅澧銘的《薛覺先評傳》為全書主幹，另在卷首移插薛覺先在一九四〇年自撰的自傳式文章〈我的奮鬥〉作為「代序」。

把〈我的奮鬥〉嫁接到評傳的卷首，移花接木，除了藉此略伸個人對一代伶王的敬意外，更因為讀過這篇文章的人似乎並不多。這篇由薛氏自撰的文章三千餘字，無論在篇幅上或內容上說，都是一篇很體面、很對題的「代序」。事實上，讀者若仔細閱讀薛氏這篇「夫子自道」，可以掏挖得到不少有用的信息。比如薛唐大婚的日子，據《圖說薛覺先藝術人生》書後附的年譜所記，二人於一九二八年六月廿八日在廣州結婚；而書內刊登一幀由唐婉華（唐雪卿胞弟唐漢之女）收藏的薛唐結婚照，照片說明是「薛覺先、唐雪卿一九二八年結婚照」。再翻查《粵劇大師薛覺先》、《粵劇萬能老倌：薛覺先》及〈薛覺先年表〉幾種常見的「薛論」專著，說法都相同。筆者再參看羅澧銘的《薛覺先評傳》，並沒直接說明大婚的日子，卻提及薛唐大婚的喜柬：

本月廿八日正午十二時假座亞洲酒店七樓舉行婚禮
恭請
光臨　指導一切　章非
　　　　　　　　　　　　　鞠躬
　　　閤府統請　唐雪卿

　　可惜喜柬中並沒有交代年份和月份。筆者參考薛氏的〈我
的奮鬥〉，卻發現有不同的說法：「在一九二七年，我和唐小姐回
到廣州結婚了。」按常理，當事人很少會記錯自己的「結婚大日
子」。〈我的奮鬥〉這句話就引起筆者尋根問柢的動機，終於在
一九二七年六月十八日上海《中國攝影學會畫報》第九十三期找
到一篇由廣州「慧狂」執筆、投寄上海刊登的報道：大標題是「浪
蝶姻緣」，副題是「章非在粵與唐雪卿結婚」。這篇報道，詳細交
代了薛唐大婚的始末，也同時直接回應了「大婚日子」的問題：

　　　　非非影片公司之章非，自返粵後，即恢復其舞台
　　生活。章為粵東名伶，原名薛覺先，曾以薛覺先之
　　名，在滬上北京大戲院串演粵劇，頗得觀者讚賞。此
　　次返粵實因影片公司虧折，一時無意經營。離滬時，
　　與女演員唐雪卿偕。唐本《浪蝶》主角，與章雅有情
　　愫，自返粵後，二人情愛益濃，遂於陽曆五月二十八
　　日，假西堤大新公司結婚矣。是日參觀婚禮者甚眾，
　　章衣大禮服，唐披織金長馬甲，各持花球，相將攜手
　　入禮堂，由律師黎澤閩證婚，介紹人為陳梓如、王
　　（按：應是「黃」）桂辰。行禮如儀後，由鄧芬宣佈新
　　郎新娘之歷史，次由男女來賓相繼演說，有章之至友

吳某，請新娘演說，眾大鼓掌，但新娘紅暈雙頰，始終未致一詞。最後由章非庖代，謂：「吾與她的愛情，是從精神上感覺得來的，我們倆發願同走這愛情的途徑。今天結婚，還是走這愛情途徑的起點呢。」演說後茶點，復同赴九樓拍照，至晚有盛大之宴會，章非與唐雪卿亦親自跳云。

據此段一九二七年六月十八日的報道，結合〈我的奮鬥〉的回憶片段，可以推斷薛唐大婚的日子，應在一九二七年五月廿八日。目下坊間所轉傳者，乃屬誤傳。而薛唐大婚當日負責「宣佈新郎新娘之歷史」的鄧芬，在《覺先悼念集》〈我與薛覺先〉中「明年春，假座亞洲酒店覺天酒家舉行結婚禮，囑余代邀請杜貢石、黎慶恩、姚禮修三先生為證婚人，余為介紹人並代表男主婚人」的回憶片段，固然為婚禮的具體安排補充了一些信息，而鄧芬文章中的「明年」，證諸事實應是一九二七年，但「春」字則未確當，因婚禮既在五月下旬舉行，已過「立夏」，論季節該是夏天了。

　　本書附錄〈「南雪」「南薛」公案平議〉，不敢說有何創見，主要是為讀者歸納一下前人的有關說法，再補充一些報刊材料，從而把問題講得清楚一些。有關「南雪」「南薛」這段「排名公案」，筆者以個人手頭的材料為論據，參與討論，若說到此事件「告一段落」，肯定不符事實。相信這別饒趣味的戲曲史專題，尚有不少可供討論的空間，也尚有不少可供考掘的材料。而相關的討論，絕不應是出主入奴或此強彼弱的討論，而可以是罕見材料的展示，可以是客觀事實的鋪陳，可以是修訂舊說的建議，也可以是另立新說的契機。目的其實不外乎擺事實講道理，為粵劇歷史

留下一些可用的史料，也為後人留下一些可供參考的意見。事實上，代表南方劇壇的「雪」或「薛」，並非勢不兩立，李雪芳也好薛覺先也好，在戲曲造詣上均有成就；作為南粵劇壇的代表而與北劇代表梅蘭芳齊名並列，相信李薛兩位前輩名伶，都極有資格。

<center>七</center>

筆者接觸過若干以薛覺先為主題的文章、年譜以及論著，發現部分作者在完全沒有說明、沒有交代的情況下，把《薛覺先評傳》的部分內容幾乎一字不易地移放到自己的作品上去，連一條簡單注腳或一句簡單按語都沒有。評傳原文今天經重新校訂並出版，讀者可以細讀原來的文本，當更有意思。

羅澧銘與薛覺先私交甚篤，在患難的日子中互相扶持，而且從不計較，卻總是惺惺相惜，互相體諒又互相欣賞；二人的交情完全可以用「肝膽相照」四字概括。薛覺先早年在「梨園樂」演名劇《梅知府》，把羅澧銘撰寫的「哭靈」名段唱到街知巷聞。薛覺先逝世後，羅澧銘為薛氏撰寫評傳，把老朋友的一生傳奇以文字傳揚開去，雖或未至於街知巷聞，但評傳中蘊含高山流水之意，實在風雅而動人。評傳於一九五六年在報上發表，至今超過一甲子，筆者好事，編訂重刊，無非希望今天的讀者既可以讀到薛覺先的傳奇生平，也同時讀得到羅澧銘那份不忘死友的濃濃情義。

<div align="right">二○二○年三月
寫於香港浸會大學東樓</div>

代序

我的奮鬥

薛覺先

我的一生不配被寫成一篇自傳來敍述。我只是這「世界舞台」上的一個角色罷了。但,我憑着我底信念,希望能夠引到較好的前途的思想或理想中,雖然在我最後一眨眼的時候,我所看到的是一線微光,然而我也滿足了。

憶兒時

百粵順德的龍江,被一帶美麗的小山環抱着,原是一個富庶的農村,在這明媚多陽光的地方,度過了我生之第一階段了。

我記得我父親的音容是那麼和藹的,但從我母親的口中,我知道更多的關於父親的事業,當我在髫齡時候,父親便拋棄了我們而逝了。

常常在深夜,在黃昏的燈光下,母親為我們講關於父親的一生光榮的事業:她用着懷想的心情,敍述那像一串串珍珠的故事:

父親在清末的時候是秀才，也曾隨宦到過安徽，但終於解職歸來了，在香港，以舌耕為活，那時的華民政務司夏理德先生也從我底父親學習中國語文呢。而伶界中執弟子禮的更多，如蛇仔秋、肖麗湘、豆皮梅等，這或許就是我今日從事紅氍毹上的影響。

　　母親常常複述着這些故事的，但她底心的愴痛是隨着而更深了。

　　之後，我們五個小孩子都在慈和的母親撫養下而成長起來了。

　　我應該怎樣地來感謝我底慈母，她在艱苦的操持下，負起了教育我們的工作，但是她卻從不讓我們知道她的辛苦，免得我們純真的童心受到愴傷。

　　一天，終於我底純真的心受到愴傷了，那愴傷使我深邃地永不會忘記，一直到了今天。那時我是學習英文了，剛巧是繳學費的時候，而那時的環境卻在艱辛之中，但慈愛底母親卻欣然地安慰我，她卻暗地裏把簪珥典當，以資應付，這事她沒有告訴我，然而終於給我知道了。一方我為母親底慈愛所感動，一方我卻悲傷自己命運的坎坷，曾經在一個深宵，我流淚到天明。

工作！工作！

　　十八歲的年齡是希望與夢幻的魔力最大的時期，我和一般早熟讀「生活之書」的人都是如此的，我懷着一顆熱情與充滿美麗的夢幻底心離開了校門，踏進社會的門檻了。

　　在一個皮革廠裏我做起小工來了，那皮革廠的名字是「紹

昌」，在九龍城裏的（即今之南洋攝影場當時的一角），走進這皮革廠中，雖然工作是那麼的辛苦，而所得的卻那末微薄，但當時我底心情卻是愉快非常的。那知第一天就遭到了慘痛的打擊，這打擊像啟示我在人生的旅程是曲折的。那天，那管工循例的引導我巡視工廠各部，使我能夠明瞭到工作的步驟，但是一塊皮革的製成，是用猛烈的藥料使那堅韌的皮革浸潤至於柔軟，踏進這地方的人都必需換上了另一種抵抗力強的皮靴，其熱力可想見了。而我卻不曾知道，昂然的走進，怎料足之所踐，頓如火炙，幸當時我穿的皮靴，而足部也給燙傷了，設使當時穿的是皮履，那真不堪設想的。而一月所獲的薪金，竟不足支付這療治創傷的藥費和革履所值。

幸喜我曾經學習過英文，那時的總工目是懂英文，竟因此而擢陞我做一個小工目。不久，我又陞任書記，這也算是我展開了生活第一的歷程。

這工作雖然使我生活上得到了安定，然而卻不能滿足我底志願，我常常想，希望有一天我能夠把社會的一切的缺憾都填補起來，將從怎樣方法來實踐我底志願呢。於是，憑着我一腔熱血，憑着我真純的心，我便決定將我整個的生命都供獻給社會了。於是我第一步進上紅氍毹上，我希望用這小劇場來將整個世界的大劇場中的一切污點都揭露出來，企望能夠把薰沉的人們都走進另一條途路上，這樣，我便參加到青年話劇團了。

我第一次的演出，因為年齡和舞台經驗的條件所限制，我只能飾演小孩的角色，當時，或許是太感動的原故，我在千百個觀眾底視線之下，顫慄地走動在舞台上，隨着一陣激盪的掌聲，我進回後台了，我底心還是跳躍得厲害，而意外地獲得了朋友們的

讚揚，終在幾次的鼓勵下，我演出了《做人難》、《傷心人語》、《夜未央》等劇。

做小先生的時候

二十二年前 —— 一九一九年，在中國正在走向新的一步，展開了「五四」運動，奠定了中國文化大革新的基石，那時候，因我國在巴黎和會中失敗，而引起了北平學生的大反響。這時全國青年的熱血都在騰沸着，革命的熱血在每個年青人的脈搏中跳躍着，默契着。

年青人是容易接受革命的思想的。那時候的我也起了激劇的轉變，我知道，如果使中國能夠繼續着堅強起來，那末非使民眾的學識普遍起來不可的。就憑着這想念，當時便集合了幾個朋友組織一所「平民進化學校」了，那校址，就在貧民區裏的西環三多里中。

從此我又開始了粉筆生涯了，對一羣天真的孩童，我是愛護到如同自己的弟弟一樣，我知道世間上他們都是最純潔的結晶，同時他們因貧困而失掉了許多幸福的。但，這是需要我們的撫育啊！我把整個的希望都付托在這羣未來的社會主人翁的身上，因為我底軀幹是那末地瘦小，這頑皮的孩子竟給我加上一個綽號叫「小先生」來了。但我從沒有因此激怒過，反而欣欣地接受下來，我知道他們都是純真的。然至今已二十年了，當年的弟子，不少已成立，今日相遇，偶話當年，也不禁為之撫掌而笑。

在那時，我們力倡新學，所以「語體文」，「國語」都採為課

程，但是在那封建的殘餘下，我們是不免受到了「抨擊」的，於是在一般的封建人物和我們鄰近的幾間書塾的宿儒的口中，我們又被加上了「新人物」的名銜了。但是我們並不曾因此而灰心，反之更加強了我們奮鬥的意志，我知道一件事業的收穫是需要艱苦的耕耘的。

踏上了紅氍毹上

我雖然是在操着粉筆生涯，但我對戲劇工作的興趣仍未稍減的，暇時我仍從事研究戲劇。那時候，粵劇界的朋友多勸我從事粵劇，也許是他們過份的讚揚吧。他們說：「如果你從事粵劇，那將來定會放一異彩的。」然而在當時一般不良的積習正瀰漫了整個的粵劇界，使我感到萬分的失望而不敢踏進它的界域中，曾有一時我差不多完全宣告灰心的了。但那時我底好友亞覺君，他是比較了解我，他給予我新的鼓勵，他勸勉我說：「我不入地獄，誰入地獄？憑着堅強的意志，環境是會給人征服的。」於是我又重新的興奮起來了。

在初期我所演出而較滿意的只是《寶玉哭靈》、《三伯爵》、《西廂待月》和《毒玫瑰》罷了。

粵劇固然是有它的特長，但是戲劇的正宗還是在北劇上，於是我遄赴上海，希望能夠把北劇的精華來填補粵劇的缺憾，幾年來，雖然是得不到怎樣的成功，然而我亦認為微有所獲了。

為了我個性的關係，我選擇了小生的角色，因為個性的適合與演出的收效是有着聯繫的，有人常常問我關於這些事，如今我

再寫下來吧：這是我曾經對一個新聞記者的訪問的答話，雖然這談話的內容大多側重於電影方面，但是舞台與銀幕是同一樣的。

這是我談話中的片段：「中國電影小生人才的缺少，雖是事實，但並非不可以造就，可是單憑一個公司招收一些學員，而只給予一些攝影場的實習經驗仍然不夠的，它必須要聯合電影界整個力量，共策進行，創辦一個完備的電影學校，教授他們電影上的全般學術，則不患沒有新的優秀人材產生的。但是電影界本身還不能團結一致，這電影學校是難以產生的。」關於上海電影界中的小生的演技自各有所長，但因為人材缺少關係，所以不一定是他能勝任的，而受了合同的限制，又不能拒演，則演出的成績自然要損傷的。雖然一個優秀的小生，可以演得多方面的個性的戲，可是人並不是真的萬能。聰明的，他的演戲個性比較廣闊，天資稍次的，自然狹窄些。

「小生的服裝對於表現他的個性與身份，亦有很多關係。飾一個貴族的公子，不能以適度的服裝襯托，就顯得不調和。但一般小生，限於收入有限，又叫他們怎樣去考究服裝呢？」

初 試 鏡 頭

我初試鏡頭的時候，那是十五年前的事了。剛巧我到了上海，偶然地和我底妻 —— 唐雪卿小姐認識，她也是從事戲劇工作者，大膽的嘗試中，我們組織了非非影片公司，攝製了《浪蝶》，自然那成績不會滿意的，那還是在默片時代，中國電影開始萌芽的時候，不論從技術上或器械上都使人感到莫大的困難。

這一次嘗試，卻又造成了我一生的幸福呢。在一九二七年，我和唐小姐回到廣州結婚了，我應該感謝她，十多年來她給予我的不論是生活上或工作上的幫助，的確不少的。也可以說，我今日之成就，一半是她的功勞。

幾年來，這新興的藝術也吹向南國了。我重新的又鼓舞起十五年前的興趣，和天一公司合作拍攝了一部《白金龍》，而收穫得卻使我意外地欣慶，之後我又拍了《荼薇香》和最近上演不久的《銀燈照玉人》。

雖然，我全都是演粵語片，但我卻對國語片感到莫大的興趣！我雖然是廣東人，但我直覺上是以為演國語片比較容易，國語每一句話，有一句話的力量和語氣，運用起來爽快自然，不似廣東話牽強得往往不能自主。這就是粵語片中最困難的地方。

我底演技雖則朋友們給我過份的愛護，然而正因為這過份的愛護，使我加深慚愧着，今後，我將更努力的工作，希望能為我國電影建下了一塊路碑。

薛覺先〈我的奮鬥〉（局部）

編者按：

〈我的奮鬥〉先刊於《藝林》(香港) 一九四〇年五月十六日第七十四期，再刊於《影迷畫報》(上海) 一九四〇年五月二十日第八期。兩個文本在個別措詞上有相異處，而兩個文本中部分文詞脫漏或訛錯，正好可以通過互參兩個文本而得到合理的修正或補充。本文以《藝林》文本為底本，同時參考《影迷畫報》文本，對部分字詞句作合理修訂，務求較完整地展示原作者的意思，綜合修訂處不另説明。

校訂凡例

1. 本書重新整理、校訂羅澧銘的《薛覺先評傳》。

2. 《薛覺先評傳》發表於香港《星島晚報》，連載日期由一九五六年十一月四日至一九五七年四月三十日，凡一百六十八篇，每篇約千餘字，共七十四個分題；最後一篇文末有「全書已完」的說明。各篇專欄發表時均署「禮記」為作者，只一九五七年一月十一日署「章怨水」。專欄連載原則上每日一篇，當中有十天脫稿：一九五六年十一月十四日、十七日、廿九日；一九五六年十二月十三日、廿七日；一九五七年一月一日、卅一日；一九五七年二月一日、三日、廿七日。又專欄刊頭款式先後更換三次：一九五六年十一月四日第一款；一九五六年十一月五日至十八日第二款；一九五六年十一月十九日至一九五七年四月三十日第三款。

3. 編者以方便讀者閱讀為大前提，為有關文章材料作必要之校訂及基本整理，編校行文表述用語按下述定義使用：「原文」，指刊於香港《星島晚報》上的《薛覺先評傳》；「編者」，指本書編者。

4. 本書依原文七十四個題目把評傳內容重編重組成七十四篇文章。原文因要遷就專欄字數而至部分段落有上下移置的情況，亦因而做成部分內容文不對題，編者在仔細考慮後作必要的移動、重組，務求各篇文章首尾完整，而內容均能緊扣題目。

5. 本書以一九四〇年薛覺先自撰的〈我的奮鬥〉為「代序」，是編者的安排，並非評傳作者羅澧銘的安排。〈我的奮鬥〉是薛氏的「自傳」，別具參考價值，置於卷首，以資重視。

6. 參考一般書籍的基本結構，編者截採評傳原文第一篇首段為「評傳弁言」、以原文最後一篇的最末段為「評傳尾聲」。

7. 本書所有插圖為編者所加，原文並無插圖。

8. 原文中能反映原作者寫作風格或時代特色的用語，諸如古典用語、專有名詞、行業術語、縮略語、隱語及方言，盡量予以保留，不以現行的規範標準統一修改。如用作結構助詞的「的」字，原文或用「底」字，本書予以保留。又，少量翻譯名詞經編者細心考量後依主流用法酌改，如原文「德付道」、「菲律濱」、「馬尼剌」，俱改訂為「德輔道」、「菲律賓」、「馬尼拉」。

9. 原文字詞如在合理情況下需作改動者，諸如錯別字、異體字、句讀問題、標點錯誤，經編者仔細考慮後並參考出版社的規定，統一修改，不另說明。

10. 原文標點有不合理或缺漏者，編者逕改或補加，不另說明。原文分段有不合理者，編者逕改，不另說明。又為方便讀者，原文中所提及書籍名稱、文章題目，編者為加《　》號或〈　〉號。原文中引錄的曲文除特別情況外，句讀保留原文原貌。兩種引號則統一按外「　」內『　』原則使用。

11. 原文如有奪文、衍文、錯置、殘畫或墨釘，編者細心參考原文字位行距、作者措詞習慣、句意上文下理，作合理推測，盡量補足。由編者推測或補加的字詞句俱置於[　]之內，以資識別。若更新或補訂部分有需要說明者，在當頁注腳中交代。

12. 原文字詞句因印刷不清或原件破爛，導致文詞漶漫而完全無法辨識亦無法推測者，所缺若為字詞單位逐以方格標示：□，所缺若為句子單位則逐以括號加兩個三角形標示：（△△）。

13. 本書正文中括號內的補充文字或按語，俱出於原作者手筆。

14. 編者為原文的特殊用語及古典用語作簡單解釋，典故只作簡單扼要解釋，只求讀者明白原文要表達的意思；相關信息在當頁註腳中交代，方便讀者理解；又，前文已註者後文不再重註，讀者自行翻檢。

15. 編者對原文內容、版式所作的說明，以及補充、評論、質疑或考證等文字，均在當頁註腳中交代。

16. 附錄文章兩篇：〈我對《山東響馬》的意見〉是薛覺先留給世人的最後文字，文中談及的種種劇藝心得，值得重視；〈「南雪」「南薛」公案平議〉由本書編者撰寫，用以交代薛覺先在南北劇壇排名上的相關問題。

《薛覺先評傳》發表於《星島晚報》時所用的三款「刊頭」

名是没無救，藥電真白却是另一問題，紙求報復，不擇手段。劇團將由港「拉箱」上廣州之際，有友向覺先密告這個壞消息，覺先當實大為失色，寧可信其有，不可信其無，仙跑去和某元老夫人磋商。某元老籍貫香江，頭上頭覺先欣賞覺先藝術，常替覺先捧場，一叩聞覺先震怒，即揮函兩通，致市長

鄉鎮子，閱訊醫院震怒，全力保釋，一致要工廠廠長，叫他們阻止各千萬不得選次之暗鬥，信解釋一外，某元老夫人漂放心不下，親自陪同人當然不敢動手，再經過她出面周旋，一場風波即告平息，當時大江東劇團歐大扶兄（覺閒人）代覺先編，套新劇，特三改名「不染鳳仙花」，套新劇，就是當比事壓演發，古代美人以紅鳳仙若揚汁染指甲，「不染鳳仙花」暗示覺先並未染有赤色嫌疑。第三次危難是在上海時期，雖

覺先名利豐收，有子萬事足，人生至此，場屋美滿牧攝，他很想辦理一些社會福利事業，傳精神上及心理上都得到安慰，因為他經過幾度極大的危機關頭，俱間關輾來港，如驚信因果之設，謂生平沒幹出對人不住的事情，當不會沒有種惡因，来有種惡因，未有惡果。據我所知覺先身優辦，以迭香港某劇之前曾以此，較较冒的危難有三次：第一，在大江東劇民院經營，覺董事會通過正案。不料當時有士治熱疾活，覺先自助提議消人名洪也不少，該會董事全系吾知名之士。政界有一班嶺南台義學人，半數係他們雜治急務，覺先據理力爭，設如事前提出他可以向董事會聲明，現在通過正案，恐有私相授受之嫌，誠恐有私相授受之嫌，怒難接納。

母晚戲院散場，等關按照相沿的慣情，接之際，覺先很少機會晚上去留仙情，大都是日間沒有日戲，才抽殺去過存。恰巧小妹底母親，已返上海，誰有姊妹陪同消遣，并去戲院看夫婦演劇，可是總感到有點寂寞，她便提議告訴覺先先雲間俱衣同意，給她旅費五千，將來回港之後，各親母親，并託覺明，覺先雲間俱衣同意，推去留仙情，房屋，以免納空虛，像私亦可以不要，將來回港的話，另寬地方也可以。不料小妹返上海沒有多時，上海宣告淪陷，消息隔絕，幾年變亂，人對於她遭得美滿的歸宿，郆感快慰。

人生至此，場屋美滿牧攝，他很想辦理一些社會福利事業，决生死攸難，生死聞不容髮。第二，準備他登上碼，即郆架以去，實行槍殺，因為當時這個罪名，和覺先發生嫌疑，打算架以「赤色份子」的罪名，明，即郆架以去，實行槍殺，因為當時這個罪名，怒難接納。

覺先發推舉為上海醫界同鄉會，董事，該會董事有一班嶺民院經費，覺董事會通過正案，覺先自助提議消人當時向覺先要求，設如事前提出他可以向董事會聲明，現在通過正案，半數係他們雜治急務，覺先據理力爭，設如事前提出他可以向董事會聲明，現在通過正案，恐有私相授受之嫌，誠恐有私相授受之嫌，怒難接納。

·禮記·

《薛覺先評傳》原文剪報

評傳弁言

十一月一日清晨，突聆噩耗：薛覺先於十月卅一日下午五時七分，因高血壓血管硬化腦血管痙攣及腦出血，病逝於廣州市第二人民醫院，恍如晴天霹靂，且驚且惶！

越日，廣州來客談：覺先所隸廣州市劇團，在人民戲院響鑼，三十日「齣頭」^①點演首本名劇《花染狀元紅》，演至中場，身體已覺不舒，頗感痙攣之苦（俗稱「抽筋」），仍力疾終場（廣州夜戲，規定十時半「煞科」^②），略進食品，十一時許，體不能支，妻張德頤^③，伴送第二人民醫院急救室，子夜十二時十五分，轉入病房，神志尚清醒，半小時後，病勢轉劇，嗣後完全陷入昏迷狀態，羣醫束手，一瞑不視，生具藝術天才，死亦盡忠於藝術，一代藝人，長眠地下，知音人士，靡不為之欷歔太息不置。

近三十年來，負起改良粵劇之使命，在舞台別樹一幟，勇邁進取，融會南北戲劇之精華，綜合中西管樂而製曲，以先知覺後知，覺先誠有其不可磨滅之功績，蓋棺定論，當無間言。余與覺

① 齣頭：即夜戲。

② 煞科：即完場。

③ 張德頤：薛覺先首任太太是唐雪卿，張德頤是第二任太太。

先締交卅五年，目擊其廁身優界，由「拉扯」④開端，中經艱苦奮鬥過程，以至晚年為二豎⑤所侵，受盡迍邅⑥坎坷遭遇，歷歷在目，耿耿於心，悼念卅多年亡友⑦，痛失粵劇界一代宗師，站在藝術及友誼立場，傳記覺先之作，又烏能已乎？

④ 拉扯：戲班術語，表演行當之一，在早期粵劇十大行當中歸屬「雜」，在戲班中地位比手下略高，但沒有固定的扮演行當和位置，在舞台上大多沒有具體的角色身份，也無專責的表演行當，有名有姓者也不一定向觀眾交代，多扮演戲中的朝臣、家院、中軍、旗牌等角色。

⑤ 二豎：語本《左傳・成公十年》：「公疾病，求醫于秦，秦伯使醫緩為之，未至，公夢疾為二豎子，曰：『彼良醫也，懼傷我，焉逃之？』其一曰：『居肓之上，膏之下，若我何？』」指病魔、疾病。

⑥ 迍邅：欲進不進，走路很艱難的樣子。

⑦ 卅多年亡友：意思是悼念相識了三十多年的老朋友。

一　秀才的兒子慈母的心肝

　　覺先氏薛系出順德龍江望族，小字阿梅，別號平海，大有氣吞湖海的志氣，他頗優禮文士，接受一個名畫師的忠告，「平海」涵養剛強，不適合藝人身份，後改「平愷」，愷悌君子，謙謙君子，謙則受益。覺先是其藝名，以先知覺後知，以先覺覺後覺，命名之始，和未來「一代宗師」的雅譽，無形中已顯示其端倪了。

　　覺先生長於書香世家，父恩甫舉茂才，任某邑宰幕僚，隨官江西某縣治，恩甫長於文事，為人廉介自持，不改書生氣骨，夙為縣宰倚畀，兼任行刑監斬官。在遜清時代，不論軍民人等，罪罹大辟，仍須幾番庭訊，上申督憲，認為罪無可逭，乃判秋後處決，雖則提出斬首，使犯者輾轉待斃，未免慘無人道，但由審訊以至處死，經歷相當時間，尚非如一般草菅人命的民賊可比。恩甫以文弱書生，對於行刑監斬官的任務，迫於上官委派，勉為其難。有一次，監斬大盜一名，正當行刑之際，忽然天起大風，飛沙走石，猝其不意，有沙屑吹入左眼，立時昧不能開，返縣署後，縣宰親臨省視，並延眼科名醫為之醫治。在治療時期，恩甫頓生感觸，悄然在想：「這次斬決的大盜，積案如山，經苦主投訴的，已發生四五條人命之多，懸紅達千元之鉅，拿獲正法，證據確鑿，莫不是尚有冤枉事情？兼且處決行刑，亦經過正常手續，並非出自本人意思，行刑監斬，也是上命所差，倘有冤枉之情令到天地為之變色，怨毒發泄於自己身上，則這個幕僚，雖可

為而實在不可為的。」於是堅心辭職，邑宰懇切挽留，依然奮袂而行，偕妻李氏抵香江，以舌耕為活。可是恩甫這一次所患眼疾，終其生未曾痊癒，左眼常流眼水，視線永遠含糊，生前每舉其事告人，並誡其子弟，勿視官場為戲場。

恩甫家居於大道西，近紫薇街口，設帳授徒，當時有不少外國人，學習我國文字，從[學]於恩甫之門，執經問字的名伶，如蛇仔秋、肖麗湘、豆皮梅、蛇仔禮、新白菜等，常有過從，覺先還在垂髫之年，活潑天真，手舞足蹈，引吭高歌，有時仿效他們的動作，使人發笑，[①]恩甫以一介書生，不善治家人生產，硯田所入，不敷支出，加以食指浩繁，兒女眾多：除長女四兒夭殤之外，有二女覺芳，三女覺非，覺先排行第五，尚有第六第七第八各弟妹，均不健存，九兒覺明，最後為十女，家計清苦，兒女五人，已覺負擔不輕，幸有賢內助李氏，做「義會」[②]，治女紅，賴以維持溫暖。覺先家學淵源，庭訓極嚴，年十四，國文頗有根底，旁習英文。越年，恩甫罹痼疾，他本人雖以儒通醫，奈藥石無靈，撒手塵寰，所遺給妻子的僅圖畫若干箱，詩文若干[幅]而已，李氏負起家庭責任，供給兒女學費，她最愛覺先靈慧，稱為「心肝蒂」，認為他奮志讀書，亦很了解家庭困苦，每屆繳交

① 有關薛覺先的童年片段，互參其九弟薛覺明在〈薛覺先的舞台生涯〉(《廣州文史》第四十二輯)的憶述：「我母親是一個粵劇的愛好者，五兄覺先在童年的時候，經常跟母親去看粵劇，回家後就咿呀學唱，並常取各色的彩紙製作各種小頭盔，套在畫有眉目口鼻的大拇指上，作演唱的遊戲。這時他年僅五六歲，但他心裏已播下了藝術的種子。」

② 義會：由一名會頭和多名會友(或俗稱「會仔」)組成，各人定期供款予有經濟需要的一方。由於有經濟上互相幫助的性質，故稱為「義會」。

學費時候，提前設法張羅，表面上似餘綽有裕，恐怕兒子發覺環境惡劣，必將輟學求工，解決生活，不忍使慈祥的母氏，個人肩負重擔。

記得覺先在「人壽年」初露頭角的時候，有等觀眾認識他底廬山真面目，說這個青年伶人很像在街邊「賣藥」那個「後生哥」，但許多人都不相信他是賣藥出身的。事實上沒有錯，覺先在父親逝世之後，家道清寒，日間返學校讀書，晚上確也曾賣藥賺取工資兩三角，幫補家用。有相當年紀的人，當會記起省港夜船有位「賣藥狀元」林國揚，他被稱為「狀元」，自有其獨特的功夫，他底拿手好戲便是憑一〔擔〕打封相鑼鼓，「**轟獨轟獨轟獨**」先將搭客驚醒，然後舌粲蓮花，攪起各人的精神和興趣傾耳凝神聽他宣傳，紛紛解囊購買他的藥品，先開檔的同業，反為生意瞠乎其後。國揚未落船之前，像普通賣藥人一樣，在街邊開檔，由友人介紹識覺先，見他精乖伶俐，就叫他「開花」③。一個精乖伶俐的小孩子，口若懸河，滔滔不絕，引起途人興趣，圍觀如堵，覺先說到「入港」④，接續請「師父」出來，實行「結子」⑤。這一對「師徒」俱擅口才，有時發揮種族革命之說，有時講些有趣的故事，尤其是覺先以一個孩子姿勢，談論風生，自然給予聽眾深刻印象，所以後來廁身舞台，觀眾尚不能忘記了他。兩人拍檔三個多月，賣藥生涯殊不俗，國揚原定每晚給他工資兩角，後見這個「徒弟」頗能吸引觀眾，特別優待，生意最多的一晚，可以給他

③ 開花：演講的開頭部分。

④ 入港：演講內容最接近中心主題或高潮部分。

⑤ 結子：圓滿結束，達到了遊說的目的。

五六角。覺先每晚收檔，都拿工資交給母親，李氏追問工資所自來，覺先初時不肯說，李氏懷疑他的入息來歷不明，暗中竊察其行動，秘密揭穿之後，慈愛的母親，自不願意兒子在街邊賣藥，婉勸他勿以家計為念。覺先人小志大，不甘蟄伏，居然幹起「小先生」來。

原來覺先在求學時期，有一位教師，早歲從事革命，「反正」後以軍閥專橫，絕跡仕途，從事教育，常發揮種族革命之說，所以覺先「賣藥」的時候，黃口小鬼，居然大談國事，開花結子，大有收穫。五四運動以還，一般熱血青年，鑒於國賊柄政，授人以隙，外侮內爭，國不成國，北京學生倡導於先，各地學生羣起響應，列隊巡行。（當時香港的陶英英文書院學生，持「愛國傘」——福州傘——巡行，為當局禁止，乃有策羣義學之設，實為「學生聯合會」的變相，由每校推舉學生代表若干名，捐款辦學，每月開常會一次，但沒有牽涉政治，就是注重發展平民教育，救濟失學兒童，夜學則由各校學生兼任教師。）另有一班青年，在西營盤的三多里，賃樓一幢，組織「平民進化學校」，提倡以「國語」、「語體文」列入課程，遠在三十多年前私塾多於學校，塾師大都頭腦冬烘 ⑥，不特極力反對「白話文」，甚至稱國語為「官話」，認為沒有講學之必要。覺先追隨這一班青年，教授一二年級天真爛漫的兒童，他在儕輩中年紀最輕，身材亦最瘦小，但口才敏捷，（△△）（覺先「學〔語〕」很快琅琅上口，除英語、國語說得流暢之外，到上海不多時能講上海話及蘇州話，到南洋不夠

⑥ 頭腦冬烘：即思想守舊，不開明。

一個月，學懂不少馬來亞語，與前妻 ⑦ 唐雪卿在閨中軟語，或在人前要講秘密事情 [時] 常以蘇州語對答，因蘇州語比較少人聽懂也。）學生皆稱為「小先生」。覺先以少年中途輟學，深知失學之苦，戰前曾以「覺先聲劇團」名義，在港九兩地設平民學校十間，初時想設立兩間，港九各一間，租賃樓宇，購置校具，自行開辦，後以兩間校舍，容納學生不多，乃與港九各學校商量，租借地方辦夜校，下午六時至八時一堂，又由八時至十時一堂，一校可教兩班學生，十間學校，比較容納多量學生，且校址每個「環頭」俱有，尤其注重勞苦階級聚居的區域，一個「環頭」多至兩三間，教師大都物色廣州偷渡逃難來港的女教師，由覺先的義嫂尹鐵夫人董理校務，[直] 至香港淪陷才宣告結束。

覺先自經慈母阻止「賣藥」之後，專心致志讀書，但目擊慈母操勞家計，二姊三姊也要拋頭露面「賺錢」，合力維持數口之家，心裏覺得很不過意。有一次，為繳交學費之期，李氏偶然未有準備，口頭欣然答 [應]，叫他等候片時，悄然外出，典當金飾，給覺先跟隨於後，洞悉慈母苦衷，下大決心，輟讀以謀生計，不特想減輕家庭負擔，直以負擔家庭為己任，即此一端，可見覺先是個志氣蓬勃的青年，不肯在家裏做一個寄生蟲。他生平最表遺憾的，便是在「人壽年」剛露頭角之初，慈母溘然長逝，樹欲靜而風不息，子欲養而親不在，他演戲流真眼淚，自說不須藉助藥物，每一念及慈母之恩未報，眼淚自然會流下來。他亦篤於友于之情 ⑧，戰前長期資助二姊及三姊，每月五十元，也是酬

⑦ 前妻：稱已去世或離異的妻子。評傳此處是指已去世的妻子。

⑧ 友于之情：本指兄弟相愛，原文以此借指兄弟姊妹相愛。

報兩位姊姊賺錢顧家的功勞。

以一個十六七歲的青年，羽毛未豐，學識和經驗俱缺乏，一旦輟讀找尋職業，真有茫茫宇宙，悵悵何之之感。

到底有志者事竟成，覺先率由友人介紹，受僱於九龍紹昌皮革廠做「工頭」，因他懂得幾句英文。這間皮革廠規模宏偉，佔地甚廣，總管是英國人，見他年紀雖輕，而舉動靈敏，普通英語也說得頗流利，親自引導他往工場走一遭，俾明瞭工作程序。這間廠製煉皮革，有個藥水池，藥料猛烈，能使堅韌的革皮浸潤至於柔軟，向例職工行近池旁，也要掉換一對特製的皮靴。英人總管只顧口講手劃，未及解釋，覺先已步履其間，皮鞋當堂爆裂，潰傷足踝，幸而穿的是皮鞋，若穿布鞋則受創更重了。他上工第一天，爆裂皮鞋，以及傷足醫藥費，「未見其利，先見其害」，在當時覺先的處境，可說「損失慘重」，但他持以堅忍，繼續工作，結果「因禍得福」，英人總管同情他的遭遇，擢陞為文員，月薪四十元，家計賴以稍舒。紹昌皮廠佔地甚廣，戰前天一攝影場址，僅屬該廠故址的一角，覺先替「天一」拍攝《續白金龍》影片的時候，有一晚在化妝室，指點紹昌皮廠的故址，規模如何宏偉，並告訴初上工[踩]進藥水池，爛鞋傷足的情形，大有「不堪回首話當年」之感。

二 我不入地獄誰入地獄

　　覺先自幼具有演劇天才，年僅十二三，參加青年話劇團，演小童角色，已嶄然露頭角，當時所稱佳劇如《做人難》、《傷心人語》、《夜未央》等，俱有精湛的演出。他平時對戲劇亦發生濃厚的興趣，一班朋友都勸他投身優界，必定出人頭地，可是覺先少時，由於父親教學關係，認識不少戲班老前輩，深知其中牢不可破的陋習，有非普通人所能擺脫桎梏的。試舉拜師為例：身為徒弟，伏侍師尊，倒水斟茶，打扇遞飯，凡此勞役工作，尚可認為本身應盡的義務，才有權利，博得師尊垂青，提攜指導，早日教育成材，何樂而不為？但除了遵照學徒規矩之外，更〔要〕簽寫「師約」，他日學成之後，要將全年薪金以半數孝敬師父（後來改為三分一，因伶人紮起 [①]，要靠私伙衣服，應該撥出一份作添置私伙之用，一份作生活費，其餘的一份則依約酬報師父），寫一年師約，則師父收益一年，寫兩年或三年，亦照此類推。最苛刻的一點，便是履行師約義務，並不是初滿師的頭一兩年，而是任由師父喜歡，「擇肥而噬」，等待徒弟紮到最紅，薪值高昂，始與徒弟算數。除「師約」尚有「班領」，辦法大同小異，即是有份接班便要收錢，簡直是「師約」的變相。更有一種黑幕，「師約」與「班領」，並非單純學藝拜師，用以酬報師父，有等專「放班賬」

① 紮起：即事業有成，走紅。

之流，借給多少錢，亦要寫一兩年「師約」或「班領」，往昔伶人，由做「手下」[2]、「拉扯」起，再由五六幫陞至正印，循序漸進，萬難一躍而為大老倌，經歷許多個年頭，入息低微，那得不向人告貸，亂簽「師約」與「班領」及至捱到正印地位，已經負債纍纍，即使整個身子化作黃金，也很難盡填慾望。最離譜的一種欠單，叫做「寫頭尾名」，單寫債主及欠債人名字，中間空下位置，任由債主填寫銀碼，覺先曾經借過某人卅元，成名後那人填寫千元之數，結果多方口談仍要償還四百元，據放債人的解釋：這等不合法律手續的借款不能正式控告追討，如果不落班便成枯數，放班賬等如賭博，初時絕無把握，要「博」他成名才有着落。因此有個時期，覺先亦負債七八萬元。

覺先忱於戲班種種陋習，友人勸他學為優伶，他總是躊躇莫決，已故痔科名醫盧覺非，因覺先誼同手足，撫其肩說道：「老弟，我不入地獄，誰入地獄？」覺非引用佛偈：入地獄普救眾生作比喻，覺先聰明人，領會其意，下大決心廁身優界，因為覺先早期的思想，頗受覺非所影響，而這個時期的覺非，並未懸壺濟世，是新比照影戲院的司理（新比照即現在南華西報故址，佔一間舖位，只有地下前後座，放映西片，顧客以西人佔大多數，著名默片《賴婚》，券價增至二元及一元，算是最昂貴，平時收五角及一元，本是雲咸街，因街口多花檔，習慣叫「賣花街」），影業初興，組織公司拍《從軍夢》自任主角，他不特是本港影劇界的老前輩，思想開通以戲劇為社會教育的利器，大有移風易

② 手下：表演行當，在傳統粵劇十大行當中歸屬於「雜」，舞台上多扮演兵丁、衙差、家人等羣角的演員。

俗的效能，對覺先諸多勸勉。覺先鑒於「師約」、「班領」等陋習收徒弟孳孳為利，有失師尊的意義，所以生平所收徒弟不論「開山」與「寄名」[3]，從來不斤斤於「師約」問題，即使徒弟表示忠誠自動簽署一張他亦只是隨意收下，始終未收過師約一文錢。此次一班門下發起追悼會，亦是感激他這一點恩義，覺先很不願意收徒弟，事實上他在當紅的時候，也沒有時間指導，不想徒有其名，門人中大部分經已學藝從師，後來才仰慕他底藝術，列入弟子之林，「開山」徒弟僅有幾位，如白雪仙、梁素琴、尹靈光以及小真真——陳皮梅弟子，名義上是徒孫，現在美國，經已適人——等，因世好關係，義不容辭。直接領受教益，親炙最多的是林家聲，因覺先戰後精神不適，家居休養的日子多，他喜歡家聲追隨左右，引吭高歌通常由家聲玩樂器拍和，一般人遂批評覺先沒有落班，是覺先的不幸，而是家聲之幸，此外如麥炳榮、陸飛鴻及阮文昇等，俱可稱「私淑[4]弟子」。覺先對家聲頗優厚，赴穗前所有劇本送給家聲以示「薪傳」之意，此次，噩耗傳來家聲傷感成病，臥床三天，原定接「月團圓」之聘，亦因病體未痊及參加追悼會而推卻了。

覺先雖有志投身戲劇界，奈沒有適當的機會，一者從前向父親「執經問字」的大老倌，睽別多年，情感隔膜，難於啟齒；二則初次入行，簽約拜師，照戲班慣例，不理會這一個徒弟是否具有藝術天才，必須派做「手下」（觀眾所謂「做兵仔」），心裏總覺得不舒服。維時最著名省港班有「周豐年」、「寰球樂」、「祝華年」

[3] 開山與寄名：開山，是真正帶入戲行的師父；寄名，是名義上的師徒關係。

[4] 私淑：向敬仰而不能從學的前輩學習。

等。「寰球樂」老倌，朝氣蓬勃，藝術亦殊精湛，小武朱次伯、花旦新丁香耀、頑笑旦子喉七是該班的三大台柱，小生鄭錦濤，男丑樊岳雲。朱次伯以撇喉底子唱平喉，露字玲瓏，聲腔並茂，靶子戲演《三氣周瑜》，至今尚沒有人能望其肩背，文靜戲演《寶玉哭靈》及《西廂待月》，亦打破戲班的紀錄 —— 歷向賈寶玉、張君瑞這一類小生角色沒有一個小武能夠擔任。覺先繼朱次伯之後成名，以男丑身份亦擅演上述兩齣，觀眾多以為他是次伯的徒弟，其實絕對沒有關係，不過覺先的唱做藝術耳濡目染向次伯「偷師」卻是事實。這時的二幫小武新少華，是覺先的姊夫，剛由金山回，覺先以性耽戲劇，常往探班，年方十八歲，不脫大孩子本色，班中大小老倌都知道他是新少華親戚，愛他聰明伶俐，大家有說有笑，有一晚星期六，叫他串演「天光戲」⑤。

⑤ 天光戲：過去鄉間演戲，一天要演三場，即日戲「正本」，夜戲「齣頭」，以及從凌晨演至天光的「天光戲」。

三　演「天光戲」驚動班主

　　向例：每逢星期六及歲時佳節，習慣演通宵戲，夜戲「齣頭」，大約演至夜深一時左右，以後尚有一兩齣戲，由二三幫以下的老倌，演至天亮為止，世俗叫做「包天光」。覺先這一晚探班，恰巧「齣頭」演完，輪至第二齣，覺先一時技癢，和各老倌談笑，自願擔任一個角色，各老倌皆樂意贊成，因為演完頭一套，所有大位的觀眾，多數離座而行，只留下一部分「大戲癮」的婦孺輩，或夜深不便拍門的小店員，大老倌亦均完場返家休息，餘下一班小老倌，起作遊戲性質，多一兩個人參加，倍添興奮心情，決無反對之理。於是臨時決定，用覺先飾演一個旅店主人，覺先化妝既神妙，言語舉動，突梯滑稽，其引笑的天才，非普通老倌所能想像，觀眾皆為之哄堂大笑，笑聲連續不停，聲震屋瓦。班主何某，適在戲院辦事室假寐，竟為笑聲驚醒，行出廂座遙望戲台，看看是哪個老倌，能夠博取如許彩聲，誰知細看之下，為之愕然，竟不認識這個老倌是誰。

　　何班主一時為好奇心所驅使，凝神注視，見覺先手腳靈活，說白詼諧而文雅，有幾分類似前輩男丑豆皮梅，以斯文滑稽取勝，不比粗俗的丑角，以俚言穢語，下流舉動，引人發笑，看到其中出神入化之處，連自己亦為之捧腹不置。他摩挲睡眼，親自跑入後台，這時覺先尚未入場，觀眾笑聲有如連珠炮響，何班主忙問後台各老倌，外邊這個新角色是甚麼人，不像是他親所定

的。各老倌初時以為何班主深夜到來質問，定有怪責之意，因為戲班往日規矩很嚴，每年一屆班，所定角色全年計薪值，彼此要盡忠職守，不能乘機躲懶，或將派定的角色，未經提場同意自己卸責，交別人充當，尤其是沒有所謂「客串」這個名詞，任由外人擾入戲班之內，胡亂登台表演，雖則是「天光戲」，仍恐怕班主不滿意，只好照直告訴，說這個青年，是新少華的內弟，常來探班，一時高興參加，未便推卻，何班主極力讚好，各人稍覺心安。

覺先演完戲入場，何班主欣然上前，緊握其手，大讚其具有演劇天才，因問覺先日間做甚麼職業，覺先自覺對於紹昌皮廠書記一席，雖有月薪四十元，可解決目前的家庭生活，但早晚渡海僕僕長途，工作時間悠長，猶可茹苦含辛，最怕「推鋼筆」[1]生涯過度枯躁無味，絕不適合本人活潑的個性，久欲辭去不幹，奈未有轉業機會，姑且隱忍下去，今承何班主殷殷垂詢，正投其所好，乃偽稱未有固定的職業而性嗜戲劇，要求班主予以栽培。何班主沉吟說道：「我看你這個人，吐談不俗，相信是讀過書識字的（當時有很多經已成名的大老倌，也不識字），當比別人優勝一籌，照我的眼光觀察，你的一言一語，一舉一動，確有演劇天才，不過戲班慣例，你既是新少華親戚，當然知得很清楚，即使我允許你中途加入，破例優待，仍不能給以幾幫角色，若要你從「手下」做起，亦太委屈英才，所以躊躇不決。覺先乘機進言道：「辱承你過獎，愧不敢當，戲班事例，我亦明白一二，我志在覓一個學藝的機會，職位高低，決不敢斤斤計較。何班主點頭，讚

① 推鋼筆生涯：即擔任文職工作。

其年少謙卑，即口頭訂約，用为「拉扯」。

戲班的「拉扯」角色，等如現在電影的「臨記」──臨時演員──在班中毫無地位可言，往昔每一戲班，不論在任何戲院公演，必於門前寫貼一塊「班牌」，全班大小老倌，低微如「正生」、「總生」、「公腳」、「大花面」、「二花面」以至五六幫角色，一概「榜上有名」，「拉扯」略高過「手下」一級，顧名思義，其開散可知，所以「班牌」仍未有「薛覺先」三個字。同時該班已「開身」[②] 好幾個月，覺先中途參加，何班主規定他的年薪三百元，按月計算，照支「關期」（關期即支薪日期，習慣逢舊曆初二及十六發給每人一包──用草紙包好，面上寫人名及數目──在港開演支港幣，在廣州開演則支省幣），入息比較紹昌皮廠還遜一籌，但覺先 [寄] 望未來的光明前途，性之所嗜，安之若素。

覺先在「寰球樂」班雖是「榜上無名」之輩，他底靈敏活潑的身手，逐漸引起三大巨頭的注意（班中人語：朱次伯擔一個「寰」字，新丁香耀擔一個「球」字，子喉七擔一個「樂」字，號为「三大巨頭」）。朱次伯的成名劇《夜吊白芙蓉》，派覺先飾書僮，本來這等閒角，絕不能施展所長，覺先別出心裁首先注重裝身及面部化妝，完全襯出一個貴介公子的書僮身份，比較一般俗不可耐的老倌，尤其是丑角，搽白一點「白鼻哥」，以为古靈精怪，才貼切做丑角的相貌，試問千篇一律，豈能博取觀眾欣賞？同時覺先把握劇中情緒，所有關目做手，都能絲絲入扣，「帶書求救」一場，寥寥四句滾花，而字眼玲瓏，吐屬雅致，相當撩耳。於是觀眾交相稱譽，異口同聲說道：「《夜吊白芙蓉》做朱次伯的

② 開身：戲班開始運作、開展演出的工作。

書僮那個後生哥，唱做和相貌俱好，必定紮起的！」大家只能稱他為：「《夜吊白芙蓉》朱次伯的書僮」，因為他是榜上無名的人物。

覺先不特做書僮留下觀眾良好的印象，還有一次立刻獲得朱次伯的賞金十元。在另外一部戲，他亦飾演書僮，這一幕的劇情，大致是子喉七飾演老夫人，新丁香耀飾小姐，母女兩人站一邊，朱次伯的公子和覺先的書僮站在另一邊，生旦眉目傳情，老夫人隨着女兒的視線，唱出情景：「這……這！這……這一邊有個……那……那……那……那一邊有個靚仔」曲文（大致如此），唱完「靚仔」一句，鑼鼓停頓，注視朱次伯那一邊，意思表示這個人都幾靚，難怪女兒垂青，然後以口白和朱次伯對答。覺先確是靈心慧舌，就接着子喉七「靚仔」這兩個字，加插一句問話「你話佢抑或話我呀？」無形中表示自己也是「靚仔」，當堂引起台下哄然笑聲。這等聰明處，衝口而出，自鳴天籟，既不是搶主角的鏡頭——過份搶鏡頭，反為招大老倌妒忌，甚且犯人憎，可能加以壓抑，或教訓一頓，也是梨園子弟的一種「陋習」——而是增加戲場的熱鬧氣氛，朱次伯入場之後，馬上給他拾元紙幣一張，極口稱讚道：「細佬，真聰明，抵打賞！」子喉七亦稱其能（子喉七年近古稀，現仍健存，這件事是三個月前，在一次宴會席上告訴我的）。新丁香耀對覺先更垂青眼，在《西施沼吳》一劇中，特別授意編劇家派覺先一個角色，他飾演西施，叫覺先飾演西施的父親，有「父女分別」一幕，以正印花旦和一個「拉扯」做對手戲，可算戲班「創舉」，只有「新丁」才可辦到，因他不只是台柱，[兼]是何班主的女婿，班中稱為「駙馬爺」，誰敢講一個「不」字。

四　正花與拉扯做對手戲

　　《西施沼吳》的編者朱晦隱（今導演朱璣的先翁），原是寫舞台配景的名畫家，閱《吳越春秋》、《浣紗記》各稗乘 [①] 所載西施沼吳故事，認為最貼切「寰球樂」班三大台柱的身份。晦隱為着弄好劇本起見，不像普通編劇家，只是注重某一幕大場戲的曲白，其他場口則叫老倌依照「提綱」 [②] 大排大路的去做，他很想做一個改良粵劇的實行家，提倡全套戲梗曲梗白，俾老倌有所遵循。他因時間倉卒，趕製不及，便要浼 [③] 我幫忙，我還是「學生哥」一名，肄業於聖士提反學堂，雖然嗜觀粵劇間有玩弄音樂消遣，對撰曲完全是門外漢，他不由分說，向先嚴討取人情，聲明帶我去福利源旅店開房間，保證不是作狎邪遊 [④]，而是捱一夜替他撰曲。他叫我擔任撰一支《范蠡訪艷》，由朱次伯主唱，一支《吳王祭鄭旦》，由子喉七主唱。子喉七聲腔並茂，將祭鄭旦曲中一段二簧：「從今後寒風颯颯，鬼影幢幢……」這幾句改唱「梅花腔」，變徵之音，份外撩耳。這當然是子喉七別出心裁，所以這支曲曾經傾動一時，省港澳有好幾個歌妓，俱常有唱出——

[①] 稗乘：記載野史、軼聞的書。

[②] 提綱：只簡略地提供故事情節，大部分場次並無科白曲文，依靠演員臨場發揮。

[③] 浼：託請、請求。

[④] 狎邪遊：狎妓或不正當的遊樂。

以「老妖怪」洪文閣的［盲］女「美女」最唱得好，美女名字雖美，其貌不揚——絕對不是我的功勞，班中老倌見面便稱賞不置。據子喉七後來告訴我，因為這齣戲的范蠡獻完西施就休息，接續是吳王和西施的對手戲，他覺得朱次伯是全班最受觀眾注目的人物，演至十時半左右便沒有份兒，若果輪到他擔綱，觀眾相率離去，豈不是影響本人的聲譽和戲班的前途，於是靈機一觸，將這幾句唱成「梅花腔」，當時的戲曲，尚未創作這種腔調，果能使觀眾留步，維持票房的紀錄。

在這個時期，有一班股商，創辦《香江晚報》——本港第一份晚報——先師恭第夫子和梁國英、黃燕清諸君也是創辦人，叫我也附些股份，功課餘暇，兼撰小說。社址是荷李活道六十號萃文書坊二樓，隔鄰有間工會的書記尹鐵（初名「鐵士」，即尹靈光先翁），常到報社坐談，有一晚，尹鐵偕同一位年可十八九的少年入來，那少年身穿一件黑長衫，面孔漂亮，雙眼微矇（俗稱矇眼），舉止頗為斯文，尹鐵替我們介紹：「這位是我的結義兄弟薛覺先，他學戲未久，在『寰球樂』班雖是一名『拉扯』，但飾演《夜吊白芙蓉》朱次伯的書僮就是他，地下 [5]（觀眾）頗有聲氣。」覺先便接口和我們談話，極力指出粵劇種種陋習，亟應改良，高談雄辯，大有「語驚四座」之概。編輯部一班同事，在他們告別之後，有人說這個少年，倒有點志氣，可是亦有人批評他，有點「荒謬」，以區區一個「拉扯」地位，初次認識陌生朋友，居然大談改良粵劇，可謂「不知自量」。我個人的觀感，認為他志大言大，儀表不俗，有志者事竟成，不宜小覷了他，彼此俱是少

⑤ 地下：戲班術語，即台下、觀眾。

年人，性情比較接近一點，說話頗為投機。有一晚，我去後台探班，子喉七說起「祭鄭旦」盛行於歌坊，覺先聞言，認為我懂得撰曲，立刻叫我代他撰一段曲，他飾演西施父親，父女分別，勉勵女兒愛國的意思，我至今尚記得他對我說出這幾句話：「請你代我撰十句八句中板，勉勵女兒愛國，至多十句八句好了，太多亦不能輪到我唱呀！」可見其地位的低微，多唱幾句也不行。

　　覺先這句話，反映往昔戲班伶人的狹隘心理：如果一個低微角色，和大老倌同場演戲，多唱幾句曲，要大老倌陪你站在一旁呆等，可能發起老倌脾氣，入場後教訓你一頓，說你這般賣弄，令到他「冇收」。若果同屬一項角色更易招妒，例如你是個二三幫「網巾邊」——丑角——和正印網巾邊同場，唱做比較他多一點，他可能於入場後立刻冷嘲熱諷，甚至申斥你有意想「冚」他（即壓倒他之意）。覺先很了解自己當時的處境，地位低微，雖是「駙馬爺」的正印花旦新丁香耀有心提拔他，和他做一場對手戲，同場尚有其他大老倌，或許可能看在「新丁」面子，給他一個賣弄機會，但他依然要「自量」，不敢撚一支「大曲」，只可以唱十句八句中板，勉勵女兒愛國。我永遠不會忘記，他叫我撰曲的時候，反覆說明：「十句八句好了，太多亦不能輪到我唱呀！」同時我亦因此對他留下一個深刻印象，覺得他的思想也比普通伶人勝一籌，因為「新丁」臨時加多「父女分別」這一段穿插，為劇本所無，沒有派曲文，也沒有授意如何做法，照古老排場的別離場口，不外說山長水遠，沿途要自知保重，強飯加衣的意思，而覺先卻想到「勉勵女兒愛國」，他認為自己所撰的幾句，不大滿意，一聽到子喉七讚我的「祭鄭旦」寫得好，便叫我代他撰過十句八句，他用中板唱出，十句八句也很快唱完，決

不會惹起同場的大老倌的討厭。可見一個未紮起的伶人，其處境之困難有非局外人所能了解，而一個過氣的老倌，也值得寄予無限的同情，觀於新丁香耀和薛覺先，便令我發生無限的感喟。「新丁」在「寰球樂」班，正是黃金時代，《西施沼吳》一劇，擔綱主角西施，特別提拔做「拉扯」的薛覺先飾演西施父親，和他演一場對手戲。十多年後，「新丁」因失了聲，不能唱花旦戲，改充小生，用回本人「陳少麟」的名字，奈運蹇時乖[6]，落鄉走埠，皆鬱鬱不得志，鎩羽歸來，無人過問。覺先扶搖直上，自起「覺先聲」劇團，憐其遭際，念舊情殷，在班中給以一份位置，等如「拉扯」閒角，「覺先聲」演[7]「四大美人」名劇的《西施》覺先反串西施，「新丁」有時飾宮女，有時飾朝臣，我目擊人事滄桑，真不勝今昔之感！

覺先因飾《夜吊白芙蓉》朱次伯的書僮，嶄然初露頭角，接着新丁香耀另眼相看，常給予發展機會，朱次伯喜其靈慧，口頭上認其徒弟，這個時候，有人代他起一個花名，叫做「毛瓜仔」，他的親戚新少華，本來和他是郎舅之親，居然聽別人唆擺，說這個「毛瓜仔」，無針不引線，完全由於你的關係落班，他這人大有前途，為甚麼不叫他寫一張師約，必定有利可圖。新少華一時不察「見利忘[親]」甜言滑語，叫覺先寫給他一張師約，他將來可以帶挈他落班，覺先沒奈何答應了。後來新少華收完覺先師約錢，反為要覺先帶挈他當正印小武，這是「梨園樂」時期，靚少華做班主，本來兼任小武的，聘覺先為正印網巾邊，花旦則由

⑥ 運蹇時乖：時運不齊的意思。

⑦ 「演」字原文作「戲」，諒誤。

南洋聘陳非儂回來，與覺先合作。新少華見覺先鴻運當頭，懇求「徒弟」幫忙，覺先為人素來念舊，向班主提出要求，靚少華十分看重覺先，言聽計從，只好將正印小武讓給新少華，自己另闢一個名銜「文武生」——這便是文武生的起緣。

五 「新中華」「人壽年」爭相羅致

　　覺先甫露頭角，立刻為各班主事人所注意。從前班業蓬勃，全盛時期，「省港班」與「落鄉班」合計，當真有三十六班之多，向例：舊曆六月初一日散班，六月十九日（觀音誕）埋班，廣州兩儀軒刊印戲班消息，在埋班之前分幾次出版，報道新班人選，戲迷爭相購閱，等如現在報紙的「號外」，讀者注意重要新聞一般，報童沿途呼賣：「真欄真欄，新埋有三十六班，兩儀軒，機器板。」（除各班老倌人選，排列表格之外，兼將著名劇本最精彩之一幕，繪圖製版，並寫明誰人首本）儼如「童謠」，或隨口加插幾句例如：「人壽年，正第一班……李雪芳水浸金山……」（往昔的名班，有所謂「三班頭」，老倌聲價重，戲金比別班高昂，一致公認為「第一班」），以引起戲迷興趣。其實遠在散班之前，班中幾條支柱，早已物色妥當，或悉仍舊貫，交代作實，不過為着業務上的競爭，絕對嚴守秘密，到了將近散班時候，局勢大致決定，才透露一點風聲，任由兩儀軒刊售「專欄」，但亦可能發生變化，到了最後一刻，或許有一二名角，為別班出高價「撬」去，因為戲班規矩，雖是「收定作實」，在未開身之前，如果別班增高薪值，奉還雙倍定金，即可退約。其次還有一個雙方通融的辦法：開身後頭三台，賓主間任何一方面感到不滿意，俱可以退出（老倌方面因同事間不融洽，或戲場支配不如意，有礙前途，自動告退；東家方面可能因這個伶人的功夫，不符合各同事

的水準，影響戲場，而將他解僱，昔日戲班組織健全，次要的角色也很注意，看過頭二台是否緊密合作，才作最後的決定），故頭三台所演劇本，均在台前貼一張紙，寫着：「初演新戲諸君見諒」，以免發生錯誤時，為觀眾所詬病。話雖如此說，班中幾條支柱，頭三台後也很少變更，人事調整，大都是二三等角色。班主除羅致幾條重要台柱之外，同樣留意發掘新人才，一看到某班有可以栽培的角色，即爭取先着，定作下屆新班之用，覺先因飾演朱次伯的書僮，為台下觀眾所稱道，尤其是女戲迷，更津津樂道不置，消息很快傳播，首先為「新中華」的班主大姑所聞。

「新中華」的前身是「樂同春」，班主何壽南，與退隱的舊同事陳海林（即小武靚全，為「樂同春」台柱，以擅演「獨臂戲」馳名，今導演陳皮的先翁，陳皮初名少林），承租油蔴地普慶戲院，自[願]繼續經營班業，但年紀老邁，不願操勞，其妻大姑慨然肩此重任。大姑是當時罕有的「班政家」，不獨精明能幹，兼且眼光如炬，將「樂同春」改為「新中華」，適應潮流揣摩觀眾心理，完全注重物色後起之秀，擔當台柱，一者朝氣蓬勃，本身爭取名譽和地位，必定落力拍演；二則老倌班身輕，工值廉，皮費既輕，獲利更豐，果然不出她的預料，頭一屆便溢利五六萬元，與「人壽年」、「祝華年」等第一名班，並駕齊驅。台柱就是一對生旦，白玉堂與肖麗章。白玉堂初名靚南，小武福成演關戲，以幫小生地位飾關平，一舉成名；肖麗章拍靚元亨《蝴蝶杯》——《賣怪魚龜山起禍》—— 聲名鵲起。大姑看到某個青年，認為可造之材，即收買為「班仔」，成為夾必袋人物 [1]，善為

[1] 此句疑為「必成為夾袋人物」。「夾袋人物」指當權者的親信或存記備用的人。

利用，當時她的「班仔」有少新權（小武），馮顯榮及李瑞清（別其名為「少生」，比小生更年少之意），她一見覺先即想列入「班仔」之林。

大姑很看重覺先，以一個年薪三百的「拉扯」，她竟三倍其薪值，訂定年薪一千元，交定金一百元作實。覺先生長於寒士的家庭，肄業英文，每個月幾塊錢的學費也成問題，迫於環境，輟讀去紹昌皮革廠做工頭，月薪不過三十元，其後擢陞書記，亦不外增加十元而已，百元紙幣，在當時他的心目中，已算是「一筆財富」，他接過定銀之後，歡天喜地，馬上跑回家裏，雙手震顫遞呈母親，同樣聲音震顫說道：「媽，這裏是定銀一百元，我下一屆班已接受『新中華』之聘，年薪加至一千元了！」李氏以心肝蒂〔視〕兒子，學戲未幾，薪金驟增幾倍，前程無限，不消說十分喜歡，諸多勉勵，飯膳煲豬肉湯，加添肴饌，以示慰勞兒子之意，天倫之樂，其樂融融。這件事是後來覺先親口告訴我的，他引為畢生遺憾，最慈愛劬勞的母親，只能享受這一百元的「孝敬」，因為李氏翌年便溘然長逝，不及看到兒子掌握正印，安享晚福，每念及此，不自禁潸然下淚，當真有「劬勞未報」之感。

戲班內幕消息，十分靈通，覺先接受「新中華」大姑之聘，已傳入千里駒耳中，和「坐倉」——戲班司理人——駱錦卿商量，因他們亦聽到覺先飾演朱次伯的「書僮」，「地下」大有聲氣，戲班對於有希望棻起的老倌，倒是十分注意的，爭相羅致，以增強陣容，千里駒這一次特別物色人才，也有一個特殊的因素。如所週知：千里駒藝術精湛，名重一時，有「花旦王」之稱，品格高尚，行為檢點，更可稱為「伶聖」。（按：當時社會人士，傳說

駒伶正室，是廣州某金舖老闆之女公子，因嗜睇駒伶演劇 ——
駒伶後以擅演苦情戲馳譽梨園，初期卻是擅演風情戲，最著名的
《千里駒蕩舟》及《夜送寒衣》，皆其首本，這差不多是花旦必經
的階段，戲班習慣逐級遞升，所有風情戲皆派二三幫花旦充當，
駒伶為肖麗湘之副，即以演風情戲博得觀眾歡迎，擢陞正印之
後，便要能演閨秀戲才算適合資格 —— 病染單思，奄奄臥床，
幾致不起，老闆愛憐弱女，洞悉衷曲，慨然答允這段婚事，因此
留為佳話。其實絕對沒有這樁事，駒伶確是正式迎娶老闆之女，
但不是女兒染單戀，而是泰山自己選擇東床快婿，亦有幾分由
開頑笑而起。原來這位老闆，和駒伶的班主，是同宗而兼好友，
人甚開通，常到戲班傾談，也喜歡說笑，有一日，偶然談及女兒
年事長成，擇婿殊不容易，這時駒伶任二幫花旦，恰巧入來「櫃
台」—— 戲班辦事處 —— 班主順手一指，帶笑說道：「此子也不
錯」，老闆平時慣看駒伶演劇，也認識其人，不假思索，接口應
聲道：「此子確不錯，就由你作伐吧。」班主立刻徵求駒伶同意，
駒伶初時謙說「不敢高攀」，後以丈人情意殷殷亦表示允諾，好
事遂諧，當時風氣閉塞，閨女很少機會看戲，在未結婚之前，這
位女公子尚未看過駒伶演劇，何來一場單思病呢。）

　　千里駒原名區仲吾，戲班中人皆稱為「老仲」，亦隱寓「老
總」之意 ——「老總」是一種尊稱，因為戲班歷來相沿的習慣，
薪值定其地位的高低，駒伶年薪過萬，在當時已打破戲班的紀
錄，所謂「過萬銀老倌」，全班推為「老總」，凡事都和他商量。
駒伶不特藝術稱「王」，全行公認為最「好衣食」[②]，往昔戲人智識

② 好衣食：即為人守約守時，工作態度專業。

淺陋，大多數欠缺修養功夫，地位增高，對班主的要挾更甚，隨時支長薪金，稍不答應其要求，或「怠工」，或「花門」——中途他去的名詞，在戲行是一種極不名譽的行為，因各班老倌皆以一年為期，突然離班「走路」，很難覓人承其缺乏，若果是台柱，尤為戲班的致命傷——使班主傷透腦筋。駒伶自成名之後，始終隸屬於寶昌公司（往日每個戲班，俱有一間「公司」名號在廣州黃沙設辦事處，利便各鄉主會接洽「買戲」，規模較大的公司，可能經營兩三個劇團），數十年來賓主如水乳交融，別班雖出重金禮聘，亦婉詞推卻，「伶德」之優，冠絕儕輩，替班主賺錢之多，服務時日的悠久，亦為老倌中所罕見，因為他處處替班主着想，一本至誠，顧全大局，這一次垂青於覺先，設法使他加入「人壽年」，實有其主要的裏因。

「人壽年」的上一屆，班名「周豐年」，人選計有：武生靚新華，小武靚少華，花旦千里駒，小生白駒榮，男丑李少帆；不料在和平戲院（今中環滅火局故址）開演齣頭《寶蝴蝶》，頭場李少帆飾和尚，剛說完「和尚娶老婆」一句話，台下有人應聲：「和尚娶老婆，你都抵死咯。」接着槍聲一響，射正咽喉，倒地斃命，目力準確，甚至同場的老倌，當時亦不知發生命案，後見血流如注，才驚覺停鑼鼓。這是戲班有史以來空前未有的悲劇，有等膽小的老倌，不敢登台一個時期，但戲班是全年組織的商業經營，不能中途停頓，只調整人才，物色人選，繼續演下去。靚少華退出，以武生靚新華不掛鬚演小武戲，這是徇一部分觀眾的要求，因他年青貌美，可以勝任，雖然有點勉強，慰情聊勝於無。白駒榮告退，恰巧靚少鳳由南洋回來，朝氣蓬勃也是年青貌美，當可博得觀眾歡迎（按：靚少鳳初做花旦，名「小湘鳳」，因聲線關

係，改充小生），最難解決的是男丑問題，當時廣州河南機器工會有業餘粵劇團的組織，其中有個劇員，面貌和做作，俱仿效李少帆，有幾分類似，［僑友戲］稱為「新少帆」，班主方面聆悉有這個人，便聘他承李少帆遺缺，取名「新少帆」，大家總算鼎力合作，做了這一屆班。翌年，班主以「周豐年」遭遇了不幸事件，用回「人壽年」班牌（「人壽年」原是寶昌公司班牌之一，後改「周豐年」，至是恢復原日名稱），人選照末期一樣，沒有變更，靚少華雖宣告退休，但白駒榮慨然復出幫忙，實力增強不少，只是男丑一角，新少帆到底是「業餘藝人」，外表相似，實際唱做藝術，望塵不及李少帆，故觀眾對他印象平平，班方加聘何少榮，和新少帆不分正副，以何少榮排名在先，少榮出身志士班，資歷不輕，但千里駒恐他「過氣」，仍希望物色一兩位後起之秀，覺先成為他的理想人物。

可是覺先已接受了「新中華」班主大姑的定銀，「坐倉」駱錦卿向千里駒報道這個消息，頗感到失望，千里駒說這件事也有辦法可想，先和班主商量；代覺先奉還雙倍定銀與大姑，同時將年薪增加一倍，並定他兩年（即年薪二千，連續定他兩年），班主素來知道駒伶做事，大公無私，完全為戲班前途着想，自然沒有異議。錦卿乃找着覺先，道達來意，只要他答應一句接受「人壽年」之聘，所有賠還定銀的手續和金錢，俱不消他費心，一切由「人壽年」方面代他負責，而他本人的薪金，便可增加一千，兼且連續定他兩年，又何樂而不為？覺先躊躇不決，因為他年紀輕，入戲行的日子太淺，不敢相信自己的聲價增加至這般速度，恐怕受人愚弄，弄到將來進退失據，當下便詢問錦卿，這是何人的意思？錦卿說出千里駒的名字，覺先為之驚喜參半，喜的是千

里駒為優界「老叔父」，品德與藝術，為同業所景仰，他居然青眼相加；驚的是老叔父看重自己，大有受寵若驚之概。

最後覺先要求錦卿帶他面見千里駒，如果是出自仲哥的主張，可以一言立決。為着避免風聲泄漏，千里駒特約覺先到寓所面談，兩人一見如故，千里駒以覺先氣宇不凡，吐談不俗，心裏早已八九分滿意，諸多勉勵，希望他加入「人壽年」，携手合作，覺先亦以千里駒絕無大老倌架子，言詞謙抑，態度和藹，充滿一種扶掖後進的心情，若得提挈栽培，前途無可限量，於是毫不猶疑，慨然允諾。翌日，錦卿帶同覺先，面晤「新中華」班主大姑，將定銀雙倍奉還，這是戲班正當的手續，大姑一者以覺先既情願受別班之聘，由別班的「坐倉」同來，不便勉強挽留；二者大姑這時，有白玉堂和肖麗章擔當台柱，「班仔」中的優秀分子也有好幾個，少他一個也沒有甚麼問題，只好循例敷衍數語，收回定銀了事。這又是千里駒老成持重的見解，特意叫錦卿陪覺先去交還定銀，因他很明瞭大姑這位「女班政家」，眼光如炬，精明能幹，觀於她改組「樂同春」，成立「新中華」，賞識白玉堂、肖麗章，「收買」朝氣蓬勃的「班仔」，便可知其手段如何。覺先是初出茅廬的青年，假如大姑照樣增高工資，善意挽留，覺先可能覺得難為情，豈不是功敗垂成？結果錦卿之行，完成任務而歸。

覺先第一年在「人壽年」的職位，只是三幫男丑，何少榮和新少帆不分正副，二幫的一個已忘其名，屬於過氣老倌。千里駒雖有心提拔覺先，分付班中編劇家李公健，多派一些戲場給他做，但當時格於環境，萬不能因一個「第三網巾邊」，而多構一個劇中人物，普通一齣戲，則戲班有種「不成文」的規例，根

據角色的薪金，定其戲場的多寡，支配人物的輕重，派完兩個正印、一個二幫才輪到覺先。因此「開身」的幾個月來，覺先仍是擔當閒散的角色，雖然他的身手靈敏，化妝脫俗，亦博得觀眾稱賞，千里駒早已看在眼裏，藏在心裏，很想找個機會給他發展。

六 《狸貓換太子》的仁宗皇

　　恰巧「人壽年」班[排]《狸貓換太子》一劇，千里駒認為飾演宋仁宗這個角色，必須年紀很輕，面貌韶秀，態度雍容華貴，才貼到身份。何少榮老而醜，新少帆像古老石山，皆非所宜，決定委派覺先充當，量材[任]使，不能因地位高低，支配戲場。千里駒第一次破格「用人惟材」，「老總」的主張，又是理由充份，大家都不敢堅持異議，同時仁宗在此劇中，只算是個配角，後半場才有份，沒有甚麼重要戲場擔綱。可是覺先每飾一個角色，都能別出心裁，發揮其藝術天才，他會先注重化妝，搽粉裝身，舉止安詳，貼切天潢貴冑身份，「認母」一場，表演深刻，流下真眼淚，撥動觀眾心絃，這是覺先加入「人壽年」後，第一次給予觀眾良好印象，更使千里駒對他加倍信心。（按：下一屆班馬師曾承覺先之缺，自然要飾演他以往擔任的角色，覺先的文靜戲和師曾的粗線條作風，完全不適宜，初時觀眾詬病，使他極感狼狽。即如仁宗皇一角，師曾自出心裁，出場自撰一段中板，引用四書句：「侍妾數百人食前方丈」，接着「人人叫我做大宋皇」，食前方丈侍妾數百人確是帝皇身份，「大宋皇」諧音「大饞王」——世俗稱「老饕」為「大饞王」，詞意雙關，亦殊不俗，唱完中板「數白欖」，文字雅俗共賞，表演（△△）他不及覺先的文靜[瀟灑]，並「彈」他「數白欖」不適合帝皇身份——其後師曾改編其首本劇《佳偶兵戎》，那一段「數白欖」反為膾炙人口，一

舉成名——以故初期鬱鬱不得志。本來師曾初由南洋回，是受「樂榮華」班主張某之聘，聽南洋歸來的戲人言，星洲最走紅運的男丑有個馬師曾，他便托人以年薪五千元的代價，定他兩年，誰知見面後深感失望，因為他覺得省港觀眾，趨向年輕貌美，文靜瀟灑的人物，師曾外貌殊不動人，最怕不適宜於省港班，頗悔恨誤聽一面之詞。適值「人壽年」班因覺先為「梨園樂」聘去，必須物色適當的人選，沒人可用，聞聶某定得一位州府老倌回來，姑且斟酌一下，要求聶某轉讓以一萬二千元定他兩年（即每年六千元），聶某方悔恨定錯了師曾，既有人肯承受，等於轉手之間獲利二千元，又何樂而不為。師曾以聶某不看重自己，亦樂意加入「人壽年」，初時演覺先的戲場，不獲得觀眾歡迎，頗受編劇家奚落，並不理會他是網巾邊地位而派戲，《苦鳳鶯憐》一劇，只派他做一個乞丐，曲白寥寥無幾，他憤然賣弄心思，撰出「我姓余我個老竇又係姓余……」一曲，傳誦一時，又是藉賴千里駒提拔之力，叫他「交戲」，一齣《佳偶兵戎》成名。）

七 《三伯爵》是成名劇

千里駒見過覺先飾演《狸貓換太子》的宋仁宗之後，為着迎合觀眾心理，更立意抬舉他，這時觀眾習慣愛看新劇，晚晚齣齣不同，苦煞了編劇家，多方搜羅題材故事，除我國稗官野史之外，並取材於外國小說；加以剪裁。編劇家看到一部外國小說劇本，寫三個伯爵追求一位如花似玉的閨秀，千里駒認為劇中那一個年青伯爵，必須交覺先飾演，並多給他一些戲場，俾得盡量發展所長。編劇家秉承千里駒的意旨，覺先的戲場竟比其他兩個伯爵更多，這個編配，不特超越正印男丑的範圍，甚至搶奪了小生的戲路，白駒榮這時是當時得令的小生，也是飾演三伯爵之一，地位似乎比這個「三幫網巾邊」猶遜一籌。假如任何一班，或任何一位老倌，覺先都不容易逞頭露角，一者千里駒是班中「老總」，為全體兄弟所信服「仲哥」主意，大家總得「賞臉」；二者白駒榮和老仲情如手足，甚麼事不會反對，而老七（白駒榮）為人，賦性溫和，素肯扶掖後進，同時皆從大處着眼，只要攪好戲場，對業務前途有益，決不斤斤於戲場之爭。

《三伯爵》可算是覺先的成名劇[①]，在戲班的地位首先奠下基礎，開幕未久，便有「哭棺」一場，賣弄唱工，這一幕覺先的化妝，全身縞素，面部脂粉濃淡得宜，比較往昔伶人，不[理]劇中情節如何，只知厚塗脂粉，雅俗之判顯然。覺先的唱工藝術，深解「問字求腔」之道，他自己承認揣摩朱次伯、千里駒、白駒榮三個人的長處，而別出心裁。朱次伯用小武撇喉底子唱出平喉，跌宕有力；千里駒的唱工，搖曳生姿，抑揚有致，唱中板與滾花，罕有其儔；白駒榮擅長「露字」功夫，情緒濃郁，更饒韻味。覺先集其大成，多所創作，故文靜中不流於委靡，婀娜中含剛勁之氣。劇中「祭奠佳人」原曲，編劇者信手拈來，詞句不多，覺先矜心作意，增添幾段，唱出情緒，成為當時的「流行曲」之一，嗣後每演大場戲，必有「主題曲」一支，注重詞藻，邀請文士寫作，斟酌妥當，然後唱出。覺先還有一種特長，為時下紅伶所弗及者：每支曲一經斟酌之後，永遠照原曲唱出來，一字一句，不會錯漏，更不會忘記而「爆肚」[②]，弄至狗屁不通。

① 有關薛覺先演《三伯爵》的軼事，互參薛覺明〈薛覺先的舞台生涯〉：「例如在《三伯爵》裏，他要求加一支『祭奠曲』。這支曲是他仿照朱次伯在演唱那膾炙人口的《夜吊白芙蓉》時的腔口來演唱的。他扮演第三伯爵富有餘，在『攔途截搶』一場時，因動作詼諧，觀眾已經笑聲不絕，演到被人追逐痛毆跌倒地上時，他施展『抽』的動作，像一隻元寶一樣跌倒，雙腳往上撐，恰巧一隻靴子甩了出來翻滾着飛上半空，又打着滾落下，竟不偏不倚地剛巧套在他那隻還翹着的腳上，這一着更使觀眾哄堂大笑了。他覺得這一動作頗有意思，於是回去後就經常躺在地上用腳甩着靴子來練習。以後演出時雖非百發百中，但十有七八是可以套中的。」

② 爆肚：指演員依提綱上的劇情指示、韻腳、上下句等簡單演出「框架」，在演出時即興配合，或指演員演出時不依劇本曲白而自行臨場作即興演出。

當《三伯爵》成名之日，正是慈母見背之時，往昔戲班是長期組織，伶人非「臥床不起」，也要登台（落鄉演劇，伶人患病亦抬舁出場一遍，俾觀眾信為不欺，加以諒解，否則主會可能藉口扣除戲金），覺先是日辦完喪事，是晚仍粉墨登場，適值演《三伯爵》，哭棺一場，念及劬勞未報，悲從中來，淚如泉湧，觀眾嘆為表演逼真，又誰知覺先「侍奉無狀，禍延先妣」[3]呢？

③ 侍奉無狀，禍延先妣：舊式訃聞的套語，意思是兒子侍奉不週到，要為母親逝世負上責任。

八　異軍突起的「梨園樂」

　　《三伯爵》演出之後，戲班方面，以覺先初任主角，居然有叫座力量，能擔得十張八張床（按：這時期的高貴座位，不叫大堂中座，太平戲院是梳化床，其他戲院是貴妃床，每張床四個位，代價大約八元，不限定要買一張床，可以照價購一兩個位。所謂擔得若干張床的意思，是這班顧客，專為看這位老倌而來，覺先在全盛時期，確有擔幾十張床的號召力量，此乃指上位而言，中下位不計算在內），為着業務前途，不待千里駒囑付，也不顧正印老倌的反對，打破梨園老例，以一個三幫角色，主演齣頭，亦可以說創造戲班歷史的紀錄。接着所編新戲，如《棒打鴛鴦》、《一個女學生》等，覺先俱擔綱主角，有精彩的演出。應時新劇的《宣統大婚》更是貼切覺先的年齡和個性特意編排，而覺先「劃時代」的化妝，亦使觀眾耳目為之一新。

　　除「齣頭」之外，班主人復使覺先擔綱日戲，點演《寶玉哭靈》、《西廂待月》的文靜戲，以「朱次伯首徒」為號召，每天收旺台之效，因為朱次伯在「寰球樂」時代，演這兩齣戲甚有名，故班方用作幌子，其實賈寶玉、張君瑞這一類風流瀟灑的角色最是適合覺先的身份，演出比次伯更成功，後來在每一屆班俱有改編點演（即《紅樓夢》與《月底西廂》——唐雪卿曾一度飾紅娘馳譽），截至現在為止，覺先仍被稱為賈寶玉及張君瑞的典型人物。

覺先在「人壽年」一舉成名，觀眾交口稱道，班主尤為刮目相看，各自運用手腕，想羅致於旗幟之下，因此引起靚少華組班的念頭。靚少華原名陳伯軍，曾經紅極一時，和靚元亨同樣是最受女觀眾歡迎的小武，自從李少帆在和平戲院遭人狙擊之後，即息影家居，他深知一個戲人，很難永遠維繫其地位，後浪推前浪，不能過份相信自己，組班是營業性質，志在牟利，必得物色當掌的老倌，自願屈居次席。他首先看中覺先，陞為正印男丑，年薪增至八千元，班名「梨園樂」，同時並以年薪八千的代價，由南洋聘陳非儂回來，掌握花旦正篆①，以子喉七為頑笑旦，答應覺先的請求，帶挈「師父」，以新少華任正印小武，他別樹一幟，稱為「文武生」。覺先聽說非儂和他底薪金一樣，又請求靚少華加薪，甚至加一塊錢也可以，理由是：戲班習慣，以薪水之多寡，而定其權衡，如戲場的支配，及人事的調整俱可以指揮如意，並不是斤斤計較金錢問題，也不是立心要壓倒非儂，靚少華覺得理由充份，當然不會增加一塊錢，起碼五百元。[年薪]於是規定八千五百元。

　　覺先本來接受「人壽年」兩年聘約，因靚少華增加幾倍薪值，拔陞兩級，由三幫男丑一躍而握正印，未有經過二幫的階段，也是歷來戲班所無，為着前途起見，不能效老驥伏櫪，而不作鵬飛沖天之想，因為靚少華這一舉，較為穩健的班主，都認為是冒險的嘗試，「人壽年」班主自不肯依照這種種優厚條件，千里駒也不敢勉強班主這樣做，只好聽其自然發展，另外物色

① 正篆：即「正印」，掌正篆即位列班中最主要、重要的位置。

人選，所以散班後的「真欄」消息：「人壽年」「男丑」一欄，排列「薛覺先」、「馬師曾」兩個名字，希望覺先仍舊續約！或「梨園樂」方面發生變化，直至正式「埋班」②，班牌上才不見有覺先之名（按：當時戲班類此情形甚多，大走紅運的戲人，當受兩班之聘，最後自行抉擇，退還雙倍定金作了。）

陳非儂原名孝銓，是新會外海望族，也是書香後裔，為廣州某中學高材生，文字很有根底，書法韶秀有帖味，以性耽藝術，畢業後組志士班，在太白樓遊樂場（本港第一間遊樂場，今西環青蓮台太白台即其故址）公演。後赴南洋，靚元亨驚為異材，邀請他參加劇團演出，非儂初時婉辭，自認對傳統粵劇藝術，未經正式拜師，演唱恐未如人意，元亨口說無妨，別其名為「新派演員」，因他[精]於文事，吐談不俗，先叫他擔綱口白，或配合劇情，加插一段演說辭，果然別開生面，大受觀眾歡迎。不久元亨收回徒弟，繼續學習，以非儂的天資和學歷，加以性之所近，進步迅速，擢級上升，聲譽鵲起，其成功的初步階段，和覺先差不多一樣（後期因盛行女包頭，男花旦趨於淘汰之列，否則非儂仍可維持其地位，但戲行至今一致公認非儂繼千里駒之後，不愧「花旦王」之稱，現在指導後進，不使粵劇傳統藝術失傳，自有其不可磨滅的功績）。非儂嶄然露頭角，馬師曾才因不滿於家庭，接班赴南洋，擔任閒散角色，二人原是中表之親，乃由非儂介紹，一併投[贄]③於靚元亨門下，奮鬥成名。靚少華既出重金

② 埋班：即演員正式加入某戲班。

③ 投贄：向前輩、老師進呈詩文或禮物以求見。

聘用覺先，必得物色一位有相當藝術的花旦和千里駒對抗，聞非儂在南洋享譽甚隆，聲色藝俱佳，慨然付出年薪八千元的代價，在當時戲行而言，這數目殊屬不菲，千里駒掙扎了十多年，才博得「過萬老倌」之稱，除他之外，還未有第二個人哩。

九　《梅知府》「哭靈」與裝身

　　覺先和非儂初度合作，彼此俱是「讀書識字」的老倌，同樣認定戲劇為社會教育的利器，對劇藝固用心研究，戲場的改革，更有推陳出新的演出，因此佳劇如林，列舉一二如下。

　　在「梨園樂」，覺先認為得意之作，《梅知府》便是其中之一齣。《梅知府》即《玉葵寶扇》故事，往昔婦女輩深居簡出，多在家中唱「木魚書」^①消遣，《碧容探監》、《大鬧梅知府》，橋段婦孺皆知，戲班亦當有演出，戲匭用「玉葵寶扇」，既是重新編撰，一致主張改過戲匭，以免觀眾誤會是舊戲。當時戲班中人，覺得命名「梅知府」有點出乎意外，覺先為一班的主要支柱，應該由覺先「擔戲匭」^②才是，為甚麼讓靚少華擔戲匭呢？原來這又是戲班牢不可破的陋習，也可以說是戲人智識淺陋或心理狹窄的表現。曾經有一個戲班，是生旦兩人作台柱，雙方俱斤斤於擔戲匭之爭，結果只好將新編的劇本，每人擔戲匭一晚。例如：《夜送寒衣》或《貂蟬拜月》，便是花旦擔戲匭，而《韓湘子登仙》或《呂

① 木魚書：一云出自「摸魚歌」，廣東曲藝，屬於彈詞系統，或云唐代佛教的俗講、變文及寶卷傳唱至粵，與地方民歌民謠逐漸融合演變，於明朝晚期出現於廣州及珠江三角洲地區，於民間廣泛流傳，多為即興表演，或根據記憶演唱，後來發展出唱本木魚書。

② 擔戲匭：戲匭就是戲名，擔戲匭意思是主角要與戲名有關，讓觀眾一看戲匭便知道誰是主角。

布窺妝》，不消說是男角色擔戲甌了。覺先投身戲劇界，立心破除陋習及不正當的觀念，認為一班台柱只要有精湛的藝術，自會博得觀眾欣賞，觀眾當然不計較甚麼人擔戲甌，何苦爭取這區區戲甌問題。他覺得「梅知府」三個字，戲迷已懂得是《碧容探監》、《大鬧梅知府》故事，這「大鬧」兩字也可刪除，劇名以簡單易記字少為佳，靚少華飾梅知府無形中是靚少華擔戲甌了。

《梅知府》是編劇家朱〔晦隱〕編撰，以劇中人身份，最適合各老倌個性，覺先之蕭永倫，陳非儂之倫碧容，自然饒有精彩，而以頑笑旦飾大鬧梅知府的瓊蟬，亦覺大有噱頭，靚少華之梅知府，以一個威風凜凜的小武變成打躬作揖的府尹大人，編配適宜，果能引人入勝。此劇尤注重煞科庵堂哭靈一場，朱氏已提前將某場詞曲交妥，因為由這個時期開始，覺先規定每一套劇本，必須全套梗曲梗白，各老倌可以提出意見修改，但改訂之後，大家依足曲白演出，不得隨意「爆肚」，他以身作則，強記無遺，各老倌自不敢疏忽一點。本來梗曲梗白的編劇方式，是改良戲劇的主要條件，從前朱晦隱編《西施沼吳》的時候，也曾提倡於先，可是有許多大老倌，未曾讀書識字，要他們緊記曲本，逐段要讀熟背誦出來，大都表示反對，認為不必多此一舉，同時編劇家亦樂得貪懶，每套劇本只編撰一兩場大場戲的曲白，其餘任由各老倌依照提綱，自己「度戲」，甚且「撞戲」──南洋州府老倌最所擅長，例如「花園發誓」、「會妻」……等俱可以依照古老排場去做，大家「靠撞」，不過他對戲場既有相當經驗，當不致「撞板」。覺先為着搞好戲場，強制執行，各老倌自不敢違拗，不大識字的惟有請教同事或邀朋友幫忙，像訓蒙先生教念口簧一般，初時頗引為苦事，日久反覺津津有味，增長智識，可免文盲之譏。

蕭永倫「哭靈」一曲，覺先在開演之前夕，感覺不大滿意，適值我去後台探班，便叫我照朱氏的原意改換曲詞，仿照「寶玉哭靈」的調子，另撰一支。這時是晚上九時半，他囑託我在煞科之前脫稿交來戲院，俾他帶返家裏讀一晚。覺先天資聰穎，記憶力特強，讀曲之快，令人驚嘆。這支曲雖然隔晚交稿，但「煞科」後同作消夜局，席散關旅邸作竟夕談，僅見其誦讀一遍，便放下不理，次晚公演，還有其他戲場介口 ③ 曲白，必須記熟，午後才起床，實際僅有半日時光，唱來一字不差，已屬難能可貴。有一次，編演新劇《雙娥弄蝶》，是晚便屆公演之期，是日下午三時許，手持曲本，邀我到亞洲餐室（即今之德輔道中龍記飯店）登閣樓廂座，取出曲本和我斟酌，將「洞房」一場曲從新編撰，先向我講解劇情然後借取［紙］筆撰寫，大約歷時一句餘鐘之久，曲本完成，相偕返後台，我初時以為即夕演出，全劇介口曲白，皆屬新構，並不單記這一支曲，那有時間誦讀？及至開鑼鼓之際，見他演一場，看一場曲，似乎漫不經心，演到「洞房」一場時，他拿出是日在餐室合作的曲詞原稿給我，含笑說道：「你試出去聽聽，看我有沒有錯字句？」我亦想測驗其記憶力達至甚麼程度，拈原稿坐在管樂台前，細心聆聽全曲，竟不差一句，不漏一字，不禁佩服其聰明。

覺先唱《梅知府》「哭靈」，充份表現其「問字求腔」的唱工，是曲開始一段中板：「花好月圓人非壽，一場春夢不堪留，有情人相處難長久，姻緣盡使我不勝愁，兩地迢迢空搔首，大抵情緣至此一定再難求。」覺先開首唱「花」字，便將花字拉長，然後

③ 介口：戲班術語，即劇本上給演員參考的動作、表情等指示。

接唱下去，悠揚頓挫，皆極其妙，故能博取知音人士欣賞。覺先頗愛唱此曲，曾替兩間唱片公司灌片，事有湊巧，我撰這支曲未久，便賦鼓盆④之戚，「花好月圓人非壽」，竟成為語讖，應在作者身上，他每次在我面前唱此曲的時候，便搖頭說笑道：「估不到唱死尊夫人！」（還有一件事湊巧：亡妻享年二十二歲；逝世的日子是舊曆二月二十二日，卻是覺先的生辰⑤，每次參加他的生日宴，同樣紀念亡妻的忌辰，感不絕於余心！）

他在「哭靈」一場的化妝，也是別出心裁，穿一套用白色威路紗製成的服裝，薄如蟬翼紗，全身縞素，以貼切劇中人祭奠亡妻的身份，馬鞭垂絡亦用白絨線，但馬鞭頭則用一個大紅絨線球，純白一點紅，份外惹人視線，襯托之佳，無以復加。他不論演任何一套劇本裝身之美妙至今戲行中人亦一致承認，尚不能找出第二個人。

④ 鼓盆：喪妻的意思。

⑤ 薛覺先的生日歷來有不同說法，讀者詳參李嶧：〈薛覺先出生年月日地考〉，載《南國紅豆》一九九四年第二期。據李嶧的考證，薛覺先一九〇四年舊曆二月廿二日生於香港；其說法與羅澧銘的說法吻合。

十　初演京劇《虹霓關》

　　除《梅知府》之外，尚有《金閨綺夢》、《花田錯》、《玉梨魂》、《讐緣》、《卅年苦命女郎》等佳劇，在這個時期的大場曲，覺先多數叫我幫忙，我當時經營洋行業務，雖在百忙中仍樂意代他効勞，一者年齡相若，性情投機，站在友誼立場，義不容辭；二則自己性耽戲劇，目睹他貫徹改良粵劇的初衷，有長足的進展，智慧聰明，對曲詞有深澈了解，唱出情緒，代他撰曲，倍覺心爽，所以絕對不肯受酬，他常說很過意不去，後來他念舊情殷，對我關懷備至，便是種因於此。由於我們的友誼，有深長悠久歷史，他素來知我不脫書生氣習，常對人說和我是「君子之交」，雖十年不見面，或日日見面，亦是「其淡如水」，不作親切之狀。有時睽隔①了若干時候，他總會向我詢問：「你看我近來的脾氣，是否比以前較好一些？……我自己覺得好一點，你覺得怎樣？」老實說一句，覺先處事很認真，尤其是對於戲場，稍有不當，便大發脾氣，但脾氣發作之後，毫不芥蒂於心，可能自己亦知道太過，他能夠說出這個問題，可見他亦很注意涵養工夫，後期的覺先，修養功深達至爐火純青境界，朋儕交相推許，即此一端，可見他的為人的聰明，以及他底藝術同樣踏進巔峰狀態，自然發生連帶的關係，這一點倒是值得特別一提的。

① 睽隔：分開、分離的意思。

覺先和非儂在「梨園樂」合作，可謂相得益彰，因為他們志同道合，文字有相當根底，大家都想搞好劇藝，剷除妒忌狹隘的心理，絕不計較誰人「擔戲甌」問題，例如《卅年苦命女郎》便是非儂在南洋時期的「嫁妝戲」，覺先一樣樂意拍演。又如《讐緣》一劇，非儂表演「舞帶」，創梨園的紀錄，覺先特加以推崇，更互相研究，摭拾北劇精華，首先嘗試演出京劇《虹霓關》的工架，使觀眾耳目為之一新。

　　考粵伶師事京劇名優，遠在四五十年前，武生王新華曾赴北方作汗漫遊，觀光京劇，相與切磋劇藝，歸來創作「戀檀腔」（蘇武牧羊），可能恐怕顧曲周郎詬病，取名「亂彈」，以備於指摘時有所解嘲。仿效京劇工架，自然更不敢嘗試，以免有非驢非馬之譏，其後貴妃文、新丁香耀亦漫遊滬濱，震於梅蘭芳大名，悉心學習，挹[2] 其[餘]緒，改編《嫦娥奔月》，始開觀眾眼簾。同時小武福成，嘗從遊三麻子，演關戲《水淹七軍》，最受觀眾歡迎。金少山隨梅蘭芳南來，《霸王別姬》一劇，創票房紀錄，靚榮襲其皮毛改編粵劇，也很能賣座。覺先和非儂演出《虹霓關》，完全站在藝術立場，精益求精，為將來融會南北戲劇精華的張本。

② 挹：挹取，也解作把液體盛出來。

十一　海珠事件被迫「花門」

　　覺先出身「拉扯」，翌年過「人壽年」當三幫男丑，未有經過二幫階段，「梨園樂」即聘為正印，而別其名為「丑生」，每屆都躐等擢陞[1]，堪稱梨園「異蹟」，而這個「丑生」名銜的來源，並不是創自覺先，說起來卻是十分有趣。原來「周康年」班有三位正印男丑，其中有一位名喚生鬼容，眇一目，班中人稱為「單眼容」（按：歌伶何麗芳即其養女，麗芳能家學淵源，能個人對答大喉子喉平喉，《氣壯睢陽城》一闋，堪稱絕唱，我嘗稱為「歌壇一絕」，又譽為「霸王繡花」，比喻她唱完雄渾的大喉，接唱纖巧的子喉，等如霸王舉鼎之後，穿針繡花，難能可貴）。生鬼容名為「生鬼」，言語動作絕不生鬼，只是天賦一串好歌喉，唱來娓娓動聽，該班演三國戲很賣座，生鬼容飾陳宮，「罵曹」一曲，甚得周郎稱賞。翌年，該班別其名為「丑生」，靚雪秋主演《七擒孟獲》，生鬼容飾孔明，唱「祭瀘水」一闋，亦膾炙人口，而「單眼陳宮」、「單眼孔明」之號，亦同樣資為笑談。覺先之稱「丑生」，卻是名符其實，因他既擅長滑稽突梯[2]的「網巾邊」戲，更擅長風流瀟灑的小生文靜戲，曾串演《空城計》的孔明，扮相唱做，和生鬼容截然不同，也常演紅生關公戲，真是生旦丑淨，件件皆

[1]　躐等擢陞：即越級晉升的意思。

[2]　滑稽突梯：本指委婉順從，圓滑而隨俗，今多指舉止惹笑詼諧。

能，所以有「萬能老倌」之譽。

在「梨園樂」，覺先恰如旭日初升，誰知「開身」不過幾個月，便發生「海珠」意外事件，被迫「花門」赴滬，才向電影界謀發展，成就了薛唐一段姻緣，也就是他改名換姓 —— 章非 —— 的內幕。（按：覺廬的電話，在電話簿亦是用「章公館」名字，初時恐怕用真姓名或覺廬，容易為戲迷知悉作弄。）事緣廣州黑社會中人，當藉惡勢力欺凌市民，戲人因職務羈身，依時依候登台，無法躲避，更容易受彼輩威脅。本來覺先為人，慷慨重義氣，視金錢如糞土，彼輩稱兄道弟，眼光中只有金錢，金錢不多交不深，簡直以「義氣」作「兒嬉」，無厭之求，豈能填其慾望？其實覺先駛錢的爽快，和他掙扎地位，躐級上升同樣迅速，有一段事，班中亦傳為佳話：他年薪一千，用度八千，下屆班的薪金，立刻達到這班數目，換言之，今年所用去的數目，明年即可以賺回，但先駛未來錢數目龐大，便要弄至負債纍纍。即如他在「梨園樂」，開身幾個月，除應支的「關期」 —— 工金 —— 之外，尚要支長萬餘元，班主靚少華常對人說：「我身上的一抽金鏢[3]金鍊，質諸長生押，已不知若干次數，因為覺先隨時有急需，一二百元必得應酬，往往現金不便，只好拿金鍊典當。」事實上他倚賴覺先做台柱，代他賺錢，自不能不曲予遷就。由於覺先的經濟環境，尚未囊橐充盈[4]，自己用錢也要傷腦筋，對於彼輩的需求，不免婉詞推卻。

③ 金鏢：即金腕表（錶）。

④ 囊橐充盈：形容身邊財物很多。

詎料黑社會中人，以覺先向來通融，一旦未曾應手，便反顏相向，以為有心為難，不顧往日友誼，威逼強壓，無所不用其極，更發出「哀的美敦書⑤」，如不依期交款，決定於月之某夕，親到海珠戲院後台，用劇烈手段對付！覺先素廣交遊，廣州不少軍政當局，欣賞其藝術，成為莫逆之交，公安局偵緝課一班人，平時亦有聯絡，深知歷來優界名伶，常受此輩惡勢力所包圍，藉端敲詐，覺先一舉成名，年紀又輕，當為彼輩所鵠的，乃慨然給予保障，代領自衛手槍，俾作防身之具。覺先外表雖似荏弱，畢竟少年體魄健旺，領取手槍後，每日清晨起身，在市郊練習射擊，身手頗為敏捷矯勁，彼輩聞悉其事，不敢輕舉妄動，反為深相結納，呼兄道弟。往日戲班台期，大都在香港演幾台（每台六日七夜，通通在香港戲院演一台，再過九龍戲院演一台），然後「拉箱⑥」去廣州，輪流在各戲院演三幾台，仍復拉箱回港，間中去澳門演一台，這便是「省港班」的一般台期 —— 專在香港廣州演出。那時四鄉萑苻不靖⑦，「省港班」老倌，接班時聲明不落鄉演劇，除非是較為繁盛的市鎮，如江門佛山等地，有軍政大員保證加派軍隊保護，可能答應主會演一次。

覺先既慣見黑社會中人的技倆，雖接到「哀的美敦書」，仍毫不為意，—— 往昔名伶接綠林好漢⑧的打單信，司空見慣渾閒

⑤ 哀的美敦書：ultimatum 的音譯，即「最後通牒」。

⑥ 拉箱：指戲班出發到演出地點。

⑦ 萑苻不靖：盜賊土匪很多，治安不佳。「萑苻」為沼澤的古名，由於草叢濃密易於躲藏，也用以比喻盜賊聚集之地。

⑧ 綠林好漢：古代稱聚集在山林間反抗官府或搶劫財物的人。

事⑨，廣州河南戲院曾發生幾次爆炸事件，也是打單不遂的威嚇行為——亦以廣州軍營林立，治安寧謐，海珠戲院位於長堤，地當繁盛之區，諒彼輩也不敢斗膽橫行。維時公安局有偵緝章某，以覺先少年英俊，聲名大噪，前途未可限量，極為喜愛；視同子姪一般，繼且認為誼子，愛護逾恆。由於當時的環境，伶人常受惡勢力的包圍，稍有地位的名伶，多數僱用「中軍」⑩打手三幾名，出入追隨左右，不知者以為仿效軍政界人物「鬧派頭」，隨身有保鏢，威風十足，實際上是環境使然，不能不防備別人的襲擊或欺侮。覺先雖有打手中軍陪伴，章某仍每晚到後台，流連於覺先箱位之間，以資鎮壓。這一次覺先遭受威脅，章某更安慰覺先不必憂慮，自告奮勇，兼做誼子的「中軍」，在箱位和他寸步不離，在章某之意，亦以為彼輩虛聲恫嚇，斷不敢橫行市區，有他在旁監視，任何人總會賞臉幾分。詎不到這人果然依期闖入海珠戲院後台，手携兇器，聲勢洶洶，覺先剛在化妝，那人搶步而前，拔槍相向，章某見狀，連忙以身作障，用手阻攔，方說得一句「有事慢慢講」，意欲上前排解，那人誤會章某想將他制服，先下手為強，攀動機掣，轟然一聲，章某應聲倒地，後台頓起騷動，那人立刻兔脫，覺先猝遇急變，渾身發抖，不能行步，班中人恐黨徒不達目的不休，為保障覺先安全，叫「中軍」「芒果勤」，背負他落省港船，星夜來港。

⑨ 司空見慣渾閒事：劉禹錫〈贈李司空妓〉：「高髻雲鬟新樣妝，春風一曲杜韋娘。司空見慣渾閒事，斷盡蘇州刺史腸。」後人截取「司空見慣」指某些事因經常看到，不足為奇。

⑩ 中軍：戲班術語，指負責班中雜務的人。

十二　改名章非組織影片公司

　　章某首當其衝，傷中要害，不治逝世，覺先聆口噩耗，以誼父為自己而犧牲，非常悲悼，除派專員返廣州料理喪事之外，並極力撫慰誼母，永遠克盡子職以慰誼父在天之靈。後來覺先終其一生，對於章氏所遺家屬，歲時饋問不絕，甘旨供奉無缺，章氏的神位列於祖先神位之旁，永遠祭祀以示不忘救命大恩。

　　覺先自經此變，痛定思痛，不願再赴廣州，觸景傷情，但因戲院台期關係，原定計劃在省港輪迴 ① 演出，不能單獨在香港開演，他有一位心腹知己李君，也是「梨園樂」創辦人之一，明知覺先不登台，影響戲班收入，為着朋友生命要緊，恐怕仇家未遂目的，可能繼續乘瑕抵隙 ②，發生意外事件，寧可自己損失金錢，力勸覺先避地為良，遠走高飛，過些時期再算。可是覺先當時的經濟環境十分拮据，他全賴「做班」才有「關期」，即使支長「關期」猶可掛借，一旦宣佈退休，班方定不肯通融，自己更艱於啟齒，那時的得力朋友也不多，李君便是其中的一個。恰巧有位朋友赴上海，作商業旅行，邀覺先做伴，慨然負責旅費，並代辦行裝，覺先素稔春申 ③ 繁華，也很想觀光這個遠東有名的商埠，

① 輪迴：即巡迴。

② 乘瑕抵隙：趁對方衰敗或疏忽之時施襲。

③ 春申：上海的黃浦江又名春申江，故春申又代指上海。

希望獲得發展的機會，但經營一番事業，不能沒有資本，最低限度亦要找些根基作立足點，李君靈機一觸，代為安排良策，因李君是某大商行的高級職員，商行代理不少外國名廠出品，查閱卷檔，有好幾種新開遠東市場化妝品之屬，在上海方面仍未有商家代理，便委派覺先為推銷代理人，先行付寄幾批貨，銀期暫定九十天，可能延期一百二十天俾覺先有些資金週轉，其次亦算是一位正當商人，容易博取外間的信譽。

覺先抵滬後，易名「章非」，對外俱用章非名義，只有平時認識的一班「圍內」朋友，才知道他是名伶薛覺先。至於章非的命名，「章」姓不消說是紀念救命恩人的誼父，初時他想用這個「飛」字，因「章飛」諧音「張飛」，大家都知道三國的「燕人張翼德」，新朋友「請益」後亦不會忘記，隱寓「鵬飛萬里」之意，後來覺得「飛」字太平凡，不如「非」字較脫俗，同是諧音「張飛」，意義則深長一點，所謂「行年五十，當知四十九年之非」，他始終感覺這一次無辜犧牲了誼父的性命，鑄成大錯，極表懺悔。[4]

這時上海的電影事業，已由萌芽時代趨於蓬勃，他本是戲劇界人才，代理商品逐什一之利，只是權宜之計，目睹第八藝術[5]，

[4] 有關薛覺先易姓名為「章非」赴上海的往事，互參薛覺明〈薛覺先的舞台生涯〉：「一九二五年，薛覺先廿一歲那年，離開『梨園樂』劇團到上海，開辦了一間『非非影片公司』，一身兼任經理、導演和主角，拍了一部默片《浪蝶》。戲曲演員獻身於銀幕而當主角者，在全國戲曲界中，他可算是第一個了。當時他是以『章非』、『章少川』、『章樂生』的名字在上海出現的。他在上海的兩年中，學會了騎馬、駕駛汽車、打獵、跳舞、彈鋼琴、釣魚和划艇等。除了拍片之外，經常去看戲，大世界和新世界遊樂場裏的說書、唱大鼓、滑稽戲、鳳陽花鼓等場所，經常都有他的蹤跡，所以江、浙兩省的民間小調他懂得很多。」

[5] 第八藝術：即電影藝術。

蒸蒸日上，不禁見獵心喜，乃進行組織影片公司，定名「非非」，
一者貼切本人的名字 —— 非，二則「想入非非」，立心向這個途
徑謀發展。覺先素有人緣，應酬大方得體，由三幾位老友之介，
結交一班新朋友，多所贊助，資本方面，大致已有頭緒，他開始
編寫劇本，初時擬定名「花花公子」，其後決定用「浪蝶」，簡短
而含蓄。

十三　驀然見五百年前孽冤

　　《浪蝶》一片的男主角,自然是覺先自己擔任,女主角的人
選,正在物色中,久久尚無所獲,因當時有等老牌明星,涯岸自
高,對藝術未必有深切造詣,他乃決定發掘新人才。有一天,在
老友楊古家中,遇見一位麗人,亭亭玉立,流麗端莊,舉止落落
大方,饒有大家閨秀風範,年紀不過十七八歲,經楊古介紹,才
知道她底名字是唐雪卿,曾經主演《悔不當初》一片,對於水銀
燈工作也有經驗,覺先和她傾談之下,大為傾心,認定是理想中
的人物,懇楊古代為致意,充當《浪蝶》的女主角。

　　雪卿原籍中山縣唐家灣,誕生於上海,父親是一間洋行的
買辦,棄世很早,遺下兒女四人,皆年幼不能治生產,而遺產並
不豐,母親頗為彷徨,雪卿居長,父親逝世的時候,年僅十六,
稍可自立,次為妹,三弟漢(炳芳),四妹薇(其實是「尾」字的
諧聲,讀上平聲,即「最尾一個」之意,她後來在「覺廬」去世,
年僅二十左右),皆待教養。她畢業於「樂德」及「啟明」女校,
個性活潑,富有藝術天才,音樂、話劇以至京劇,均感興趣,學
校每次開遊藝會及義演登台,總不能缺少她一份,芳名騰播,
尤醉心電影,奈父親性情極端頑固,極力反對,所以父親在生一
日,她便無法得償素願。父親逝世的翌年,為着家計問題希望從
電影界謀出路,母親阿大(這是雪卿對母親的稱呼,所有朋友亦
隨口相稱,阿大向依子婿,今仍健存,兩月前曾到港一行,還說

覺先很有可能於明年春節赴馬交①公演，已在商洽中，不料竟溘然長逝！）思想比較開通，答允其要求，參加竺清賢組織的晨鐘影片公司，主演《悔不當初》，但雪卿仍很遵守禮教，除拍片外，深居簡出，所與交往的全是女同學，所認識的男性，就是同學的兄弟或戚屬，還沒有一個陌生的男朋友。

覺先和雪卿的戀愛過程，可說是「一見鍾情」，故事帶有傳奇性，與朋友談□問題，亦承認「一見鍾情」的話沒有錯，心裏不期而然的鍾愛了這個人，面貌和財富僅屬次要。她〔追溯〕往事，十分可笑。她說首次由楊古介紹認識覺先之際，地點是非非影片公司辦事處，所謂公司總理經的「章非」，她只見到他一雙眼，面貌是「白板」或是「九筒」②一概不知，因為覺先底面部，適患皮膚病，整個頭都用繃帶包裹，露出一對眼睛，可知不是愛他小白臉，而是心醉他底風度和吐談。

雪卿自從「世伯」楊古介紹認識覺先之後，曾經見過幾次面，每見面一次，雙方的情感亦增進一步，覺先請她擔任《浪蝶》的女主角，坦率告訴她，限於經濟環境，只能規定月薪六十元，請她考慮一下，合意則簽署合約。同一時期，另有兩間影片公司，亦請她任主角，月薪二百元之鉅。最奇妙的是，她本來憧憬優厚的月薪，已答應了這間影片公司，這一天前往簽字，這間公司和覺先的「非非」同一里弄③，且在弄口，先要經過門前，但

① 馬交：澳門的別稱。

② 白板、九筒：白板是沒有圖案的蔴雀牌，而九筒則是刻有九個小圈的蔴雀牌；對比鮮明。

③ 里弄：即胡同，也泛指窄小的街巷。

她不知如何，雙腳不由自主，竟過門不入，反為行遠幾步，踐世伯之約，實際捨不得覺先，慨然簽約，月薪只有六十元，她覺得「滿不在乎」的樣子。

在拍戲時間，覺先和雪卿親炙的機會漸多，情芽亦日益挺苗，覺先露出求婚之意，雪卿正色告訴，這事必得由阿大做主，非老人家贊成不能答允，因這時雪卿年紀還輕，膽汁薄弱，從小受舊禮教家風所薰陶，循規蹈矩，不敢越出範圍。覺先為着達到目標，常時過從唐家，討好阿大，以一個富有藝術天才的戲人，自然表演出色，很博得老人家的歡心，婚事本已達至水到渠成的階段，誰知在愛河的最高潮當中，竟發生小波折，幾至功敗垂成。

楊古參與《浪蝶》的演出

十四　愛河高潮中的小波折

　　原來雪卿當年，青春美麗，着實顛倒了不少公子哥兒，她生性涯岸自高，加以生長於舊禮教家庭，未許男女社交公開，她雖然很少應酬男朋友，但暗中追求的人物，實繁有徒，他們見雪卿對覺先別垂青眼，往還密切，[非]及平日疏遠異性的態度，很可能踏進戀愛的階段，不禁由羨生妒，由妒生恨，視覺先為眼中釘，非從速拔除不可，特別在阿大跟前，播散謠言，揭穿覺先的底蘊，加鹽加醋，不在話下。

　　有一天，覺先照常過訪唐家，剛想向阿大正式商談婚事，按照舊式婚禮，選擇良辰吉日，先行「文定」①儀式，交換約指訂婚，誰知阿大一見覺先之面，態度突變，盛氣呵斥道：「你這個章非，估道我不知悉你的底蘊嗎？你其實是廣東戲子薛覺先，是著名一個拆白②之徒，[騙賣]了許多女人……。」覺先連忙分辯道：「伯母，你不要聽別人播弄是非。沒有錯，我是廣東戲子薛覺先，化名章非，跑來上海的過程，我也曾對大小姐（指雪卿）細說端詳，她可能恐怕你老人家發生誤會，暫時保持秘密，將來總會向你老人家告訴的。至於外傳說我是拆白之徒，顯然

① 文定：又稱「小聘」，「大聘」則指「納徵」或「過大禮」；文定大概就是「訂婚」的意思。

② 拆白：用流氓手段進行詐騙的意思，一云「拆白」是「赤膊」的音轉，待考。

是存心破壞我底名譽和地位，假如你不相信我的話，好在楊古和黃桂辰兩君，是我們非非公司的同事，更和你們是世好至交，定可以保證我的人格，決不肯任由他們世姪女，落在拆白黨手中……。」阿大亦不等待覺先說完，插口說道：「姑勿論你是拆白黨也好，是殷實商人也好，女兒既和你簽署了合約，擔任你這套片的主角，我念在楊黃兩君的世誼，暫時不叫女兒中途背約，影響你的工作進行，但我必得鄭重聲明一句：雪卿和你的關係，只限於賓主間的範圍，不能有進一步的交誼，拍完這套片之後，便要和你斷絕往來，我希望你自知檢束，和她疏遠一點！」阿大說的時候聲色俱厲，大有下令逐客之意，覺先知道她先入為主，多辯無益，同時他見雪卿跼處一隅，目瞪口呆，熱淚奪眶而出，並不敢置一詞，更認為有告別之必要。

　　這時候的雪卿，年紀輕，經歷淺，在謹嚴的家規之下，早已害怕了母親幾分，何況母親指摘自己愛人是拆白黨，這事非同小可，既未洞悉真相，自不敢代為辯護，但寸寸芳心，確是一見鍾情，如果「母也天只，不諒人只」[③]，拆散了姻緣，委實傷心之極，越想越覺不安，惟有背地裏悲啼，彷徨不知所措。

　　覺先以阿大誤信人言，硬指自己是拆白黨，打消訂婚的原議，有如冷水澆背，同時由這一日起，雪卿到公司拍戲，阿大亦追隨左右，嚴密監視，不比從前的鬆懈。覺先最後以［誠摯］的態度，自動提出條件，願以五千金作保證，表示不是拆白之徒，靠斂財斂色為目的。阿大依然拒絕道：「我家現時雖非富有，尚

③　母也天只，不諒人只：語出《詩・鄘風・柏舟》，是母親不明白、不體諒自己心意的意思。

不致以愛女換取金錢，雪卿年長，我替她選擇佳婿，第一先要她本人終身有託，永遠快樂；第二，有能力供給弟妹學業；第三則維持我底生活費，所謂『生養死葬』，於願已足，並不貪圖甚麼身價銀。倘若我收受你這一筆錢，目前確可以過着舒適的生活，你他日見異思遷，置我底女兒於不顧，這五千元等如賣女錢，試問我良心上怎過得去？所以我擇婿的目標，人格至上，女兒幸福要緊，金錢僅屬於次要問題。」

兩下僵持一個多月，結果由黃桂辰、楊古幾人，再三向阿大解釋，備述覺先的身世及其遭遇，絕對不如外間所傳之甚，如不可靠，他們屬在世好，決不肯斷送「世姪女」的一生幸福，叫她「誤適匪人」。阿大亦坦率聲稱：「我看章非此人，英年駿發，精明幹練，前途未可限量，本屬東床快婿之選，不過女兒婚姻大事，自應慎重考慮，非徹底明瞭其家世及人品不可。」阿大卒接納訂婚之議，這一年雪卿才是十七歲，婚期延緩翌年舉行，一者覺先時經濟力量尚未打基礎，且親友多在港穗兩地，婚姻是人生一件大事，應該舖張揚厲一下，雅不願草草成婚；二者阿大雖聽信黃楊兩位世交的保證，經過正式「文定」——訂婚——手續，仍須觀察相當時期，稍為發覺不妥當之處，尚有解除婚約的餘地。覺先自然很明白這位未來岳母底旨意，在未婚時代，以禮義自防，和雪卿拍拖外出，必定攜同她底弟妹一個，其後相偕甫返，覺先在港登台，於戲院附近的酒店居停開兩個房間，分清界線，雪卿母女住一間房，覺先自己住一間。因為這個時候，覺先仍住在西營盤大馬路的老家，地方狹隘，幾伙人同居，並不是藏[嬌]之所，只好暫居酒店，俟正式結婚後，才從新組織一個舒適的家庭。當雪卿母女初次隨同覺先回來，戲班中人，尤其是

一般戲迷，聽說這個唐雪卿就是薛覺先的未婚妻，爭相注目，並多方忖測，以覺先聲譽鵲起之初，曾傾倒不少千金小姐，願為夫子妾者頗不乏人，而覺先獨締婚於雪卿，因此斷定雪卿定是富家之女，而覺先可能垂涎其財富。外間忖度之言，傳入覺先耳朵，他含笑告訴知己朋友道：「沒有錯，雪卿父親在生時，是個殷實商人，家抵中人之產④，但死後遺產有限，食指浩繁⑤，說起她家庭的陳設正和我的西營盤老家差不多，其財富如何，概可想見了。」他每次談起謠言的遠離事實，便舉出阿大誤信「情敵」搬弄是非，詆毀他為拆白黨，可謂同一笑柄，至堪發噱⑥。

④ 中人之產：中等人家。

⑤ 食指浩繁：家中賴以撫養的人口眾多。

⑥ 發噱：指發笑。

十五　參加「民生樂」日薪三百元

　　在《浪蝶》拍攝當中覺先忽接二姊電報，大致說：先母墳場，執骨的期限已屆，最好能抽身返港一行，否則亦請告知辦法。因為李氏逝世的時候，覺先初接「人壽年」之聘，任三幫男丑雖開始嶄然露頭角，薪金並不多，自不能安葬於永遠墳場，唯有在香港仔的公地，草草殯葬，期滿通知執骨，否則任由發放。覺先生平，對於母親慈愛劬勞，永遠感銘五中，常以母親逝世太早，未能稍享晚福，引為畢生遺憾，當下聆悉此訊，立即撥冗回港，辦理執骨手續，將「金塔」權厝義莊，將來再行覓地安葬。（這件事說起亦甚奇巧：前記亡妻的死忌：舊曆二月廿二日恰巧是覺先的生辰，已算巧合，現在覺先雙親葬「金塔」的墓塚卻又是先慈的墳塋，更非始料所及。事緣先慈逝世時，先嚴購地兩穴，預備將來他們夫妻合葬。到了五年後先嚴棄世，掘地埋葬之際，發現有很多蟲蟻而屍骨亦不化，俗稱「養屍地」不祥，當不敢再將先嚴下葬，只好另葬別處，俟先慈執骨之後，一同運金塔返故鄉。事隔多年，墳場中人忽到我家磋商這兩穴地既已丟荒沒用，要求轉讓給別人葬金塔 —— 按例當不能再葬棺木 —— 照付原日地價之半。他自然沒有透露主家姓名，只是懇我們方便人家，均之沒有用途，何妨廢物利用，結果我答應了他。翌年清明，我祭掃亡妻之墓，必經先母舊日墓地 —— 先母及亡妻逝世日子，相距不及一年，墓地僅差一個字頭 —— 順便一看新墓碑，竟發

現是薛恩甫及李氏的名字，立碑人是覺先及覺明兄弟的小名作梅與詠梅。他日我到覺廬，對覺先說出這件事，早知如此當可奉送，不必收受這區區代價，他亦請一切由朋友代為辦妥手續，自不根究原日墓主是誰，既有此一段淵源，他日可以共同拜山了，相與一笑。）

是時省港大罷工風潮——這是香港有史以來的大罷工——尚未解決，平日最著名的省港班，返回廣州開演，便不能再次來港，因此港方沒有甚麼大老倌居留，九如坊戲院臨時組織一班，定名「民生樂」，老倌大都是初踏台板的師兄，較出色的有：花旦謝醒儂（初時他的藝名似用「露凝香」或「花想容」，後來頗喜歡陳非儂的「儂」字，乃改為謝醒儂）、男丑李海泉等，餘均寂寂無名，聊以點綴娛樂事業，券價低廉，沒有大老倌號召收入殊不足道。戲院主人一聞覺先由滬抵港（滬港交通如常，未有甚麼影響），寓於大東酒店，馬上探訪，邀他「加插」「民生樂」班（當時還未襲用「客串」名義，只用「加插」字眼），試演幾天，願以日薪三百元致酬。在廿多年前，三百元的代價殊屬高昂，但加插多覺先一人，每晚收入達一千五六百元以上，平時收入僅寥寥三幾百元，比對上大有利潤，院主人笑逐顏開，原定只演夜戲「齣頭」，至是邀請他兼演日戲「正本」，聲明頭場由別伶瓜代，到下午三時後才由他出場，演出句餘鐘時間，多送酬金一百五十元，即是日夜登台，合計四百五十元。

覺先初擬留港三幾天，辦理完[成]先母執骨手續，便返滬繼續拍戲工作，經院主一再挽留，登台凡歷一旬，所演出的劇本，自然是他平時的首本戲，如《梅知府》、《三伯爵》、《寶玉哭靈》、《西廂待月》……等，但拍演者平時合作不慣，又是初踏台

板的老倌，他每日要花費大部分時間，和他們「度戲」。幸而這班人朝氣蓬勃，對戲劇深感興趣，如謝醒儂、李海泉等，都很合作得來，使他表示滿意，後來覺先組織「覺先聲」的初期。提拔謝醒儂握花旦正篆，就是造因於此。不料凶終隙末[1]，醒儂狃於[2]一般戲人的隨便習慣，不大願意接受覺先的斥責，對戲場認真從事，發生意見，突然之間，慈惠男丑葉弗弱和另一角色，中途「花門」走埠，這是相當嚴重的打擊，可能使全班冰消瓦解。原因往昔一年一屆班角所有角色均是全年合約，除「花門」外，勢難中途改受別人之聘，換言之，任何一班想中途聘用大老倌，雖有出高昂的代價，也沒有人敢應徵，關係個人道德和戲班慣例，若果溢出範圍，給予班主不良的印象，可能一致抵制影響未來的前途。碰着這類事情唯一的希望，只是由南洋或金山回來的大老倌，適值中途未有班落，自然水到渠成，但世間事很多時沒有這般湊巧哩。何況一班的正印「包頭」[3]和正印「網巾邊」，俱是主要的台柱——這時覺先已轉充「筆貼式」——（即小武，初時尚未用「文武生」名稱，不過在小武一欄角色的前頭，用大字寫列名字，其他如花旦等重要台柱，亦照這個方式排列，並不限於覺先一人），臨時物色名角補充，簡直不可能，戲班屬於長期組織和戲院預排演期，如果要停鑼鼓，無異宣佈解散，雄心萬丈的覺先，怎肯為三兩個老倌花門，被迫要停鑼鼓呢？可是台柱飄零，開鑼鼓又有甚麼辦法？這不能不佩服覺先的多才多藝，「能

① 凶終隙末：指彼此友誼不能始終保持，朋友最終變成了仇敵。

② 狃於：因襲，或「拘泥於」的意思。

③ 包頭：即花旦，「正印包頭」是戲班中的第一女角。

者多勞」了，原定演出的劇本是《璇宮艷史》，他立刻拔擢二幫小武陳錦棠，替代他飾演伯爵，他本人則「反串」飾女王，遞補謝醒儂遺缺，並擢陞他的徒弟二幫男丑阮文昇任正印（文昇剛於本年六月逝世，覺先組織旅行劇團，受邵氏兄弟公司之聘，赴南洋羣島一帶奏技，亦用文昇為正印男丑，文昇初年在南洋學戲，返港後「慕名拜師」，不是「開山」徒弟，初與師父同班時，有一天，因夜來失眠，在箱位打瞌睡，提場人叫醒他出場。匆忙間沒有檢點衣服，出台之際褲子幾脫落，連忙緊緊握好，未致失禮，適與覺先同場，為他所見，非常氣憤，入場後立刻打他一巴掌，毫不寬恕。他常對全班大小老倌說出這句話：「你們萬不能視觀眾為『羊牯』，人家出錢耗精神來看我們，有甚麼理由還用羊牯比喻人家？」他因尊重觀眾，首先提倡「謝幕」，奏完煞科鑼鼓，退後幾步，向觀眾鞠躬，然後落幕，各老倌以及各戲班皆仿效，現已成為一種風氣。此次「仙鳳鳴」實行「謝幕」儀式，在閉幕後，再起幕，全體鞠躬，儀式更為隆重，白雪仙不忘先師遺教：尊重觀眾。值得稱述。）錦棠初時惴惴然，恐怕難勝大任，覺先給以極大的鼓勵，諸多劻扶，由此一舉成名，而覺先的反串戲，亦開始博得觀眾熱烈的歡迎，為後來反串「四大美人」的張本。

十六　奠下唱工藝術基礎

　　覺先這次返港替母親「執骨」，加插「民生樂」班，演出浹旬①，居然有意外的收穫，無形中籌得鉅款數千元，充實非非影片公司資本，拍攝《浪蝶》的工作，更能迅速完成。同時，覺先和雪卿訂婚之後，履行他對阿大的諾言，供給弟妹輩讀書，他素篤於友愛，以本人職務關係，僕僕於省港之間，日夕登台演劇，沒有餘暇管教弟妹，家庭也沒有老成人負責，弟妹均年幼，必得需人照顧。於是因利乘便，帶同九弟十妹赴滬，寄居唐家，和內弟小姨輩一同上學，由阿大代為照料。九弟覺明，與內弟炳芳，同肄業於徐家匯中學，研習法文（當時上海有所謂英租界及法租界，地方繁盛，除英文外，法文也很通行），覺先初時不大願意兩兄弟同在戲劇界討生活，因自己少年家道清貧，沒有長時期求學機會，現在力量所及，希望盡量供給乃弟讀書，將來分道揚鑣，各有所長，所以後來阿大舉家南下，依附女婿，覺先又着覺明、炳芳習英文，肄業於拔萃書院。可是覺明性格活潑好動，在校內是有名的體育家，所有足球、桌球、網球以及游泳，均所擅長，而性耽藝術，與乃兄如出一轍。覺先在「大集會」初次嘗試串演《鐵公雞》大打武派，備受觀眾歡迎，估不到他以荏弱瘦削的身段，居然打得「落花流水」，矯勁敏捷，無不嘖嘖稱異，覺先

① 浹旬：即一旬，一旬就是十天。

為迎合觀眾心理，特聘北派名武師在家教練。覺明見獵心喜，正是投其所好，亦和武師交幾手。有一晚，覺明到後台坐談，適值拍演的武師臨時因事「失場」，覺先十分焦急，覺明竟自告奮勇，替代出台，覺先初時頗不放心，先和他在後台較量一下，覺得他手腳頗為純熟，諒不致有隕越②之虞，只好點頭答應。表演的結果，殊感滿意，覺明亦從此不再念書，情願落班做「筆貼式」，兩兄弟拍手③打北派，因為這時打北派風氣開始盛行，北派武師聲價百倍，人才大有「供不應求」之嘆，薪金比普通角色高昂，「梵鈴聖手」尹自重，同一時期，也放下樂器轉充「北派小武」，後因覺先相勸，拍和人選物色不易，自重合作已慣，牡丹綠葉，相得益彰，叫他重返原日崗位，自重與覺先誼同兄弟，慨然答應。

覺先留滬時期，廣交遊，和北方名伶尤為投契，對於京劇的表演藝術，台步身型，細意揣摩，殷殷領教。雪卿初時於粵劇完全是門外漢，京劇反為大有研究，這一對未婚夫婦，當時大哼京腔，以資消遣。京劇唱工注重丹田，覺先從這個時期開始，勤練「吊嗓子」功夫，深解「駛聲」、「抖氣」④的秘訣，昔《樂府雜錄》論歌，謂「絲不如竹，竹不如肉」⑤，又云「善歌唱者必先調其氣，氤氳自臍出至喉」⑥，這便是北伶所謂「丹田唱工」。外國歌樂家

② 隕越：顛墜或喪失的意思。

③ 拍手：戲班術語，即合作、合演。

④ 「駛聲」、「抖氣」：即唱曲時運用聲線及呼吸。

⑤ 絲不如竹，竹不如肉：意思是說絲弦彈撥的曲子不如竹木吹出的曲子動聽，而竹木吹出的曲子又比不上人的喉嚨唱出的歌曲動人。

⑥ 善歌唱者必先調其氣，氤氳自臍出至喉：《樂府雜錄》此組句子應是：「善歌者必先調其氣，氤氳自臍間出，至喉乃噫其詞，即分抗墜之音。」

謂「歌唱的藝術，便是呼吸的藝術」，也就是「駛聲」、「抖氣」功夫。覺先的唱工藝術，後來自成一派，唱來「婀娜中含剛勁之氣」，吐屬自如，露字清楚，情緒盎然，純粹從京腔脫胎而來，集粵曲之大成。

十七　拉雜成軍的「天外天」

　　《浪蝶》完成之後，在省港各地公映，雖然主角是「章非」名字，但觀眾俱認識覺先底廬山真面目，輾轉相傳，賣座亦保持水準，不過仍未算得成績美滿。此中都有兩點理由：第一，當時電影在萌芽時代（是「默片」），攝影技術和藝員表演，俱很幼稚，電影觀眾多愛看美國出品的長片，分為若干集，大約每星期「換畫」兩次，故事千篇一律，大致是冒險奪產救美打鬥的場面，每一集結尾必定危險萬分，「欲知主角性命如何，且看下集分解」，俾觀眾繼續「追」下去，窺其全豹為止。凡是愛看這類影片的觀眾，對於國產「文縐縐」的出品，多不感興趣。第二，嗜看粵劇的觀眾，以婦女佔大多數，尤其是有相當年紀的老太太們，不慣看「熄燈放映」的戲劇，看完之後，往往頭暈眼花，支持不來，所以未獲得廣泛的賣座力量。後來《白金龍》打破票房紀錄，時代完全不同，一者聲片初次盛行，劇中加插名曲多闋，極視聽之娛；二者社會人士，逐漸趨向電影，婦女輩亦習慣成自然，不再有頭暈眼花的毛病，好片不厭百回看，觀眾看《白金龍》兩三次以上的，竟佔大多數，這一頁電影界光榮史蹟，也是由覺先所創造的。《浪蝶》雖未有意外的收穫，在當時總算很過得去，博得多少利潤，同時唐雪卿的名字，亦首次印入觀眾的腦海中，並認識她是覺先的未婚妻。

　　當覺先赴滬，致力第八藝術時期，馬師曾因《佳偶兵戎》一

舉成名在梨園中，未逢「勁敵」——覺先——他便把握這個機會，扶搖直上，紅透半邊天（師曾之大走紅運，除本身藝術之外，最主要的因素，是拍演對手戲的花旦，皆深慶得人，初期的千里駒，接着是陳非儂，男女同班解禁後的譚蘭卿，以及近年的紅線女）。[維]時廣州殷商劉蔭蓀，組織「大羅天」劇團（從前戲班並不稱「劇團」，只稱「第一班」或「正第一班」，老倌聲價隆重，名列前茅的幾班，被稱為「三班頭」，由「大羅天」開始稱「劇團」，因為他打破戲班歷來慣例，起用白話劇社藝員，包羅各種角色，故名「劇團」以示規模宏偉之意），始創採用「大堆頭」政策，除用重金聘用馬師曾、陳非儂擔綱台柱之外，他如馮鏡華、新靚就（關德興）、桂名揚等，俱屬一時之彥，朝氣蓬勃，欣欣向榮的老倌，更增開「新劇鉅子」一欄，凡屬白話劇社藝員，不是「着紅褲」出身的（按：戲人在戲服之內，必穿一條紅褲，大抵用以隔汗，以免沾污華貴的戲服，因此原班出身的老倌一律稱為「着紅褲出身」，以示和中途加入戲班者有別，不是着紅褲子出身，班中人別號為「九和堂人馬」，表示不是「八和會館」會員，頗存門戶之見），統通列入其中，如伊笑儂（即伊秋水，初期用「笑儂」，因女班有小生名崔笑儂，京伶亦有汪笑儂，後來才改名「秋水」，因《詩經》有「秋水伊人」之句很是現成）、林坤山、黃壽年、羅文煥、陳兆文等是。

「大羅天」劇團人才固然鼎盛，皮費特別高昂，可說打破戲班紀錄，戲行中人，尤其是慣營班業，老成持重的班主，皆為之咋舌，多有認劉氏「羊牯班主」[①]，是外行人，不懂得打如意算盤，

① 羊牯：戲班術語，指對粵劇認識膚淺的門外漢。

不知他如何化算，勢必受過一番教訓，才知道戲班非穩紮穩打不為功。詎料出乎一般人意想之外，頭一年「大羅天」劇團竟溢利十多萬元，這數目亦打破戲班有史以來的紀錄（當時最享盛名的第一班如「周豐年」（後改名「人壽年」）、「祝華年」等，最多溢利不過六七萬元，從未打破十萬大關，「新中華」全用新紮師兄，以白玉堂、肖麗章為台柱，成本輕，獲利多，首屆超過五六萬元，戲行中人已傳為異數），劉氏旗開得勝，自然再接再厲，翌年仍以馬師曾、陳非儂擔綱，其他角色除少數人另尋出路之外，多仍舊貫（因當時馬氏個人佔有重要戲場，而老倌太多，大都位列閒曹[②]，無從發展，為着自己前途，惟有改就別班之聘，或遠涉重洋），劉氏既銳意經營戲班，「大羅天」屬於「巨型班」，更組織「中型班」的「小羅天」劇團，在廣州小型戲院如東關戲院等開演，間或落鄉，老倌有蔡倩紅（後來改名楚賓，曾拍胡蝶影，並轉入電影界，與新女星朱劍琴結婚）、謝醒儂等，因該團曾將拙著駢體哀艷小說《胭脂紅淚》改編，所以至今尚留下印象（按：「祝華年」最先在港改編拙著，主角是靚雪秋、黃小紅等，幾年前覺先曾授意唐滌生兄重編是劇，大概因為這是三十年前的作品，故事平凡不適合時代，另外編排橋段，而沿用《胭脂紅淚》戲甌。）

適值覺先回港發行《浪蝶》影片事宜，劉氏雄心萬丈，再組織「天外天」劇團，三十三天天外天，與「大羅天」、「小羅天」鼎足而三。斯時各班已「開身」好幾個月，所有第一流角色，經為別班安置妥當，本無組班的可能。可是劉氏別具眼光，認為覺先

② 閒曹：閒散、不重要的職位。

正是當時得令，海珠事件發生，被迫離開省港，遠赴上海，省港觀眾渴望彌殷，觀於他加插「民生樂」班登台，日薪三百元，戲班並不是健全，組織依然大收旺台之效，可見觀眾熱烈情緒之一斑。劉氏宗旨既決，不惜「拉雜成軍」，中途組班，以月薪三千元的代價，聘覺先為擎天一柱，恰巧靚元亨、肖麗康由南洋歸來，乃以肖麗章為正印花旦，靚元亨為正印小武，覺先照舊為丑生。肖麗康姓雷名殛異（這個名字忒[3]怪異，他在前輩名伶中，算是「智識分子」，讀書識字，能編劇，曾改編偵探名著《李覺出身傳》，尚有名劇多部，出自他的手筆，與梁垣三齊名，梁垣三是比他更老一輩的花旦「舊」蛇王蘇——另有一個「新」蛇王蘇），生得珠圓玉潤，眉清目秀，少年便享盛譽在男包頭羣中，夙有「青春艷旦」之稱，和覺先合作那一年，已是四十許人，姿容減色，身段臃腫，殊不適當，但藝術尚能保持水準。生平首本戲以飾演穆桂英下山的木瓜「洗馬」一場，膾炙人口，他曾對我說：時下伶人演這場戲，完全表演「配馬」而不是「洗馬」，並解釋配馬和洗馬的差別，當他洗至馬的某一部分時，則掩面作女兒家羞人答答之態，可謂「神妙欲到秋毫巔」了。

靚元亨姓李名雁秋，出身「采南歌」童子班，扶搖直上，隸「祝華年」班，以《蝴蝶杯》（即《賣怪魚龜山起禍》）一劇翅譽[4]（花旦肖麗章、一點紅不分正副，肖麗章演此劇甚出色，翌年即為「新中華」聘去，獨當一面），演《海盜名流》最受觀眾歡迎，開至四五卷之多，以一套戲而編為四五卷，可見其叫座力之強。斯

③ 忒：「太」、「甚」、「真的是」的意思。

④ 翅譽：即聲名鵲起。

時盛行全女班，李雪芳、蘇州妹擁有大部分觀眾，男班幾為之黯然失色，獨有靚元亨、蛇仔利等的「祝華年」及千里駒、白駒榮、靚少華、李少帆等的「周豐年」堪與抗衡，保持票房紀錄，尤其是最能顛倒女戲迷。靚元亨確有其優越的武藝子，舉手投足，均有寸度，不差絲毫，戲班中人一致稱為「寸度亨」。後來自動走埠赴南洋羣島，賣座旺盛，同樣打破馬來亞的粵劇紀錄，居留達十年之久，返港之初，曾一度在高陞戲院加插登台，仍有多少號召力量，遠不及黃金時代的受到熱烈歡迎了。因此這一屆新班，低昂不就，劉氏乘此機會，聘他任正印小武，覺先依然保持其丑生地位，實則為班中唯一台柱，單憑他個人吸引觀眾，因靚元亨與肖麗康均逐漸成為過氣老倌，翌年肖麗康已不再落班，靚元亨亦轉充鬚生。

十八　電請未婚妻南來

　　覺先隸「天外天」班，有豐富的入息，心中懸念着未婚妻，乃電邀唐雪卿來港。雪卿原籍中山縣唐家灣，自幼生長滬上甚少返鄉，對廣州香港仍感陌生，母親阿大偕同南下。覺先在西營盤大馬路的故居，自從九弟十妹離港赴滬，早已讓給親戚居住，雪卿母女抵步，倉卒未覓新居，暫闢旅邸作居停。往昔省港班組織，多數半個月在廣州，半個月在香港，覺先落返港班的初期，除後台「舖位」之外，因編度新戲關係，間亦在酒店開房間（接戲人在後台例有「舖位」一個，作化妝及休憩之所，所謂「舖位」佔位置有限，以帳幕作障，倘帳幕低垂，等於一間房的門鎖，任何人不得掀帳入去，稍知戲班習慣的，都不敢犯此禁忌。「舖位」的位置有優有劣，有接近廁所，有鄰近溝渠，戲班歷來老例相沿，在戲場上雖有大小老倌之分，在待遇上無所謂大小老倌之別，特採取「執籌」辦法，看誰手氣佳，便執得「好舖位」，寧可小老倌執得好位之後；讓與大老倌享受，自然給回多少代價。其他如師父誕的祭祀品物，亦同樣當眾開投，以示大公）。戲班拉箱廣州，紅船灣泊珠江堤畔，雖有幾艘之多，但面積不大，全班老倌、櫃台執事人員，以至水鬼伙頭[①]大叔之流不下七八十輩，故每一人員所佔位置僅堪容膝，別人大都因陋就簡，寢處飲

[①] 水鬼伙頭：水鬼，紅船上負責撐船的人；伙頭，紅船上的廚師。

食於其間，記得覺先隸「人壽年」班任三幫男丑時，入息無多，住酒店太覺破費，又想起居舒適，獨出心裁，因地制宜，加意構造，自設電燈及自來水喉，班中同事皆讚為「聰明人的聰明享受」。

雪卿母女南來，覺先每到一處，即在酒店關室兩間（在廣州多在海珠戲院開演，便開房間於隔鄰的東亞酒店），一間妥置未婚妻和岳母，另一間自己居停作伴。

往昔社會風氣，雖漸次開通，雪卿生長於舊禮教家庭，仍不敢超越禮教範圍，效時下摩登男女，未曾正式成婚，即賦同居之愛，直至「天外天」將近散班時期，始舉行「文明結婚」典禮。

十九　在廣州舉行婚禮

　　戲班歷久相沿的習慣，以舊曆六月初一日為「大散班」，六月十九日世俗觀音誕埋班，這一晚開演「齣頭」，先演《六國大封相》—— 全部大小老倌出齊，俾觀眾一目瞭然。舊曆歲暮稱為「小散班」，大概因習俗年晚事忙，收入必定冷淡，休息十天八天，給予老倌休息機會，聚精會神，留待新春掘金，屆時老倌要日夜登台，由元旦以至初四晚，皆演至通宵。

　　覺先在「天外天」散班之前，有港商馬斗南，以劉蔭蓀組「大羅天」劇團獲利十餘萬，「天外天」的成績雖然比不上「大羅天」，純因臨時「拉雜成軍」，僱用過氣老倌，單憑覺先個人的號召力量，已經保持票房紀錄，若果組織健全，決不讓馬師曾獨佔鰲頭。他提前[商]定組班計劃，班名「新景象」，首先聘覺先為台柱，斯時覺先的年薪已升到四萬，這是根據「天外天」的薪金而遞增的——「天外天」中途起班，定覺先月薪三千元，等如年薪三萬六千。覺先薪金陞擢迅速，已打破戲班的紀錄，同時戲人更有一種「不成文」的定規：薪金只有加，不能減（由於當時戲班業務相當蓬勃，黃金時代省港班和落鄉班合計，當真有三十六班之多，小規模組織人數僅得半數的過山班，穿州過府，在窮鄉僻壤開演未計算在內），世間事有一利必有一害，往往有等老倌，薪金已超出水準，而藝術不為觀眾所歡迎，習慣上既無減薪的可能，班主方面又不想再加上去，弄到低昂不就，惟有

走埠以謀出路。舉一個例：原日「寰球樂」班主何某，因女婿新丁香耀走南洋旅行演劇，飲譽歸來，臨時組織「高陞樂」，這時將屆散班，下屆新班的重要台柱，各班均已老早定聘，他想盡方法，出盡人事，叫白駒榮推卻別班，按例賠還雙倍定［銀］（恰巧白駒榮認為這一班的下屆人選，未符理想，亦有退出之意，因利乘便，才肯答應）。但除生旦之外，小武這個角色也非等閒，第一流名伶皆不願跳槽，只好物色新紮師兄，他看中「新中華」有個朝氣蓬勃的少新權，要求班主大姑相讓，因少新權原是大姑的「班仔」，照當時的公道薪值，不過四五千元，大姑半開頑笑性質，故意索取一萬四千，以為何某必定聞而咋舌，卻步［於］前，誰知何某需材正殷，立刻交定聘請，大姑以「新中華」有白玉堂作支柱，［青］年「班仔」尚有李瑞清、馮顯榮等好幾個，不怕受到影響，她一者給予少新權良好機會，希望他際會風雲，從此扶搖直上；二者他是自己的「班仔」，轉簽的代價已賺萬元，將來打穩地位，獲益無窮，所以亦樂得答應。詎料竟因此累了少新權，被迫要走埠，蓋「高陞樂」之付出高昂薪值，原是急於用人，增加幾倍，事實上並不是「公道」價錢，下屆班［顯然］不［能］引以為例，少新權又狃於習慣，沒有減低聲價的理由，沒奈何實行走埠了。

覺先接受下屆新班「新景象」的聘和班主馬氏磋商，先收上期四份之一，為［了籌備］結婚大典。本來戲班定人習慣，交定作實，定銀不拘多少，［就］算成為事實，如［無交］定銀，任何口頭協定俱可以推翻，但戲［行］同樣有個規條：賠還雙倍定銀，可以改受別班□聘，即如當初「人壽年」班看中覺先，代他［賠］□□□「新中華」班主大姑，［定］銀一百元，便［是］一例，□

以班主心目中認定[的]台柱，很願意多支「上期」，理由十分顯淺，[一]則羈縻①着他，不作「跳槽」之想；二則數目太大，別班[要]代他賠償雙倍，也不容易，即使有人肯這樣做，自己亦可賺回一筆錢，以彌補無形的損失。往昔戲班[組織]健全，「關期」支配頗為得法（支薪日子叫做「關期」）。例如覺先年薪四萬，先交四份一「上期」，即一萬元，其餘[的]三萬，分[二十]四個「關期」支取，即每月出關期兩次 —— 通常為舊曆每月初二日及十六日，俗稱「禡」，舊式商店有「做禡」之舉，加[添]肴饌，並例外設酒以示慰勞之意 —— 每次照支一千二百五十元，關期在香港開演則支港幣，在廣州開演則支省幣，無得異議。省港班歷向習慣，多數在港演兩台 —— 每台七日八夜或六日七夜，香港戲院一台，九龍戲院一台，[便]即拉箱廣州演兩個台，週而復始，無形中一個關期支省幣，一個關期支港幣，偶然因台期關係，在廣州連演四個台，適值有個時期省幣低跌，班主也會體諒職工環境，「補水」加百分之幾，這是屬於例外。

薛唐婚禮，假座長堤亞洲酒店（亞洲和大新公司接鄰，[此]為大新公司經營，東亞酒店則為先施公司所辦）七樓[的]覺天酒家，舉行文明結婚典禮。當時覺先為紀念「救命恩人」的誼父章某起見，仍然沿用章非名字和雪卿結婚，請帖式樣亦別運匠心，和普通舊式婚禮的大紅柬帖不同，作[長]方形，橙黃色紙張，加印紅書邊，帖內刊印下列文字：

① 羈縻：「羈」，馬絡頭；「縻」，牛蚓。引申為籠絡控制。

本月廿八日正午十二時假座亞洲酒店七樓舉行婚禮恭請

光臨　指導一切　章非

鞠躬 [2]

閤府統請　唐雪卿

箋封「鳳鳳于飛」四個大字，楷書，四週亦範以紅邊，相當名貴。據當時一般人的傳說，覺先以章氏名義娶雪卿，將來誕生兒子，第一個承祧 [3] 章氏宗祀，第二個則屬於薛氏後裔，如只有兒子一個，他可能再用薛家名［姓］另娶一個妻子，這是往昔男性社會中心，舊禮教家庭男人獨享的權利，所謂「不孝有三，無後為大」，但後來覺先篤於伉儷之情，同偕到老，成為藝術界一對模範夫妻，在三十年前，社會人士仍重視舊式婚禮──三書六禮，大紅花轎，才算是堂皇冠冕的結婚儀式，「文明結婚」比較上認為頭腦開通的了。因為覺先家學淵源，旁習英文，思想已很開明，初露頭角，即力趨上游，擇偶的條件，亦注重才貌雙全的女子，未和雪卿訂婚之前，他本來有一位「口頭上」訂約的未婚妻。

　　這位口頭上訂約的「未婚妻」，才貌雙全，性情活潑，姓柳，她底英文名字是「愛莉芙」，原是美國華僑之女，生長外邦，說英語相當流利，在教會主辦的一間著名女子中學執教鞭，擔任英文課程並曾現身銀幕，是電影萌芽初期的女明星。覺先由友

② 薛覺先與唐雪卿結婚的正確日子是一九二七年五月廿八日，律師黎澤闓證婚，陳梓如、黃桂辰為介紹人，鄧芬主持簡介新人環節。目下坊間多誤傳二人於一九二八年六月結婚，實誤；相關論證讀者詳參本書導言〈高山流水〉。

③ 承祧：承繼奉祀祖先的宗廟，也引申作繼承宗祖的意思。

人介紹，和她認識，很愛慕其才貌，一見傾心，柳小姐亦思想開通，不像當時的大家閨秀，多少對伶人帶有輕視心理，何況在嗜愛藝術上，總算志同道合，接近頻仍，漸生情愫。這是覺先隸「梨園樂」班的時期剛巧接受金山方面的聘約（按：金山聘用伶人，和其他外埠有些差別，聘約不硬性定赴美登台日期，[這也]可能亦因□□辦理入口手續困難，未必依期抵步，豈不是聘約失效戲院主人要受損失，所以特別通融，只求伶人接受定銀，將來任何日子[踐約]也好，目的阻止他不再受別間戲院聘之而已。覺先聲譽鵲起之初，原打算先赴美國掘金，奈因他從小染有痧眼 —— 這便是我初次在《香江晚報》認識他，見他眼矇矇就是生痧眼所致 —— 美國人以痧眼容易傳染，比我國人視麻瘋症更為棹忌[④]，決不容許入境，因此覺先有個時期，請眼科專家黃醫生代他治療，割下小痧粒過百，希望早日痊癒可以赴美，後來連續接各班聘約，兼拍電影，無法抽身，這便是覺先未有機會赴美國演劇的主要因素。勝利復員以體質關係，未符所願，精神稍為痊可，他仍計劃赴美一行，和我商量大規模的宣[傳]工作，不去則已，去則組織健全的旅行劇團，比較廿年前的「覺先旅行劇團」，尤為完備，打算以粵劇傳統及進步的藝術，一飫[⑤]美國人士及僑胞耳目，和普通在華埠戲院所演出的粵劇大不相同，並且「標埋」這一份「尾會」 —— 稍有地位的名伶，俱視「金山」為掘金好所在，稱為「標大會」，任何人都不想放過這個機會，覺先預料大有所獲之後，可以正式宣佈「收水」了 —— 世俗叫「歸

④ 棹忌：「忌諱」的意思。原文作「掉忌」，諒誤。

⑤ 飫：吃飽的意思。

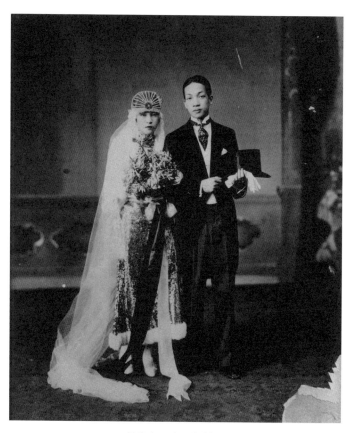

薛覺先、唐雪卿婚照
（唐婉華女士提供）

隱」做「收山」，戲人則叫「收水」），他經已和柳小姐口頭上訂下
婚約，有一晚兩人食完晚飯，相偕返後台，覺先帶有幾分醉意，
一邊化妝，一邊和柳小姐絮語綿綿，見我入來，欣然介紹他底未
婚妻柳小姐，又說我是他的老友，帶講帶笑，對柳小姐加上這幾
句話：「羅君是我的一位挺忠實的老朋友，十分可靠，我打算不
久去金山，屆時托羅君代我照料你一切，他大可以『寄妻托子』，
決不會『寄妻生子』的呀。」語出在座各人皆大笑。覺先吐談不

俗，富幽默感，很愛和朋友暢談，往往三言兩語間，弄到舉座為之捧腹不置，在舞台的招笑藝術，也和一般著名男丑不同，雅俗之判顯然。他和柳小姐結識之後，多所饋贈，一擲千金，毫無吝惜，有位知己朋友，偵悉柳小姐頗為濫交，用情不專，恐怕他為美色所惑，擲黃金於虛牝[6]，好幾次向他忠告，覺先初猶不信，以為朋友和柳小姐合攏不來，存心破壞，難得這位朋友，竟代他做「私家偵探」，查悉柳小姐和朋友的蹤跡，親自帶覺先窺伺，洞穿秘密，乃斷絕往還。

據一位知己朋友的估計，覺先結交柳小姐，前後耗去二三千元，徒博得「未婚妻」的虛銜，實際上為柳小姐所播弄，完全沒有[點]肌膚之親，大家都似乎很替覺先不值。但深知覺先個性的朋友，覺先不論對待甚麼人，手段都相當闊綽，毫不吝惜，花散在女人身上的金錢，也從不後悔，當時廣州陳塘和本港塘西的花叢地方，社會上任何階層人物俱可以買醉尋芳，金吾不禁[7]，被稱為「蓆嘜」[8]的阿姑，自然不佔少數，可是覺先興之所到，心之所愛，同樣輦金[9]買笑，以闊少的姿態支撐場面，其中有好幾個名妓，覺先亦饋贈不菲，我所目擊[的]有鑽石戒指一枚，私家手車（俗稱「長班車」）一輛，其他衣飾也有，不減五陵年少[10]的氣概。

⑥ 虛牝：丘陵為牡，溪谷為牝；虛牝比喻為無用之地。

⑦ 金吾不禁：金吾，古官名，掌管京城的戒備，禁止人們夜間行走；不禁，開放禁令。

⑧ 蓆嘜：塘西風月用語，指心甘情願像蓆一樣被客人壓在身上的妓女。

⑨ 輦金：輦，古代用人拉着走的車子。輦金是運送金錢的意思。

⑩ 五陵年少：即貴家公子。

二十　在堅道組織新家庭

　　覺先和雪卿舉行「文明結婚」典禮，特在亞洲酒店闢房間十餘，款待來賓，香港及其故鄉的至親戚友，遠道而來參加慶典的大不乏人，喜酌亦假座覺天酒家舉行，筵開數十桌，場面相當熱鬧。覺先新婚燕爾，魚水和諧，除登台演劇之外，常與愛妻岳母及知己幾人，或蕩舟荔枝灣，或在旅邸作看竹之戲 [①]。覺先排行第五，班中老倌及外界人士，一律稱呼「五哥」，雪卿則稱「五嫂」，不論圈內人圈外人，男女老幼，親疏厚薄，已成為很普遍的名詞，數十年來都沒有改變。

　　在廣州結婚之後，劇團拉箱來港，覺先在堅道貴族住宅區，組織一個溫暖舒適的新家庭，傢俬設備，俱很名貴，過其新婚後的美滿生活，不比未婚時期，每到一處，便假旅邸作居停，諸多不便。雪卿初時對於粵劇，絕不感覺興趣，雖則能演京劇，天賦一副金嗓子，嬌媚清脆，運用丹田，高唱入雲，但於粵劇簡直是門外漢，認為「好戲」的一晚，始定票入座欣賞，平時更罕到後台坐談，以是戲班中人，皆認定雪卿是「外行人」，劇班中口頭禪習慣叫外行人做「羊牯」，故覺先亦戲稱愛妻為「羊牯婆」，相信初期的「羊牯婆」名稱，很多叔父輩都記得是「五嫂」的別號了。

　　關於五嫂唐雪卿的為人，頗足影響覺先的一生，外間毀譽參

① 看竹之戲：借王子猷看竹典故，暗指竹戰。竹戰就是打麻將（蔴雀）的意思。

半，假如求全責備[2]，自然有優有劣，不能一筆抹煞。平情而論，雪卿對於協助丈夫，致力藝術，也不愧是一位賢內助，同時她做人頗有點義氣，絕對不會諂媚權貴，傲視儕輩，相反地她當時幫忙「老青仔」，當覺先組「覺先聲」自任班主時期，班中的低微角色，往往急需款項，不敢向覺先啟齒，轉而懇求雪卿，或者她知悉其事，自動解囊資助，很博得「老青」——「貧乏」的代名詞——的擁護。至於雪卿的性情，有時十分燥暴，這是無可諱言的事實，不過有一點卻是值得提及的，她的大發脾氣，有幾分由於環境造成。她和覺先結婚的最初幾年間，馴伏如小羔羊，覺先常在戲院散場之後，赴塘西酒家「講戲」——當時習慣每晚俱演新戲，迎合觀眾喜看新戲的心理，很少連續演幾晚的——深夜歸家，她亦不敢責難，認為這是丈夫的「正經事」，雖知道丈夫可能乘此機會迷戀煙花，只有婉言相勸，未便橫加干預。

② 求全責備：指對人或事要求完美無缺。

廿一　小羔羊變雌老虎

　　覺先在這個時期，反為少年氣盛，稍不如意，大動肝火，雪卿均逆來順受，不敢計較，只有自己鬱氣，更因覺先組織家庭之初，邀請 [親戚] 尊 [長] 輩同居，長輩和青年的思想，自有一段的距離，少不免矯枉過正，以長輩身份，諸多指摘，雪卿認為無端端加以欺凌，心殊不甘，又恐丈夫知道，左右做人難，迫得勉強啞忍，積累時日，奄奄成病，覺先延馬醫生代她診治，馬醫生是覺先的老友，無異長年醫事顧問，臨診之後，覺得病源很值得研究，暗中牽 [埋] 覺先一邊，低聲問道：「我看你夫婦之間，伉儷情深，家庭也很愉快，當然沒有甚麼刺激，五嫂簡直不應該有這個病！」覺先連忙問他這是甚麼病症？馬醫生莊容正色地說道：「這個病由於抑鬱而起，但不是普通的抑鬱，而是深入肺腑的鬱結，論理由你們少年夫婦，又是活潑樂觀的人物，這鬱結從何而來？你我屬在老友，當不會將你恐嚇，尤其是站在醫生立場，更不應危言聳聽，不過心所謂危 [1]，不 [得] 不告，俗語說得好：心病還須心藥醫，若不能探索她底病源，任何藥物俱沒有功效，鬱結不解除，病入膏肓，隨時都有致命的可能，這一點你萬不能忽視！」

　　馬醫生這幾句話，覺先一聽之下，非常驚愕，他初時猶以

[1]　心所謂危：語出《左傳》襄公三十一年，意思是心裏覺得有危險。

為自己對愛妻不住，新婚燕爾，實不該每晚赴塘西「講戲」深夜始歸家，同居的尊長輩，和她合攏不來，她亦初到省港，人地陌生，沒有甚麼親切的朋友陪伴，只有呆對着母親一人，母女間有甚麼話可談，閨中寂寞，難怪她抑鬱成病了。於是滿堆笑臉，柔聲問道：「阿唐（這是覺先初期對妻子的稱呼），[聽]馬醫生說你的病狀，是十分憂鬱所致，到底你因何心緒不安，弄到神氣不□，面容慘淡？你不妨向我實告。」雪卿初[時默然而]不答，覺先再三叩問，她覺得心中鬱結[猶]如[鯁在]喉，一吐為快，乃厲聲說道：「你想知道我日夕有甚麼鬱結嗎？請你問一問你的尊長輩！」說完之後，無異將滿腹牢騷，盡情吐出來，胸膈亦為之大舒，病狀已為大減[了]幾分。

覺先這才恍然大悟愛妻生病的根由，家庭中既有障礙人物，若不從速排除，將如馬醫生所言，足致愛妻[之]死命，可是覺先天性純厚，對親戚故舊，皆念念不忘，若果聽信妻子單方面之詞，對尊長輩下逐客令，[心良]不忍。正在感到進退維谷之際，幸而兩位尊長輩，已聆悉雪卿厲聲答覆覺先[的]兩句話，雅不願覺先左右做人難，自動提出遷居之議，覺先欣然贊成，暗中告訴兩位尊長輩，繼續負責她們的生活費，以維繫雙方的感情，所謂相見好同住難，各適其適，兩得其平。

自此以後，覺先恐怕雪卿再度抑鬱，加重病源，凡事稍為遷就一下，並勸告她有甚麼不滿意的地方，盡量發泄出來，不宜嵌藏在心裏，因此改變了雪卿的脾氣，由小羔羊變為雌老虎，後來班中人叫她做「老虎婆」，可見其雌威可畏，但很少人知道她底脾氣轉壞，實由於環境所造成，也就是這一次抑鬱生病而起。

在小羔羊[變為]雌老虎的時候，這一隻雌老虎，依然做「紙

紮老虎」般，威而不猛，禁不住性氣剛強的生武松，曾演出一次「打虎」活劇，頗令「觀眾」代捏一把汗。我便是觀眾的一分子，覺先當時的火氣，當真似個生武松，地點是廣州長堤東亞酒店，覺先拔出自衞手槍，聲明要打死雪卿，然後實行自殺，雪卿恢復了「小羔羊」的本來面目，噤若寒蟬不敢出聲。我記述這一件事，並不是再拿已故良友夫婦的瑣事來開頑笑，大有深意存乎其間，因為薛唐伉儷，後來成為藝術界一對模範夫妻，經過一次意外事件之後，互相諒解，互相檢點約束，爭回一口氣，不要給親友們輕視 —— 初時有等親友預測：薛唐夫婦意見分歧，當生齟齬 [②]，覺先不少嬰嬰宛宛 [③] 之流，向他熱烈追求，可能用情不專，戲人演「分妻」一劇，算不得甚麼一回事，雪卿性剛氣傲，自恃美貌青春，多才多藝，不愁沒有去處，各懷心事，各走極端，終有仳離之一天。

② 齟齬：原指上下齶牙齒不合，後引伸指意見相左，有所分歧。

③ 嬰嬰宛宛：粉黛中人，泛指女士。

廿二　恩愛夫妻的秘訣

　　這件事的經過情形是這樣：覺先在堅道組織新家庭之後，自從雪卿抑鬱生病，對症下藥，病體痊可，便想辦法博取愛妻歡心。她對粵劇既不感覺興趣，戲院也懶得去走一遭，家居無聊，只好代她呼徒嘯侶，作看竹之戲。雪卿性愛熱鬧，尤其「喜客」，輾轉介紹，結識了不少太太小姐們，隨時湊足四隻腳，搓蔴雀消遣，廢寢忘餐，通宵達旦，娓娓不倦。她既是有所寄託，覺先赴廣州奏技，雪卿不一定偕行，或者候至最後一個台期，歸期有日，才動程前往，和夫婿聯袂歸來，這是婚後的習慣。有一次，拉箱至廣州在長堤海珠戲院公演，覺先原定在港編演某一套新戲，服裝道具是特別定造的，因趕製不及，在港不能演出，直至動程之日，服裝道具才送至家中，乃決定了在廣州點演的日期。不料勿遽之間，覺先忘記分付中軍 ① 携帶，本來戲班執拾「行頭」②，極有組織秩序，井井有條，每次「拉箱」，由某一戲院到別一戲院，或由某埠到別一個埠，「行頭紙」標貼在後台，通知「拉箱」時日，搭車或趁輪，各人即紛紛收拾，責有攸歸，雖一絲一縷之微，從來沒有遺漏，論「行頭」之佳，相信為任何行業所罕見。記得二十年前，覺先受邵氏兄弟公司之聘，組織旅行劇團，

① 原文作「軍中」，諒誤。

② 行頭：戲班術語，戲曲服裝的稱謂，也泛稱一切戲曲演出用具。

赴馬來亞大小埠連續登台，我承覺先之邀，委以劇團司理之職。覺先對朋友很爽直，當時我聽說他有南洋之行，很想「有人出錢給自己遊埠」，當他偕同我乘汽車往中環，我在車廂以說笑的口吻問道：「聞說你去南洋，我可以做你的中英文秘書？」他不假思索的答道：「你何止做秘書，實行做司理，你肯同去很好。」他當真「一言為定」，隨即帶我去定製服裝，所有團員穿着一律制服：綠褸西裝上衣，白扯布西褲，以壯觀瞻。我為着盡忠職務起見，初時每一次「拉箱」，都親自在後台視察，見箱頭、畫景、道具之屬，雖不勝其瑣碎浩繁，亦皆有條不紊。

最後有一次，我含笑對某雜箱說道：「戲班執拾行頭，相信比任何一個行業為優，你們可謂勝任繁劇 [3]，細大不捐，甚至我在星加坡所買的零星物件以及一根籐手杖，你們不論公私什物，都收拾妥當，真不會遺漏一件東西呀。」某雜箱亦含笑答道：「當然不會遺漏，我們執拾行李，只有拈多，沒有帶少，即如上一次拉箱之時，有一疊舊報紙，便是我們拈多的物件了。」

那一次覺先特製的服裝道具，因放在家中，以致忘記携帶，否則行頭縝密的衣雜箱，決不致有遺漏之虞。覺先身為藝員，只注重戲曲藝術，對於檢點行裝，自有專人負責，當然漫不經心，新製的服裝道具，一時忘記叫人携帶，中軍和徒弟等輩，雖在家裏協助執拾覺先的私人用品，覺先沒有分付的物件，也不敢妄自收拾。及至抵達廣州，在這一套戲開演的前夕，才記起服裝道具放在家裏，未有着人搬送，立刻分付「中軍」次晨搭早車來港，回家討取，趁下午三時快車回程，七時許抵步，當可趕及即

③ 繁劇：繁重的事務。

晚登台之用。誰知「中軍」到堅道薛家，雪卿恰巧赴一位新女友之約，打算相偕返家，搓其四圈，所以沒有告訴家人地址。「中軍」訪問平日往還的舊朋友家庭，皆說五嫂未有到過，沒奈何返家搜查一遍，不知放在何處，又不敢妄執主意，叫人將所有箱籠開鎖審視，且家中傭僕，未得主人命令之前，也不敢負擔這個責任。轉瞬時間已屆，中軍必須返廣州覆命，否則更令覺先焦灼憤怒，連他本人亦責罵，乃垂頭喪氣而返。這一晚的新劇雖照常公演，但覺先對於戲場是十分認真的人，戲曲固然，服裝道具同樣不肯苟且，有特製的服裝道具，而不能夠及時應用，心裏自是十分憤激。雪卿於中軍行後一小時，偕女友回來，聞悉其事，懊喪不迭，因為下午快車經已開行，趁夜船也要凌晨抵步，無論如何不能趕及這晚登台之需。她迫於無奈，只好次日親自携帶服裝道具，乘下午快車赴廣州，覺先演於海珠戲院，闢房間於東亞酒店，一見雪卿姍姍其來，當堂憤火中燒，怒燄遮蓋雙眼，他在廣州領有自衞槍枝，除登台演劇的時間之外，不離身畔，鑒於上次海珠意外事件，常要防備暴徒猝然的襲擊，他雖是文質彬彬，碰着必需用武的時候，決不肯「斂手就斃」的。有一次，就是在「天外天」這一屆班，日戲散場，他和靚元亨及另一小旦步經長堤，沿途停泊汽車很多，司機先出言嘲弄小旦，他已憤憤不平，不久司機見他和靚元亨行近身旁，相顧說笑：「統通都是『擘口仔』！」他忍不住停步質問：「甚麼叫做『擘口仔』？」（按：戲人最棹忌被稱為「擘口仔」的）司機反脣相稽並呼嘯徒侶，大有圍擊之勢，覺先和靚元亨「遞眼色」，先下手為強，剛想動手，幸有平時認識的偵緝上前詢問甚麼事，並責司機幾句話，不應出語侮辱人，隨即偕同覺先返酒店，談話間笑謂覺先好漢不吃眼前虧，

他們司機人多衝突起來，當非其敵手，可能被擊傷，想深一層，當亦自覺莽撞。覺先說他不甘當面受人侮辱，[明知]對敵不過，亦非打不可，給人打傷卻是另一問題，絕不介意及此，由此可知覺先少年，性氣剛烈之一斑。

　　當下覺先勃然大怒，向雪卿戟指痛罵，說她不應該完全「不顧家」，一旦有事，派人四處尋覓，竟不見蹤跡，試問家庭中要一個主婦何用？雪卿亦振振有詞，說自己偶然外出，料不到「中軍」突如其來，討取服裝道具，並解釋「中軍」離開未幾，便已回家，想趕赴車站，時間已不許可，這是無可奈何之事。覺先少年氣盛，誤會雪卿不盡主婦職責，還反脣相稽，更大動肝火，拔出身上手槍，跳叫道：「你經已誤我要公 ④，猶利口辯詞，我決用槍將你擊死，然後吞槍自殺，惟有一命填償一命，要你這個不賢主婦何為！」座上有班中同事及知己朋友，當然不許可覺先這樣做，一方面極力加以勸慰，另一方面引導雪卿到隔鄰房間，請她休息。這時我恰巧在座，力向覺先解釋，雙方小小誤會，何必如此動氣，覺先憤然道：「別人或許不知，你是我多年老友最清楚我的環境，這次組織家庭多方籌措金錢佈置務求美化，其實我的經濟能力，你當然知道，牽蘿補屋 ⑤，左支右絀，對家庭何等負責？我之目的，無非想獲得一個溫暖舒適的家庭，俾精神上有所慰藉，她身為主婦，竟不主持家政，毫不顧家，我尚有甚麼樂趣？要這個家庭何用？倒不如解散了這個家庭，同歸於盡好了。」我

④　要公：緊要、重要的公事。

⑤　牽蘿補屋：牽拉蘿藤來補房屋的漏洞。比喻人處境拮据困難。語出杜甫〈佳人〉：「侍婢賣珠回，牽蘿補茅屋。」

再三慰解，說五嫂偶然外出，適逢其會。你派中軍去取服裝道具，如不是限於時間，也不致僨事⑥之理，這種出乎意料的事情，也是很值得原諒，而不值得這般氣惱的。覺先當時的經濟狀況，殊屬拮据，記得他結婚的先一年，舊曆年關，尚和我在某酒店開房間避債，因為戲班歲末「小散班」，沒有「關期」支 —— 他當然支長了「關期」，既已停鑼鼓，不能再向班主掛借 —— 叫我代他挪借三百元，多少利息不拘新春即償還，他並且含笑對我聲明：借回來兩人使用各買些東西過年，屆期還錢，由他全部負責。本來他這個年頭，入息四五萬元有奇，除戲班薪金之外，尚有唱片收入，那時他灌唱片的代價，每一隻唱片計，代價五百元，如一支曲兩隻唱片，便是一千元，多則類推，即使與別人對答，他本人的價值也是一樣，別人代價若干，由唱片公司另外照付，並不是從他的代價內扣除。但入息雖多，正如俗語所說「先駛未來錢」，負債纍纍，無法擺脫，為着組織這個新家庭，支場撐面，對嬌妻，一切物質上的享受，完全是貴族化的家庭，當然更感「牽蘿補屋」之苦，又難怪他因一時的刺激，而大發牢騷了。

這是覺先雪卿婚姻史上最決裂之一次。他們到底是有理智受過教育的人物，事後思量，大家都知道自己舉動有些過火，同時也知道自己可能亦有過失。舉雪卿為例：她覺得夫婿的說話，未嘗沒有理由，一個賢良主婦，自應體念丈夫用血汗賺來金錢，俾妻子有高度的物質享受，做妻子的很應該主持中饋⑦，善相夫

⑥ 僨事：即敗事。

⑦ 主持中饋：指婦女主持烹飪等家事，古時把女性為家人烹飪的責任稱為「主持中饋」。

子。自從這一次之後，她立刻改變作風，初時沒有隨班赴廣州，很少到後台，變了出雙入對，形影不離，問暖噓寒，十分熨貼，無論在後台也好，在家庭也好，稍為細膩的工作，皆親力親為，從不假手於下人，俾覺先獲得精神上的慰安，享受溫暖家庭的樂趣。

覺先、雪卿後來成為藝術界一對模範夫妻，我屬在老友，接近的機會既多，曾經探索其緣由，才知道他們夫婦永遠保持恩愛伉儷情深，不致發生較深的裂痕，乃有一種極顯淺而極有效的秘訣，特順筆為之一述，為世間夫婦動輒離婚者告：原來覺先夫婦的「秘訣」，不外「忍讓」兩個字，上文說過，覺先少年時期相當肝火盛，稍為看不過眼的事，寧吃眼前虧，亦「非打不可」——即如在長堤和司機幾致用武那一回事——或者碰着不如意的事情，大發脾氣，可能絕無理由，跡近野蠻，舉動過火，但雪卿竟能閉口啞忍絕不向他反駁。過了若干時間，俟他心靜氣和，歡笑如常，雪卿始用善言相規，指出他的無理取鬧處，並婉轉陳說：「你這種壞脾氣，只有妻子才能夠忍受，若果對待外間朋友，就會有傷感情，以後希望你不要這樣才好。」大凡一個人，總知道自己脾氣好壞，不過一時怒火遮眼，便大發雷霆，及至事過情遷，自然唯唯受教。同時，一個越壞脾氣的人，越快冰清瓦解，脾氣發作之後，心中更了無芥蒂，沒有積怨，沒有舊仇，覺先便是屬於這一類型的人物，夫妻很快諒解，恢復和好如初。雪卿的忍讓程度，涵養功夫，也值得效法，例如覺先在東亞酒店拔槍相向，戟指大罵之際，如果別人設身處地，覺得丈夫當着眾人面前，將她痛罵，未免傷害其自尊心，勢必反顏相向，呶呶爭辯，庶幾可以挽回面子，而夫婦間的感情，無形中發生裂痕，裂痕遞

日加增，久而久之，各走極端，離婚悲劇，層見疊出不窮，所謂「履霜堅冰」[8]、「其所由來者漸矣」[9]。覺先方面，亦採取同一的態度，當雪卿脾氣發作的時候，亦一言不發，有時眾目睽睽之下，雪卿指斥覺先，似慈母訓迪孩子一般，反為座上的朋友，也覺得太難為情，而覺先坦然若無其事，初不知道這是他們夫婦間的「君子協定」，用能維繫永久的愛情。

雪卿既改變宗旨，每日隨夫婿到後台，她初時對粵劇絕不感覺興趣，班中一切習慣和規矩，茫無所知，現在目擊情形，自不免少見多怪，好比「孔子入太廟，每事問」，有時觸犯戲人的忌諱也不知，覺先倒覺得十分可笑，忍不住說一句：「你真是羊牯！」「羊牯」是戲人叫「外行人」的代名詞，後來更索性稱他做「羊牯婆」。雪卿到後台坐談，各人俱有工作，不能長久陪伴，她悶坐無聊，只好入座觀劇。她本來幼耽戲曲藝術，不過因生長滬上，惟嗜京劇，而這個時期的著名粵班，很少赴滬開演（李雪芳、崔笑儂領導的「羣芳艷影」，最先全班「拉箱」赴滬曾經哄動一時），雪卿未有欣賞機會，現在她看到夫婿的演技，精彩百出，大堪寓目，不覺間受其吸引，每晚都留定幾個座位，和母親阿大及閨友據座參觀（阿大可算是正式「薛迷」之一，由覺先初期以迄晚年，差不多沒有一套戲不看過，逢人便讚好不置），劇本優劣演技若何，俱發抒意見，有時演完這一幕，立刻入後台告知覺先。後來她提供橋段，編過好幾套劇本，《龍鳳帕》、《相思盒》等，俱是她的作品。

[8] 履霜堅冰：比喻事態逐漸發展，將有嚴重後果。

[9] 其所由來者漸矣：並非一朝一夕的意思。

廿三　眼光如炬賞識廖俠懷

　　「新景象」劇團的人選，除覺先任台柱之外，小武靚元亨，花旦嫦娥英，武生新珠，男丑為廖俠懷。說起廖俠懷這個赫赫有名的「伶聖」，由南洋歸來，和覺先做過一屆班，合作未幾，覺先便承認他是「網巾邊」的傑出稀有人才，藝術足以媲美馬師曾，後來俠懷在粵劇舞台別樹一幟，對於演技和編劇，俱有寶貴的貢獻，可見覺先眼光如炬，「識英雄於未遇」。說起俠懷的家世，正是「英雄莫問出處」，他幼年失學，在星加坡一間店口做「伙頭軍」，我底朋友周嘯［虬］兄則任書記，他當時執經問字孜孜不倦地讀書，因此文字上奠下根基，學為優伶，扶搖直上，其後俠懷受聘南下，周君在港環境不佳，俠懷延攬為私人書記，切磋戲曲，他的自學精神，敬禮文士，和念舊情殷，很值得稱述。無可為諱的，俠懷天生面孔醜陋，在粵劇界中，和葉弗弱同稱為「兩大潮州柑」，雖然充當丑角，並不注重漂亮的面孔，但往往先吃眼前虧，俠懷初期未能立刻馳譽於舞台，一帆風順，「潮州柑面」亦可能發生關係。

　　俠懷生前，侃侃道微時經歷。毫不隱諱，一個人只要有職業，位置無所謂高低之分，因性嗜戲劇，置身優界，自恨幼時讀書機會甚少，孜孜向學，至老不倦，故他底學問修養，殊不落人之後，當時自己執筆編寫劇本，在星洲因編撰《八股佬從軍》一劇主演成名。後來受金山某戲院之聘，同一時期聘請的尚有小生新沾，另一位男花旦。院主眼光勢利，以貌取人，一見這三位

老倌之面，怫然不悅，搖頭說道：「柿餅一般面口的花旦，竹篙精一樣高的小生（新沾身材頗高，故云），潮州柑面龐的男丑（指俠懷），那有旺台之理？定老倌這個人，當真眼盲，竟會同一批定來，注定虧蝕，真晦氣哉！」於是分付三個人各住一個床位，向例：凡是聘請的正印老倌，每人住一個房間，以示優待，普通角色則同住一個大房間，每人分據一個床位，這樣的支配，顯然是看不起這三個新來的老倌。俠懷雖未到過金山，早已聽戲人說過一般待遇狀況，當即據理力爭，院主向來認為擔當主角，有號召力量的，全憑花旦和小生，現在生旦知道自量，不敢提出交涉，卑卑不足道的一個男丑，當不會發生絲毫效果。登台之夕，照例先點生旦的首本戲，果不為觀眾所喜，院主人益肆其輕薄，及後勉強叫俠懷「交戲」，俠懷點演《八股佬從軍》，大收旺台之效。院主立即改變態度，另以一個房間安置俠懷，這時俠懷滿肚牢騷，忍不住發泄幾句，冷笑道：「估不到潮州柑面口的男丑，亦有獨佔一個房間的日子！」院主聞言，十分慚愧，為着希望俠懷繼續代他賺錢，只好隱忍不較，而加厚其食宿的待遇，到了合約期滿，院主極力挽留俠懷續演，俠懷一口拒絕敬謝不敏，收拾行裝動程，這是俠懷認為生平第一快事。

覺先之賞識俠懷，便是首先和他同班的時候，在某一套劇本中，化妝一個生蠱脹的醜陋漢子，大腹便便，面目朧腫，唯肖唯妙，覺先素以化妝著稱，亦讚不絕（後來俠懷編撰主演《甘地會西施》，為求逼真起見，薙光髮[1]，儼然一個印度「聖雄」，觀眾睹狀，俱作會心的微笑）。

[1] 薙光髮：即剃光頭髮。

廿四　名劇如林編印特刊

　　「新景象」初期的劇本，覺先廣為延攬人才，增強實力，以充實作戰的利器。他虛懷若谷，坦誠相與，很尊重編劇家的意見，將情節細意參詳之後，認為沒有甚麼犯駁之處，即編撰曲白，不消說一曲一白，俱經他斟訂或改妥當，嗣後永遠依照梗曲梗白念唱出來，絕對沒有摻雜「無謂」字眼（如一句曲幾個「你」字「我」字之類），或者遺忘而隨便「爆肚」，這差不多是一般名伶的通病，越是鼎鼎大名，越自恃「才高」，這種弊病更多，覺先不特絕無此弊，並且尊重文人心血，不敢隨意增減一兩個字。舉一個例：我代他所撰的《梅知府》「哭靈」一曲，本屬遊戲文章，不足珍惜，但他逢人便讚好，甚至介紹我和他底朋友認識，並附帶說明：「『花好月圓』這一支曲，便是出自此君手筆。」有一次，他和名畫家鄧芬兒（覺先喜與文士交遊，和鄧君很友善，他底書法也是極力摹仿鄧君的），在閒談之間，鄧君提議：「『花好月圓人非壽』，可否在『花好月圓』之下加『何以』兩字？因『花好月圓人壽』是成語，花好月圓，理應人壽才算美滿，但『何以』人非壽呢？意義比較更深長一點。」過幾日，覺先一見我面，便說出鄧君的意見，並向我徵求同意，是否照加「何以」兩字，我當即贊成，他才照唱，兼且介紹我和鄧君認識。及後他將這支曲灌唱片，要減去幾句，方適合唱碟的張數，他又叫我代刪。過了好幾個年頭，再點演此劇，他特意打電話給我，說他想依照原曲

梅知府之哭靈

禮　銘

（中板）花好月圓人非壽。好似一場春夢不堪留。。有情人相邀難常久。姻緣盡。使我不勝愁。。兩地迢令空搔首。（介）大抵情緣至此再難留。。（慢板）意中人碧容姐玉殞香消反被情絲縛就。一對好鴛鴦使我難同夢。陰陽兩地永作楚囚、想當年蕭永倫東奔西走。最

羅澧銘為薛覺先撰寫的
《哭靈》（局部）

唱出，叫我補寫當日所刪去的幾句曲詞，我含笑回覆他，這等遊戲文章，長寫長有，那會記在心上，也沒有存稿①，早已遺忘，就照唱片的曲詞唱出來好了。由此一端，可知覺先忠於藝術，以及珍惜文人心血的一斑，相信戲人中抱持這種忠誠的態度，到現在尚不容易找到第二個人。

還有一點值得稱述的：廖俠懷未加入「新景象」之前，隸「新中華」班，將近散班的時候，編過一套《今宵重見月團圓》，頗認為得意之作，可惜演過三兩次，便屆散班之期。俠懷向覺先提出情節，想改編公演，或者換過戲廂以免有「執舊［肴］」②之嫌，誰知覺先欣然首肯，覺得戲廂很好不必改，劇情亦悉仍舊貫，這

① 《梅知府》之「哭靈」唱詞保留在《薛覺先曲集》中，唱詞整理迻錄如下，以饗讀者：「(中板) 花好月圓人非壽。好似一場春夢不堪留。。有情人相處難常久。姻緣盡、使我不勝愁。。兩地迢迢令我空搔首。(介) 大抵情緣至此再難留。。(慢板) 意中人碧容姐玉殞香消反被情絲縛就。一對好鴛鴦使我難同夢、陰陽兩地永作楚囚。。想當年蕭永倫東奔西走。最可恨、遭時不遇文章憎命所以人海沉浮。。恨世情、如流水早知透。最可恨、不仁岳父重富相仇。。(中板) 累佳人、生死存亡、佢都唔顧事情好醜。以為一死、可蒙羞。。墜情波、無挽救。嫦娥女、可是帶月流。。四大皆空、無宇宙。臥吹簫管、到揚州。。獨不念、世有痴人如木偶。水晶宮內、點能夠與嬌呀、邀遊。。悶對著庵堂、舉步走。我心兒亂跳、足兒浮。。傷心人、好似臨風柳。搖搖擺擺、輕亦柔。。忽見得野竹古松、參天秀。雙雙蝴蝶、正係惹人憂。。我此時、已比黃花瘦。從前事好似係水悠悠。。往日裏、携手在花前、我我卿卿、兩人都願同諧、白首。到今日悶厭厭好似哀孤鴻雁留下自己行遊。。在世間水月鏡花看得透。有多少婦隨夫唱、然後正得共結鸞儔。。轉一個彎又試一個彎呢、來至在禪堂之後。(嘆板) 又只見靈牌、我淚雙流。。卿呀你嘅幽魂、可知我心傷透。我重有好多真情話、想話與卿你籌謀。。你我嘅姻緣不遂、因讒口。(收) 蒼天、到何日方遂唱酬。。」唱詞句末單圈是上句，雙圈是下句。

② 執舊肴：沒新意而不斷重演舊作品的意思。肴，菜肴 (餚)；舊肴，剩餘而不新鮮的菜肴 (餚)。

一種破除戲人陋習的精神，也是不可多見的，因為第一點：俠懷自己編的劇本，當然側重他的身份，他在劇中飾俠盜一角，玉成公主一段良緣，名目上生旦擔主角，他任配角，實際上，他所佔的戲場比生旦更多，度量狹窄的老倌決不肯「屈就」；第二點，這套戲別一班的老倌已演過，演得好有「拾人牙慧」之嫌，演得不好更影響聲譽，眼光短小的老倌也一樣不願「冒險」嘗試。但覺先卻有絕大信心，認為只要盡了最大的努力，斷不致於失敗的，以往古老劇本，何嘗沒有老前輩演過，且是首本戲，最普通如《寶玉怨婚哭靈》、《西廂待月》等劇，老一輩名伶姑勿置論，較近的也有一個朱次伯的演出，馳譽整個藝壇，可是覺先演出之後，反一致公認為賈寶玉、張君瑞的典型人物。他毅然主演《今宵重見月團圓》，自有其充份的理由。

初期名劇有一套《薄命元戎》，取材於坊間一套不甚知名的老小說（已忘其名），故事與《再生緣》的孟麗君極彷彿，花旦也是女扮男裝，做到「元戎」地位，礙於種種環境，不能與夫婿成就姻緣，這便是《薄命元戎》的戲匭的由來，千里駒以擅演孟麗君馳譽梨園，《再生緣》一劇，編至四卷之多，以第四卷結局為最精彩，其中如「上林苑題詩」、「天香館留宿」、「盜宮鞋」、「延師診脈」、「金鑾殿輕生」等情節，為婦孺所樂道，是千里駒、白駒榮、靚少華、李少帆、靚新華各名伶的首本戲，通常只演「四卷」，其他首二三卷甚少點演。《薄命元戎》的橋段既相類似，亦編至四卷，由覺先穿回女裝，上三卷則作為女扮男裝演出。此刻作者梁金堂兄（已逝世多年），性耽戲劇，精通音樂，鐘聲慈善社的粵劇團由他主持劇務，並粉墨登場，現身說法，飾演花旦角色，與鐘聲創辦人之一陳紹棠兄[的]公子徽韓（現在教授歌唱，

循循善誘很多名伶出其門下，因他自幼已潛心戲曲藝術），合演《三娘教子》，膾炙人口。金堂兄本受職某洋行，和覺先篤〔於〕友誼，代編劇本甚多，完全屬於業餘消遣性質，與班中的「開戲師爺」不同，絕不是計較金錢問題。覺先初期的首本戲如《姑緣嫂劫》、《白金龍》、《璇宮艷史》、《風流皇后》等，俱出自他的手筆，由於金堂本人精音律，諳歌唱，創造許多新腔調，配合覺先的美曼唱工，所以家絃戶誦，流傳至今。

往日伶人不學無術，劇本詞曲陳陳相因，更不知有所謂唱工的研究，最可笑的：唱曲不求「露字」但求有聲，尤其是小武一類的角色，務要「實大聲宏」[3]，可能「落棚」便算盡責（從前戲班多數落鄉，搭蓋「戲棚」公演，班中人稱為「千斤」）。記得有一位老前輩的小武享盛名數十年，坦率承認連「二簧」、「滾花」都不識唱，惟唱幾句快中板，曲中文字不求甚解，甚至胡裏胡塗，擘口咿唔，敷衍了事，班中人叫做「烏之〔逛〕」[4]，等如我們讀《詩經》註解：「此詩不知所謂，不敢強解。」[5]又如小武周瑜榮，每出場必用大笛，唱一個「大首板」，擘盡喉嚨，和笛仔鬥響亮，班中人稱為「笛仔榮」，但試一反問他所唱的曲文，是甚麼的字句，他亦惟有瞠目張口不知所〔謂〕，如此唱曲，簡直與唱「無字曲」相等，怎值得知音人士欣賞？自從周瑜利以至朱次伯運用撇

[3] 實大聲宏：本指根基牢固則發出的聲音也就宏亮，此處只偏義指聲量大。

[4] 烏之逛：戲班術語，表示無從稽考的事物，也指信口開河。舊日戲班唱中州話而並非唱白話粵音，好些不認真的演員認為反正觀眾都聽不明白，於是胡亂發音，隨口亂唱。

[5] 此詩不知所謂，不敢強解：《詩集傳》中，朱熹在〈芄蘭〉、〈羔裘〉兩詩後都標注「此詩不知所謂，不敢強解」。

喉底子唱平喉，句句露字，金山炳、千里駒、白駒榮等，亦注重露字功夫，使觀眾對曲詞完全了解，份外感覺興趣，覺先推而廣之，「問字求腔」，一字有一字之腔，長短高下疾徐，各有準則，行腔使調，深致抑揚頓挫之妙，比較單純露字功夫，又已改進一步了。

覺先除注意個人曲詞唱工之外，對於每一套劇本，都要有「梗曲梗白」，從前所演劇本，大都由「開戲師爺」擬好一張「提綱」，歷向習慣俱用原張「草紙」寫出來（即我國人普通去廁所用的草紙，原張紙度和一張報紙差不多），由第一場至「尾聲」（即「尾場」，例寫「尾聲」兩字，或加「辛苦各位」——戲人舊習慣頗注重禮節，普通角色與老叔父同場，即使沒有演對手戲，入場時常到老叔父「舖位」處，說一句「辛苦 X 叔」或「辛苦 X 哥」，表示謝其照拂之意），每一場的劇中人名，當劇者出場次序，用甚麼配景道具，及何種音樂出場，皆詳細注明。

提場人按照「提綱」，某一老倌在某一場有份，提前通知裝身，及準備出場。舊時劇本，普遍都有十幾場之多，只有三幾幕大場戲，才由「開戲師爺」詳細撰作曲白，點[明]「介口」，俾各老倌按照演出。說到「開戲師爺」這名詞，在當時的戲班中人心目中，並不表示十分尊重，雖不致如「扭計師爺」一例看，但有時也不免受大老倌[們]頤指氣使 [6]，諸多指摘，所以文士通儒，大都感覺和大老倌氣味不相投，裹足不前，「開戲師爺」一席，敬謝不敏，雖然亦有不少文人，對戲劇發生濃厚興趣，想推進這

[6] 頤指氣使：指不說話而只用面部表情來示意。形容有權勢者指揮別人的傲慢神氣。

一種「社會教育的利器」，及至一看戲班內幕，伶人氣燄，即宣佈失望，乘興而來掃興而返。三十年前活躍戲班的開戲師爺黎鳳緣兄，渾號「甩繩馬騮」—— 通稱「阿甩」，名播一時 —— 他原是佛山世家子，家道素封⑦，因生性「頑皮」，憑自己聰明才智，獨立賺錢，不倚賴先人餘蔭，和靚元亨是拜把弟兄，代元亨編劇甚多，如《分飛燕》等編至幾卷，替李雪芳領導的「羣芳艷影」編《夕陽紅淚》、《曹大家》等，製造二幫花旦崔燕芳成名，改充小生，易名「笑儂」，其他戲班亦多請他編劇，名劇指不勝屈。他為人坦率，自認「甕菜半通」⑧，並對我說出幾句話：「做開戲師爺極其量都是『半通』的，才適合資格，如果是『通人』萬不能做開戲師爺。」他底最大的理由是當時的伶人，大多數不學無術，還有不少文盲，文人撰曲，咬文嚼字，他們既不了解，更要他們全部背誦出來，其困難處甚於教小學生四書五經「念口簧」，試問他們怎會樂意接受呢？這是當時的實情，並不是阿甩故作驚人之論，除三兩幕大場戲之外，一切場口由老倌自己安排，或依照「古老排場」參考演出，例如：遊花園、發誓、擊掌、戲叔、大審……等排場，各老倌初學戲時即要熟習，每一項角色各自有其應學的排場，一經通知便能心領神會，彼此演對手戲，事前大家度過一下，即可應付裕如，班中人謂之「撞戲」，尤其是走過埠的老倌更所擅長，因為每到一處，必須和新老倌拍檔，非能「撞戲」不可。基此原因，初期「開戲師爺」的筆金，數目有限，每套戲的代價，大約百餘元之譜，蓋工作不多，剪裁一段故事，或

⑦ 素封：指無官爵封邑而富比封君的人。

⑧ 甕菜：即蕹菜，中空半通，故又名通菜。

將婦孺皆知的「木魚書」改編，如《再生緣》、《玉葵寶扇》……之類，撰幾幕大場戲的曲白，寫一張「提綱」而已。

　　覺先本身讀書識字，結交不少文人雅士，優禮有加，皆樂意為之幫忙（覺先未入戲行之前，課餘喜歡投稿報章 ——《大光報》、《香江晨報》、《香江晚報》等 —— 筆名「佛岸少年」，或用真名字「作梅」，因投稿認識陳雁聲、黃冷觀各位老前輩，常加以鼓勵，叫他努力寫作），他規定全劇梗曲梗白，大家依照劇本演唱，雖一句口白之微，有時關係全劇重要關鍵，且戲劇實為改良社會教育的工具，言語舉動感人力量至深，萬不能敷衍從事。從前不大為戲人敬重的「開戲師爺」，亦成為正式有地位的編劇家，精心結構，不敢率爾操觚，每套劇本的代價，提高至三四百元以上。這件事實行之後，卻苦了一部分大老倌，識字無多，對曲文殊不了解，不能不請同事或朋友幫忙，負責教曲。另一方面，編印一部《新景象特刊》，用書紙印刷，內容豐富，除劇照及曲詞之外，尚有批評文字，粵班有「劇刊」這一類刊物贈送，也是由覺先所首創的。

廿五　挽回班運的《毒玫瑰》

　　「新景象」開班之始，旗開得勝，單憑覺先個人的號召力，已能夠「擔大位」至幾十張床，例如在「天外天」，和覺先拍演的肖麗康、靚元亨，屬於過氣老倌，而賣座力量依然不弱，班中人謂之「單天保至尊」。可是幾個月後，因劇本不大適合老倌身份，甚為觀眾所詬病，除「大位」始終保持水準之外，中[下]位每晚均呈銳減[的]趨勢，大位畢竟有限，中[下]位集腋成裘，數目相當可觀，各種座位不能平衡發展，收入漸覺不如理想，幸而《毒玫瑰》一劇出世，立刻挽回班運，以一套劇本的成功，能挽回全班的令譽，《毒玫瑰》實[為]戲班[的]光榮紀錄，和後來覺先夫婦主演的初期聲片《白金龍》，成為天一影片公司的「還魂湯」，可謂後先輝映。由此證明劇本實為戲班作戰的利器，無怪覺先由始至終，特別重視，一曲一白之微，俱小心研究，《毒玫瑰》開風氣之先，很值得為之一記。

　　《毒玫瑰》的劇作者，本為歐漢扶、黃不廢兩君合作的結晶品（按：歐兄已逝世多年，黃兄今仍健存，覺先初組「覺先聲」，聘為「坐倉」，即班中司理，現為班政家，任職高陞戲院，很久不幹編劇生涯了。不廢兄人甚幽默，記得「覺先聲」時期，覺先九弟覺明充當「北派小武」，初露頭角，有一天，莊容正色地對不廢兄說：「憑我的功夫，不靠五哥面子，另外出去接班，假如你做班主定我，應該值幾許薪金？你不必客氣，老實的告訴。」

不廢兄沉吟有頃，說道：「大家都知道，『薛覺先』三個字值六萬元——當時覺先的年薪——每個字值二萬，你是薛覺明，沒有錯，『薛』字抵二萬，『覺』字抵二萬」，不廢兄說到這裏，稍為停頓一下，覺明心裏暗自喜慰，凝神聽下去，誰知不廢兄改用「看相先生」的口吻，搖頭嘆息道：「可惜，真可惜，弊在這個『明』字，要補償三萬——」意思是他僅值一萬元，聽者無不失笑）。他們初時答應「新中華」班代編一套劇本，在美洲酒店特闢房間，埋頭寫作，《毒玫瑰》全稿經已殺青①，恰巧「新景象」班亦渴求新戲，不廢兄以「新中華」台柱為白玉堂、肖麗章、子喉七等，人才雖不弱，但相互比較之下，這套劇本的劇中人身份，以「新景象」各老倌更為適宜，乃決定交與「新景象」公演。誰知一經演出，相當賣座，因此劇橋段曲折新穎，大致述：名妓白玫瑰，艷幟高張，追逐裙下者大不乏人，別一妓女拈酸吃醋，落毒藥於酒杯，以致貴族公子身亡，嫁禍白玫瑰，負屈含冤，幸得律師華萃魂代為昭雪，覺先飾華律師，溫文爾雅的風度，在法庭抗辯的神情，他事先去法院「觀審」幾次，細意揣摩，這種現代化的演技，為歷來梨園所無，觀眾無不嘖嘖稱異。廖俠懷飾演神經病院院長，同樣演技精湛，俠懷由南洋州府回來，雖有優異的唱做藝術，未能發展所長，鬱鬱不得志，因飾演這角色而聲譽鵲起，給予觀眾良好深刻印象，可說「一舉成名」。

《毒玫瑰》一劇，既有旋轉乾坤的功能，觀眾的熱烈情緒，即使連續演足一兩台，都可能有「滿座」成績，但狃於當時的習慣，認為一套名劇，如果點演得多，便會「演殘」，不夠價值。

———————

① 殺青：即完成作品。

由於這一件事，聯想四五十年前，一般大老倌的智識簡陋，在留聲機［的］初度出現時期，邀請老伶工收音，灌製唱片，他們完全沒有科學思想（這一點不足怪詫，甚至美國最初發明電燈之始，社會人士仍多認為這是危險的勾當，不敢裝置使用）。更不知從何處誤聽人言，說聲帶經過機器［攝］過音之後，便會損壞，將來一定失聲，大多數不敢嘗試，據說初期有等老伶工的唱片，事先是徵求他同意，借用他底名字，實際由著名的八音班代唱，因為當時亦有不少「八音佬」，仿效某著名伶人的聲腔，頗為逼肖的）。《毒玫瑰》雖是十分旺台，但觀眾心理，每晚都要看新戲，只有趕編二三卷，一直連續下去，俾維持票房紀錄。這時黃不廢兄另外替別班編劇，餘下歐漢扶兄一人擔任編撰工作，歐君對於剪裁橋段，可算匠心獨運，可是工作相當遲緩，性情十分疏懶，因此自署筆名「最懶人」（按：何非凡的成名劇《情僧偷到瀟湘館》亦出自此君手筆，原是「百代」第六期唱片，原定交廣州名歌姬英仔主唱，恰巧交曲去廣州時，適值英仔服毒自殺，香銷玉殞，乃改轉由廖了了兄主唱，因為百代第六、七、八期的唱片出品，俱和周滌塵兄合作，廖兄及陳皮兄負責教曲及編配人才。及後廖兄在「非凡響」主理劇務，想起此曲，特請馮志芬兄編劇，用作「主題曲」，不料竟名噪一時。同一時期的「最懶人」唱片名曲，尚有白駒榮唱的《庭階燦爛櫻花落》，適當蔡廷楷十九路軍上海抗日之役，甚為暢銷，當時我亦參加撰曲工作，拙作有李雪芳、白玉堂合唱的《黃龍痛飲》，白玉堂、關影憐合作的《騷在骨子裏》，皆含有慷慨激昂意義，以振奮人心，和「最懶人」合作的有白駒榮、李雪芳合唱的《蘇小妹四難新郎》，戲班方面，急於公演二卷，「最懶人」的筆金，亦遞增至五六百元，

筆金已是前支取完竣，猶未交卷，一再定期公演，都為之耽擱改期。到了最後的一次，日期經已公佈，仍未有劇本交來，覺先對戲劇歷向俱很認真，既急且憤，因為他本人讀曲，記憶力特別強，猶可應付裕如，但全班老倌，未必容易背誦，且大場戲的曲白，可能需要修改，或者照曲度戲，非有充份時間準備不可。直至是日下午三時許，「最懶人」才手拈戲曲，施施然從外來，覺先一見他的面，不禁憤火中燒，從戲院後台直追「最懶人」出馬路，幾至揮拳將他毆擊，戲班中人，至今尚引為趣談。覺先事後亦坦率承認：自從置身舞台以來，對待文人最「不斯文」的一次，他指解釋這種「急就章」，必定「破產」——指戲劇而言，這是戲人的口頭禪——同時最難堪的，是老倌中多數不大識字，最低限度正印包頭就需要人教曲，既要記曲白，又要顧介口，影響工作殊屬重要，有甚麼辦法不氣惱而動手揮拳相向呢？）

《毒玫瑰》二卷面世之後，仍相當旺台，這是挽回班運的戲寶，不能不繼續編排多幾卷，但因「最懶人」一誤再誤，寧可徵求他的同意，給予一部份酬金，另請別位編劇家（似是梁金堂兄？）編排三卷。

關影憐
（吳貴龍先生提供）

「最懶人」漫畫像
（吳貴龍先生提供）

廖了了　　　　　　　　　　英仔
（吳貴龍先生提供）　　　　（吳貴龍先生提供）

廿六 《毒玫瑰》版權爭執案

　　由這個時期開始，戲班對於編劇家的酬金，曾經改變一種待遇，一者鑒於有等編劇家，往往支借筆金錢已用罄，尚未交卷；二則鼓勵編劇家精心結構，不願粗製濫造，特別採取「分份」辦法：每一套新戲，點演一晚，編劇家抽取是晚的總收入百分之十作酬金，但以三台為限（即三晚）。當時戲班因迎合觀眾心理，晚晚都要點演新戲，所以任何一套名劇，每台只演一晚。省港班的通常台期，在香港方面的戲院演完一台，便拉箱過九龍演一台，然後拉箱赴廣州，新戲則習慣在香港先演，因此編劇家可在香港「分份」兩晚，在廣州「分份」一晚。如果在香港演出三台，當然三次都分港幣，反之，若在廣州開新戲，連演三台，自亦以省幣計算。不過當時廣州海珠戲院座位較多（利舞台設立後，則以利舞台首屈一指），一晚「滿座」可收入三千餘元，香港則大約二千元之譜，三次合計，成績優越的，當可超過五六百元以上。那時每演一次新戲，頭一兩台大致收入良好，這個辦法原可增加編劇家的入息，最令編劇家叫苦的，則演過一晚，戲班方面認為「破產」，不會受觀眾歡迎，決無續演的可能，只點演一次，[顧]一晚的收入「分份」，極其量不過三百，然已耗去不小心血了。分完三晚，以後不管收入如何都與編劇家無關。

　　由於《毒玫瑰》挽回「新景象」班運，名重一時，乃發生一件轟動社會的版權爭執訟案，在香港戲劇界堪稱為破天荒創舉。

自從覺先夫婦主演《白金龍》，收入打破票房紀錄，某影片公司以《毒玫瑰》舞台劇相當賣座，堪與《白金龍》相媲美，乃邀請覺先拍成電影，用最短速的時間，拍攝完竣。另一方面，便是「大江東」班主利希立君，亦着手開拍，[見]別人捷足先得，心殊不甘，因為「大江東」的組織，是向馬斗南君頂受「新景象」全個「班底」過來，全個「班底」之中，當然包括所有劇本在內。經過法律家的縝密研究覺得理由已很充份，為着穩操勝券起見，著作人仍可能保留劇本版權，倘能拉攏《毒玫瑰》的著作人，站在這一方面，更可以立於不敗地位。因為一套劇本或一部小說，在舞台公演或報章發表，所得酬金，不過作為「公演」或「發表」的代價，他如改編電影或別種用途，著作人仍可保留版權，除非特別聲明則屬於例外。利君棋高一着，首先結納歐漢扶兄，另一方面，去函某戲院，在訟案未解決之前，倘放映《毒玫瑰》，須負擔賠償損失之責，戲院雖定期放映，接到律師函，立即將映期暫時取銷。① 這件事纏訟將達一年，「最懶人」在此時期不須埋頭寫作，而生活相當寫意，因一套劇本的享盛名，而得到出人意表的收穫，相信粵劇自有編劇家以來，當以「最懶人」為首屈一指了。

① 有關《毒玫瑰》一片之訴訟始末，互參十三郎的說法：「主控人為利東公司，利為『大江東劇團』班主，《毒玫瑰》一劇為『大江東劇團』最賣座之劇本，為『最懶人』歐漢扶所編，薛覺先拍該片時，既未徵求原著人歐漢扶同意，故由利東公司以數百元給與歐漢扶買取電影劇版權，而並以舞台劇版權人提出控訴，卒之利東公司得直，《毒玫瑰》一片不能在英屬領土放映，片公司損失攝製費萬餘元……。」見《小蘭齋雜記》（香港：商務印書館（香港）有限公司，二〇一六年），第三冊，頁一四一。

《毒玫瑰》雖挽回「新景象」「開身」以來的損失，班主馬斗南，適經營別種業務，無意「做班」，由利君全盤頂受，改為「大江東」，利君是利舞台院主，以這一座新建築落成的「粵劇〔之〕宮」作基地，自然勝人一籌，而覺先和千里駒的合作，無形中也是替這位「老拍檔」爭回一口氣。

廿七　替千里駒爭回一口氣

　　大家都知道，覺先能夠迅速成名，完全拜千里駒之賜，[1] 因為他在「寰球樂」當「拉扯」，為「新中華」班主大姑看中，以年薪一千元收買為「班仔」，千里駒聽說他是後起的好人才，拿主意叫班主出雙倍薪金，聘為三幫男丑，並代他賠還雙倍定銀與大姑。參加「人壽年」之後，千里駒打破戲班歷向「根據人工派戲」的習慣，不顧正印和一幫男丑的反感，為班業前途着想，分付開戲師爺加重覺先的戲場，以區區一個三幫角色，擔綱主要場口，《三伯爵》一劇，甚至比正印小武正印小生的場口為多，覺先亦由於此劇一舉成名，扶搖直上，此恩此德，自然永矢不忘。本來千里駒在戲行中，德高望重，不特為同業所敬仰（若非如此，亦不能打破戲班老例，特別抬舉覺先），同時一生「好衣食」，更為班主輩所稱道。他自從成名之後，始終隸屬寶昌公司（往昔所有戲班，各有一個公司名稱，在廣州黃沙戲行會館掛牌，以便四鄉主會接洽買戲，「寶昌」就是「周豐年」、「人壽年」的班東），別班雖出重金禮聘，亦婉詞推卻，以是廿多年來，賓主相得，如魚得水。駒伶素來盡忠職務，與人無忤，與物無憎，估不到竟

[1]　千里駒身故，薛覺先致送的輓聯是「大地舞台月殿蟾宮悲絕調，滿園桃李春風時雨痛良師」，款署「仲吾老師千古」、「後學薛覺先拜輓」；由此可見薛覺先對千里駒的尊重。

為旁人中傷，當「大江東」組班之初，外間盛傳千里駒實行「跳槽」，與覺先合拍，班主不察真偽，大放厥詞，冷言道：「今日的千里仲（千里駒別字仲吾，故有此稱呼），已經成為過氣老倌，除卻寶昌，尚有那一班合駛（即「合用」之意）？何況去拍薛覺先，更加不知自量，以覺先如許年輕，他正式是個老藕，只合配做老母戲，若果拍演青年男女，艷情劇本，變了『母子調情』一般，真是笑煞人，倘成為事實，可以預斷其失敗了！」這番話傳入千里駒耳中，自然十分憤氣，覺先一聽之下，亦很替千里駒鳴不平，定要代他爭回一口氣。其實花旦一途，初時並非以千里駒為對象，誠如「人壽年」班主所批評：一個瀟灑美少年，一個遲暮佳人，老少懸殊，最低限度不能適合觀眾口味，可是覺先很不輸服 [②]「人壽年」班主這等刻薄言詞，反為下大決心，報答駒伶當初知遇之[隆]，慈惠班主邀請駒伶，大家鼎力合作，並聲明絕對不會影響戲班前途（按：關於千里駒被人中傷之事，後來真相大白，實在是某一方面的反間計，目的想排擠駒伶，以某花旦握正印，故意製造謠言，謂班主說出這番話，俾駒伶憤然自動退出，事後班主才知悉其事，亦十分憤怒，立即向駒伶解釋，友好如初）。

覺先雖是替駒伶爭回一口氣，但必須補救「老少懸殊」的缺陷，首先從化妝方面着手，將舊日花旦所用的古老頭笠，例如「包大頭」一類的東西，完全摒棄不要，別出花樣，改換一種時髦頭笠，以一新觀眾的眼簾。其次對於面部化妝，往日男角色及

② 輸服：即服輸、甘心。

花旦皆厚塗脂粉，俗不可耐，覺先採取新時代化妝方式，淡掃蛾眉，輕描粉黛，一經裝扮，面目恢復青春狀態。至於服裝方面，首先要適合劇中人身份，並要符合朝代，不論古裝或時裝，全體藝員，必須趨於一致，不許有參差不齊之弊。

廿八　改良粵劇幾個步驟

　　這是覺先改良粵劇的第一個步驟，面部化妝的美妙，裝身以及服飾的貼切適宜，至今梨園子弟，仍公推他坐第一把交椅。還有一着，覺先對戲場十分認真，不特本人化妝及服飾研究精到，和他同場拍演的老倌，稍為潦草一點，甚至沒有戲做的梅香和手下，與他同場出現，若果服裝不倫不類 —— 例如他穿古裝演劇，梅香戴一個時裝頭笠之類 —— 當堂受他斥責，正印包頭有犯此弊，亦同樣不客氣的嚴厲指摘，寧可在未化妝之前，虛心領教，他必定樂意指點，絕對沒有保留秘密的心理，因此許多大老倌，追隨覺先相當時日，受過他的薰陶，對於化妝都有講究，甚與別不同。就是在「大江東」時期，馬師曾已然紅極一時，常聽戲人讚稱覺先化妝最美妙，裝身至佳，適值演《不染鳳仙花》一劇，覺先飾演劇中人物，着清裝，梳大鬆辮，師曾特別抽出時間，靜悄悄去戲院參觀，看後讚不絕口，承認覺先化妝，神妙欲到秋毫巔，自愧不如。

　　覺先對於改良粵劇，在未入戲行之前，早已下大決心，初時「人微言輕」當不敢輕舉妄動，及至掌握正印，成為班中唯一支柱，有力量和權衡，便將舞台上種種陋習，逐一加以摒除。一如從前的大老倌，尤其是小武角色，做完一場打武戲，由「雜箱」[①]

① 　雜箱：戲班中管理道具的人。

遞上一個大茶壺，背轉身，昂高頭，作鯨飲之狀，觀眾司空見慣，恬不為怪（從前的京劇伶人，亦有這種習慣），覺先認為太不雅觀，改用小茶壺，背着觀眾，靜悄悄地吸飲一下，便叫「雜箱」離開。他組織「覺先聲」劇團之初，由班方供給「雜箱」一種制服：布長衫，白襪布鞋，整潔斯文；往日的「雜箱」，隨便着短衫褲而不襪，或拖其燕尾鞋，大有「不衫不履，名士風流」的樣子，覺先認為太失觀瞻，實有改良之必要。最可笑的，初時有些「雜箱」深感不便，覺得這是頭痛之事，因為他們習慣不衫不履，反以穿長衫着鞋襪為「苦［差］」，舉動「束手束腳」，好幾次跌閃一交，可是覺先言出必行，不敢提出異議要求取銷制服，只好勉強穿下去，習慣亦成為自然了。其次，若非於必需工作時，不許「雜箱」在舞台頻頻露臉，因他對舞台一切道具與人事俱十分認真，例如表演宮闈古裝場面，突然有個不倫不類的人物穿插其間，極不適合劇情，雖然明知做戲，亦以做到「戲假情真」，使當劇者演化為劇中人，方能臻於真善的境界。

　　覺先本來是男丑出身，表演諧趣劇本，言語舉動，盡量「小丑化」，梁金堂兄所編《唉，儂錯了》，後改《道學先生》，覺先去道學先生，充滿腐儒氣味，亂「丟書包」，千里駒飾他的未婚妻，是個誤解自由的女子，為拆白黨徒劫擄，覺先化妝金山伯、俏媽姐，做偵探，每個角色都貼切身份，扯科諢[2]，令人捧腹，但他永遠沒有扯出題外，當時有公煙專賣，有「金山莊」罐裝，他家裏亦有開煙局和朋友［抽煙］消遣[3]，戲人在台上拿來開頑笑，他亦

② 扯科諢：演員的說白或動作滑稽，引人發笑。

③ 抽煙：此處說的「抽煙」是指吸食鴉片煙。

申斥不許，本人更從來不宣之於口，他認為縱不「犯例」，到底不是一宗榮譽的事情，何況於劇情「離題萬丈」，無端端也亂講一通，一似「引以自豪」，此種絕無意識的下流言動，綜其一生，始終保持身份和地位，力趨上流，未有為社會人士所詬病。

廿九　力趨上游廣結交遊

　　在「大江東」時期，我為着拉攏覺先和「最懶人」言歸於好，曾經將「黃慧如與陸根榮」事蹟，交「最懶人」編為劇本，並促他早日殺青，幫忙 [編撰] 一兩場劇曲，覺先雖因「最懶人」遲交《毒玫瑰》二卷的劇本，影響戲場，氣憤憤由後台追他出馬路，揮拳相向，畢竟覺先為人性情坦率，脾氣發作之後，甚麼怨恨也沒有，即如世俗所謂「沒有隔夜仇」的一類人物，同時亦愛才若渴，禮重文士，覺得「最懶人」編劇確有獨到功夫，為公為私，當然樂意請他幫忙。「黃慧如與陸根榮」，是當時震動上海的實事，黃慧如是一位千金小姐，垂愛她底男僕陸根榮，效紅拂女私奔，為她底兄長報案，在蘇州陸氏家鄉將他們緝獲。黃慧如在公堂上發揮議論，戀愛自由，無所謂階級觀念，這件事完全由她主動，和陸根榮無關，希望代愛人洗脫罪名。奈因那時的社會風氣，依然脫不掉舊禮教觀念，為輿論所不容，且挾帶私逃有據，指證陸根榮唆使犯法，卒判幾個月徒刑。此事與初期的「閻瑞生」同樣哄動社會（閻瑞生亦是上海實事，本是富家子，後來淪為拆白黨，騙財騙色，結果因謀殺一位名妓，被判死刑，上海舞台曾改編戲劇，粵劇最先由靚少華編演，覺先也曾演過），我因定閱上海許多份小報，故搜集不少資料，公演時兼送「特刊」，別班聆悉消息，亦擬搶先一步，定名《主僕戀愛》，但號召力量仍以「大江東」佔優勢，事實上別班角色，飾演陸根榮的唱做藝術，

比較覺先為遜色，這是觀眾的月旦[1]公評。

　　同一時期，我和繆劍神、張萱伯二兄（繆兄曾任「大堯天」班的「坐倉」，是班主劉蔭蓀君的妹倩[2]），合編一套《金鋼鑽》，當時正實行「分份」辦法，覺先知道我們的編劇，屬於「業餘」玩意性質，興高彩烈，說他參加一份「分份」所得，全部拿去開銷：住酒店、飲花酒，並答應在酒店開房間一切費用，先由他墊支（這是一種習慣：編劇多在酒店開房，利其地方幽靜，起居飲食比較舒適）。由於編《金鋼鑽》的過程，附帶敍述一件事，可知覺先性情坦率待朋友誠懇之一斑。他既然答應墊支款項，在工作當中，有一晚，我見他所墊支第一筆款，經已用罄，便着抄曲的莫謙去後台找覺先取數十元，不久莫謙回來，滿口通紅，很不好意思的囁嚅說出來：「五哥大發脾氣，說他沒有錢，編不編任由你們，不編也罷！」我們幾個人，當堂面面相看，毫無表情，大家都悶悶不樂，心裏總覺得有點不輸服，因為編這套戲，是他自動高興參加，又且聲明「分份」所得，全部拿去開銷，並不是各飽私囊的，墊支款項亦是他自己提議，於今出爾反爾，確有點出乎意料，十分掃興，惟有拋開工作，躺在床上休息。到了十二時許，房門開處，覺先笑盈盈自外入來，雙手一揚，和我們打招呼的樣子，劈頭第一句便道：「我特自到來先向你們道歉。」接着解釋道：「剛才向班方支錢，竟遭拒絕，已是滿腹怒氣，恰巧你們叫莫謙來，我是特意『借題發揮』，叫你們『不編也罷』，

① 月旦：東漢末年由汝南郡人許劭兄弟主持對當代人物或詩文字畫等品評、褒貶的活動，常在每月初一發表，故稱「月旦評」。月旦，引申為品評的意思。

② 妹倩：胞妹的丈夫，妹倩是妹夫的雅稱。

結果莫謙去後，經已得心應手，我知道你們必定見怪，因此散場後，立刻駛車到來，首先向你們道歉，一併去塘西消夜，你們快些穿衣同行，消夜回來開工未遲。」

《金鋼鑽》有幾種特色，是由覺先設計的，劇中有一場「變景」，開舞台配景的新紀元：在一個華麗的廳堂景，藝員演畢入場，不須落幕，只須用燈光照射，立刻變為一個骷髏黨人的機關，據配景師的解釋，這是根據感光原理，骷髏黨機關景所用的油彩，含有濃厚的燐質成份，一經強烈燈光注射之下，便浮現起來，掩蓋了原有的廳堂景，在粵劇佈景中，可算是破天荒創舉。其次覺先對於《金鋼鑽》的編排，既自動高興參加，自然希望成績優異「分份」的數目更多，大家盡情消遣（這套戲先在「利舞台」演出，赴廣演兩次，合計「分份」三晚，超過港幣六百餘元，成績算是不錯），因此別出心裁，加插一場化妝西班牙女郎跳西班牙舞，給予觀眾最新鮮最刺激的印象（粵劇演員化妝外國女人，由著名女優李雪芳創始，在《夕陽紅淚》三卷，化妝外國美女，表演普通魔術幾款）。他在表演之前，特浼友人介紹，向一位西班牙小姐虛心領教，覺先夫婦平昔在上海社交場面，熟嫻交際舞蹈，「華爾滋」、「狐步」一切基本步伐，早已熟極而流，再加指點便臻於美化之境。他底舞裝亦由西人服裝店特製，化妝術尤為講究，表演之際，態度風騷，面目姣好，加上一點「黑痣」，越顯嫵媚，首夕那位女教師西班牙小姐入座欣賞，頻頻鼓掌稱妙。

覺先可說是戲人中趨尚西化的第一人，聲名鵲起，私人生活，日趨上流，即以服裝方面而言，不論中西衣服，俱整潔大方，始有戲人地位和身份。從前社會人士，以優人躋於皂隸之

列，羞與為伍，所謂「戲班佬」裝束，亦殊屬使人側目：留長鬖髮，穿圓角窄袖短衣，腰纏幾寸闊的皺紗帶，垂下一大束，儼然「打武家」打扮，或則破帽殘衫，面上厚塗雪花膏，或在卸妝時，洗脂粉不乾淨，不知者以為「搭粉」，一望而知是戲班中人，沿途所經，搔首弄姿，無怪途人互相指告，以「擘口仔」相稱。他們初時大都不敢穿西服，以為不懂西文，穿西服沒有資格，小武靚少華大走紅運之際，曾經一度嘗試，說也湊巧，頭一天經過中區，忽然碰着一位外國人問路，他瞪目不知所對，覺得十分慚愧，歇了好幾個年頭，才敢再穿。覺先成名之後，頗肯致力社會福利事業，義務登台演劇籌款，認為義不容辭，以是廣結交遊，甚至軍政界紅員，社會名流，大家閨秀，俱樂於折節訂交，打破粵劇有史以來社會賤視優伶的觀念，他自知少年輟學，亟謀補救，每有餘暇，勤於自修，除締交文士，加強中文根底之外，並聘請留美學生吳湯尼君為西賓，在家學習英文，每日授課兩小時，夫婦一同就讀，雪卿對英文並不感覺十分興趣，很快便中輟，惟覺先則持之有恆，加上天資聰穎，口才辯給[③]，說英語琅琅上口，因此並結交不少外國朋友，日戲停演之日，一雙伉儷，喜歡去大酒店天台跳茶舞。舊曆二月二十二日，是覺先生辰，通常假座「金陵」或「金龍」等酒家宴客，有一年假座大酒店天台開舞會，參加者多為中西知名之士，戲行中人皆引為殊榮。

③ 辯給：有口才、善詞令。

三十　幽默大師林坤山

這時候覺先已由堅道遷居跑馬地黃泥涌道，購置第一部汽車，車牌第五十號，因他排行第五，第五號車牌不可得，幾經設法，取得第五十號，聊以償還心願。這是他底「癖嗜」，不論任何事物[或]數字，俱喜歡有個「五」字號碼，貼切他本人的「排行」。例如他後來在福羣道購買了一號、三號、五號三間屋的地段，普通人都愛「第一」，友好亦叫他按照次序，將一號[建]築「覺廬」，但他獨選擇五號的地段，寧可拋荒一號和三號（戰後將「舊」覺廬出售與人，以一號、三號地段建成一座大廈）。他不獨為戲人中第一位有車階級人物，也是領取駕駛執照的第一人，雪卿亦同時領得執照，因為他們在上海經已學習駕駛一個時期，所以很快便成為合格司機。

覺先除請留美學生吳湯尼兄任私人英文教習之外，適值和林坤山兄同事，親炙機會既多，獲益自然不少，因為這一屆班，廖俠懷已受別班之聘，由林坤山承其乏掌握男丑正印。坤山對英文有相當造詣，初在育才書社任英文教師（覺先及許多開通的戲人，俱叫他「亞 SIR」（先生），以性耽戲劇，加入「琳瑯幻境」白話劇社為社員，粉墨登場，現身說法。遠在卅年前，觀眾對白話劇仍未感覺濃厚的興趣，故演完幾幕白話劇之後，便加[演幾]幕鑼鼓戲如《山東響馬》之類，坤山便[曾以]扮[演]『廣東先生」馳名，當時社會風氣尚未開通，[對]伶人總含有多少輕視心理，

白話劇社的社員，大都有高尚職業，以戲劇實為社會教育利器，存心提高戲劇水準，以移風易俗為職志，「琳瑯幻境」及「清平樂社」等白話劇員，屬於「志士班」組織，純是業餘性質，本來「無傷大雅」，可是世人淺見，思想頑固，以教師而兼登台演戲，「大驚小怪」，以為「有瀆師尊」，坤山以性之所嗜，索性拋去粉筆生涯，擲下教鞭，置身戲劇界，適逢「大羅天」劇團羅致一班「新劇鉅子」，坤山是赫赫有名人物，自然在禮聘之列，獨惜「大羅天」以馬師曾、陳非儂為主要台柱，佔戲場十之七八，其他人才濟濟有 [眾]，戲場分配有限，徒掛虛名，未能盡展所長。後來正式落班任「網巾邊」，和覺先同班，所擔戲場頗佔重要地位，如《唉，儂錯了》一劇，覺先化妝俏媽姐，坤山飾鹹濕伯父，發揮招笑科諢，博得彩聲不少。坤山本是出身白話劇社，動作純出於自然，後來轉入電影界，一帆風順，有「幽默大師」之稱，和雪卿合演《鄉下佬遊埠》，[編]至幾卷之多，打破票房紀錄。拍電影最注重「時間」，演員的言語舉動，不快不慢，「時間」適中，才算是上乘人才。普通電影明星，尤其是「由伶而星」的人物，習慣演鑼鼓戲，很多人不懂得這個道理，或者粗心浮氣，以為靠自己名字作號召，不大肯研求第八藝術，往往動作之間，不是失之太快，便是弊在太慢，坤山獨解其中妙奧，當然是由於平時藝術的修養，經驗豐富，論「時間」的適當，在戰前的影星中，他最為「有資格」的導演所嘉許。

卅一　沒奈何做班主組「覺先聲」

　　「大江東」將屆期滿，覺先的年薪數字，似直線般上升，他自從在「人壽年」由三幫男丑的地位，〔躍〕級擢陞為「梨園樂」正印「網巾邊」，年薪由一千加至八千五百元，打破梨園有史以來的紀錄。嗣是以後，班主爭相羅致，每年的薪金，差不多遞增萬元之譜，根據這個比例，下屆班薪值當超過六萬元以上，其他的老倌在習慣上亦是有加無減，雖然所加的數目有限，並不似覺先的加到「離譜」，但積少成多，合計起來，其數殊不菲，還有戲班的「雜用」如配景道具等，亦隨時代而轉移，必須適應每一套劇本的需要，而特別添置，方能滿足觀眾耳目之娛，尤其是覺先擔綱的一班，戲場配備，不得因陋就簡，事事認真，無形中這筆「雜用」，年中多消耗三五七萬，絕對不是稀奇之事，試問這樣龐大的開銷，稍為收入不如理想，做一屆班損失十萬八萬，也不算一件新聞，經營班業的班東們，怎不多方考慮呢？因為往昔班東經營班業，很講商德，極守規矩，埋班以一年為期，萬不能中途解敗，破除梨園舊例，老於此道的，大都墨守成規，自己度權量力，即使遭遇意外，例如李少帆、朱次伯被狙擊斃命，「周豐年」及「寰球樂」班皆沒有中途停頓，或者老倌「花門」，亦惟有想辦法補救，無論如何做滿一屆班為止。劉蔭蓀氏以「羊牯班主」組織「大羅天」劇團，第一年獲利十多萬，戲班中人詫為「異數」，更引起外行人的垂涎，嗣後便有不少外行人亦參加戲班之

舉，（四五十年前較出名的班東不外十個八個，有等班東兼營幾班，當時社會人士的思想比較保守，尤其是商家以勤慎翅其業，大都抱持「不熟不做」的心理，不習慣戲人性情的，更認為戲人不易駕馭，所以外行人絕不敢輕於沾手其間），但即使外行人做班主，亦不容許破例，倘「開身」之後，感覺應付不易，明明[無]利可圖，仍要陸續動用資金，支付「關期」—— 這便是外行人感到頭刺的主因，戲班營業不俗，照數目是賺錢的，可是賺錢越多，老倌支長「關期」的數字更多，每次「關期」反要籌措一筆錢應付，如果不答應老倌「掛借」的要求，又怕老倌沒有心機演戲，更為影響業務，雖然他們支長的款項，將來組班可以扣還，或者立下欠單，用正式法律手續討取，但無形中已凍結了許多資金，不知拖延至若干時期方能歸還，仔細思量一下，少不免感到有點心灰意冷，沒有甚麼興趣做班主了 —— 倘不想繼續幹下去的話，必得另找別人接辦方能中途退出或則和全體老倌磋商，每人支付若干遣散費，大家同意然後解散，否則雖台台虧本仍要維持，以顧全自己在社會上的信譽。

在「大江東」將近散班的時候，雖有幾位班主和覺先接頭，惟薪金不能增加太多，只可照「大江東」的數目加少許，年薪不能超過六萬元。斯時覺先負債纍纍，核計連利息總在七八萬元以上，廿多年前這數目相當龐大，有七八萬身家的人，已足夠一個小富翁資格了，除非整個身軀化為黃金，否則有甚麼辦法清償呢？

雖然在戲班的欠數，假如沒有落班，可以拖欠一個時期，不必急[着]清還，但覺先這時廣結交遊，支撐大場面，洋房，汽車，[居]跑馬地貴族住宅區，月中家費開銷，總在千多元以上，

萬不能放棄舞台生活。他最初覺得沒有班主聘請，迫於無奈，惟有過金山，他［隸］在「梨園樂」時期，經已接受金山某戲院的定銀，不過合約聲明，任由他隨時踐約都可以，只求去金山一於在這間戲院登台便行，並不規定任何年月日。但覺先的意思，以為這份「大會」遲早都是［囊］中物不必急於去「標」，他打算事先作充份準備，不單獨以粵劇新改革的藝術，飽飫僑胞耳目，同時在美國輪迴演出，並一新美國士女的［眼簾］，不讓梅蘭芳專美於前 —— 當時南北輿論界對覺先的藝術評價很高，有「北梅南薛」[①]之稱 —— 對於宣傳及本事繙譯等工作，非準備充份的時間不可，雅不願草草成行。但沒有班落，不得不想到舊事重提，到底「行船勝過灣水[②]」。

其實覺先的私衷，當然不願意急於「過埠」，趁着省港班正在黃金時代，本人的聲譽又逐漸達至巔峰狀態，不容許他錯過機會。還有一層最值考慮的，若不乘機扶搖直上，過埠一兩個年頭，可能使觀眾淡然遺忘，穩固的基礎亦為之動搖，舉陳醒漢為例：他初期的聲色藝和覺先差不多，很快便逞頭露角，但聲名鵲起，即接金山戲院之聘，大收旺台之效，為班主懇切挽留，過了十年八年之後才回來，省港觀眾早已置之腦後了。覺先認為自

①　北梅南薛：對舉梅蘭芳與薛覺先，謂二人在劇壇地位崇高。唯「南薛」一說向來有爭議，或謂應是「北梅南雪」，「雪」是李雪芳。南海十三郎：「李雪芳以『金喉唱旦』盛譽，到上海演唱《仕林祭塔》，獲得看北劇的觀眾歡迎。彼輩以聽戲為看戲，首重聽唱工，李雪芳適合觀眾要求，贈以『北梅南雪』美譽。」見《小蘭齋雜記》第二冊，頁二二三。有關詳細分析，讀者詳參本書附錄〈「南雪」「南薛」公案平議〉。

②　灣水：船隻停航靠岸的意思。

己去金山，或不致蹈陳醒漢的覆轍，但省港班黃金時代的機會，無論如何比較去金山掘金稍勝一籌，同時他從廖俠懷口中聽過許多伶人在金山「受氣」的故事：號召力不強，固然飽受班主們的奚落；「收得」而不肯續約代他們賺錢，他們利用熟習當地法例，遷延辦理出口手續，耽擱時日，去留不得，徒嘆奈何。結果經過各方面友好的慫恿之下，以及省港幾間大戲院樂意支撐，實行自己組織劇團。這次覺先之做班主，純由環境所造成，誠如覺先當日所言，沒有班主敢定自己，「沒奈何逼上梁山」，實則自己債務纏身，除非整個身軀都化為黃金，才可以償還，那有做班主的資格呢？

覺先組班之議既決，「櫃台」方面，聘黃不廢兄任「坐倉」——司理——不廢兄精明幹練，在戲行有悠久歷史，對於「櫃台」及「坐倉」（習慣指戲人而言）的人事調整，可以代覺先統籌兼顧，審慎物色，堪作一臂之助，不消覺先操心。關於「班牌」問題，覺先猶豫未決，當時梁金堂兄曾代擬三幾十個名字，他俱覺得平平無奇，沒甚麼特色。有一晚，我偶然到他家裏傾談，覺先拿所有各友代擬的班牌給我看，並對我說：「聞得馬師曾用『馬師曾劇團』，如果我亦沿用『薛覺先劇團』，豈不是拾人餘唾？我不大贊成哩。」（後來師曾似用「太平劇團」或「東方劇社」？已記憶不清，未有用「馬師曾劇團」，只是傳說而已。）

我聽他說：想用「薛覺先劇團」，又怕為人譏他步武「馬師曾劇團」的後塵，猶豫不決。我亦以為然，無意中靈機一觸，告訴覺先道：「何不用『覺先聲劇團』？既可貼切『覺先』名字，更有『先聲奪人』的意義存乎其間；同時亦像一個『班牌』的名稱，你認為可對？」覺先喃喃自語道：「覺先聲！覺先聲！」稍一思

索，欣然說道：「甚好！好極！勝過用『薛覺先劇團』了！」隨即拿筆寫好這三個字行近雪卿身旁，給她一看並徵求她的同意：「『覺先聲』這個班牌，倒也不錯，你覺得怎樣？」雪卿且看且點頭，頻頻說道：「果然像個『班牌』，勝過完全用『薛覺先』三個字，仿效『馬師曾劇團』。」（因為她亦聽說馬氏用「馬師曾劇團」名義組班，故云。當時薛馬在粵劇團中競爭甚烈，無異「商戰爭雄」，彼此俱設法打探對方的行動，爭取先着，以免落後，越競爭越改良，因此造成粵劇最輝煌的紀錄。同時由於業務上的競賽，趨於白熱化階段，外間遂盛傳薛馬「積不相能」[3]，事實上他們都是讀書明理的人，業務競賽是一件事，私人友誼是另一件事，見面時交頭擁臂，談笑甚歡，大有「惺惺相惜」之意。）

[3] 積不相能：長期以來都不能和睦相處的意思。

卅二　解決債務大有問題

　　班牌既決定用「覺先聲」，關於覺先的薪金問題，也曾發生一番激辯，因為覺先所欠的龐大債務，大部分是支長以往班主的「關期」，尤其是「梨園樂」時期，年薪雖是八千五百元，但上一年他在「人壽年」薪金不過一二千，以他底闊綽手段，講究私伙戲服及私人服裝，支撐社交排場，四處張羅借錢，已欠債好幾千，「梨園樂」初握正印，不消說用度更為浩繁，支長班主二三萬元之鉅。「梨園樂」班主名目上是靚少華，實際上另有「後台老闆」，名喚四姑，她是一個精明幹練的婦人，具有多財善賈本領，初靠置業致富，後來兼營班業，覺先支長的薪金，她聲明不是像別人放班賬圖利，[圖]其利息，只要覺先依照正式欠債手續，立[回]厘印[紙]，利息低微，但獲得法律上的保障（按：根據以往習慣，放班賬利息雖高，如果戲人沒有落班，可以不用償還）。其次則為一般執有「師約」、「班領」的人物，本來覺先並未正式拜任何人為師，大都因為急需金錢，放班賬者流，便以寫「師約」、「班領」為交換條件，預料他將來必定紮起，不妨拿金錢一博，叫他寫一年或兩年，擇肥而噬，坐享其成，覺先生平認為最不值得[的]兩年師約，就是寫給新少華，完全拜小丁香一句話之賜！他和新少華即有親戚關係，因探班演天光戲，為班主賞識，用作「拉扯」，新少華初時並未有叫覺先寫師約的念頭，誰知二幫花旦小丁香，[暗]指覺先告訴少華道：

「毛瓜仔必定紮起的，何不叫他寫兩年！」「毛瓜仔」是覺先當初的花名，大抵含有「人細鬼大」之意，「寫兩年」即寫兩年師約。後來覺先受「梨園樂」之聘，新少華反為要求徒弟代他接班，靚少華為遷就覺先之故，給以小武正印，自己別稱「文武生」，變了徒弟帶挈師父，此兩年師約，始能以二三千元的代價收回，否則新少華可能擇肥而噬，當不只這數目。（戲人走紅之後，必設法贖還師約，弄清手續，否則隨時可憑師約收錢，薪金愈高，贖款愈多。）

　　覺先每提及新少華兩年師約之事，便埋怨小丁香一句話斷送了他幾千元，他鑒於師約束縛戲人，甚於枷鎖，生平所收徒弟，從不談到師約問題，即使徒弟表示忠誠，遵例寫好奉呈，他亦隨手放置 [於] 篋中，過了幾年即撕毀（當時撕毀怕對方知道難過，以為師父不喜歡自己），頗有孟嘗君「焚卷」之遺風。他不特沒有收過徒弟一文師約錢，在「徒弟哥」時期，還有零用錢支給，私伙衣服給與徒弟穿着，更無論了。

　　一班債主聽說覺先自己組班，初時以為他有「後台大老闆」，資助金錢，少不免引起「追債」的念頭，及後經過覺先解釋「沒奈何做班主」的苦衷，仍向覺先徵詢意見，債務打算如何攤還？覺先坦然相告：「本來戲行慣例，把薪金分為三堆，一堆作添置『私伙』費用；一堆作個人及家庭生活；另一堆清還債項，包括『師約』、『班領』等在內。但為着還債得身輕，決定將薪金分為兩堆，以半數移為還債之用。債主詢問薪金幾何？覺先說：自己組班，漫無把握，暫定年薪六萬元，以三萬元還債。誰知債主方面乃持異議，說他底薪金如接班主之聘，當不只六萬元，最低限度六萬五千，應該撥出三萬二千五百元還債，

覺先無奈何只好答應。由於「萬事起頭難」，初次組織一個巨型班，沒有充份的資本，即使收入相當可觀，應付各項開銷，常感拮据之苦，曾經有好幾次，債主因他愆期付款，用正式法律手續，扣押他底戲箱，像「封舖」一般，結果又要設法籌款，或由戲院借錢「揭封」，否則有「偃旗息鼓」①之虞，或無法拉箱上廣州。記得有一晚，是尾戲，覺先為利便翌晨乘輪赴穗，在某大酒店開個房間，座上有很多人傾談，到了深夜二時許「坐倉」從外邊入來，向他點點頭，面露笑容，覺先輕抒一口氣，對我說道：「如果他入來搖搖頭，我真是擔心，明晨我們真要游水上廣州呀。」原來這一次便是戲院代他「揭封」，是台所分得的戲金，比對之下尚要支長，當然無數可找明晨「拉箱」[開]拔費及各人的水腳，迫得再叫坐倉找朋友挪借，幸不辱命回來，又算渡過一次難關。覺先因本身受過債務纏身的苦況，後來他做班主時候，也有不少人支長「關期」，在散班後另[有高]就，不[用]償[還]，同樣簽[張]厘印[紙]給他手執（雪卿為人雖是脾氣不好，但有一種好處，生平絕不「[見高]就[拜]，[見]低就�」，相反地，班中[的]「老青仔」有時遇到急難，不敢向覺先告[知]，轉向「五嫂」陳述苦衷，從來沒有推卻，另有一件事，戲班中人都覺得很奇怪，本來覺先平時性情溫和，[從]不鬧架子，可是人人懼怕他，說他「不怒而威」，甚至許多大老倌和他初次同場，不自覺從心裏震顫出來，連本人也不例外，為甚麼要害怕？）他永遠沒有追討，三年前在覺廬，他曾經有一

① 偃旗息鼓：意思是放倒軍旗，停止擊鼓，指秘密行軍，不暴露目標，後比喻休戰或無聲無息地停止活動。

晚和我閒談之際，核計戰前戰後欠他的款項，有單據可稽〔查在〕七八萬元以上，其他沒有單據，或幫忙朋友的一千幾百元小數目，還未計算在內，但他從未想到索還舊債，除非那人自動交還。

卅三 「邊先」改「式先」

覺先由「拉扯」出身，聲名鵲起之後；在歷屆各班，俱擔任男丑角色，雖然他擅演文靜戲見稱，戲班美其名為「唯一丑生」，實際上仍算是「網巾邊」—— 男丑 —— 到了他初組「覺先聲」劇團，才正式改任「小武」，戲班習例：各伶人的私伙戲箱，標貼每個角色的職位及其名字，以資識別，他現在改做「筆貼式」—— 小武 —— 所有戲箱的標誌，亦由「邊先」改為「式先」了。他為甚麼改變念頭做小武呢？因為他成名之後，依然苦心孤詣，研求劇藝了，自從居留上海一個時期，[摭]拾 [1] 京劇精華和京戲武師研究打北派，心靈手敏，很快即矯勁不凡，當時有等戲班中人，聽到他學打北派消息，拿來取笑，說他文縐縐一個書生的氣質，怎能夠勝任繁劇。他一聞之下，默誌於心，絕不計較，突然在演「大集會」時，宣佈表演《鐵公雞》三本，大打北派，首先將北派的武技搬上粵劇舞台，立刻獲得觀眾熱烈的歡迎，戲班中人皆為之驚嘆佩服。嗣是以後，任何一套文靜戲，仍加插打北派一場，以滿足觀眾的願望，無形中成為一種風氣。覺先並不單純介紹打北派這般簡單，並重視鑼鼓的運用，他感覺粵劇武場的鑼鼓，聲音過度喧鬧而單調，京劇鑼鼓爽脆活潑，疾徐有節，襯托動作，準確而適當。因此他飾演《薛仁貴槍挑安殿寶》、《黃

① 摭拾：收取或採集的意思。

天霸拜山》、《白水灘》等劇，照京劇形式演出，仍保留粵劇的風格。樂器方面，□□用梵鈴等西樂，使伴奏的音色更加和諧，並將京曲的「倒板」、「五音亂彈」、「快五眼」等唱法，灌輸於粵曲裏。他曾一度實行「鑼鼓大革命」，編演《還花債》，他在劇中飾艇妹、妓女以至喃嘸先生，多采多姿，觀眾無不為之捧腹大笑。在《沙三少》一劇中，先飾沙三少，後飾沙鳳翔，《紫電青霜》一劇，亦演武生戲，他未演「關戲」之前，曾飾京劇《烏龍院》、《空城計》各齣，台風身形，連京劇老行尊也同聲喝采，洵不愧「萬能老倌」之稱。

覺先聲籌備之始，即進行改革事項，頭台即見諸實施，例如：西樂員一律穿制服；「雜箱」穿白長衫；台口不採用風扇；台上出入口通道，用一幅大幕遮蓋，以免「一眼望穿」，台口不准許閒人站立，既阻礙藝人工作，亦有失觀瞻……諸如此類，不可勝記。覺先生具藝術天才，學藝很聰明，打北派很快上手，他聘請北派龍虎武師，在家裏度幾下，到後台化妝之前，再次度一回，便瞭然於胸，為期不過一個月，表演出來，大有五花八門之妙。最可笑的，當覺先頭幾次打北派的時候，刀光劍影，舞棍弄槍，表演「脫手」[2]技能，座中嬰嬰宛宛者流，驚至玉容失色，竟有失聲而呼，謂代他捏一把汗。有時接應不及，［長槍墮］地，觀眾或有譁然喝倒采，覺先毫不慌亂，繼續執拾起來再打，務求「功德圓滿」，［博得彩聲不少，至今戲劇中人，尚傳為美談］。

② 脫手：演出程式，由一個或者幾個龍虎武師把槍枝拋出，演員動作配合把槍枝踢回。

卅四 「覺先聲」第一屆人才

　　「覺先聲」第一屆角色，除覺先由「網巾邊」轉為「筆貼式」之外，以葉弗弱承男丑之缺，武生新周瑜林，花旦嫦娥英，幫花小娥，小生似為李瑞清。葉弗弱亦是「番書仔」出身（往日社會風氣未盡開通，思想稍為頑固的家長，不大喜歡遣子弟習英文，謂之「讀番書」，學生被稱為「番書仔」。皇仁書院開辦初期，不收學費，兼供給書籍，以吸收多些學生，女子入學校更屬罕見，先姊初肄業庇理羅士女書院，僅收郵票二角五分，逐漸加至五角，後來正式收學費則收一元。猶記我最初讀夜學英文，仍用報紙包裹書籍，恐人譏笑為「番書仔」，現在想起來也覺得很可笑），初肄業於西營盤官立學校（後改英皇中學），讀完高級的第四班，在荷李活道的僑商書院晚上學習打字，我便是在該校初讀英文夜學。他性情活潑，和我往還甚密，並教我學習英文字母（勝利初期，代表國軍到港，與英當局聯絡的余兆麒將軍，亦為該校學生，余君後棄仕從商，今任中國聯合銀行總經理，校長陳文敬先生，是澳洲歸僑）。葉兄離校後在金山船任管事之職，往昔赴美國的大洋船，需時月餘才抵步，船中有種種遊戲，以娛乘客，且有小型粵劇團的組織，由海員粉墨登場，葉氏性耽戲劇，亦為演員一分子，他因仰慕覺先才藝，初改名「葉覺先」，曾一度假座高陞戲院替海員工會義演籌款。後來由友人介紹結交覺先，自願投身優界，覺先認為前途大有希望，特在「覺先聲」給

以正印男丑位置，但他當然不能襲用覺先名字，易名「弗弱」，這名字貼切姓「葉」，殊屬「弗弱」，從此扶搖直上，成為粵劇「四大男丑」之一，與廖俠懷、半日安、李海泉等齊名。武生新周瑜林，原是赫赫有名的小武，當紅之際，志得意滿，受過朱次伯一場教訓，氣質完全改變，這一頁故事，堪為一般性情驕傲，輕視儕輩[的]新紮師兄作[殷鑒]：新周瑜林原名劉鶴[儔]，籍貫東官，任「周康年」班正印小武，扮相英俊，私伙衣服麗都，以《盜御馬》一劇馳名，「寰球樂」班聘為台柱，聲明「獨當一面」，其後班主又增聘朱次伯，使兩人不分正副，這是戲班很普遍的現象。但新周瑜林竟一口拒絕，以當時聘約由自己獨握正印，沒有和別人不分正副，根據這一點理由，堅決反對，班主一再婉轉磋商，他底名字排在先，朱次伯隨其後，新周瑜林亦不肯遷就，定要朱次伯做二幫。朱次伯本來在戲班有悠久歷史，由志士班出身，她底母親及兄長朱渣，是革命初期[的]熱心分子，利用戲班組織，[私運]餉械接濟革命黨人。次伯少年時代，也曾在香港讀過英文，覺先在「寰球樂」初做「拉扯」時，次伯已紅到發紫，見得覺先有中英文根底，特別加以提掖，在《芙蓉恨》一劇中，叫他飾演書僮，得觀眾稱賞之後，凡有新劇俱給他一個位置，同場演出，口頭上承認他是「徒弟」，俾「開戲師爺」編劇時留意一點，並且避免其他角色妒忌，因為戲班習俗[相]沿，根據人工派戲，如果非有大老倌抬舉，很不容易同場演對手戲。

朱次伯從小學戲，置身舞台，掌握正[印多]年，「武藝子」相當好，「把子戲」亦不弱（按：戲班術語，「武藝子」作一般技術解[法]，即所謂「藝術」，一般人作「武藝」解法實[誤]，戲班稱「武戲」為「把子」，兩者殆有分別）。不料嶄然露頭角之後，

性情疏懶，絕無戲癮，表演沒有精彩，這是戲人的大忌，因此只能浮沉於中型落鄉班，如「祝康年」之類，不能在香港班立足，「寰球樂」班主賞識其才技，給予機會，在省港班重奠基礎，和新周瑜林同掌正印。新周瑜林正當紮起，少年氣盛，欺負他在省港班籍籍無名，堅不允相讓，迫使他做二幫，朱次伯自念聲譽已沉，不能和人爭取名義，惟有大加振奮，特別賣力，本來聲色藝三者，俱是出類拔萃人才，演文靜戲風流瀟灑，以撇喉底子唱平喉，聲腔美曼，別創一格，把子戲如《三氣周瑜》[的]單腳車身，「蘆花蕩」一場的唱做，至今尚沒有人能望其肩背。經過新周瑜林之一激，努力奮鬥，立時廣結台緣，更有一部分戲迷[知悉]內幕，表示同情[和]擁護，對於新周瑜林採取「杯葛」態度，每屆新周瑜林出場，相率離座而去，到了朱次伯有份，即魚貫重複入座，此種情形，故意令新周瑜林難堪（從前的戲迷，尤其是婦女輩，替戲人捧場，頗具有一種潛勢力，[有]謂某大老倌[能]擔幾十張床確有其事，她[們]差不多每夕必臨場，並留足全台戲第幾行座位，從不間斷，但她們對於某一伶人採取「杯葛」態度，亦堪[為]致命傷，新周瑜林便是顯著的例子。此外如著名男丑新蛇仔秋，在南洋以《莊周蝴蝶夢》—— 即古老粵劇的《莊子試妻》改編 —— 大翅[聲譽]，初由南洋回來演「大集會」，自然點演他這套首本戲，他[扯]科[諢時]，竟說出一句「廣東三字經」，在南洋舞台方面說這句話並不十分刺耳，反引起觀[眾的噱頭]，但省班觀眾截然不同，話剛出口，座上許多女觀眾，立刻粉臉霏紅，鶯嗔燕叱之聲四起，相繼離座，直至他演完這齣戲，然後回來。從此以後，新蛇仔秋不能立足於省港班，只好在落鄉班享盛名，我認為對於喜歡說粗言穢語的伶人，不管是天頂

大老倌也好，正合採取杯葛的態度對付，以警效尤，以提高粵劇水準，以免貶低伶人的地位和人格，否則日就衰頹的粵劇，更覺無可救藥了）。於是由下屆班起，戲場完全由朱次伯擔綱，新周瑜林默察大勢已去，自不敢提出抗爭，悄然引退，朱次伯乃扶搖直上。新周瑜林自經此次教訓，鋒芒盡斂，在「覺先聲」轉做武生時，溫藹謙讓，與前判若兩人，朱次伯和新周瑜林，一個初因自暴自棄，受人奚落，終因一激而成名；一個目中無人，太過驕傲而一蹶不振，新紮師兄師姐們，正好作前車之鑒。花旦嫦娥英，以旗下人落籍廣東，相貌俊俏，只惜身材太高，但他追隨千里駒多年，藝術已窺堂奧，覺先曾和他合拍兩屆班，甚賞識其才技。二幫小娥，落班也有悠久歷史，生得身材太短。和嫦娥英剛巧相反，屈居副車，難陞正印。

卅五 《白金龍》舞台劇拍電影

　　首屆「覺先聲」劇團最光榮的紀錄，便是將《白金龍》搬上舞台，不特開風氣之先，改編外國電影，平添粵劇新題材，同時也是覺先生平藝術史上的里程碑，奠下穩固基礎，財富的收入，綜合舞台劇、電影及唱片計算，估計在十萬元以上，數目殊足驚人。考《白金龍》由西片《郡主與侍者》改編，該片男主角亞多富文殊，原籍是法國人，出身「臨記」──臨時演員──父親是餐室老闆，文殊生長於美國，電影萌芽時代，以性之所嗜，背着父親，去影場等候挑選閒角，初時的電影故事，差不多千篇一律，花花公子（歹角）欺侮閨女，英雄（男主角）勇救佳人，團圓結局。文殊脣蓄鬍子，形貌像個歹角，常被派擔任花花公子一角的角色。十年後，差利卓別麟擔任導演《巴黎一婦人》，拔擢他為男主角，接着主演《郡主與侍者》，聲名鵲起，做工細膩，影評家稱為「調情聖手」。文殊以講究服裝馳名，獲選為「世界服裝最佳的十名男子」之一，與溫莎公爵排列一起。覺先看完《郡主與侍者》之後，深感興趣，和梁金堂兄商量，改編為西裝劇。覺先面孔漂亮，飾演公子哥兒，風流瀟灑的文靜戲是其所長，劇中扮侍者一場，演來輕鬆、俏皮、骨子、諧趣，不見得比亞多富文殊遜色，加以金堂兄精音律，所製曲詞新鮮風趣，花園相罵，二簧唱序，對答緊湊，口角春風，使人解頤，無怪博得廣大戲迷的歡迎。

《白金龍》受歡迎的主要因素，完全由於覺先貼切劇中人身份，演來多姿多采，繪影繪聲，引人入勝。自此以後覺先飾演公子哥兒一類的角色，經已成為「定型」，為一般「薛迷」所公認，茲舉一件很有趣的例子，以實佐證：覺先演出白金龍電影成功之後，凡是覺先主演的影片，票房紀錄都很好，賣給外埠的拷貝，亦比別個主角的影片昂貴得多，只有一[套]《生活》在省港的賣座紀錄堪稱「失敗」，影片公司固然莫明其故，即覺先本人亦不明瞭，認為這套片的演技殊不差，故事亦含有諷世意味，何以演完三四天之後，票房的紀錄便慘跌呢？後來由票房中人傳出消息，他們接近觀眾，散場時聽到女觀眾嗔罵：「這套真[壞]！為甚麼要薛覺先淪落做乞兒！」原來影片故事，覺先的劇中人，是個公子哥兒，因浪費不羈以至淪落做乞丐，在街頭乞食，為往日戀人交際花加以白眼。這樣慘淡收場，大為「薛迷」所不滿，她們口頭宣傳，皆說這套戲不好，其他觀眾亦裹足不前，這便是賣座失敗的癥結。[①] 這件事說起來煞是可笑，本來是演劇，做甚麼角色也不要緊，但她們卻承認覺先做「富家兒」最合身份，做「乞兒」便不喜歡，可見一般「薛迷」對覺先擁護的心理。除他之外，甚至紅極一時的馬師曾及其他名伶，做乞兒不特沒有反感，還認為逼真酷肖，亦有人說師曾的歌喉是「乞兒喉」。師曾因覺先改編《白金龍》收得，亦將德國性格演員奄美曾寧士的《藍天使》

① 有關《生活》一片不受歡迎的原因，十三郎另有說法：「薛覺先為拍《毒玫瑰》一劇，因版權問題，不能公映，乃改拍《生活》一片，以薛演諧劇，並不見長，故該片雖不至虧折，亦無利潤……」見《小蘭齋雜記》第三冊，頁一三二。

改編《野花香》，亦同樣受人歡迎，於是改編電影，儼然成為一種風氣。

這時有聲電影開始盛行，上海電影事業更為蓬勃，邵醉翁君為影界老前輩，多才多藝，具有遠大眼光，組織天一影片公司，規模相當偉大，基本演員亦人才濟濟。女影人胡蝶連續榮登「電影皇后」寶座，邵氏從中物色後起之秀，以資頡頏[2]，他看中了陳玉梅天生麗質，聰慧可人，出全力為之捧場，曾一度榮膺「影后」名銜，可惜面部輪廓從畫面看來，不逮胡蝶美麗，演技亦不及胡蝶經驗湛深，功夫老練；雖曾主演許多套片子，賣座成績未符理想，營業虧折不堪。後來玉梅嬪邵君，晉陞「老闆娘」，放棄水銀燈，姊妹二人從事錄音工作，居然成為第一流的技術人才，以堂堂一位女明星，性之所嗜，能夠勝任錄音技師，也可說是藝術界一段佳話。覺先、雪卿夫婦，適於第一屆「覺先聲」散班之際，赴上海一行，雪卿平素認識邵氏，稱為「大先生」（醉翁排行第一），彼此俱屬藝術界知名人物，說話倍覺投機，邵氏不惜傾心吐膽，將「天一」現狀告訴覺先夫婦，擬拍一套粵語片，借仗覺先在粵劇界的聲譽，為之仗義幫忙。天一雖在經濟拮据時期，人才仍甚鼎盛，器械亦配備優良，關於劇本問題，覺先以《白金龍》是一套輕鬆喜劇，是適合粵人口味。劇本既經決定，乃由覺先授意，交湯曉丹君編導，湯氏在導演羣中，已具有相當資格，不過對舞台藝術未有經歷，這是全部歌唱的舞台劇，有關歌唱場面，

[2] 頡頏：原指鳥兒上下翻飛，引申為不相上下，互相抗衡。

完全由覺先代為編配，湯氏悉秉其意旨而行。一切籌備均告就緒，關於覺先夫婦的酬金，煞費躊躇，一則覺先為當時得令的紅伶，已成為十萬元大老倌，以前默片時代的《浪蝶》，自己做老闆，薪金多少無所謂，現在第一次拍有聲電影，價值無法估計，不知以何者為標準；二則「天一」限於經濟環境，若代價太昂，恐亦難以負擔，代價太少，覺先未必肯答應，豈不是徒託空言，這件事終成泡影？最後乃想出一辦法，採折衷取個合作性質，以三七分賬，即覺先、雪卿夫婦佔三成，天一公司佔七成，這七成包括一切拍片的成本，換言之，覺先夫婦單憑個人藝術，便能博取該片總收入的三成利益。由於合作關係，並仰仗覺先的號召力量，對外宣傳，作為覺先的「南方影片公司[③]出品」，天一影片公司則「攝製兼發行」，職員表是：監製邵醉翁，導演湯曉丹，編劇薛覺先，收音邵天翼，攝影周詩祿，音樂尹自重。演員除覺先夫婦外，僅有魏鵬飛、梁若呆、朱天紅、馬東武幾位，完全靠覺先夫婦擔綱。片中插曲有薛唐對答的「花園相罵」，覺先獨唱「催眠曲」及「讚美」，唐雪卿獨唱「梳妝」，後來這幾支曲都甚為膾炙人口，幾於家絃戶誦。向例：任何影片在每間戲院放映，彼此五五分賬（特別宣傳費及娛樂稅等，則先由「公份」執出，然後對分），若影到第三四輪，則戲院方面多佔一點，惟《白金龍》則越映越旺，所沾利益有增無減，外埠仍一樣賣座力強，觀眾多

③ 南方影片公司：薛覺明在〈薛覺先的舞台生涯〉說：「由於有聲電影的盛行，引起薛覺先再度銀幕生活的興趣。第三屆『覺先聲』期滿之後，他全家在一九三四年遷居上海，開辦了一間『南方影片公司』。」編者翻查該公司當年在上海的「有限公司」註冊記錄，日期是一九三二年十二月廿六日。

有看過兩三次以上的，合計《白金龍》收入的總數，不下二十餘萬元，打破以往任何影片的票房紀錄。

天一公司收入佔十多萬元，在財政緊絀[時]期，《白金龍》不啻是一劑活命湯，挽回這[間]有名影片公司的厄運，覺先夫婦的收益，佔[六]萬元有奇，亦無形中奠下財富的基礎。當時各埠戲院，多有放映四五輪，仍然相當賣座，放映一次，收益多一次，繼續下去，已歷兩年之久，後來邵氏為避免手續麻煩，瑣碎分賬，補回一萬元與覺先夫婦，主演《歌台艷史》一片，作為雙方初次合作成功的紀念品，以後《白金龍》的收益，完全歸天一公司所有，不再分賬了。覺先亦表示同意，因為《白金龍》演了兩年多，差不多大小城市的戲院都演過，以後翻映的分賬數目，亦屬有限，同時，一套影片獲利六萬元以上，已感到心滿意足，何況加添一萬元，作為拍一套片的代價，當下欣然答應。《歌台艷史》片中演員，有謝益之兄初登銀幕，覺先這次到上海和他認識，一見如故，覺得他精明能幹，隨即邀請相偕返港，後來委以「覺先聲」劇團司理之職，因此益之兄對他不勝知己之感，這次他所撰的輓聯：「締交逾廿載，誼同管鮑④，推食解衣⑤，方期花染狀元紅⑥，強試春衫知健步⑦；游藝綜一生，名仰宗

④ 管鮑：春秋時齊人管仲和鮑叔牙相知最深，後常比喻交情深厚的朋友。

⑤ 推食解衣：把穿着的衣服脫下給別人穿，把正在吃的食物讓別人吃。比喻對人極為關懷，慷慨幫助。

⑥ 花染狀元紅：薛派名劇。

⑦ 強試春衫知健步：語出蘇東坡〈和子由除夜元日省宿致齋〉：「白髮蒼顏五十三，家人強遣試春衫。」

師，蓋棺定論，最是鶴歸華表日[8]，大招楚些[9]黯銷魂。」[10]蓋紀實也。

薛覺先「南方影片有限公司」的註冊記錄

[8] 鶴歸華表：《搜神後記》：「丁令威，本遼東人，學道於靈虛山。後化鶴歸遼，集城門華表柱。時有少年，舉弓欲射之。鶴乃飛，徘徊空中而言曰：有鳥有鳥丁令威，去家千年今始歸。城郭如故人民非，何不學仙塚壘壘。遂高上沖天……。」後引申為感嘆人世的變遷。

[9] 大招楚些：《大招》是《楚辭》中的作品，主題與招魂有關。楚些，《楚辭》《招魂》中多以「些」為句末助詞，如「魂兮歸來，南方不可以止些」，後以楚些為《楚辭》或《招魂》的代稱。

[10] 謝益之另有四首詩輓薛覺先，見一九五七年的《覺先悼念集》，其三云：「曲終人渺廣陵散，留得知音月旦評。藝術從來真價值，梨園子弟哭先生。」

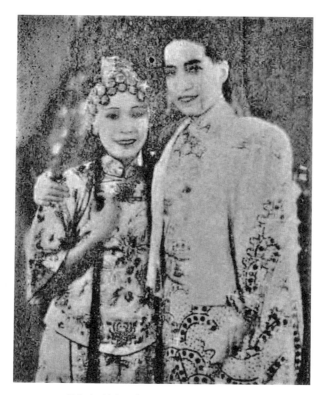

薛覺先（右）、唐雪卿《歌台艷史》劇照。

卅六　唐雪卿初在安南登台

　　雪卿在《白金龍》的歌唱，可算「初試啼聲」，她本來天賦一副金嗓子，嬌媚輕[清]，從小在滬研習京劇，懂得丹田唱工，無形中有個良好的底子，唱來十分悅耳，其次她所擔任的兩支「獨唱」曲，俱是很短的，和覺先對[答的]「花園相罵」，全是二簧及幾句滾花，易唱得多。有優美聲線，不特容易「藏拙」，且唱起來還好聽，覺先很清楚自己太太的唱工如何，特別加以遷就。上文說過，雪卿初認識覺先的時候，對粵劇完全不感興趣，嫁後的一兩年光陰，也甚少到戲院觀劇及到後台「探班」，所以覺先才代她起個花號叫她做「羊牯婆」，顯見她對粵劇處處「外行」。自從那一次覺先指摘她放棄主婦職務，想拔槍轟擊之後，雪卿才日夕追隨夫婿左右，常入座觀劇，逐漸引起她濃厚的興趣，開始學習唱粵劇，她既有京劇基礎，加以天資聰慧，覺先復從旁指點，循循善誘，很快便琅琅上口，還有一層，覺先無形中「強迫」她留心粵曲，因為這個時期，覺先夫婦都很喜歡打蔴雀消遣，覺先除登台及度戲之外，差不多都要參加一份，兩夫婦當不會同時「落場」，雪卿只好坐在身邊「觀戰」。覺先興之所嗜，不願割捨，但每晚俱演新戲，通常要讀新曲，他居然妙想天開，在他搓蔴雀之際，叫雪卿在旁邊拿着劇本，讀曲給他聽，只是照字句讀出來，覺先一方面打牌，一方面分神諦聽，「眼耳並用」，雪卿初時以為他「作狀」，如此讀曲，怎會心領神會？有時自己注意牌張，

讀漏一行，有時想試探覺先是否「入心」，特意讀錯字句，誰知立為覺先發覺，加以申斥，她才知道覺先不易賣欺，謹慎從事。說也奇怪，覺先這種讀曲新法居然收效，雪卿讀完之後，到晚上再看一遍便可能照曲詞唱出來，沒有錯漏字句，戲班中人皆承認〔他〕天賦聰明，記曲最快。

雪卿雖懂得唱粵曲，仍是在家中練習，並未有公開演唱的機會，因斯時省港風氣所趨，未許可男女同班，只有全男班或全女班，女班自從李雪芳蘇州妹息影之後，逐漸不為觀眾所歡迎，最大的理由觀眾以女班僅有花旦一角，以女兒身份做「包頭」，純任自然，勝過男班包頭矯揉做作，但除聲色之外，藝術仍不及男花旦老練精湛，他如小生小武男丑武生的台柱，沒有一項比得上男班，被譏為「姐手姐腳」，觀眾中的有閒階級，以婦女輩佔多數，擔當「大位」亦最多，她們大都喜歡看威風凜凜，火氣騰騰〔的〕小武，最低限度也要看饒有鬚眉氣概的角色，女班自然日趨淘汰之列，間有一兩班計劃健全的組織（繼李雪芳的「羣芳艷影」及蘇州妹的「鏡花影」之後，黃小鳳、張淑勤等由金山回來，有後台大老闆想組織一班大規模的女班，資本相當雄厚，登報徵求「班牌」，結果選取了「金釵〔舞〕」名字），亦宣告虧折，嗣是以後，省港班很少發現長期組織的全女班。香港利園遊樂場，有一班亦如曇花一現，僅有廣州大新及先施、安華各大公司天台，比較有長期性的女班組織，收取低廉座價，以吸引遊客，只能算是「附屬品」，省港當局又未正式允許男女同班演出，雪卿想登台作大膽的嘗試，也感到英雄無用武之地。

恰巧「覺先聲」在歲暮將屆「小散班」之際，接受越南戲院之聘，「拉箱」前往，雪卿亦隨班同行。首一晚演「通宵戲」，齣

頭演完，各大老倌外出「消夜」，相偕返回戲院後台。覺先偶然叫一聲「羊牯婆」，雪卿似乎有點不服氣，她認為自己近幾年來，經已在「戲班混熟」，覺先□當時以「羊牯婆」相稱帶笑反唇相稽，請求他以後不要再稱她為「羊牯」。這時陳錦棠在「覺先聲」任二幫小武，生性活潑，愛開頑笑，因為覺先除登台態度嚴肅之外，入場後不論對於大小老倌，俱沒有鬧架子，談笑自若，錦棠和他們夫婦都很合得來，乃趁勢要求五嫂登演一場戲，以洗刷「羊牯婆」的花名，覺先從旁贊成，各老倌隨聲附和，首先「激」她沒有膽量，接着說她未曾在粵劇踏過台板，始終仍是「羊牯」一名。雪卿在粵班雖未有登台，但在上海常有演出京劇，還在肆業學校時代，早已粉墨登場，決不致犯「怯場」之弊，當下不堪各人一激，又見各人熱烈要求，只是表演一幕或者出場唱幾句曲，亦算踏過台板，乃慨然答應。覺先自然希望她試嘗一下，興高彩烈，聲言親自「揸竹」——掌板——為之壯膽，並助聲威。錦棠亦說五哥「揸竹」，待我亦來「打鑼」，替五嫂捧場。班中各大老倌及音樂名家，演完頭場，例皆休息，所謂通宵第二齣戲，俗名「包天光」，全由次等下欄角色擔任，至是大家俱非常高興，自動守回原有崗位，或者擔當一份工作。眾議既決，臨時加插一場「遊花園」，雪卿去小姐，二幫花旦去丫環，服裝很普通，由身材相等的花旦借用。

「遊花園」原是古老粵劇場口，原來有一支舊曲，主僕二人，指點園中花木景緻，逐樣花指出來（當時有支曲曾經傳為笑話，因為甚麼花朵都有，等如一年四季的花草同時開放，豈不是笑話之尤？大抵當時的撰曲家，聽說是遊花園的曲詞，以為逐樣花草搬齊，當沒有錯，忘記一年四季，植物大有差別），每人可以

唱一大段慢中板，又唱又做，隨便拖延半點鐘以上的時間，因為這等「天光戲」，聊以塞責，但求演至天明為止，即觀眾方面，頭齣演完，「大位」觀眾大都離場返家，只有一般十分大戲癮的中下級座眾，看看至終場才盡興而歸，此外則有等受薪階級，不便於深夜叩門，迫得捱至通宵歸去，看到精神困倦之際，見有空座，假寐養神的也有，完全提不到觀劇的興趣。及至雪卿將近出場，覺先載一副黑色眼鏡，坐在棚面揸竹，錦棠則坐在他旁邊打鑼，還有許多大老倌，麕集^①音樂座前，呲牙露齒，笑容可掬，如看會景。這時座上觀眾，有不少認識覺先及各大老倌的盧山真面目，忍不住指點歡呼道：「薛覺先打板呀！」亦有人叫道：「那個打鑼的，不是陳錦棠更有誰？」此呼彼應，視線畢集，聲如雷鳴，在座位假寐的觀眾，立刻騰身而起，一見之下，睡魔為之驅退，個個聚精會神，不看老倌演劇，單看老倌卸裝後的本來面貌，同時大家互相表示疑訝，是那個老倌出台，敢勞動薛覺先做音樂員呢？不久雪卿款移蓮步，輕擺柳腰，用正京劇身形，覺先打起「步步嬌」鑼鼓，有聲有色，非常襯托得好，居然有「大家小姐」風度，由原日戲院底的二幫花旦做丫環，主僕二人表演關目做手，指花撲蝶，作遊園的狀態。台下觀眾雖未見過雪卿登台演劇，面貌有些陌生（這時《白金龍》影片尚未開拍，僅有默片時代的《浪蝶》，相距許多年，觀眾即使看過《浪蝶》，對她也沒有深刻的印象，因她仍未成為有名的影星），間有見過覺先夫婦，出入相偕，似曾省識春風面，互相竊竊私議，料定這個「新」花旦，必是唐雪卿無疑，否則任何人都不敢勞動薛覺先拋頭露

① 麕集：羣居、聚集的意思。

面，代她揸竹掌板的呀。雪卿初次登台，事出倉卒，沒有充份的準備，曲本當然不能說得清楚，唱完開頭三幾句之後，即停口不唱，暗中示意對手的二幫花旦，唱完這一支慢中板，照足古老排場，演完這一幕，入場後立刻卸妝，各老倌亦蜂擁入後台，大讚五嫂夠膽量，果然臨時敢踏台板，演出循規蹈矩，沒有慌張「怯場」之弊，已算難能可貴。有人讚五嫂聲線本來不錯，〔嬌媚〕輕清，許多花旦的子喉也不及她好，可惜這個小姐，僅唱得三幾句，就住口不唱成支曲，由這個丫環唱到尾。接着又有人和她開頑笑，代她解嘲道：你們有所不知，我們這位小姐，初到貴境，不熟悉安南情形，有甚麼話好講，自然不似得那個丫環，從小在安南生長，遊慣花園，所以一草一木，都可以背誦如流，何足為奇哉？這個解釋相當幽默而有趣，引得各人皆呵呵大笑。

　　雪卿到底具有藝術天才，初次登台，雖然只唱了幾句曲，沒有大場戲表演，但非常鎮靜，絕無怯場之弊，各人皆表示佩服，說五嫂今後可以消除「羊牯婆」的別號了。過了幾晚，原定公演《還花債》，這一齣劇，亦是覺先銳意改良粵劇，作大膽的嘗試，全劇用文靜鑼鼓，不用大鑼大鈸，斟酌某一幕戲的情緒，襯托某一種音響，以增加劇情的濃厚氣氛，嘗試雖未算成功，亦可見覺先之富於創作，固不能因一時的成敗，而遽下定評。其實這種改良鑼鼓方式，當時仍有一部分觀眾鼓勵覺先繼續改革下去，必有成就的一天，不過覺先鑒於一般觀眾大都喜歡熱鬧，倘不用大鑼大鼓，未免稍為冷靜一點，只適合於幽怨纏綿的文藝劇本，尚未能普遍地使用。因此他創作《還花債》之後，仍然進一步改良鑼鼓，所有京曲的「五音亂彈」、「打馬過站」、「快三眼」、「倒板」等唱法，早已灌輸於粵劇唱工，復將所有「的的撑」、「四鼓頭」、

「急急鋒」、「叻叻鼓」、「雙夾單」、「單三槌」、「紐絲」、「斷頭」等京鑼鼓，盡量採用，相沿至今，儼已成為一種風氣了。

《還花債》既屬於創作文藝劇本的一種，其中有個角色，由第二花旦擔任演出的，應派小娥飾演，小娥在戲班已有悠久歷史，論資格大堪掌握正印，可是往日戲班擢陞一個角色極為嚴格，如果聲色藝三者，不能勻稱，或欠缺一項，縱有雄厚的人事背景，但觀眾不表示歡迎，徒掛虛名，無補實際，任何人也不敢躐級上升。舉一個例：「祝華年」二幫花旦李瑞莊，是鼎鼎大名女優李雪芳的五兄（雪芳排行第六），四兄均有戲箱出賃，四嫂廖無可，是女班很有名的武生，瑞莊扮相酷肖乃妹，做工更有規矩準繩，可惜聲線暗啞，和六妹雪芳剛巧相反，單是欠缺聲線不能唱，便終其身不能晉陞一級。小娥和李瑞莊正復相同，個子臃肥猶在其次，演技墨守成法，不知趨向潮流，永遠故步自封，覺先創作「新派劇」的《還花債》，他看過劇本之後，竟然害怕起來，不敢擔當，因小娥深悉覺先個性，對戲場十分認真，不許任何一個大小老倌潦草敷衍塞責，欺騙觀眾，實足為全班盛名之玷，於是開心見誠，向覺先請求另派別位擔任這一角色，他只悉古老排場，對於飾演新人物，敬謝不敏，以免有隕越之虞。覺先為人，最喜歡同事之間坦誠相告，事實上一個人有所長必有所短，決不能像他一般的「萬能」，他甚至對人說出這句話：「這也難怪，如果他樣樣皆能，他應該支薛覺先的一份人工了。」他當下答了小娥之請，物色別個角色瓜代，但躊躇莫決，人選極成問題，突然有人提議，相信五嫂可能勝任，覺先見雪卿頭一次登台，如許鎮靜，亦發現她具有藝術天才，姑且徵求同意，看她可有沒有膽量作第二度的嘗試。雪卿為着戲班前途，慨然允諾，經

過覺先悉心指導，事前有充份準備，演出成績異常美滿。雪卿從此奠下粵劇的根基，後來成為覺先舞台上的良好拍檔。

《還花債》一劇，不特改良鑼鼓，覺先在劇中更盡量發揮其招笑天才，飾演各種人物：艇妹、妓女、喃嘸先生解[籤]還神，尤其是扮盲公，雙目朝天，不用化妝品煊染[2]，做完一幕戲，能夠不眨眼，左手持二胡，右手執盲公竹，身上掛有「心觀看相唱命祈神」招牌，成個盲公模樣，維妙維肖，他在演出之前，特別唱了幾晚盲公，摹仿其動靜神情，並且學說「地水」[3]口吻，說起來引得觀眾笑聲不絕，嘆為奇觀！同時覺先之喜歡叫盲公度曲，並不自《還花債》開始，因他研究「地水南音」的唱法，據知音人士的批評，南音唱法以「地水」為正宗，別饒韻味，覺先細意揣摩，所以他所唱的南音與別不同，和白駒榮可稱異曲同工 —— 白駒榮家居有暇，也是愛唱盲公的。

② 煊染：以文采誇大事實或作藉以烘托主題的意思。

③ 地水：戲班稱唱南音的失明人士為「地水」，「地水」南音有獨特風格與韻味，與「戲棚」南音頗有不同。

薛覺先在《還花債》中的盲人造型

卅七　着手復興八和會館

　　「覺先聲」在安南演畢返港，已屆小散班之期，往昔戲班積久相沿的習慣：散班後開演「大集會」薈萃各班大老倌，表演每人首本戲的一幕，一律擔當義務，收入除與戲院分賬之外，撥充八和會館經費。「八和」原是當時很著名很富有的社團，不特自置會址，舖業亦有數十間之多，如所週知，「大集會」叫座力量特別強，每年六月大散班及十二月小散班，分別在省港戲院輪迴公演，不論大小老倌皆認為義不容辭，悉力以赴，自然成績優越，入息豐富源源不絕，相信比較任何一個團體，籌款輕而易舉，數字龐大，羨煞了不少外行人。會館收入既多，置業不少，對於會員的福利事業，亦層出不窮，每日設飯堂，以維持一班失業伶人，並可在會住宿以等候開班，向來由好幾位老前輩「收水」伶人主持會務，因管理不得其法，又值多年來綠林猖獗，動輒向戲人打單，稍為欠缺自衞力量，武器不大充足的主會，都不敢請戲班落鄉演神功戲，以致失業人眾，費用開銷浩繁，收支不能相抵，但格於會中定規，勢不能中途停頓伙食，迫得將物業抵押，一間復一間，利息積年累月，數目激增，[終]至負債纍纍。往日伶人不學無術，苟且偷安，一則積習相沿，歷向尊重老前輩，對會務不敢過問；二則才疏學淺，不解如何發展社團方法，明知「八和」危機，亦惟有袖手旁觀。到了這個時候，債主臨門，會員將有斷炊之虞，流離失所之苦，會館主事人皆束手無策，甚至

避匿不敢和債主見面，債主決定將「八和」所有產業開投，攤還欠款，誠恐遷延時日，更加血本無歸。這一屆肖麗康也是主事人之一，他曾經和覺先在「天外天」班一度有同事之誼，感覺會館危機日急，萬難置之不理，偕辦事人幾名，到港面見覺先，首先解釋他們接手的一屆，早已弄至一場糊塗，無從挽救，並拿出賬目給覺先一看，表示他們絕對沒有虧空公帑之嫌疑。接着要求覺先以大局為重，挺身出而維持，否則「八和」聲譽一落千丈，還不打緊，更可能趨於沒落，宣佈解散，百年來艱難締造，具有光榮歷史的八和會館，一旦付之東流，豈不可惜！

覺先初時婉詞推卻，自認本人屬於後輩，聲藝未孚，應該推讓列位先進出頭。肖麗康等幾個「八和」代表，誠懇地說道：「五哥，我們經已徵求過他們的意思，他們俱認為這件事，非五哥出頭領導不可。」覺先亦坦率說道：「論理這是公益之事，關係全體兄弟的福利，任何人有一分力，都要盡一分責，我是義不容辭的。不過『八和』弄到這個田地，經已『病入膏肓』，非羣策羣力不為功，尤其是做一個領導人，固然第一肯多出錢，第二肯實心實事力做，負起責任去幹，才有辦法。因為身為主席，你不肯出錢，試問誰敢出錢？你僅出一百，別個熱心會員，想捐助一千，也不敢過你頭。出錢如此，辦事也是一樣，主席不做，誰人夠膽自告奮勇？何況戲班相沿一種習慣：他是大老倌，人工多，一切惟他『馬首是瞻』，等如這次的『八和』，明知他們弄下去必定『壽終正寢』，亦惟有等候『送終』，事關他大老倌，人工多，他是正主席或副主席，他們甚至變賣了八和會的產業，也只好冷眼旁觀一下，誰敢道個『不』字？坦白說一句，叫我出錢沒問題，多一點亦無所謂，不過叫我出來負責領導，我確不敢擔任，因我要登

台又要拍片，抽不出時間，叫我徒掛虛名，全不理事，亦有損而無益，我不想『八和』喪在我手中，所以敬謝不敏，除非我有時間，有辦法，使八和復甦，我才敢答應你〔們〕。」

　　結果覺先禁不住「八和」幾個代表多〔番〕懇求，設法使八和復甦，保持會館百數十年來的光榮歷史，以及前人締造艱難的不朽基業，但他首先聲明一個條件，必定多邀幾位熱心會員，答應充任理監事，鼎力合作，他才肯出任艱〔鉅〕，尤其是理事的人選，必須肯理事，不憚①煩難，任勞任怨；監事人選必須鐵面無私，指摘錯誤，憚劾②貪污，不管薛覺先是幾大的老倌，甚麼理事長的尊榮，如有做錯一樣要指斥出來，這樣八和的前途，才有復甦希望。接着他更提出白玉堂，少新權，鄭炳光，白駒榮……幾人，必須選任為理監事，他並說明上述這幾位，性情剛直，敢做敢言，為着挽救「八和」，定要物色這等人出來，合力維持，會務才可發展，不致再蹈以前的覆轍。（按：上述八和代表邀請覺先出任艱鉅，以及覺先答覆的過程，是我目擊的事實。鑒於目前「八和」的瓦解狀況，不勝感慨，特別詳細敍述出來，希望八和熱心會員，再來一次「救會」運動，以慰覺先泉下之靈！同時我覺得覺先這種「風度」，很值得效法：他當時特別聲明白玉堂、少新權等幾個人，正直無私，糾正錯誤，最適宜做監事，態度絕對公開，真誠為大眾服務，較之一般喜歡奉承、怕人指摘的「主席」，對於一個社團的成敗，這便是最主要的分野。）

① 不憚：不害怕的意思。
② 憚劾：即彈劾。

覺先獲得各位名伶答應支持之後，為着適應潮流，改為理事制，採取民主制度，舉行會選，凡屬會員均有選舉權與被選權，並通知他們不要放棄選舉權利，選賢任能，挽救會館危機。

　　開票結果，薛覺先、白玉堂、白駒榮等被選為第一屆理事，少新權、鄭炳光等為監事（名字和職銜可能記錯，大致是上述幾人當選），再由一班理事公推覺先為理事長。就職典禮相當隆重，社會局長親臨監誓，蓋覺先素廣交遊，手腕十分靈活，不少軍政大員、社會名流，都喜他藝術優越，人物倜儻，而樂與往還，社會局長是所有社團的直轄機關長官，監督就職份所應該，不過多數派秘書前往，但局長賞面覺先，親自臨場。就在就職典禮茶會談話中，社會局長認為戲劇為社會教育的一種，戲人地位相當崇高，不能目為三教九流，八和會館在粵劇界佔有光榮歷史，自應徹底改革，俾推進而為文化團體的一個單位，覺先唯唯應諾。

　　覺先接任八和會館理事長之後，覺得唯一先決條件，便是解決財政困難，他首先召集債權人會議，開誠佈公如何處置債務問題，其他按揭多年的物業，本息合起來，為數不 [貲]③，沒法不加以變賣，得款攤還一部分債項，但八和會址是一個社團的大本營，萬不能任由債主同樣變賣，由覺先與債主商量攤還欠款一部分，餘款陸續分期還清，他肯負擔這個責任。債主以覺先挺身出來維持，信用和聲望，已能博取信心，亦慨然答應。覺先言出必行，以身作則，墊支款項，並向同業自由捐助，集腋成裘，接着

③ 不貲：表示數量很多或非常貴重，多指財物。

演「大集會」，很快便集得鉅款，贖還八和會館的物［業］。他早已說過，肩任重責，不單純出錢，想「復興」八和，更非出力不可，他本身雖沒有多餘時間，但他做事有幹才，知人善用，特邀他底義兄尹鐵幫忙，鐵兄原名「鐵士」，任工會書記多年，對於辦理社團工作，可謂熟極而流，覺先委派他為代表，駐會辦事，遇有甚麼疑難不決的問題，立刻向覺先請示，假如覺先在港演劇，亦不敢怠慢，乘火車或乘輪到港，商量妥當，返廣州辦理，這是覺先就職時的聲明，任何會員有甚麼困難，或甚麼寶貴的貢獻，不必計較大老倌和小老倌之別，會員皆有其權利及義務，理宜提供會方，會方如擱置不理，是理事的過錯，應該提出指摘，所以他分付尹鐵，普通事情可以斟酌辦理，較為重要的馬上通知他本人，如事體重大，他本人不便妄作主張，再派尹鐵和各位理監事從長計議，搜集意見，擇善而行。覺先這種「民主式」措施，不特使會務蒸蒸日上，最低限度灌輸八和子弟普通常識，知道一個會員對母會應有的權利和義務：例如供月費演大集會等，就是會員已盡了義務，自應享受一切權利，在台上有大小老倌之分，在會館則凡屬會員，其地位完全平等，理事不理事，或措施不當，有彈劾［建］議之權，不能自恃是理事長或大老倌，視會員如無物。覺先一方面解決財政困難，興利除弊，推陳出新，另一方面，進行改組會務，在社會局長指導之下，改名為「八和戲劇協進會」，在社會局的登記部門裏列為文化團體之一員，提高八和在社會的地位。

同時覺先歷向宗旨，亦認定戲劇為改良社會的利器，為加強社會教育起見，必須弄好戲劇的基礎，設立戲劇學校，負責教導有志青年，於是有八和「戲劇學校」之設。本來八和會館自刱

創 [4] 以來，即由「收水」老倌教習戲劇，但組織像普通的「私塾」性質，即世俗所稱的「教戲館」，只是指導古老排場的一貫唱做功夫，沒有灌輸甚麼新時代思想。覺先以「八和」既改名「八和戲劇協進會」，社會局登記為文化藝術團體之成員，自應推陳出新，藝術與文化相輔而行，同樣注重以補救從前伶人「不學無術」之弊，照學校規章辦理，成為一間規模完備的戲劇學校，最低限度也粗具外國戲劇學校的雛型（覺先曾為此事，和好幾位外國留學生磋商，並研究英美兩國著名戲劇學校的組織規章及其課程），除戲劇方面，由八和會員中的優秀分子，前輩名伶，擔任教授粵劇傳統藝術（古老排場，包括音樂鑼鼓之外），增設「國文」、「歷史」、「常識」等科目，另聘其他教師主任，俾今後的「戲經佬」，不致再有「文盲」之謂。聽說現克享盛名的老倌，如黃千歲、張活游、黃鶴聲、羅品超等，俱是八和戲劇學校第一二屆畢業的高材生。

除「八和戲劇學校」之外，覺先以會員眾多，尤其是「小老倌」入息低微，所謂「老青仔」，維持本身及家庭生活已感到「入不敷支」之苦，子弟自不免有失學之虞。覺先常對同業間感喟而言：「我們戲班佬的弱點，也是無可為諱的事實！如果『收水』不做戲，簡直無法『轉行』，因為智識簡陋，不知轉行幹些甚麼工作才可以勝任。由於這個理由，別一行業的人員，可以一方面做本身的工作，另一方面找份兼職，增加入息，彌補家費，可是戲班佬卻不行，惟有囿於一隅，做死一世，生活困苦，影響了下一代沒有機會讀書，將來出外謀面生，亦很難有出人頭地的希

[4] 刱創：刱，「創」的異體字，刱創複疊同義，同是「創」的意思。

望了。」他並指出世界日趨文明，社會日益進步，即以戲班佬而論，往昔正印老倌，大多數不讀書識字，年薪動輒一萬幾千，羨煞了許多外行人，甚至普通「大班」、「大寫」、「買辦」等白領階級人物，其入息亦不外如是，可能「自愧不如」，但這種現象，將來可斷定截然不同，戲班佬如是「文盲」的話，擢陞正印的機會，未必有這般容易了，所以非盡力栽培子弟讀書識字不可！因此由覺先建議創辦了一間「八和子弟學校」，經費由會館撥支，他認為每一社團，應該發展會員福利事業，辦學實為當急之務，課程和普通小學相同，打好小學基礎，所有會員子弟，盡量收容，免收學費，兼供給書籍，但沒有教習戲劇課程，和「戲劇學校」性質有別。覺先以本人少年沒有機會讀書，對於辦學頗具熱誠，就在同一時期，也就是「覺先聲」劇團成立之第一二年（夏曆庚午年及辛未年），經已出資開設兩間「薛覺先義學」（一間在大道西東邊街口，另一間似在對海），當時除少數富翁貴婦之外，以個人名義開辦日校義學，戲人方面當以覺先為嚆矢[5]，後來更擴展至十間八間之多，後者是夜校，設兩班或三班，用「覺先聲」劇團名義。

[5] 嚆矢：響箭。因發射時聲先於箭而到，故常用以比喻事物的開端。

卅八　兩年「覺先聲」還清債務

　　覺先一連三屆，都被推為「八和」理事長，每屆都推辭不得，他辦事認真，多所建樹，除極力推動會員福利事業之外，並提高「八和」在社會的地位。八和的發源地雖在廣州，覺先認為會員散居各地，應該在各地設立分會，和總會作密切的聯繫，他主張在香港設立「分會」，其初有等會員，以省港只是一衣帶水之隔，廣州既設有總會，香港似無再設分會之必要，但大多數會員仍尊重覺先意見，並由覺先鼎力贊助，辦理一切社團登記手續，分會宣告成立。及後廣州淪陷，賴有香港分會維持會務，大家才佩服他有先見之明。（現在分會弄到一團糟，華光師父「踎街」[1]，會員流離失所，這是有目共見的事實，既不必諱疾忌醫，也不必追究責任誰屬，我雖不是八和會員，但和梨園子弟發生關係，已有卅多年的悠久歷史，也是熱誠擁護粵劇的一分子，當然樂觀厥成[2]。近幾日獲悉改組成功，關德興、芳艷芬、鄭炳光幾位被選為正副理事長，素稔他（她）們勇於負責，慷慨出錢，希望再來

[1]　華光師父「踎街」：約一九四八年，戲行供奉的華光神像原供奉於普慶戲院三樓，後因戲院重建，而八和會館的新會址又因經費問題而遲遲未落成，以致華光神像被丟棄在茂林街與北海街之間的橫巷；文中說「華光師父『踎街』」，講的就是這段歷史。一九五六年關德興以自置的砵蘭街物業作為會館會址，並迎回華光神像。

[2]　樂觀厥成：即樂觀其成。

一次「救會」運動，同時迴溯覺先當日的「救會」過程，這是大眾之事，非羣策羣力不為功，首先泯除私［念］，幸勿抱持一種「冷眼旁觀」的心理，拒絕合作，以為：我們過往弄得不好，給他們弄好了，豈不是太丟面子，倒不如冷眼旁觀，使他們同樣趨於失敗，以免說我們是八和的「罪人」！如果存有這種不良心理的話，我認為更是「罪加一等」。人誰無過，一個人勇於改過，就是「聖人」，願拭目以觀其後。由於我和梨園子弟具有深厚淵源，許多外界人士甚至叫我解釋疑團，提出這個問題：「是不是一般紅伶替別個社團義演有『［斟］介』③，名目上是義務，實際上□□一筆頗有可觀的『車馬費』，完全看在金錢份上，名利雙收？」我［當然］「否認」。他們表示懷疑：「雖然如此，為甚麼紅伶這樣熱心替別人籌款，對於自己的團體反為連會址也沒有着落？為甚麼不肯多演幾次大集會，成績是一定不錯的，如果肯熱心落力去做，多買幾幢大廈也不難！」這問題使我當堂啞口無言，不知所對！）

覺先因沒有人做班主，被迫自組「覺先聲」，由債主擬定他底年薪六萬五千元，以半數還債，說起來真是「因禍得福」，頭一年除薪金之外，還賺得溢利七萬元，等如這一年覺先的入息，達十三萬元有奇，數目相當可觀。其中當然撥出一部分數目添置「班底」，如眾人戲箱、畫景、舞台道具等，必須陸續購置東西，以適應新劇之需，不是全部現金盡入私囊，所以債務只能償還一半。到了第二年「覺先聲」，年薪自然隨之遞增，由債主公議為七萬五千元，仍以半數償還債務。這一年亦是僥倖得很，除

③　斟介：戲班術語，即商談演出酬勞及訂戲合約的細則。

年薪之外，溢利數目仍和上屆差不多，加上《白金龍》影片「分份」所得，達六萬元有奇，因此兩屆「覺先聲」，一套《白金龍》，覺先不特清償以往一切債務，兼且大有盈餘，從此以後，覺先恢復了「自由身」，發展舞台及電影事業，進一步購地建築「覺廬」，這是覺先的黃金時代。

卅九 《璇宮艷史》反串女王

第二屆「覺先聲」人選，和第一屆大致相同，只是掉換了花旦嫦娥英，以謝醒儂掌握正印，本來嫦娥英演技十分老到，追隨「花旦王」千里駒時日悠久，深得其神髓，可惜身材生得太高，年齡也有相當，和覺先合拍起來，殊不覺得花花相對，葉葉相當，這是一般觀眾的批評。覺先為着迎合戲迷心理，亦認為有調整人事的必要，謝醒儂正是綺年玉貌，朝氣蓬勃，在香港大罷工時期，覺先由滬返港替亡母執拾骸骨，被邀「加插」九如坊戲院演出的「民生樂」班，初次和謝醒儂合作便認為他是可造之材，如果他肯虛懷若谷，研究劇藝，前程是無可限量的。覺先對於後起之秀，歷來都肯栽培提攜，只要他們肯努力勤學，殷殷求教，無不循循善誘，最細微如面部化妝及裝身，俱用心指點，醒儂就是經過覺先一番「改造」，才懂得一個花旦化妝的起碼條件。除謝醒儂之外，尚有李翠芳、小珊珊、李艷秋等一班花旦，俱先後隸屬「覺先聲」劇團，由覺先一手栽培成名的。

自從《白金龍》改編舞台劇成功，搬上銀幕更有意想不到的收穫，各班主事人和編劇家，俱加倍留意西片的橋段，認為值得改編的西片故事，紛紛起而效尤，可是別班主角，許多不習慣演「西裝劇」，演起來幾致手足無措，只有覺先「允推獨步」。惟時美國片有一套《璇宮艷史》，由法國歌星司花利亞及美國歌星珍妮麥當奴主演，橋段相當諧趣，大致是：某小國女王，聞說駐

法國公使館參贊柯爾拔伯爵在巴黎鬧出不少桃色事件，甚至傳說和他公使夫人也有一段羅曼斯，認為有玷國體，勃然大怒，立刻電召返國，將加以申斥。誰知召見之下，見他風流倜儻，妙語如珠，坦白承認自己許多艷史，不禁芳心愛慕，夜宴璇宮，招為駙馬。婚後伯爵以「王夫」地位，雖屬高貴，但對國家大事，固然不得過問，甚至食餐問題，亦要呆候「老婆皇帝」閱畢晨操，朝罷回來，才得進食，正是枵腹①從「婆」，越想越覺無趣，憤然收拾行裝，打算重返巴黎，過其浪漫生活。結果女王為情顛倒，完全屈服，以王位相讓，屈居后座，弦外之音，表示女權敵不過男權，現代社會依然以男人為中心。由於故事有趣，男女主角演技十分輕鬆，歌喉亦琅琅悅耳，男女觀眾皆表歡迎，賣座相當旺盛，像覺先的《白金龍》一樣，多有看過兩三次以上的（此片大抵適合我國人口味，在美國的票房紀錄，並不如我國觀眾的狂熱，司花利亞和麥當奴也成為我國影迷崇拜的偶像），覺先以此片故事新鮮，劇中人物最貼切自己身份，和《白金龍》定有異曲同工之妙，乃實行改編（馬師曾亦同一時期演出，不過觀眾承認覺先表情更細膩，演技更輕鬆）。為着一新觀眾眼簾起見，全部改穿西裝，對於劇本方面，以梁金堂兄改編《白金龍》成績優越，仍請梁兄執筆，梁兄既精於音律，別出心裁，自譜「別矣巴黎」小曲，並有一「夜宴璇宮」一闋以「叮噹」「叮叮叮」「噹噹噹」……襯出簫聲琴音，份外撩耳。

　　加以覺先扮相軒昂，做工細膩，神情逼肖，叫座力亦殊不弱。本來《璇宮艷史》的男女主角，不過三幾個人，如覺先之伯

① 枵腹：即空着肚子。

爵，謝醒儂之女王，葉弗弱之駐法大使，擔綱全劇的重要戲場，此外的角色都極平常，無足輕重。誰知此劇公演未久，謝醒儂、葉弗弱、小娥三人，突然「花門」過埠[2]，聽說他們因在班支長薪水，經濟拮据，同時或許由於掛借關期不遂[3]，和覺先有些「心病」，適值外埠方面有人肯出重金相聘，乃實行「花門」。當時「覺先聲」劇團，除覺先肩任台柱之外，正印花旦與正印男丑，都屬於主要角色，所謂牡丹雖好，還須綠葉扶持。今者謝醒儂、葉弗弱兩條柱不聲不響，突告「花門」，這一個意外的打擊，大之可以立致劇團於瓦解地步，小之可以影響士氣，或會減低號召力量，雖然尚有三幾個月，便是散班之期，但戲班以一年為一屆，不能中途結束，若果幾個月賣座冷淡，不難要將大半年的溢利，抵銷這幾個月的虧折數目，甚且到尾要蝕本亦不足為奇。倘因缺少兩三個角色，宣佈解散，則班中各兄弟何去何從，大成問題。按照戲班規矩，薪金全年計數，無論虧折或改組，也得支足薪金，否則下屆想再起班，便會影響信用，最低限度「上期銀」要多收一點。何況上屆「覺先聲」連薪金及溢利計，覺先入息已超過十三萬元，一旦因兩三個角色「花門」，就中途停辦，置各兄弟於不顧，豈能使全班兄弟心悅誠服。覺先向來意氣豪邁，甚

② 「花門」過埠：據南海十三郎及薛覺明的回憶，是次「花門」的三位演員是謝醒儂、葉弗弱及黎笑珊；讀者可參考《小蘭齋雜記》及〈薛覺先的舞台生涯〉。

③ 關於謝醒儂「花門」的原因，眾說紛紜：據黎紫君《今樂府塵談》所說，是謝醒儂「因飲食關係衍時遭到受責，口角中卻遭薛覺先掌摑，卻隱忍不發，但在農曆小散班剎那，突告花門，聲言不再合作，葉弗弱也隨同附和」；見《醒華日報》（多倫多）一九八八年十二月廿九日。又《大漢公報》（溫哥華）一九三二年七月廿七日：「……惜乎薛仔（按：薛覺先）性傲，不為同事所喜，年前謝醒儂、葉弗弱等，相率花門往越，稍有骨氣者，多不欲與彼合作……。」

顧慮班中各兄弟的生活問題，其次自己亦面子攸關，斷不肯給三兩個人推翻整個劇團，更沒有「乘勝收兵」之理。可是繼續維持下去，在此青黃不接之際，所有各項正印角色，萬不能從別班羅致過來，「己所不欲，勿施於人」，戲行規矩，任何大小老倌，都沒有中途「跳槽」的行為，除非「花門」過埠，則屬於個人道德問題，若過別班，八和會館亦要加以制裁，覺先身為「八和」理事長，斷不敢作此非份之想。只有一件：湊巧有外埠回來的老倌，未曾落班，用來彌補空缺，便可謂「天衣無縫」，「無懈可擊」。但此事突如其來，簡直絕無考慮之餘地，覺先到底冰雪聰明，毅然作大膽的嘗試，實行自己「反串」飾女王。本來覺先「反串」演花旦戲，已在「梨園樂」時期演《花田錯》一劇，男扮女妝，觀眾皆讚其美艷可人，其他如《唉，儂錯了》之扮媽姐，《金鋼鑽》之飾西班牙舞女……都已習慣反串戲，當不會成為陌生，不過只是串演一兩幕，並非全套劇本反串女人，因為覺先實在是文武生地位！演文靜戲則瀟灑風流，打北派則雄風糾糾，全部反串必得改唱子喉，即使勉為其難，未知能否博得觀眾歡迎，所以他自己也承認這是「大膽的嘗試」，沒有絲毫把握可言。

謝醒儂、葉弗弱、小娥三人「花門」消息，傳入覺先耳朵裏，恰巧在廣州拉箱抵港的首夕，點演《璇宮艷史》，覺先雖決定自己反串女王，但男主角的伯爵叫誰人擔綱？葉弗弱的正印男丑，又用何人瓜代？是時，陳錦棠在劇團任二幫小武，師事覺先未曾正式拜師及認做義子，而執弟子禮恭[謹]備至。

覺先見錦棠聰明伶俐，先意承志[4]，有心抬舉他，叫他飾演

[4] 先意承志：泛指能揣測他人心意而加以迎合，也作「先意承旨」。

伯爵，錦棠初時不敢答應，因覺先初次反串做花旦，他擔綱和覺先演對手戲，對戲場又是這麼認真，稍為搞得不好，申斥一頓不要緊，誠恐影響票房紀錄，由於本人擔綱不來，以致「破碎不完」的「覺先聲」劇團，被迫宣佈結束，豈不是責任要卸在自己身上？乃開心見誠，向覺先陳述衷由，覺先拍拍他底肩膀道：「細佬，不要害怕，我給你壯膽，一於將你『兜住』——戲班口頭禪，即是暗中扶助掩飾，不至使人『擠台』⑤之意——兼且將我所有新置私伙衣服給你穿。」因《璇宮艷史》為全套西裝戲，所有服裝道具從新添置，今由錦棠飾伯爵，趕製亦不及，慨然借用，不須他多耗一筆錢，錦棠難得覺先如此看重，認為是千載一時的機會，小心翼翼，每一場戲俱與覺先度好，然後出場，覺先亦悉心指點，俾他底表演藝術，達到水準以上，才不致為觀眾所詬病，影響劇團前途。其次葉弗弱的角色，由徒弟阮文昇以二幫地位擢陞，遞補其缺。文昇是南洋州府回來的老倌，慕名拜師，這時年紀甚輕，但頗擅長飾演「伯父戲」。小娥是普通一個幫花，地位殊非重要，更不成問題。人選解決後，覺先全部反串飾女王，不特不受影響，觀眾反認為是一種新刺激，賣座尤為旺盛。錦棠從此奠穩正印基礎，不敢忘覺先栽培之德，自願做義子藉表衷誠，後來在廣州西關覺先的住宅裏，舉行「拜父」儀式，遵循俗例，夫婦俱向覺先、雪卿叩頭斟茶，稱呼覺先為「爹地」，雪

⑤ 擠台：戲班術語，指觀眾不滿而向演員喝倒彩。

卿為「媽咪」，親熱之情如真父子[6]，戰後覺先、錦棠曾組「父子劇團」，和芳艷芬拍檔，戲迷至今猶嘖嘖稱道，可惜好景不常，有如曇花一現！

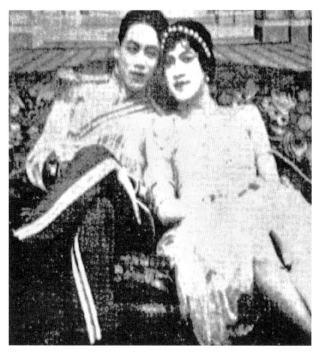

薛覺先反串女皇（右）與陳錦棠合演《璇宮艷史》

[6] 薛覺先逝世，陳錦棠所撰的輓聯是：「哀義父，痛良師，憶昔訓迪承恩，秋夜驚傳急羽化；仰雲山，望珠海，從今瞻依罔極，春暉莫報愧餘生。」輓聯中可見陳錦棠肯定薛覺先作為「義父」與「良師」的特殊身份，「恩」字尤見深情，末句「春暉莫報」強調的始終是深刻而真摯的「父子」關係。有關陳錦棠與薛覺先的關係，可詳參朱少璋：《陳錦棠演藝平生》（香港：三聯書店（香港）有限公司，二○一八年）。

薛覺先（坐）、陳錦棠（右）、何鴻略（左）合照

四十　薛唐義演始創男女同班

　　覺先演反串戲成功，無異多闢一條廣泛的「戲路」，花旦一項角色，完全栽培後起之秀，必要時則由覺先反串，已故蘭齋主人江霞公太史，備極稱賞，口占一律讚美，標題「薛郎近演倒串劇佳絕喜贈」，詩云：「一曲甋觚現化身，佳人才子兩傳神。繞梁餘韻誰能匹？香草前生信有因。南雪北梅成膾炙，東麟西爪盡鮮新。吾衰猶學周郎顧，看爾登場奪錦頻。」以故最初﹝變局﹞的「覺先聲」劇團，所編劇本，常有覺先反串的戲，較著名的如《女兒香》……又如《姑緣嫂劫》，雖以飾皇帝唱「祭飛鸞后」馳譽，更反串宮主演舞劍一場，以迎合觀眾心理。因為當時猶是「全男班」時代，到了一九三六年才正式允許「男女同班」，說起來倒是十分有趣，由於覺先、雪卿義演登台，替香港後備警察華隊籌款而起，造成男女同班的風氣①，也是值得一提的。

　　香港後備警察華隊，訓練優秀青年，替僑胞服務，已故華人

① 評傳說粵劇「男女同班」是「由於覺先、雪卿義演登台，替香港後備警察華隊籌款而起」，說法有補充餘地。查薛唐以「男女同班」為香港後備警察華隊籌款，事在一九三六年七月，但薛唐以「男女同班」演出則早見於一九三三年。查一九三三年十月廿二日《工商晚報》有「薛覺先唐雪卿登台合演」的報道：「男女伶人登台合演，向為本港例禁，茲聞男聖士提反舊生同學會，為該校增建宿舍起見，特請准港府聘請薛覺先唐雪卿女士及覺先聲全班名優，在高陞戲院拍演……。」

代表曹善允博士及哲嗣峻安學兄主其事，各紳商熱心贊助，成績斐然，對於港九治安，很多寶貴的貢獻，為僑胞所樂道，組織健全，設立會址辦公，在在需財，乃設起義演籌款之舉。

　　曹博士賢喬梓，以覺先夫婦素肯致力社會事業，特邀他們幫忙，覺先認為義不容辭，聯合幾位老倌，於七月十四晚在娛樂大戲院登台。當時的娛樂戲院落成未久，專演首輪西片，從來未演過粵劇鑼鼓戲，事關公益，特別通融，可稱「創舉」。點演的劇本是《西廂記》，覺先被稱為張君瑞、賈寶玉的典型人物，演《西廂待月》及《寶玉哭靈》均能賣座，恰巧這個時候，熊式一博士改編《王寶釧》，在倫敦及歐洲各大城市演出，創造光榮紀錄，再接再厲，續編《西廂記》，同樣獲得美滿的成績，《西廂記》遂亦列為世界藝壇名作之林。香港《英文星期報》於翌日以全版篇幅洋洋大文[2]，介紹《西廂記》故事，以及覺先優美做工，附刊兩幀照片，並報道是夕蒞場觀劇的政府官員及中西士紳，計有：港督賈德傑伉儷、按察司麥基利哥夫人、陸軍司令巴度林美伉

[2] 羅氏曾以「憶釵生」為筆名，在《西報評論》上發表介紹文章（發表日期未詳）：「香港後備警察華隊，訓練優秀青年，原為我僑胞服務。華人代表曹善允博士主其事，諸紳商熱心贊助，成績斐然，然在在需款，因知薛君伉儷素肯致力社會事業，特由曹博士親請幫忙，薛君見義勇為，聯合藝術界聞人多位，於七月十四晚在娛樂大戲院登台，主演列入世界藝壇名作之《西廂記》。香港《英文星期報》於七月五號，特為洋洋大文。以『SIT KOK-SIN'S LATEST TRIUMPH』標題，並附玉照，細數此劇之源本及薛君之優美做工。開演時成績固美滿，收入尤不少。翌日，香港資格最老之英文《南華早報》亦盛載其事，且述及是夕蒞場觀劇之人物，有香港督憲賈德傑及其夫人、按察司麥基利哥夫人、駐港陸軍司令巴度林美及其夫人、海軍司令薛域……暨其他中西爵紳，京警察總監且臨場指揮一切云。觀此，則薛君之藝術，深印入外人腦海中，『世界名藝術家』之譽為不虛矣。」

僥、海軍司令薛域等，警察總監京氏臨場指揮一切，堪稱一時盛況。

在《西廂記》義演中[3]，覺先以雪卿對於舞台藝術，已有進一步的造詣，非復有「羊牯婆」之謂，以紅娘一角，知情識趣，牙尖嘴利，舉止活潑，以雪卿充當最是適當，屬於義演性質，當局當不會加以禁止，因為當時粵劇仍是劃分「全男班」或「全女班」，尚未公然有男女同班的事實，可是義演之後，戲班及戲院中人以男女同班的法例可以解禁，對於粵劇無異一服興奮劑，大可增加觀眾新刺激，通常男觀眾嗜愛女優，而女觀眾則歡迎男伶，如果男女同班，便可以同時吸引男女觀眾，豈不是更加強賣座的力量？現在薛唐既「破例」於先，正好 [按照] □□理由，解釋男女同班只是藝術上的合作，審慎選擇劇本，當不致與風化攸關，於是向法律界人士徵求意見，進行向當局申請「解禁」男女同班。說起來卻是有趣得很，法律界人士 [翻] 遍全香港的例書，完全沒有禁止男女同班的法例，不過是我國人一種保守性的習慣，覺得男女同場演風情劇，可能給予觀眾不良印象，相沿成習，以為是當局法例所不許可，其實男女同班演劇，早已成為外國舞台上很普遍的現象，反為以男人扮女角，像花旦的一類角色，殊屬罕見。消息播傳，馬師曾立刻派人赴廣州，在公司天台的女班物色女包頭，看中了譚蘭卿、上海妹等幾人（聽說物色譚蘭卿是師曾先翁的主意，他看過譚蘭卿在天台演劇，極為稱賞，認為和兒子合拍最適宜，果有獨到眼光，後期「太平」劇團的號召力，蘭卿佔有最主要的部分，許多男觀眾都為蘭卿的魅力所吸

[3] 是次義演的劇目應是改編自《西廂記》的改編劇《攪碎西廂月》，麥嘯霞編劇。

引）。覺先初期拍檔的女花旦，是譚玉蘭、蘇州麗等。雪卿亦曾一度和他演對手戲，不過大多數女觀眾不大贊成，以薛唐原是夫婦，在舞台表演艷情動作，等如看他們夫婦閨房耍樂。後來看中了上海妹，成為一對最良好的拍檔。還有一層，香港雖允許男女同班，但廣州尚未趨於一致，所以初期要定多男花旦一項，拉箱上廣州，則全部由男花旦登台，亦趣聞也。

四一　合辦「南粵」初任導演

　　覺先在南方影片公司，除與天一公司合作《白金龍》、《歌台艷史》之外，自資拍過《薔薇香》，賣座成績亦殊不弱。這時竺清賢君由滬南下，租賃利園作攝影場，刱創南粵影片公司，專拍民間故事片，如《梁天來告御狀》、《水浸金山》之類。竺君原是機械人才，幼時於無意之間，用三角小洋的代價，購得一架陳舊破壞的攝影機，引起興趣，雖因不明瞭構造原理，無法使之恢復原狀，但經過若干次破壞與建設，苦心孤詣，結果洞悉其中奧妙，這時他仍在學校肄業，每當學校舉行慶典，齊集攝影，便手携其自製的攝影機，作集體的攝影，成績異常美滿，出乎意料之外。當上海電影事業萌芽時代，竺君集合同志數人，出資創辦晨鐘電影公司，大膽的嘗試，小心的研究，第一套出品《悔不當初》，即是雪卿初上鏡頭的處女作，亦即是竺君第一次自製攝影機的成績品，以當時我國技術人才的缺乏，總算差強人意了。聲片剛告開始，竺氏孜孜不倦地研究，發明「清賢式」錄音機，並設廠製造「攝影」、「收音」一切電影所需的機械，均能自行製造，教授一班優秀技術人才，「南粵」遷廠本港，所有收音師與攝影師，俱是他的門下生徒，演員也是從上海相偕而來，如吳一冰、劉英池等，初露頭角，號召力自然低微，因為他以全部資金，耗於機械方面，對於羅致紅伶擔任主角，尚力有未逮。他抵港之後，訪問老友雪卿，認識了覺先，一見如舊相識。十分投機。雪卿從

竺君口中，藉悉「南粵」處境，念往日賓主之情，從長計議，互相合作，竺氏擔任技術方面，覺先負責製片及支撥資金，擴大組織，分為東西股——各佔一半。

合作後第一部出品《沙三少》，由覺先親自執導演筒，也是覺先首次正式擔任導演的「處女作」。覺先誠不愧聰明絕頂，多才多藝，凡有關戲劇藝術範圍，差不多一學便會，學會不久便精通，雖由天賦，亦關人事，細心揣摩，乃克有濟[①]。舉電影為例：覺先在默片時期，頭一次拍《浪蝶》，雪卿演過《悔不當初》已有經驗，他是初上鏡頭，表演純任自然，繼覺先之後，不少紅伶亦現身銀幕，但其表情與演技，總不能擺脫舞台本色，覺先獨能一矯斯弊，此為有目共睹之事實。聲片盛行，大都拍攝歌唱片，覺先夫婦主演的《白金龍》，導演湯曉丹，以本人不諳舞台情形，有關歌唱場面，又為由覺先導演。同時，覺先最喜看外國影片，據說除屬於賞心樂事之外，亦可喻為「上課堂」，練習功課，截長補短，增進「第八藝術」的常識。這次他和竺氏合作經營「南粵」，認為頭套由本人領銜主演的[作]品，不能苟且了事，在未曾選定劇本之前，暫時由他導演一部片。斯時民間故事片盛極一時，他覺得《沙三少》故事頗含有諷世意味，從前他在舞台演出《沙三少》也很博得觀眾稱賞，乃決定編導此劇，而提拔九弟覺明，擔任主角——沙三少。

在開始編導時期，幾經考慮一個頗為困難的問題：沙三少殺死譚亞仁事蹟，發生於遜清末[葉]，理宜着清裝，戴紅纓帽，拖辮子，鵝行鴨步，方符合朝代，但個中醜態，十分難看，曩見

① 乃克有濟：上下團結一致，才能克敵制勝。

外國影片，對於我國[造]事刻劃，頭頂紅纓，背垂豚尾，拖寬博衣，步八字腳，無醜不備，非醜不為，每一閉目聯想外國此種影片，輒惹起不良的反感，腦海至今猶留下深刻的印象。覺先有此感想，決定改用時裝拍攝，在《沙三少》特刊發表上述一點意見，請觀眾原諒其改拍時裝的理由。其次關於演員人選，亦決意發掘新人才。覺先在舞台方面，已□造不少優秀藝員，經他提拔而能獨當一面的，指不勝屈，覺先時常以「有志者事竟成」一語自己勉勵，兼以勉勵後輩，假如一個人肯虛心受教，努力前進，終必達至成功的階段。因此《沙三少》一片，完全挑選後起之秀擔任主角，除九弟覺明飾演沙三少之外，阿銀女主角，物色新人瞿愛珍充當。愛珍本是一位紅舞女，從未上過鏡頭，覺先見她面貌韶秀，天資聰穎，乃着她「試鏡頭」、「試聲」，感覺成績不錯，立即拔為主角，這是覺先的大膽嘗試，結果公演之後，愛珍一舉成名，皆佩服覺先眼光有獨到處（按：愛珍成名後約二三年，不知因何刺激，服毒自殺，香消玉殞，惜哉！）。譚亞仁由陳皮飾演，陳皮後來成為名導演，亦由覺先邀他在「南粵」擔任「劇務」，奠下基礎，陳皮兄富有藝術天才，在舞台已飲盛譽，和李佳兄創廣州新派歌劇團，與羅慕蘭合作（這時上海妹尚鬱鬱不得志，[僅]屬配角，飾演中年婦人一類角色，[幸得]覺先提拔，才有機會發展其藝術天才），在大新天台連續演出經年，賣座之力不[減]，此次初上鏡頭，把譚阿仁的愚魯性格，活現銀幕之上。「三家」覺非飾阿仁母親[雷]氏，她是覺先[胞姊]，亦是舞台名優，年青時去金山多年，頗為旺台，[歸國]後仍有落班，以年事關係改充女丑，在此片飾演惡家姑身份，有聲有色。飾沙三少之妻為梁雪霏，雪霏初為大新天台正印花旦，後來既事覺先

雪卿夫婦，多所提挈，在此片初登銀幕，大為影界中人的注意，不久以表演《廣州一婦人》顯名，戰前在影界紅極一時，與黃曼梨同有「悲劇聖手」之稱。上海妹飾沙三少母親，她在「廣州新派歌劇團」的《沙三少》一劇，恰巧亦擔任這個角色，更覺駕輕就熟，同時也是她上鏡頭的「處女作」，雖不是肩任女主角。馮顯洲飾沙父鳳翔（覺先在舞台演《沙三少》，先飾沙三少，後演沙鳳翔，表演兩個老少懸殊性格相反的角色，甚獲好評），顯洲本是白話劇社劇員，曾為編劇家以白話劇員充當電影演員，純任自然。粵班著名「開戲師爺」黎鳳緣，客串飾演扭計師爺；朱普泉飾傻後生，普泉天生長頸，有「長頸鶴」的渾號，初由白話劇出身，後隸「寰球樂」班做男丑，與朱頂鶴不分第二（正印似是樊岳雲？）以說話「漏口」馳名，甚至南洋州府的兒童亦爭相仿效，先在《沙三少》置身電影，繼續在《俏郎君》擔任要角，從此扶搖直上。

《俏郎君》由舞台劇《刺愛》改編，覺先集編導主演於一身，大演身手，主角除他夫婦之外，尚有陳皮、朱普泉、林妹妹等（本來是一集的，因臨時添聘林妹妹擔當重要角色，增加許多情節及鏡頭，所以分上下集）。覺先在此片中分飾兩角，能夠同場出現，有一幕兩個薛覺先打鬥，尤為特色，攝影鏡頭技巧，至此更進一步，劇情大致寫一對孿生貴家公子，其一享受豪華生活，另一個則流浪在外，與雪卿、普泉所飾的角色在街頭賣歌（猶記拍攝的時候，雪卿說白因鄉音關係，將「賣歌」唸成「買歌」，意義完全相反，我立刻告知覺先，指正其誤，覺先乃着雪卿再唸，幾次皆不能改正，覺先憤然作色，換過兩個字眼，可見他對藝術態度認真之一斑），片中的插曲，如「懶梳妝」、「嫁仔歌」兩闋，

由我撰詞，麥少峰兄製譜，並首次創用「狂歡」小曲，後來頗為盛行。拍攝外景也很特色，由覺先和半島酒店經理部磋商，假借半島酒店樓欄外扶梯，追逐上落，並在淺水灣酒店取景，情景逼真，在當時本港的環境而言，拍片而借用外國人的偉大的建築物，尚屬不可多見的創舉。

李佳
（吳貴龍先生提供）

四二　演員訓練班賞識張瑛

　　覺先對於電影藝術和舞台藝術的分野，認識很清楚，聲片發明之始，盛行歌唱片，許多舞台名伶佔盡便宜，中外影壇亦同此現象，伶影雙棲人物，活躍異常，號召力量比其他影人為強。許多片商談生意經，自然向覺先恭維備至，覺先卻坦率地發表意見：「平心而論，第八藝術出身電影的從業員，論藝術可能比我們為優，不過我們的賣座號召力，由於觀眾多所熟識，似比他們勝一籌吧了。」他並舉出吳楚帆、黃曼梨、林妹妹等的優越做工作例證，極力推崇。因為上述幾位俱是「聯華」演員訓練班的高材生，所謂由「正途出身」的，乃決定「南粵」亦仿照這個辦法，拿一張「導演 [室] 備忘箋」，親自擬稿：「本公司為訓練電影人才起見，特設演員訓練班，如有志投身電影者，無論男女，皆可報名加入，免收學費，畢業後可在本公司受薪，訓練期內，仍有車馬費發給，報名時自備四寸本身相片一張。」——交給我斟酌後在報章刊登廣告（最近偶檢舊篋，發現這張字條仍有保存）。登報後報名的男女很多，可惜發掘不到甚麼人才，卻於無意之間，賞識今之「影帝」張瑛。張君原是世家子弟，排行十四，偶然到「南粵」坐談，覺先一見之下，認為身段輪廓，談話表情，俱很適合電影條件，「試鏡」、「試聲」之後，立刻和他簽署長期合約，月薪七十元，頭一次小試身手，便是「南粵」代人拍攝，陳皮導演，馬師曾主演的《醫死閻羅王》，他飾演一位

公務員，雖鏡頭不多，演來中規中矩，極為覺先所稱許，勉勵有加，打算給他一個發展的機會，可惜覺先的龐大計劃未能實現。此次覺先逝世，張瑛兄的輓聯：「南粵燦光輝，何幸驥尾附隨[①]，寸進豈忘大德，設年猶可假，佇看子弟栽培，樹菊部新模，集梨園舊譜；泰斗仰名望，久已鰲頭獨佔，眾星如拱北辰，詎天不慭遺[②]，徒慨仙凡暌隔[③]，掬杜陵枯淚，痛桑戶歸真[④]」，上款稱「夫子」，下款稱「受業」，蓋有此一段淵源也。

① 驥尾附隨：比喻依附先輩或名人之後而成名。後常用為自謙的套語。
② 天不慭遺：慭，願意；遺，留下。意思是上天不願意留下這個老人。悼亡輓詞，原為魯哀公弔孔子之辭，後用在天子哀大臣的輓詞。
③ 暌隔：分離的意思。
④ 桑戶歸真：《莊子‧大宗師》：「嗟來桑戶乎！嗟來桑戶乎！而已反其真……。」桑戶是《莊子》中虛構的人物，「歸真」，是離世返本的意思。

四三　籌拍英、國、粵語《西廂記》

　　覺先發展「南粵」的一個龐大計劃，未能實現，我至今尚引為憾事，他的計劃是：拍攝我國文藝[鍾秀]，[享譽]於世界藝壇的《西廂記》，分「英語」、「國語」、「粵語」三個拷貝。他替後備警察義演之後，□□西報予以好評，同時又以熊式一博士已[將是劇譯為]為英文，在倫敦出版，甚為暢銷，並曾在倫敦劇院演出，與《王寶釧》同樣博得國際聲譽，如果搬上銀幕，當可收事半功倍之效。他親往[泰西]書店，購買幾本英譯《西廂記》，自己細心閱讀，交一本給我參考原著，叫我負責全部編劇工作，歷時將近一年。在這個時期之內，他積極進行籌備，特由上海聘請王次龍君南下，任國語拷貝導演，他導演英語、粵語拷貝，以陳皮兄為副。佈景和道具，亦聘請好幾位上海技術名師，擬就圖樣，加緊製造，經已雕塑完成了好幾座佛像。人選方面，男主角已不成問題，英、國、粵語三個拷貝，俱可以由同一演員擔任，除他本人擔綱張君瑞主角之外，內定以張瑛飾白馬將軍，林坤山飾普救寺住持，馮應湘飾孫飛虎，黃壽年飾惠明，但女主角最傷透腦筋，夫人一角猶屬次要，崔鶯鶯和紅娘兩個主角殊不易物色，國語、粵語內定以唐雪卿及白燕飾演，惟英語拷貝的女主角，始終找不到兩位，因為必需符合三個條件，第一，面孔漂亮，輪廓適合鏡頭；第二，說英語，相當流利，聲音夠嬌媚；第三懂得演戲，或者最低限度具有藝術天才，對戲劇感覺濃厚的興

趣，比較容易訓練及格。經過一年來的挑選，大都適合第一二個條件，能夠配合第三個條件的，僅得一位羅小姐（似是羅紈［素］小姐或羅蘭素小姐，已記憶不清），派飾鶯鶯，仍欠缺一個紅娘，派飾紅娘，則鶯鶯一［定要］物色，為着女主角問題，［懸］而不決，無法開鏡，不料［歐洲］方面［戰雲瀰漫］，希特拉［侵犯］波蘭，［掀起］第二次世界大戰的序幕。覺先預算耗資十萬元完成這三個拷貝，英國拷貝在歐美放映，為我國第一部英國文藝片，爭取外國市場的先［機］；戰事發生，人心惶惶，［銷場］自然大受影響，沒奈何宣佈放棄這個偉大的計劃，不特他引為畢生遺憾，我本人因編妥劇本，費去無［數］心血，不能夠實現開拍，自然也感到十分失望了。

　　覺先雄心勃勃，希冀在國際藝壇博取一席位，除欽佩熊式一博士，想步武其後塵之外，尚有一個動機：當他未接受邵氏兄弟公司之聘，組旅行劇團赴南洋之前，曾偕文友謝君往南洋觀察電影及粵劇狀況，決定未來的動態。他此行屬於私人遊覽性質，並未作登台準備，在吉隆坡締交麥庭森博士，一見如舊相識。麥博士承認覺先對戲劇有過寶貴的貢獻，將他的履歷介紹於倫敦「國際哲學科學藝術學會」，該會有悠久的歷史，並獲得世界人士的信仰，會員遍及環球，加入為會員的，必須是「專家」人才，是時我國人士邀准為會員，僅寥寥五六人，我國 [1] 駐英大使郭泰祺亦為會員之一。該會審查後，寄給覺先一份會員證書，郭大使題贈「藝苑之光」四字，時維一九三五年八月二十日，從倫敦付郵簡寄來。

[1] 原文無「國」字，今按文理補上。

四四　組旅行劇團赴南洋

　　星洲邵氏兄弟公司，和滬港的天一影片公司，可算一脈相承，「大先生」邵醉翁，和「五先生」仁枚、「六先生」逸夫，誼屬昆仲，邵氏是南洋羣島娛樂界權威。那時的怡保娛樂事業，包括所有電影院及銀禧園遊樂場，俱由邵氏經營，沒有其他組織。邵氏請覺先赴南洋，亦如《白金龍》採「分份」制度，覺先佔總收入的三成，雪卿則屬於客串性質，預算每到一個埠在臨別的兩晚演出，以增加號召力，暫定以三個月為期。邵氏所佔的七成或六成（因覺先、雪卿登台，便要佔十分之四），包括其他老倌薪酬、戲院、來往舟車及各人食宿費用，當時並附帶聲明，要住上等酒店，供給良好膳食，這時正是省港班黃金時代，班中人員，俱是習慣舒適的享受，所以邵氏所負擔的皮費也特別高昂，不過他們相信覺先具有號召力量，可能收入相抵，不致虧折的，覺先認為此行和南洋僑胞初次見面必須有健全的組織，老倌方面，要多聘幾位好配角，以收牡丹綠葉之效，其餘則每到一個埠會齊當地戲院的老倌登台（例如在吉隆坡，有陳艷儂、羅麗娟、何劍秋等，陣容殊不弱。吉隆坡廣府人多，當時收入比星加坡為佳，普長春戲院的長期班收入成績也不錯），所有私伙戲箱佈景道具等盡量携帶，兼帶衣雜箱人員同行。音樂方面，覺先認為中西音樂員須要配備，平時合作已慣，不能強拉「生手」加入，老倌猶可撞戲，音樂「撞板」則影響戲場至鉅，為減輕邵氏負擔，音樂員薪金由

覺先負責三成。覺先為使南洋僑胞對粵劇另眼相看，定名「覺先旅行劇團」，由覺先夫婦任團長，我任司理及秘書（原日劇團司理［蘇］永年兄，老母在堂，不願［作］遠行，覺先以我懂得英文，可能代他接見西報記者以及應酬一切學校社團［作］酌量捐款，或接見到訪客人，因他忙於度戲，根本沒有時間。但抵步後西報記者要直接和他談話，並攝影刊登報端，他應付裕如，因他雖然不能寫，在港習慣與外國朋友交遊，說英語頗為流利。同時為着觀瞻所關，改良普通戲人不修邊幅的惡習，應該有所表率，決定一律穿着制服，藝員及職員，綠絨西裝衫，白斜布西褲，白鞋，襯以綠色領帶，衣襟上繡一個「覺」字，由麥嘯霞兄寫成美術體，份外悅目。衣雜箱人員，則穿黑羽紗西裝，白斜褲，以資識別。女藝員亦一律穿特製西服。他在起程時候，猶叮囑各人注重衣飾整潔，切不可短衣卸胸，使僑胞留下不良的印象。劇團刊印《覺先集》，由他本人題籤，書法韶秀帶剛勁氣，這是平時鄧芬兄和伍蕃君等指導之功，他登台餘暇，輒喜習畫寫字，虛心向書畫家領教，許多人喜愛他書法勁秀，省港有好幾間商店，都叫他寫過招牌，友好請他題詞，必親自揮灑，從未着人代筆，得其墨寶，均甚珍惜。

藝員方面，除覺先夫婦及九弟覺明之外，正印花旦原已聘定倩影儂，後因在普慶戲院作臨別表演，突然失聲，入醫院治療，適值文華妹在南洋演罷歸來，臨時邀請加入，反為倩影儂未有成行。

但倩影已接受邵氏定銀，直至半年之後，邵氏邀她去怡保銀禧園與羅品超拍演，大受歡迎，原定是三個月合約，竟連續了好幾年，到了勝利和平後始賦歸來。二幫花旦小真真，本是陳

「無敵情魔」
「儂泊到廣州」曲文大全

念塔○孫總理○第長留○黃花崗○祭拜英靈○孔聖仍須奮鬥○繼其志○完成革命○兔但遊根千秋○（滾花）柳唱：我地雲哥呀○欲間處有六榕花塔○物益長留○夏唱：月常圓○柳唱：許呀○齊向禪調稽首○但願與卿卿生生世世○顧戀雙依○

〔夏引白〕蕭心劍氣任消磨○〔揚州解心腔〕夏雲○珠江月○照不盡繁華○依藉○多情皓魄引歸舟○珠箔晶瓏十里燈如晝○（二王慢板）夏唱：對螢光○柳唱：香盈袖○夏唱：海珠帆影掛牽牛○柳唱：燈炮酒闌人靜後○夏唱：個陳卿抱琵琶○逸唤賣花○（木魚）…個陳卿抱琵琶○偃唱小調○柳唱：或郎度曲我吹簫○曲譜同心相照○夏唱：賈花搖手同過漱珠橋○（轉梆子慢版）橋東白）：雲落蕪城帝子家○玉鈎鈄斜○素馨斜○昌華舊苑無人識○珠女堤西○轉過漱枝海唱○「夏詩白」：臨水嬌○張雲錦宴○招涼齊唱火珠詞○（士工慢版）人如歸○艇如梭○柳唱：月上柳梢人約黃昏後○「夏詩白」：柳眉○月上柳棺人約黃昏後○「夏詩白」：柳眉○月上柳手同過漱珠橋○（轉梆子慢版）橋東西○輔過漱枝海唱○（桂枝香）橋東西○輔過漱枝海唱○「夏詩白」：張雲錦宴○招涼齊唱火珠詞○（士工慢版）人如歸○泰淮風月無此風流○珠江鐵橋○利便交通○工程浩大○氣勢豪雄○嬉低能○遊與方濃○乃造極而崇拳○（轉中板嶺海名山）推粵秀○欲窮千里目○更上五層樓○紀念室○孫總理精神不朽○紀

百粵名伶薛覺氏收容陳皮梅女士徒弟舉行隆重典禮時之一瞥

薛覺先收徒簡撮
（一）坤伶陳皮梅拜薛覺先為師
（二）薛覺先收陳皮梅為徒
（三）本市八和會館行拜師禮
（四）薛覺先親手以金錢贈陳皮梅
（五）歡讌各優界鉅子狂歡情形

廖俠懷母喪實撮
（一）日月星猛班全班廠員表演「八仙過海」及「唐三藏收西絲」趣劇
（二）「馬色」「地色」「飄色」全副儀仗遊行盛況
（三）全市僧道尼各種傢私道牒出齊
（四）福禮庄前祭靈情形

陳皮梅拜薛覺先為師，電影公司拍攝部分典禮實況製作成電影短片，時為一九三三年。

皮梅女徒，陳皮梅拜覺先為師，故小真真寫為覺先的徒孫，尊稱「師公」（小真真年少貌美，藝術亦中規中矩，由南洋歸來未幾，便接金山之聘，聞已嫁某富僑為妻，生活甚為舒適云）。小生何湘子（在名義上亦是師承覺先，頗努力向學，擢陞很快，加以英年俊俏，在南洋頗獲好評，經某遊樂場挽留，繼續登台，期滿未有偕返，亦是勝利和平後始歸來，但戲箱已於星洲淪陷時喪失，迄今未能重登舞台，聽說授徒為活），男丑為覺先門徒阮文昇，女丑自由鐘（聞是麥炳榮的開山師父）兼任提場。西樂員有尹自重、陳紹、羅漢宗、李佳等，中樂員有羅家樹（打鑼樹）、馮偉（喉管偉）等，連衣雜箱及雪卿另帶女僕一名（後來此女僕到了吉隆坡，為某富室所喜歡，情商轉讓，亦居留南洋不返），合計不下七八十人之眾，規模頗為浩大。啟程前夕，先在中環聖斯酒店闢兩間大房，因為這時覺先住宅，已由跑馬地山村道，遷往銅鑼灣大坑道的利羣道，為就近落船之故，且親友多來送行，兼饋贈禮物，携帶亦不方便也。

劇團抵達星加坡，假新亞旅店作居停，有一件事殊為有趣，在南洋很少看到有人穿長衫的，旅店的招待員，居然穿起長衣表示歡迎，算是儀式十分隆重，但只是在店內迎迓，街道上仍沒有發現文質彬彬的「長衫客」。旅店在大坡牛車水柏城街，星洲「大坡」，類似香港的上中環與西營盤，「牛車水」本屬俗名，地點繁盛適中，以廣府人佔大多數（小坡則以潮福人居多），當地有牛車水戲院，建築古舊，當已超過六七十年的歷史。這次「覺先旅行劇團」登台地點，是余東旋街的中華戲院，與旅店相隔不遠，乘手車一角錢，便可代步。星洲手車有一種特色，座位寬敞可容兩人，且准許兩人乘坐，男女不禁。「中華」為邵氏所經營，

是新落成的建築物，本是電影院，破例演粵劇，券價分三元、二元、一元幾種。當劇團團員登岸，乘汽車返旅店時，幾輛汽車風馳電掣，轉彎之際，其中有一輛，司機駕駛不慎，傾側道旁，車中人完全拋出車外，倒地受傷。車上乘客有何湘子、阮文昇、打鑼樹、喉管偉等，幸而受傷甚微，打鑼樹傷勢較為痛苦一個，舁入醫院治療，初時各人聞有汽車失事，皆極驚惶，更傳說覺先雪卿夫婦亦同乘此車，不久即煥然冰釋，打鑼樹經過治療之後，留醫院僅一晚，便返回旅店，能按照原定日期開台，時維一九三六年八月十五日。星洲士女，平時從銀幕看過覺先、雪卿，久聞之名，一聞遠道南遊，紛紛定座，最初幾晚，滿座之後，觀眾仍包圍戲院，水泄不通，弄到戲院中人，將屆開鑼鼓時間，便要將院門下閘，觀眾憑票乃得進內。

照當時所收券價，最高三元，算是昂貴，蓋世界不景氣，已吹透星洲，樹膠適值跌價，據當地人士的批評，倘早來幾年，則座價收七八元亦不嫌多，其次戲院建築雖屬新型，但所佔面積不大，座位有限，每晚滿座，收入總數亦不過二千元左右，覺先佔三成，若滿座便可分得五百餘元（按：覺先是次受聘雖屬「分份」，訂約仍以星幣三百元為底薪 —— 因他當時在港組班亦規定日薪為三百元，以此作標準，赴星洲當然計星幣 —— 即使所分得的三成，不夠三百，也要補足此數，有多則照分，星幣那時與港幣的比率，大約加八 —— 一元星幣約值港一元八毫）。出乎意料的，由第四五晚起，收入逐漸低減，初時莫解其妙，後經各方面調查所得，原來報章刊登廣告，大書「唐雪卿」名字，而未見其登台，觀眾以同等價錢，自然想多看一個名伶，大都觀望不前，留票時聲明要看唐雪卿有份的一晚。同時星洲觀眾有種喜

新厭舊心理，以正印花旦文華妹剛在「新世界」、「大世界」各遊
樂場演完，是「舊老倌」不夠刺激，藝術優越卻是另一問題，反
為趨向小真真，讚許她青春美艷，可是小真真只是副車，功夫尚
膚淺，不能勝任重要的戲場，覺先平素對戲場特別認真，自不敢
擺陣為正印，邵氏既明瞭觀眾旨趣，乃提前邀請雪卿登台，寧可
多給她一成。首夕點演《喬小姐三氣周郎》收入竟超過二千元以
上。次夕《璇宮艷史》，以及最後晚的《白金龍》，均提前滿座。
這次覺先南遊，以《白金龍》最為旺台，不消說是《白金龍》影
片的影響，皆為欲一見原人登台演出，不論「大埠」、「埠仔」，
同樣「爆」，甚至標明「滿座」之後，仍多方懇求，願出一二元，
作為「立看」的代價，奈因當地法例所限，戲院不許人多擠擁，
阻塞路口，而當時戲班習慣，任何名劇不許頻頻翻點，多點恐怕
「做殘」沒有價值，故《白金龍》雖然每演必滿座，一個埠十日八
日台期，至多亦只點演兩晚，照情形觀察，隨便可以連演四五
晚，保持賣座的紀錄，雙方都可以賺一筆錢。同時雪卿原屬「客
串」性質，每埠僅演臨別的兩晚，為着迎合觀眾心理，後來折返
星洲演完十多天，期滿返港，全台俱叫雪卿登台，其實這時雪卿
對粵劇尚未有深切造詣，只是演熟《白金龍》、《璇宮艷史》、「喬
小姐」[①]、《西廂記》各齣，一旦要她晚晚「揸」新戲，覺先頗擔心
她應付不來，結果成績滿意，覺先亦背地裏稱許她夠聰明，事後
一般人批評：這次南遊，最便宜了五嫂，除增加了幾千元叻幣[②]

① 「喬小姐」：即《喬小姐三氣周瑜》。

② 叻幣：叻嶼呷國庫銀票，俗稱叻幣（英語：Straits Dollar），是馬來西亞、新加
坡與汶萊在英殖民地時期，由英殖民政府所發行的貨幣。

入息之外，迫她加緊學習，奠下今後演粵劇的良好基礎，可以獨當一面，有擔綱正印花旦的資格。

南洋州府，風土人情，十分淳厚，每見「唐山」桑梓人物③，份外親切有味，所到之處，不少社會名流致送橫綵，社團學校送錦標，順德會館及八和分會設茶會歡迎，覺先曾捐助三百元，作為茶會費答禮。在星洲，我代他接見的芸芸訪客中，有幾位年輕女學生，求見覺先夫婦，懇收作女徒。我代表答覆，說她們年齡尚幼，須得家長許可，不便收留。其後再返星洲，準備[起程]之際，她們竟帶家長同來，同意追隨覺先夫婦學藝，我婉詞拒絕，她們大感失望而去。

③ 桑梓人物：桑梓，即故鄉；桑梓人物就是鄉親的意思。

覺先旅行劇團（摘自《粵劇研究》一九八七年第四期「薛覺先紀念專刊」，唐婉華女士提供）

前排左起：阮文昇、何湘子、尹自重夫人、文華妹、薛覺先、唐雪卿、小真真、薛覺明
二排左一至左六：羅漢宗、尹自重、李佳、羅家樹、馮偉、羅澧銘
二排右一為自由鐘
後排左三薛詠蓀、左四陳紹。

四五　南洋觀眾拉雜談

在星洲演完八天，翌日，乘火車入吉隆坡，南洋州府的火車站，建築相當宏偉，雕欄畫棟，銅柱鋼筋，工程浩大，車站下設有地下室，空氣清新，陳設雅潔，絕無污濁的感覺，乘客魚貫登臨，步上月台。夜車於晚上十時開行，次早七時許抵步，因要[搭]過一夜，火車設備臥床，頭二等十分舒適，普通則分為上下「碌架床」，仍覺舒展自如。吉隆坡[隸]雪蘭莪州，名為一個埠，實際只有兩三條馬路，這是南洋埠仔很普遍的景象，除星洲檳城（即庇能，又名檳榔嶼）等大埠之外，大率類此，不過附近「埠仔」頗多，錫礦、樹膠園觸目皆是，故商業仍甚繁盛，若果樹膠錫米起價，工人入息優厚，娛樂事業亦趨於蓬勃。茨廠街普長春戲院，專演粵劇，經常有「普長春」班，原有角色為何劍秋（曾在「新中華」班做二幫小武，接過埠頗受歡迎）、羅麗娟、陳艷儂等，「覺先旅行劇團」在該院登台，原有「班底」掃數[1]參加，除星期日之外，其他日劇仍由「普長春」原班人馬演出，劇本多屬稗官野史，或木魚書故事，如《再生緣》編至七卷之多，入場「連位」收二角，先來先坐，不分等級，殊屬有趣。大批南洋觀眾，與省港觀眾，因環境關係，習慣完全相反，戲院及遊樂場，入內「企觀」不佔座位，收價特廉，但若太過擠擁，

① 掃數：全部、悉數的意思。

治安當局當不許可。其次觀眾絕不喜歡看日戲，此點殊出覺先意料之外，因「覺先聲」每在省港開演，星期的日戲與夜戲同樣旺，假如夜戲收入超過二千元，日戲總達千元左右（日戲券價較低），惟南洋方面則絕對不然，初時亦只規定星期六及星期日兩天才演日場，以為適合假期娛樂消遣，夜戲既能滿座，日戲收入當有可觀，誰知大出意表，最多的一日，亦不過五六百元，最少的一次，收得一百幾十元，真是又好笑又好氣，後來索性僅演星期日，成績仍不感滿意。還有一層，南洋婦女，喜歡穿花花綠綠的衣裳，然交際應酬，絕不貪慕虛榮，大擺架子（按：南洋人士大都檢儉[2]隨便，不拘形跡，星洲街邊有蝦麵檔，許多大富翁乘私家車就地大嚼；最上等的香煙，「散買」幾枝，司空見慣，不要買一包或一罐，衣服殊不講究，白斜西裝，便算超等，普通穿內衣西褲，已是落落大方了。未起程時覺先以觀瞻所繫，叮囑各團員出外肅整衣冠，及抵步見習慣懸殊，人境隨俗，他於散場後，也不穿回制服，短衫褲一度，但沒有作捋臂露胸之態，仍保持斯文禮貌）。猶記在檳城開演時，券價分三元、二元、一元、五角四種，五角座位類似省港戲院的二樓東西座，完全擺設籐椅，舉頭一望，此等座位的觀眾全屬女客，衣服麗都，金飾燦然，券價則極其低廉，這種風氣，自然與省港不同。

　　吉隆坡面積雖小，薈萃富人甚多，尤以吾粵人士佔多數，有等戲班，在星洲收入平常，反為在吉隆坡大彳厚利[3]，事所常有。

[2]　檢儉：行為檢點而生活儉樸的意思。

[3]　大彳厚利：彳，取；大彳厚利就是取得豐厚利潤的意思。

中下級觀眾，多喜歡看古老戲，或由舊小說改編，或民間故事之類，所以在覺先劇團抵步之前，「勝壽年」全班人馬，演出《龍虎渡姜公》、《十美繞宣王》等連台戲[④]，極受歡迎。

覺先既擅長演文靜戲，此次南遊，自然盡展所長，在星洲方面點演的劇本，大都屬於風流文采一類，例如遐邇馳名的《姑緣嫂劫》，先反串旦角飾鳳儀王姑，穿古裝舞劍，後飾南燕國王「祭飛鸞后」，這一支主題曲，也是膾炙人口的。他如《花香月冷》、《沉醉綺羅香》、《美人王》等。在吉隆坡方面，則點演《錯折隔牆花》，覺先在此劇中，一方面反串女角，一方面男裝而演花旦戲，別饒興趣。他如《夜盜美人歸》、《舊月新人》之類，俱屬於文靜戲，但因吉隆坡人士喜歡熱鬧打鬥場面的劇本，覺先乃施展其「萬能老倌」的看家本領，特於一晚之間，連演三齣頭。第一齣《霸王別姬》：覺先生飾韓生，其次掛鬚飾蕭何，與其弟覺明（飾韓信）拍演「月下追韓信」一場，全場仿北劇唱做，高唱京腔，最後則反串虞姬，舞劍演北派工架，由何劍秋開面飾霸王，合演「別姬」。第二齣《還花債》，全劇唱新腔，用中西音樂拍和，不用大鑼大鼓，一新觀眾耳目。第三齣為關戲《古城會》，即關公送嫂斬蔡陽故事：覺先開面飾關公，覺明飾馬童。覺先口演關戲，乃在留滬時期，與京劇名伶林樹森甚為投契，林氏的「紅面戲」久已馳譽平津各地，悉心指導，甚至最細微功夫，如關公神像的丹鳳眼、臥蠶眉，不能學其他歷史名將，發威時睜眉突目，雙目低垂之中，炯炯生光，他如「台步」、「坐法」、「掀鬚」、

④ 連台戲：全劇往往有多本，每本又都是自成起訖的一齣戲。

「提刀」各種表演，均有規矩準繩，直接師承，當然和普通「偷師」者有別。覺先天賦聰明，加以好學不倦，用融合南北藝術於一爐，林樹森後來在港看過覺先演關戲，亦讚他聰慧過人，深得其神髓。

在吉隆坡演完八天，覺先徇雪蘭莪同善醫院及華人接生醫院之請，演劇籌款，這兩間是當地很有名的醫院，年中留醫及留產者，不下四五千人之眾，這次發起義演，由官紳名流董其事，名譽會長為雪蘭莪參政司雅淡氏，我國駐吉隆坡呂子勤領事；正會長為雪蘭莪及彭亨華民護衛司德嘉士，副會長丘滿、丘德宣、李孝式，暨張郁才、曹堯輝、陸祐夫人、陸運日、陸榕康、陳沛雄及各大社團，皆熱烈贊助，券價慈善券廿五元，特別券十元（寫明「多助益善」），以下分為一等券五元、二等券三元、三等券二元，以至普通券一元，覺先為着義演，特別賣力，是晚亦連演三齣頭，第一齣《毒玫瑰》、第二齣《有幸不須媒》、第三套《紅粉金戈》，收入涓滴歸公，數目將達萬元，成績打破以往的紀錄。

由吉隆坡拉箱至怡保，怡保又名「霸羅」，亦稱「大霹羅」，地方大致和吉隆坡差不多，有間銀禧園遊樂場及幾間電影院，整個埠的娛樂事業，統歸「邵氏」經營，因覺先初到南洋，為着本人聲價關係，聲明不在遊樂場公演（戰後環境完全改變，紅伶亦在遊樂場登台），因遊樂場只收門券二角，便可入內參觀，若就座則照所定座價收錢，這是南洋歷久相沿的習慣，所以在吉隆坡普長春戲院開演時，亦先收入場券二角，後來認為辦法不妥當，到了怡保之後，寧可券價設五角的一種，以適應普遍的需求。大致分為特別位二元，一號位二元、二號位元半、三號位一元、

四號位五角，另外有「女位」分一元、五角兩種，並附帶在「戲招」說明：注意不另收入場券。我們看到上列明[每種]價格，每一位等級，相差只有五角，便[知道]南洋人士，對於觀劇雖感到濃厚興趣，但手段並不及省港人士的闊綽。

四六　銀禧園雪卿失鑽�

　　邵氏將新街市場的中華戲院，原日專演電影的，臨時改演粵劇，抵步之際，將迎黃昏，是晚不 [會] 開台，各人假酒店 [作] 居停，各自找尋消遣。邵氏昆仲一番美意，偕同覺先雪卿夫婦 [同] 去銀禧園遊樂場觀光，邵氏昆仲中的三兄仁枚，多在怡保，六兄逸夫，則多在星洲，平時「覺先旅行劇團」的事務 [多] 由逸夫君料理，或派一位吳君為代表，隨班照拂。這次恰巧兩昆仲皆在場，盡東道之誼，親自駕駛汽車，到酒店接覺先夫婦，先去銀禧園逛逛。在車廂中，邵氏昆仲見雪卿佩帶貴重首飾。中有一隻鑽石釦最為珍貴，為小心起見，請雪卿除下，隨手取一個香煙 [罐]，放貯鑽釦，亦順手放在自己身邊（司機座位），下車同入遊樂場，遊覽一回，送返商店門前想取鑽釦給還雪卿，誰知竟不翼而飛，邵氏昆仲找遍車廂，皆不見蹤影，更不知如何遺失，料是車門忘記下鎖，為人偷盜；或者下鎖之後，給人弄開，總之茫無頭緒，莫明所以，但事實上確已失蹤，迫得同赴警署報案，並懸賞花紅三百元，希冀合浦珠還。另一方面，詢問覺先夫婦，鑽釦價值幾何，如找尋不獲，自當酌量賠償損失，雪卿照實奉告：這一隻鑽石釦，在香港購買時為五千餘元，乃是一位富孀之物，照時值可抵六千元有奇，因急於需款，自不能待善價而沽，貶值千元出售，邵氏聞悉之下，謂此事出於意外，自己一時失檢，隨手放在車廂裏，以致被人盜竊，甘願賠還星幣二千元（約為港幣

三千七百元之譜），彼此作為不夠運，每人損失多少，覺先、雪卿亦以邵昆仲本是情意殷殷，代為收藏，要他們損失也很覺不安，乃毫不猶豫地點頭應諾，自願損失多少作了。

　　在怡保演完，乘火車赴檳城，怡保收入，比在吉隆坡還勝一籌，頗出意料，大抵因在吉隆坡開演時，碰着連天下雨，附近「埠仔」觀眾乘車來往不便（除乘火車外，不少人坐單車來往的），影響賣座。檳城即庇能，又名檳榔嶼，是南洋大埠中新開闢的一個，因此又名「新埠」，氣候溫和，水甚溫涼，對沐浴非常有益，市區有無軌電車，與星加坡大致相同，遊車河來往車費，不過一角兩占（一角即一毫，占即「仙士」，又名「針」），更有山頂火車，與香港無大差別，亦用纜車上落，但山頂不及太平山之高，而風景幽雅，草地如茵，比香港尤為可愛。劇團開演地點，是新街尾的自由戲院，座位極少，因政府限制，不准多設座位，滿座亦僅收一千三四百元之譜，五角座位不是對號入座，等如四十年前香港戲院的「椅位」，先到先坐，提早「霸位」，甚至聯成一氣，守望相助，其中有三幾婦人，挽飯到食，許多衣服麗都的女觀眾，下午二三時便來據座，因該院座位較少，觀眾倍狂熱。惟恐有向隅之嘆。

四七　三閱月旅行大小各埠

　　最湊巧的，在檳城開演期間，亦與吉隆坡一樣，連日翻風落雨，落雨不奇，奇在天氣轉變，竟吹北風。本來在南洋熱帶地方，日間炎熱，晚間生風蓋披，並不算是奇事，據久居南洋的僑胞口述，這樣轉變的天氣，也是近年來始發現，此次吹起北風更〔屬〕稀奇，天氣劇變，恐非吉祥之兆（後來日閥掀起大東亞戰爭，假道泰國境，由檳城沿鐵路攻陷星洲，果不幸而言中了）。因連日落雨翻風之故，第三四晚收入便受影響，迫得由第五晚起，雪卿客串登台，收入果趨好轉，但各遊樂場為爭生意起見，一致減價對抗，各戲院亦趁着舊曆中秋節，或減價，或用贈品，以廣招徠，邵氏公司辦事人，見此情形，便和覺先夫婦商量，略為減價以應付環境，最大的原因，便是當時的世情不大好。本來邵氏原定計劃〔先〕在檳城演完，由檳城至泰京曼谷，只有一海之隔，打算拉箱去曼谷公演。後經調查所得，以曼谷僑胞潮福人佔最多數（尤以潮人居多，故有「小潮州」之稱），廣府人為數極少，乃打消原議，拉箱去太平。

　　由檳城去太平，先要渡一小河，約需時二十分鐘，渡海輪分上下兩層，下層可載貨車六七輛之多。沿途所經，有幾個「埠仔」，只有三幾十間舖，便算一個「埠仔」，俗稱「山巴」，最顯著的是當舖、金舖、茶居、街市及中國式大屋。途中所見不外樹膠園、馬來式屋宇或宏偉壯觀的潔寧廟（馬來土著中有一種潔寧

人，多數在碼頭充當苦力，但十分迷信，不惜重資建築潔寧廟，大都璀璨莊嚴，廟外多塑四隻手臂的神像）。太平為新闢的「埠仔」，地方不大遼闊，而風景相當幽雅，林木繁盛，成為一所良好的住宅區，許多大埠的富翁，移家眷卜居此間。在太平演五天，花旦完全由唐雪卿、小真真擔綱，因為南洋觀眾，厭故喜新，文華妹[雖然藝]術優秀，惟是剛巧演罷回去，去後復來，[觀眾認為]不夠刺激，雪卿本屬客串性質，反[而特]別受到歡迎，邵氏鑒於種種情形，適值銀禧園和羅品超拍檔的花旦期滿他適，徵求文華妹同意，調她去怡保做完合約（合約三個月，由星洲至檳城已有月餘，尚差月餘期間而已）。太平因潮福人居多，對廣府班不大感覺興趣，不過震於覺先、雪卿[拍]電影的名聲，欣賞一下，所以演[完五]天即拉箱，去另一個「埠仔」金寶，劇團收入不符理想，欠缺好包頭，也是一個主要原因，此時除雪卿以客串姿態登台之外，只有小真真及醒醒羣，小真真是覺先徒孫，舞台經驗甚淺，雖因青春美貌，結得台緣，到底[演技]和藝術，俱不能獨當一面，只配做「巨型班」第二花旦，醒醒羣也是怡保遊樂場的幫花，為着每到一個埠，必要請人拍檔，往往有才難之嘆，所以在怡保演完，邀她參加劇團，隨同出發，尚有吉隆坡的小武何劍秋，亦為覺先賞識，和邵氏商量添聘約。南洋方面，粵劇人才缺乏，劍秋[是星馬]「四大天王」之一，與文覺非等齊名，梁醒波則屬於前期「四大天王」，成名較早。

剛巧在「金寶」（即小霹靂）時期，碰着細杞和小非非（即新馬仔師父及師姊，後小非非嫁細杞為妾，相偕去南洋走埠），這時小非非誕下孩子，居住金寶休養，已有兩三個月，覺先以小非非聲色藝三者，已達水準，且在南洋已息影年餘，年青貌美，

可能博得觀眾歡迎，乃與細杞商量，使補文華妹之缺，月薪六百元，雙方協議，趁着雙十佳節登台。金寶雖是一個「埠仔」，戲院比較其他大埠寬敞多座位，建築稍為古老，已有五六十年的悠久歷史，可是「外寓」（往昔戲班規模偉大，組織健全，藝員及「櫃台」人員，總超過六七十人以上，省港每間戲院，除後台之外，尚設置或租賃地方作「外寓」，以安置人員及戲箱）的宏偉，相信省港滬都望塵不及，「外寓」貼連戲院的後方，房間凡七八十個之多，兩度走廊，直通戲院，中間綠草如茵，兩旁種植樹木，空氣清新，令人心曠神怡。據說金寶是南洋富豪余翁的發祥地，余翁起家後，欲繁榮本處地方，自己建築戲院，經營戲班，每班總有七八十人，故房間亦如其數。「覺先旅行劇團」每到一個埠，有舒適酒店之外，各「埠仔」多屬旅館性質，地方狹小房間簡陋，例如太平的旅店，只能騰出六七個房間，劇團人多，非有十個房間不敷支配，往往要分開兩間旅店，殊不方便。當團員抵達金寶之際，覺先夫婦由邵氏公司辦事人接入旅店妥置，旅店所餘房間有限，只好首先安置幾位藝員，辦事人謂戲院有「外寓」（亦稱「外館」，[着]覺先叫我帶其餘的團員前往，務求安置妥當，並說如欠缺臥舖蓋等件，立即租借或購買，隨便支用公帑。我照實答覆：這裏的「外館」比較在旅店還勝一籌 —— 因「埠仔」旅店，連自來水設備都沒有，要侍役用面盆倒水，其他樣樣用品皆欠缺 —— 覺先欣然說道：「你們既然滿意，我便安樂，我很擔心你們感覺不滿哩。」接着他又向我解釋：旅店房間少，不能全體同居一起，老倌因要度戲，同居比較方便得多，大抵覺先的用意，恐怕其他團員嗔怪他偏心，老倌住旅店，非老倌則要屈居外館，由此一端，亦可見覺先待人忠厚，做事細微的一

斑。其實在「埠仔」住旅店，殊不感覺舒適，所以覺先夫婦，甫住得一兩天，便遷去仙花旺家中。仙花旺是卅多年前南洋著名女旦，嫁夫李君，為樹膠及錫礦鉅商，府邸是半山一角紅樓，地方幽雅，佈置華麗，所有老倌度戲，俱假座李邸舉行。仙花旺本人是戲班女出身，同是戲班中人自然氣味相投，夫婦皆十分喜客，真有孟嘗君之風。

在金寶演畢，拉箱至芙蓉，亦是新開闢的「埠仔」，繁盛和太平差不多，比金寶似還不及，兩間旅店，一間要經過地下的食物店；另一間樓下卻是藥材舖，鄰房有臥病呻吟的住客，我們稱為「醫院式旅店」，大抵附近礦場、樹膠園工人染病不願跋涉去大埠醫院治療，惟有就近去「埠仔」住旅館延中醫診治。

「覺先旅行劇團」南洋之行，轉瞬已過了兩個多月，尚餘三個星期便已滿屆，乃決定再返吉隆坡演一星期，然後返星加坡演足期限，即全體返港。上次在吉隆坡公演，適值天雨及點演文靜戲，頗影響賣座成績，這次捲土重來，改變作風，側重打武、滑稽一類的劇本，如《降伏美人心》、《關公古城會》以及覺先的成名劇《三伯爵》，雪卿亦提前登台，演《六國大封相》別開生面，由何劍秋掛鬚坐車，雪卿推車，薛唐首本戲除《白金龍》、《璇宮艷史》之外，尚有《喬小姐三氣周郎》、《刀下美人》等都相當旺台，最後返星洲，為着適應觀眾心理，雪卿連續登台十四天，當地老倌會同演出的有一位女文武生鄧蟬玉，她是繼「小亨哥」靚華亨之後的「名女人」，靚華亨有「女神童」之稱，武藝子很有基礎，瘋魔了南洋觀眾，與「大亨哥」靚元亨齊名，返港後更以演關戲翅譽一時，至今盛名仍舊保持。

在星洲演完，尚有幾天時間，方屆船期，覺先除替當地福

利機構義演一晚之外，並為劇團同人打算，想多演一晚，收入所得，彼夫婦分文不要，完全分給各同事，不論職位高低，照分「人頭」（即每人一份，謂之「分人頭」，另有所謂「分稅畝」，乃照薪金多寡作比例分配），[可惜因]租院及人事上某種問題，不能實現，自解[慳囊]犒賞得力人員，俾購買南洋土產分贈親友，全體團員，除何湘子及雪卿的近身女傭，皆同乘意大利郵船干德羅素返港，需時僅三日許便抵步。

四八　旅行歸來「覺廬」落成

　　這一次南洋三月的旅行，覺先個人「分份」所得，約有三萬元餘，雪卿屬於「客串」性質，也分潤千餘元。本來在星洲作臨別表演之際，覺先接到他的一位「掛名徒弟」李覺聲從加拿大溫哥華來函，報告該埠的「振華聲」劇社，創立有六年歷史，初時是青年女士，嗜好粵劇藝術，「業餘」粉墨登場，後在加政府立案，准予由祖國聘請優伶到來參加表演，該社聽說「覺先旅行劇團」演出於南洋，着覺聲〔致〕函乃師，率領劇團赴溫哥華，體察情形如何，或可能在加拿大各埠輪迴公演。覺先覆函，婉詞推卻，一者事前沒有充份準備，二者趕着返港，辦理新屋入伙事宜。

　　覺先自從兩屆「覺先聲」劇團業務蓬勃，一套《白金龍》聲片收入豐富，除還清債項，大有盈餘，賃居利羣道之初，看中隔鄰福羣道口的吉地，原是一號、三號、五號三間的，因本人排行第五，先建築五號的一間，定名「覺廬」，落成的日子是十二月廿五日^①。「覺廬」建築頗為精巧，屋之四週，留有隙地作庭園，準備蒔花植樹。樓只三層，地下為車房及貯物室，貯藏私伙戲箱（「覺先聲」劇團眾人戲箱，另要租地方放貯），當時有一班北派龍虎武師，由覺先供給食宿，在此間居停。三樓前座為西式客

① 覺廬落成年份是一九三六年。李嶧〈薛覺先年表〉說覺廬落成入伙於十一月，說法與評傳有出入。

廳，佈置全部西式傢俬，後座為神廳，保持舊家風制度，酸枝檯椅，古式神龕；另一邊則為長方形的餐廳。三樓全為臥房，覺先夫婦房間，有私人浴室廁所設備，其他幾個房間，為九弟、十妹及岳母阿大各人所居。

［覺廬］有一間客房，作「東□大閣」形式：一間書房，有價值逾千元的「四部提要」，中西書籍，以戲劇［新舊］小說等類佔多數，尤其是新舊小說燦然大備，因為雪卿習慣通宵不寐，最愛躺在床上看小說，初時是充實編劇材料，後來嗜之成癖，凡是坊間有新小說出版，必定購閱。她底記憶力特強，不論提起任何有名小說作家的作品，她便能說出故事概要，歷歷如數家珍。整個「覺廬」的佈置堂皇典雅，不染塵俗，據估計連地價及建築費，大約耗費六萬元之譜。落成之日，賀客如雲，筵開數十桌，設「流水席」，川流不息，直至深夜一時許，方才席散，親友或告別，或留宿，主人一律歡迎，但因習俗相沿，新屋進伙之夕，在此留宿的親朋，到「滿月」那一晚，仍要回來「團聚」，不能缺少人數，大抵表示圖吉兆意，雪卿乃向各親友聲明這個意思，任由各人自己斟酌，認為屆「滿月」之期，仍可踐約回來度宿，便都勾留不去，以盡主人之歡。

四九　與李應源合作三部片

　　南遊歸來後，覺先的金字招牌「覺先聲」，依然獨樹一幟，雄視省港，為着適應環境關係，組班以三個月為一屆，三月期滿，再調整人事，再以嶄然姿態出現。另一方面，水銀燈下工作，仍忙個不休，往往在戲散場之後，尚須趕赴片場拍戲，拍至通宵才得休息。當時日戲頗為旺台，如果聲明覺先登台主演，增加號召力量，收入自亦相當可觀。覺先一則身為班主，當然希望日戲賣座良好，無形中入息豐厚得多，二則觀眾一片盛情，專為欣賞自己藝術而來，不能太令觀眾失望。但是日以繼夜，夜戲散場，拍片拍至通宵達旦，以有限的精神，血肉的軀殼，豈能日夕煎熬，不稍覓些休息機會？逼得採取折衷辦法，日戲在三時後始出場，表演一兩場大戲，觀眾已感到快慰了。頭幾場則由二幫老倌瓜代，覺先亦經過小心選擇，認定某一個老倌才藝可取，便即加以提拔，便替代自己出頭場，十多年來，因替覺先演頭場的老倌，做「棃」的已有不少人，其中表表者若何湘子、麥炳榮、陸飛鴻、呂玉郎等是。

　　覺先除經營南粵影片公司，主演自己公司出品之外，尚替別的公司拍片，不過對於劇本必須看過內容以及導演人才，認為滿意才肯答應。此時名導演李應源兄，久聞《姑緣嫂劫》一劇相當賣座，擬改編為電影。李君遠在默片時期，已在上海從事電影工作，他誠不愧為電影界「全能人才」，由編導、收音、攝影，

以至黑房沖曬及剪接工夫，件件皆能。他始終保持其一貫作風：永遠不肯粗製濫造，決不馬虎從事。他拍片比別個導演需時兩三倍，成本亦比別人高昂，如果十天八天便要他完成一部片，他惟有敬謝不敏。近年來許多大規模的電影公司，請他導演國語片，便是看重他有高明的手腕，縝密的心思，優異的成績。當時他由滬返港，與陳君超、袁德甫昆仲、余巨賢、朱紫貴、陳天龍君，組織啟明影業公司，分組拍片。

陳天龍擔任一組：現在雄據電影后座的白燕小姐，便由陳君一手提拔，其處女作《錦繡河山》，與林麗萍（蘇州妹、蘇州麗之妹）任主角，影星白梨亦在此片初露頭角，男主角為吳楚帆，初次露臉即為電影界人士所注目，從此扶搖直上，迄今仍克享盛名（她十分念舊，未忘提挈之德，待陳君甚厚，在此炎涼世態中，值得一提）。李應源君擔任一組：他運用巧思，以六才子《西廂記》詞藻艷〔麗〕，故事盡人皆知，但若照事實平舖直敍，則角色寥寥幾人，不見得十分精彩，乃單取「酬簡」一幕，搬上鏡頭，另編一段時裝故事，穿插這幕戲曲，定名《今古西廂》，採用「全體明星制」，主角計有桂名揚、胡蝶影、倩影儂、林妹妹、黃笑馨（半開玫瑰）、謝益之、黃曼梨、徐杏林、朱普泉等，並有《仕林祭塔》戲中戲，友誼禮聘「雪艷親王」李雪芳由滬南來，與白玉堂合演（因「祭塔」原曲太長，由我改撰，單是這一片段的「祭塔」鏡頭，為邀請李小姐南下，舟車費及酬金已在三千金以上，可見此片不惜工本，而應源兄製作的認真，亦是覘一斑），另由聶克、林麗萍客串一場舞蹈，人才鼎盛，堪稱一時無兩。

應源兄因《今古西廂》一片成功，想依照同一手法，改編《姑緣嫂劫》，邀覺先主演。他本與覺先有數面之雅，曾一度在淺水

灣海浴場茗談，彼此談到粵語片的粗製濫造，水準日趨低下，深致慨嘆。這時恰巧我為應源兄的助手，繼《今古西廂》之後，編寫《賣花女》劇本，他知道我和覺先是老友，叫我代為先容 [1]，並一談酬金問題，覺先素稔應源兄製片，十分認真，絲毫不苟，聞說是他擔任導演，首先表示滿意，其次賞臉給我，照「南粵」的薪值減五百元，並對我說：「『南粵』我是東家一分子，薪值比別間公司相宜，你是知道的，現在為你而減低五百，此乃『密盤』，不足為外人道也。」我返報應源兄，他表示滿意，立即走訪覺先，簽訂合約，循例交多少定金，作為「聯安」影片公司第一部出品，薈萃四顆天王巨星；除覺先外，有吳楚帆、李綺年、鄭孟霞。鄭小姐是中山名門望族，像雪卿一樣，生長於滬上，對中英文均有相當根底，而性耽戲劇藝術，從師習京劇有年，初時對粵劇也是門外漢，後來認識覺先夫婦，研求粵劇，以此大好師資，加以天賦冰雪聰明，故造詣特深。薛唐初拍《白金龍》，一鳴驚人，繼之拍《歌台艷史》，挑選孟霞任另一女主角，其後省港盛行男女同班，適值孟霞南下，覺先喜其藝術孟晉，拔為「覺先聲」劇團正印花旦，居然勝任愉快，覺先夫婦皆稱其能。孟霞不特能演粵劇京劇，並能操南北方言，說英語亦流利，他如駕車、跳舞、游水、騎馬……等電影明星所應懂得的技術，件件皆優為之，尤其是銀幕表演，純任自然，絕無矯揉造作之弊，以擅演青春少女，最為恰當，應源兄素知其才能，再經覺先讚許，特聘為女主角，自從主演《姑緣嫂劫》，聲譽加噪，以後《銀燈照玉人》等片，都連續與覺先拍演。

① 先容：為替他人介紹、推薦。

重要配角尚有楊工良、羅慕蘭、朱普泉、廖夢覺、周少英、成雪梅、黃壽年等，「提場狀元」梁玉崑兄飾戲中戲的太監，實際是拍戲時的「舞台監督」，因應源兄自承於舞台劇是門外漢，請覺先幫忙他導演舞台的大場面，有「後台」的佈景，搬運戲箱及擺好箱位，以求逼真，覺先乃邀玉崑兄為之配置，陣容確是相當雄厚。應源兄全副精神，肩承導演重任，編劇由莫康時兄負全責，李莫二人合作編導，可謂相得益彰，由《姑緣嫂劫》起踏上成功階段，以後一連好幾套片子，都繼續合作下去，皆收到美滿的效果。

我雖是以居間人地位，很快完成任務，覺先和應源兄首次合作，感到快慰，但另一方面亦十分擔心兩人在合作過程中，不知能否互相遷就。因為一位是大老倌，一位是名導演，同樣以「大脾氣」著稱於戲劇界，很容易鬧出不愉快事件，在開拍之前，應源兄特別向我透露意見：本人性情剛烈，對於每一鏡頭的拍攝，不厭其煩，要達到水準以上，單講收音問題，片中「祭飛鸞后」一曲，家絃戶誦，定要獲得優美的成績，但此曲太長，萬不能一口氣唱下去，反會招人討厭，當然加插好幾個有「對白」的鏡頭。想學外國「複收音」方法，以中國電影技術而言，尚未能達到此一階段，所以決定用兩副錄音機，一副收「曲」，一副收「對白」，將來聲帶方面做工夫，才希望有滿意的收穫，此則關於技術上方面問題，不必麻煩覺先，惟是開拍一套「大片」，如果各位演員不肯聽從導演指揮，將會發生不良的後果。這次與覺先初度合作，覺先為紅極一時的大老倌，素稔大老倌喜歡鬧架子，發脾氣，碰着本人又是性情剛烈的人，倘有沖撞之處，正不知如何是好？應源兄之意，因我居間介紹，和覺先是老友，希望於必

要時，由我代為疏通，尤其是拍片「守時間」問題，最為要緊。大多數老倌，自恃「領銜」地位，號召力強，不論遲到或臨時推故不來，監製與導演都要啞忍遷就，不敢開罪大老倌，誰不知拍一套電影，必須上下通力合作，若要全體人員遷就一個，經已不合情理，同時一個片場，往往分組拍片，一個佈景預算拍多少日戲，以及演員薪金，亦有論日計值的，以及一切雜費，所耗不貲，倘因一個主角不到場，耽誤工作，時間便是金錢，損失難以估計，但一般大老倌只顧自己喜歡，絕不替製片家着想，更不理會其他演員，幾已成為一種不良的惡習慣，無怪乎應源兄鰓鰓過慮了[2]。（由於應源兄拍戲的認真，想起一件趣事：前年張瑛、白雪仙、任劍輝、梁醒波幾位，合資拍《紅了櫻桃碎了心》，大家公議搞好這套片，決定請應源導演，但知道他動輒「鬧」人，彼此都說為着成績優越，拼之給他鬧一頓，有份拍片的鳳凰女說：極其量我多帶一條手帕，意思是：任由他鬧，至多流淚為止。拍戲時他配合劇情，有幾個鏡頭，定要見到肥波的肚腩和手肘，而不是全身，肥波也要呆立一邊聽受指揮，真有點「啼笑皆非」。可惜此片因永華火災時損壞，不能公映，已耗資七萬多，各人薪金未計算在。我覺得他們這種忠於藝術的態度，很值得稱道。）

估不到《姑緣嫂劫》開拍之後，使應源兄為之嘖嘖稱奇，初時以覺先領銜主演，所佔鏡頭比其他主角為多，覺先仍然領導「覺先聲」劇團，在各大戲院演出，在此時期內所編的新劇，如《胡不歸》、《武則天》上下卷等，均要由覺先親自參訂橋段，忙個不了。但覺先做事，朝氣蓬勃，富有責任心，每次的「拍戲通

② 鰓鰓過慮：形容過於憂慮和恐懼的樣子。

知書」交到後台他的「箱位」，他雖在工作繁忙中，輒拆開審視開拍時間，問明穿着甚麼服裝，即分付其「私伙衣箱」，準備一切。該片開拍一月有餘，從未試過一次逾時遲到，兼且有好幾次因片場工作尚未就緒，或演員尚未到齊，不能開鏡，反為要覺先等候一二小時之久，弄到應源兄大為着急，恐怕覺先會發脾氣，一再拱手向他道歉，覺先笑說無妨，並以應源兄過於勞瘁，常加以慰藉，從不作疾言厲色之態，應源兄十分高興，靜悄悄對我說：「五哥如此遷就，絕對沒有大老倌臭架子，真出乎意料之外了。」原來覺先和應源兄有如水乳交融，實有「惺惺相惜」之意，在此片開拍的第三天，亦靜悄悄告訴我，對於應源兄導演手法高明，服務精神，絲毫不苟，深感滿意。蓋覺先本人，常集編劇、導演、主演於一身，明白個中三昧，見應源兄處理鏡頭，小心翼翼，不惜工本，精益求精，往往因一個鏡頭的補拍，消耗至幾百金之多，絕無吝惜。其次對於技巧上的研求，技術上的深造，靡不苦思焦慮，雖或因一時形勢禁格，不能出以巔峰狀態，亦希望達至水準以上。覺先本人，對於導演一道，雖有相當造詣，更憑他十多年來的主角經驗，不須導演如何指導，自然熟極而流，但覺先並不敢以此自滿，喧賓奪主，非常謙抑地接受導演指揮，不像有等「大明星」，自恃經驗豐滿，絕不尊重導演的地位，反為要指導導演，因此有「導導演」及「太上導演」的名銜。可是應源兄亦深知其才能，拍至「前台」、「後台」的幾幕大戲，便老實聲明：關於戲班情形，我簡直是門外漢，五哥駕輕就熟，非你導演不可。覺先欣然代為配置鏡頭，知無不言，言無不盡，仍待導演最後的決定，只是以「顧問」自居，因此片場上大小職員，由導演以至一個小工，對覺先均留下良好的印象，蓋當時有等大明星及

大老倌，喜歡擺其臭架子，給予片場小工種種難堪，或役使如牛馬，相形之下，益覺其和藹可親。同時有等伶星拍戲的條件，除酬金之外，還要附帶聲明，如何招呼豐盛的晚飯及消夜，以及汽車接送——尚未發明「叫醒費」及其他有趣的雜費——諸如此類，斤斤計較。覺先則落落大方，一切自備，認為不足掛齒，但公司方面依然禮遇甚隆，這也是覺先洞達人情世故，受人愛戴的一端。在拍攝當中，有件事也值得一提：片中有一幕，覺先假扮裁縫師，為李綺年試身，借用我的近視眼鏡，神態十足，綺年將外衣除下，覺先在量度尺寸之際，出其不意，將綺年力刺一針，綺年嚶然作嬌啼，視創口已有血絲一縷，情景逼真，導演連稱「做得好」，綺年苦口苦臉，指肩上血痕，雪雪呼痛，謂覺先絕無憐香惜玉之心。

覺先正色說道：「現值抗戰時期，前方忠勇將士，流了許多血，我輩後方民眾，流一滴[鮮]血，尚不能忍，怎配做中華兒女！」綺年聞言頻頻點頭說道：「五哥以大義相責，我不敢愛惜此一絲之血了。」覺先這幾句話，[雖然]借題發揮，卻是有感而發，[因]當時我國抗戰，已達至劇烈階段，凡是血氣男兒，靡不同仇敵愾，覺先往往利用演劇機會，加強抗戰意識，改編古代愛國[劇]「四大美人」，即其一例。對於獻機運動，籌募愛國公債，頗不後人。他身為「八和」理事長，本來演「大集會」籌款，成績向來優越，因未屆散班之期，不能演出「大集會」，但前方將士浴血戰，急待後方民眾，有一分力，盡一分責，於是議決每班義演兩天，將兩天收入，全部捐輸救國，名目上則為「救濟難民」（此時日軍閥尚未掀動大東亞戰爭，英國處於中立國地位，不能公開籌款資助軍需，只可以「救濟難民」為題），

覺先以身作則，「覺先聲」劇團首為之倡，義演兩天，個人亦購買公債很多。同時，綺年之成為電影明星，亦由愛國熱誠所致，她本是馬交名妓，隸福隆新街四十九號，以「碧雲霞」名字，懸[幟]應徵，綺年玉貌，加以手段玲瓏，大走紅運，有「花霸」之稱。會抗戰軍興，後方民眾，海外僑胞，無不慷慨解囊，資助軍需，關德興（初時藝名「新靚就」就是將其私家汽車，當眾拍賣，得款涓滴捐輸，被譽為「愛國伶人」，絕對不是單憑口舌沽名約譽之流，他在美國奔走呼號，僑胞慷慨輸將，出錢出力，殊堪嘉尚，事實上他當時的私蓄並不豐富，更覺難能可貴，這一次他慨然答應挽救「八和」，我相信他言出必行，定有寶貴貢獻）。甚至鄉間婦孺，亦不惜將金飾及果餌錢，撥作國難捐款，一時聞風響應者大不乏人，碧雲霞雖操迎新送舊生涯，熱血沸騰，開風氣之先，將所有貴重飾物，變賣數千元，完全捐出來，芳名益不脛而走。大觀影片公司[的老闆]趙樹燊君，偶於席上相逢，認為可造之材，有心加以提拔，聘為基本演員，適應大時代，鼓吹愛國觀念，特編《生命線》一劇，委碧雲霞為女主角，易名「李綺年」，和吳楚帆擔綱，由關文清君導演，一舉成名，奠下良好基礎，以後常與楚帆合作，和覺先拍檔，則以《姑緣嫂劫》開其端。

　　《姑緣嫂劫》連續放映十多天，公司於「慶功宴」之夕，再請覺先拍三部片，先拍《銀燈照玉人》，續拍《風流皇后》（由霍然君導演，女主角陳雲裳小姐分飾兩個角色），《銀燈照玉人》由覺先、孟霞分擔男女主角，重要配角有林妹妹、林坤山、伊秋水、俞亮、李丹露、馮峰、黃楚山、高魯泉、周志誠等，劇情輕鬆有趣，導演手法高明，亦是應源、康時合作傑作，又創賣座紀錄，

乃照原班人馬，續拍《花好月圓》，可說是《銀燈照玉人》的續集，由於這兩套片橋段曲折有趣，很能吸引製片家注意，年前曾改編拍國語片，即是《拜金的人》及《夫婦之間》，也是由應源兄導演，以資熟手，同樣創賣座紀錄，自是有目共賞之作。

五十　情潮蕩漾水波不興

在《銀燈照玉人》拍攝當中，發生一件出乎意表的事情：覺先、雪卿在藝術界素有「模範夫妻」之稱，除結婚最初的一兩年間，少年氣盛，曾有過小小衝突，相處日久，加深諒解，伉儷之情，老而彌篤，這一次可算「情潮蕩漾」，大有興波作浪的可能，幸而妻子方面，體諒丈夫環境，到底還是「清風徐來，水波不興」[①]，令到親友們亦為之嘖嘖稱異。原來覺先夫婦俱喜愛摩登玩意兒，跳舞風氣開始流行，即結識不少中西朋友，去香港大酒店天台茶舞，後來舞風熾盛，常去舞場消遣。覺先喜與朋友到「中華」舞廳，有位上海紅舞女芳名江小妹，因伴舞關係情感日增，覺先說上海話很流利，倍覺投機，不久踏進戀愛階段。雪卿在座的時候，江小妹由一位姓梁的朋友「認頭」，說是梁君的戀人，所以雪卿亦認識小妹，目擊覺先和小妹並肩跳舞也坦然不疑，因為這是舞場很尋常的習慣，交換舞伴不足為奇，太太尚且沒有例外，何況戀人，就是雪卿本身，也常時和梁君雙雙起舞哩。

過了不久，小妹荳蔻含胎，到了瓜熟蒂落的「最後關頭」，覺先一方使人送她入法國醫院，心裏卻煞費躊躇。畢竟醜媳婦

① 清風徐來，水波不興：蘇東坡〈赤壁賦〉的句子，此處用以比喻感情沒有受到一絲影響。

終須見翁姑，這一晚雪卿亦到片場觀拍戲，覺先拉她過一邊，用蘇州話「對白」（他們在閨中密談，喜歡說蘇州話，可能因蘇州話較少人聽懂，其次[吳]儂軟語，倍添情趣），他非常誠摯地，首先鄭重聲明：「阿唐，我有一件事對你說，如果你不喜歡，可以像粉牌字般，立刻抹去，不要介意。」接着如此這般，江小妹並不是梁君的戀人，而是和他發生密切關係，兼且懷孕足月，將告誕生，尚未知是男是女，但即使一索得男，若因這個孩子破壞我倆夫婦十多年恩情，我決定放棄不要，這是我底心坎話，完全由你做主意……他一再反覆表達最後幾句話的焦點：夫妻恩情要緊，孩子僅屬次要問題，大有隨時可以放棄之概。覺先這幾句「道白」確是十分婉轉，[善為]說詞，但雪卿的「表情」着實可愛，姑勿論「做作」也好，流露真性情也好，很博得當時一般親友的讚揚。她立刻緊握夫婿雙手，說道：「五哥，我首先恭喜你，我很喜歡誕生一個男孩子。小妹呢，她現在何處？」覺先告訴了[醫院]名稱，雪卿起身說道：「很好，我和你即刻去看看她！」隨即乘車，到醫院已屆深夜二時，[升降機]經已休息，她不[辭]勞[累]，拾級直登四五層樓，入房間先慰問一[番]，小妹真有點受寵若驚的樣子。翌日，小妹誕下男孩，覺先自然十分歡喜，取名鴻楷（親友皆叫他「鴨仔」），雪卿亦逢人告訴「添丁」喜事，同時也很留意產婦的健康，因小妹是上海人，她底母親所給她的食品，以及[產褥]期內的起居習慣，與粵人大相懸殊，雪卿認為對產婦極不適宜，親着「覺廬」傭婦每日以補品送至醫院，難得小妹品性亦相當馴良，不論食甚麼東西，俱問過「五少奶」。

雪卿為着小心調護孩子起見，帶返「覺廬」，特請一位女護

士負責料理。覺先三十多歲人，新任爸爸，雖是甘蔗旁生[2]，難得太太視如己出，倍覺愉快。這幾個年頭，也可說是覺先生平最快慰的日子，「覺廬」落成之後，又有弄璋之喜，正是喜事重重。「鴻仔」彌月擺薑酌，初擬在「覺廬」設流水席，後以賀客太多，「覺廬」地方面積不廣，使賓客沒有周旋餘地，反為不夠熱鬧，決定假座廣州酒家，闢二樓通廳，達四五十桌，因為覺先是八和會館理事長，會員大部分送禮致賀，除「覺先聲」劇團全體藝員之外，尚有兩個劇團的「下欄」老倌，聲言要「靠累」覺先，每人科銀五角，合計有六七十人之眾，辦些禮物，飲他一餐，覺先當然笑納，不會計較禮物的厚薄，同時聽到這個消息之後，特別跑到他們這幾桌前，帶笑請他們多飲幾杯，吃個暢快。

這是一九四〇年二月廿五日的晚上，廣州酒家高懸「薛府宴客」花牌，門外圍攏了不少觀眾，準備欣賞影星們的風采。男女賓一羣羣從電梯出來，鼓樂齊吹，唐滌生、阮文昇等代主人表示歡迎，來賓包括港澳紳商，香港警界及後備警察中西警官，「太平」劇團馬師曾、譚蘭卿、衞少芳及團員，與「中華」劇團白駒榮及團員，高陞戲院、陶餘音樂社、聖保羅同學會、電影界、新聞界等，濟濟一堂，盛況空前。這一晚「覺先聲」劇團沒有休息，仍在高陞演《金釵引玉郎》，好容易捱到散場，尚未洗淨鉛華[3]，駕汽車風馳電掣，跑去酒家，頻與賓客握手，連聲「賞面」，大家爭着要他乾杯。新自上海南來的男女影人，亦多赴席，最著者如路明、徐琴芳、王次龍、王乃東、周文珠、陳鏗然等一班

② 甘蔗旁生：即庶出子女，狹義上指一夫一妻多妾制家庭中小妻或妾侍所生的子女。

③ 洗淨鉛華：將臉上的脂粉全部洗掉，比喻人由絢爛而歸於平淡；此處用其字面義，指演出後「落妝」。

人，儼然一個小集團，同聚一角。為着增加賓客興趣，特闢一座小戲台，尹自重領導音樂員唱女伶，覺先女徒陳皮梅被邀登台唱曲一闋。接着小戲台發出冬冬鼓聲，空氣突然緊張起來，視線畢集，原來有個姑娘唱大鼓，有身形、有唱情，這類歌曲，粵人覺得有點少見，富有吸引力，這姑娘芳名趙艷紅。魔術家梁希，亦名「鐸叔」，登台演幻術，離奇變幻，大眾都莫名其妙。北人多名，大演雙簧滑稽戲，又演「大娃娃」，滑稽突梯，觀者多為之捧腹大笑。忽聽一聲號令，幾名大漢，拉拉扯扯，把覺先擁上台，要他唱京曲，一飽耳福，覺先帶醉高歌，全場叫「好」。這大約又是「預佈機謀」了，覺先方才唱畢下台，幾名漢子又齊手合腳把雪卿擁上台上去，要她也唱一支曲助興，是晚雪卿招呼親友，費了不少唇舌，嗓子有些兒乾噪，正想借意逃遁，禁不住熱烈掌聲，只好亦唱一闋京調。這一晚的薑酌，直至深夜三時許才散席。

「鴻仔」彌月後，覺先、雪卿夫婦商量江小妹「入宮」問題。覺先和小妹發生戀愛未久，小妹即擺脫伴舞生涯，覺先在銅鑼灣的留仙街，租間屋給小妹居住，由於覺先登台演劇及赴片場拍片，雪卿總是追隨左右，或在散場時陪他一同返家，很少機會外宿，故雪卿絕不懷疑。

到了這個時候，雪卿決定先叫小妹「斟茶改名」，稍遲一步便遷返「覺廬」，大小同居，覺先歷向尊重太太主張，自然表示同意。當時雪卿甚廣交遊，有班「太太團」對她極端擁護，談起丈夫娶妾侍，少不免義憤填膺，認為妾侍是破壞幸福家庭的障礙物，非以嚴竣的態度對付不可！［那］幾位太太，更將本人親歷其境做「大婦」的權威，繪影繪聲，盡量告訴，並描述妾侍「斟茶改名」的情形，必得先施以「下馬威」，怎樣叫妾侍跪地斟茶，

跪兩三個鐘頭，不要命令她起身；大婦沒有命令，她永遠不敢起身的。跪地時嚴重聲明：今後，如不服從大婦的命令，立刻以夏楚 ④ 從事，休怪言之不先，肯答應才有資格做我家的妾侍，不滿意可以馬上宣佈取銷，以免後論。說到替妾侍改名，另有一種婢妾的名字，或者類似貓狗一般，改些「來旺」、「阿福」等字眼。這是做大婦應有的規矩，約法三章，先聲奪人，嗣後［她］就不敢正眼兒相覷了。雪卿聞言之後，唯唯諾諾，點頭微笑。消息甫傳，戲班同事及親友輩，俱認為「老虎婆」平時已威而且猛，現在妾侍入宮，主演「斟茶改名」的一幕，定必精彩百出，遠勝她飾演《璇宮艷史》的女王，「未開幕」前，不期而集合的「觀眾」，不下四五十人。時屆，覺先雪卿夫婦，照例並肩同坐一雙宮座椅上，江小妹非常柔婉地，帶着多少震顫的態度，跪在地上斟茶，這也難怪，「老虎婆」這個名稱，真是遐邇馳名，小妹早已久聞素仰，自然不寒而慄，正貼切太太團的話兒，未施下馬威，早已先聲奪人了。出乎一般人的意料，雪卿接過小妹手上的一杯茶，態度竟比小妹更為溫柔，非常悠閒地開口說道：「照俗例妾侍入宮要改名的，我不願意這樣做。但我必得有個名字呼喚你，不如由你給我一個名字吧。」小妹初時不懂得她底意思，錯愕不知所對。雪卿以小妹是滬人，粵語對白可能不大明瞭，乃再用上海話向她解釋：「你喜歡我叫你做甚麼，由你說出來，一個人總得有個名字的，或者你底小名，或者由你隨便想一個……。」小妹這時才恍然大悟，接口說道：「我底小名叫做阿寶。」（小名即孩提時代

④　夏楚：施行體罰的工具。《禮記・學記》：「夏楚二物，收其威也。」鄭注：「夏，榎也；楚，荊也。二者所以撲撻犯禮者。」

的名字，俗稱「乳名」）雪卿點頭說道：「很好，我以後就叫你做阿寶。你起來吧。」這場戲就此閉幕，「觀眾」一哄如鳥獸散，大家俱咄咄稱異，「太太團」更出意外。戲班中人看完之後，立刻用「戲班術語」作評劇的口氣：「今日太欺台了，正印文武生，正印花旦，二幫花旦同場演對手戲，很應該落力拍演的，正印文武生是薛覺先，今日是演『正本』不是『齣頭』，他演日戲最懶，情有可原，因為這齣戲他是老早聲明不肯擔的，但正印花旦應該要擔，大場戲演不夠五分戲，我們真要向戲院退票收回券價呀」。

後來江小妹脫離薛家，可能由於雪卿御夫有術，亦因幾分由於環境造成，拜日軍閥所賜。無可否認的，覺先和雪卿一向伉儷情深，出雙入對，納妾後仍復一樣，骨子裏自是監視行動。

每晚戲院散場，雪卿按照相沿的習慣，接夫婿同車返「覺廬」，覺先很少機會晚上去留仙街，大都是日間沒有日戲，才抽暇去溫存一下。恰巧小妹底母親已返上海，雖有姊妹陪同消遣，並去戲院看夫婿演劇，可是總感覺有點寂聊。她便提議去上海一行，省視母親，覺先、雪卿俱表同意，給她旅費五千元，並聲明得推去留仙街的房屋，以免納空租，傢俬亦可以不要，將來回港之後，可以返「覺廬」居住，如不喜歡同居的話，另覓地方也可以。不料小妹返上海沒有多時，上海宣告淪陷，消息隔絕，接濟困難，她亦不能夠間關⑤來港，幾年變亂，更變作勞燕分飛了。小妹沒奈何仍下海伴舞，以解決生活，不久已覓得如意郎君，聞說已誕生孩子，頗能安享家庭之樂，以小妹的情性柔順，一般人對於她獲得美滿的歸宿，都感到快慰。

⑤ 間關：形容旅途的艱辛，崎嶇、輾轉。

五一　興辦覺先聲平民學校

　　覺先名利兼收，有子萬事足，人生至此，堪稱美滿收穫，他很想辦理一些社會福利事業，俾精神上及心理上都得到安慰，因為他經過幾度極大的危機關頭，俱幸而平安渡過，頗篤信因果之說，認為生平沒幹出對人不住的事情，未有種惡因，當不會收惡果的。據我所知覺先置身優界，以迄香港淪陷之前為止，較嚴重的危難有三次：第一，就是前文所述的海珠意外事件，他底契爺章某以身殉難，生死間不容髮。第二，在「大江東」劇團時期，廣州某方面中人，和覺先發生嫌隙，打算架以「赤色分子」的罪名，準備他登上碼頭，即綁架以去，實行槍殺，因為當時這個罪名是殺無赦的，蒙冤莫白卻是另一問題，只求報復，不擇手段。劇團將由港「拉箱」上廣州之際，有友向覺先密告這個壞消息，覺先當堂大驚失色，寧可信其有，不可信其無，他跑去和某元老夫人磋商。某元老養疴香江，夫人甚欣賞覺先藝術，常替覺先捧場，口頭上認覺先為誼子，聞訊極為震怒，即揮函兩通一致市長，一致農工廳長，代覺先洗刷這嫌疑，本人可以全力保證，叫他們阻止各下屬不得造次。除寫信解釋之外，某元老夫人還放心不下，親自陪同覺先上廣州，相偕出碼頭，出入不離左右，各人當然不敢動手，再經過她出面斡旋，一場風波即告平息。當時「大江東」劇團歐漢扶兄（「最懶人」）代覺先編一套新劇，特意改名《不染鳳仙花》就是為此

事隱涵意義。古代美人以紅鳳仙葉搗汁染指甲，《不染鳳仙花》暗示覺先並未染有赤色嫌疑。第三次危難是在上海時期，雖不致有性命之虞，但如果不能痊癒，比較犧牲性命，收場更慘，就是很多人知道為歹徒傷目的一次。這次事[件緣]起，覺先被推舉為上海廣東同鄉會的董事，該會的董事全是吾粵知名之士，[而]政界名流也不少，辦者有一間粵民醫院，替桑梓人士治療疾苦，覺先自動提議登台義演，充實粵民醫院經費，經董事會通過在案。不料當時有某幫會中人，臨時向覺先要求，籌得款項，以半數給他們維治會務，覺先據理解釋，假如事前提出他可以向董事會聲明，現在通過在案，誠恐有私相授受之嫌，恕難接納。

某幫會中人不明瞭社團手續，以為覺先本人登台義演，所籌得的款項，應該有權支配，藉詞推卻，簡直是不賞臉眾兄弟們，非加以懲戒不可！他們即席議決對付覺先的辦法，確是十分毒辣，他們覺得置他死地，有人命干連①，最好便是弄盲覺先雙眼，他是靠藝術為生活的人，沒有眼目等如結束了藝術生涯，比較犧牲了性命尤為悲慘。於是委派一個心腹兇徒，以玻璃碎片勻和胡椒末，在覺先登台之夕，演至將近完場之際，闖進後台猝出不意以「毒粉」撒入覺先雙眼，一溜煙[的]飛遁。這一剎那之間，可算是覺先藝術生活的生死嚴重關頭，任何人處此情景，將會心驚膽震，差一點便鑄成大錯，因為「毒粉」入眼，疼痛難忍，少

① 人命干連：因事涉人命而牽連廣大。

不免用手亂擦，這就是幫會中人的「神機妙算」，以為任何人都會這樣做，立刻就中計了：胡椒粉勻和玻璃碎片，猛擦之下，碎片刺爆眼睛，縱有華佗復生，也要變了盲公。正是天相吉人，冥冥中別有主宰，覺先在極度痛楚之中，仍能保持鎮靜，不用手撫摸，立刻延請醫生解救，最僥倖請得一位著名德國眼科專家[2]（這位專家當時即讚他夠機警，不用手擦，否則眼珠不堪磨擦很快爆裂，叫他亦束手無策），治療不夠一個月即完全復元。還有一件「奇蹟」，覺先向來染有痧眼 —— 阻遲金山之行，也有幾分為着痧眼問題，美國人視痧眼甚於我國人之視麻瘋，並屬於傳染症，不准許入口 —— 這次治癒之後，連痧眼舊患亦一併消除（當時報章曾記載此事，甚且傳說他為桃色事件而起），我寫信慰問，他着九弟覺明回覆我一封信，報道這件事的真相，引用因果之說，謂此全為義演充實粵民醫院經費而起，雖不敢說甚麼善舉，但最低限度不是造惡因，蒼蒼者天，當不會給他惡報應，自己良心上亦堪告慰於無罪，所以很快痊癒，僥倖連痧眼也一併消失。同時廣東同鄉會董事議決除慰問之外，更支付醫藥費五百元，但他用以捐助粵民醫院，敬辭不受以免耗費公帑，由此證明是「因公受傷」，和桃色事件絕無關係，希望我有便代為刊佈於報端，

② 羅氏曾引用簡又文的話，補充了這位醫生的背景：「承簡又文兄示告：在上海替覺先醫護的專家，是粵人林世熙博士，美國約翰哈根大學醫科畢業，為眼耳鼻喉專家，現在九龍醫院任職，附誌數言，並致謝忱。」補充材料原附錄於「夫婦分道揚鑣發展」(五二)文末，今移置於此作注腳，方便讀者參考。

有關這件事的內幕，及他底近況，以正視聽，而慰戲迷。[3]

　　覺先既下大決心，致力一點社會福利事業，認為發展教育，對於社會國家俱有裨益，他絕不忘懷少年時代中途輟學的苦況，更感覺少年時在三多里舉辦平民進化學校，[做]「小先生」的興趣，他雖然不是想再執教鞭，但開辦平民學校，卻是生平的一種旨趣。他在購入福壼道吉地之始，曾經和我商量，除五號地段建築「覺廬」之外，一號、三號地段可以建作校舍，辦理一間規模完備的學校。最初擬定的計劃：日校照普通學校一樣，收取學費；如屬清寒子弟，則酌收半費或設半費學額若干名，俾一般無力就讀的有志青年，有機會完成學業。夜校則完全屬於義學性質，不特不收學費雜費，兼供給書籍。在覺先之意，利用日校有一筆收入，可供夜校之挹注[4]。

　　經過幾番考慮的結果，同時與一班熱心教育的人士一再磋商之後，認為這一件事，有幾點值得研究：第一，因為地點偏僻，不宜於辦學校，對於莘莘學子，尤其是小學孩童，上課下

[3]　有關薛覺先後台遇襲的往事，互參薛覺明〈薛覺先的舞台生涯〉：「演出地點也是廣東戲院。第一晚演出《秦淮月》，全場滿座。第一場演完落幕，薛覺先剛由前台轉到後台，突然有人從後面用石灰猛力向他面部擲來，他從頭至腳沾滿了白灰，秩序大亂起來。當晚我也參加演出，入場時，他走在前頭，距我只有三公尺遠，我身上也沾了不少石灰。混亂當中，我看見一個短小的黑衣漢子從橫門快步走出弄堂，我立即銜尾追去，右腳剛踏出門檻，就聽到幾聲槍響，我衝到弄堂，半個人影都沒有，連弄堂裏的電燈也熄滅了。回到後台，看見薛覺先已經躺在戲箱面上，痛苦呻吟，原來他的雙目已經入了石灰，我馬上請班中兄弟送他到粵民醫院。……薛覺先醫療了八個月，視力才恢復，但右目的瞳人永遠蒙上一小塊白色的疤痕。當時治療費完全由自己負擔，經濟情況日漸拮据，南方影片公司也宣佈歇業，便在一九三六年初，遷往香港。」

[4]　挹注：將液體由一容器注入另一容器，比喻取有餘以補不足。

課，極不方便。日校學生既成問題，不能維持經費，難以彌補免費夜校的開銷，固已不容易化算；夜校雖是平民學校，不收費用，清寒子弟，縱不畏遠道跋涉之勞，但仍有種種困難：此輩學生，家境貧苦，少不免幫助父母，操持家計，或父母出外做工，子弟在家煮飯，等候父母放工回來，若學校離家太遠，徒步上課，要耗去許多時間，一往一返，需時太多，又要顧慮家務，對於功課難以獲益，為學子方面着想，亦是大不相宜。蓋往日辦學相當困難，校址稍為偏僻，規模不夠宏偉，不容易招足學生，學生不足，便有虧折之虞。覺先既徵集各方面的意見，大都認為校址殊不合理想，乃將原議打消，最後聽從某教育家的獻議，開設夜校十間，為着使每一地區的清貧子弟，都有入學的機會，應該在每一個環頭，設立一間，尤其是清貧子弟較佔多數的繁盛地區，例如香港方面：西營盤、灣仔等區；九龍方面：油蔴地、旺角等區，不妨多設兩三間，俾得廣事收容。同時，若想一層樓辦學校，因學校必須「石屎」[5]樓宇，具有衞生設備，想租一層吉樓，得到教育當局許可，亦殊有問題，雖不吝金錢，地點未必如意，樓宇未必適合標準，曠日持久反為不美。為着利便進行，輕而易舉，倒不如就地取材，與原有學校磋商，晚間借用課室，每月納租金電費若干，照當時的環境，辦學亦殊清苦，每一間學校總有幾個課室，除用作英文夜校之外，往往拋空沒有用途，假如坦誠磋商，聲明辦平民學校，不收學費雜費，自必表示同情，比較廉宜一點，亦可以辦得到，一舉兩得，雙方有利，又何樂而不為？覺先欣然贊成此議，請某君代為進行這件事了，果然水到

⑤ 石屎：水泥。

渠成，有等校主以覺先身為藝人，毅然決然熱心辦學，很願意鼎力贊助，租金電費，酌量收取多少，以玉成美舉。覺先以各校校主如許遷就，自己既有心作育人才，每一個課堂，只能容納學生三四十名，為數有限，而失學兒童濟濟有眾，令到許多人都有向隅之嘆，究不若再向各校校主請求，寧可津貼電費多一點，准予多設一兩班，將時間妥為編配，大致由五時開始，五時至七時一班，七時至九時一班；倘[在]可能範圍內，由九時至十一時再設一班。如設三班，則由四時半開始，最後一班十時三刻鐘即可完畢，不會超過十一時；倘地點稍為偏僻，則只設兩班而已。為着上課下課要有充份時間，每班[的]時間隔離十分鐘，以免學生[麕]聚一隅，有亂秩序。覺先生平，常認為小學教育十分重要，小學教育之良莠，影響個人前程甚大，間接亦影響社會國家，不容忽視，故必須打好小學基礎，[故]招收[的]學生，由初小一年級至四年級學費雜費[一律]豁免，並供給書籍，原定計劃港九共設義學[十]間，他不想自己沽名釣譽，乃用「覺先聲劇團」名義，照設立之先後，分為「第一」、「第二」……以至「第十」平民學校。

　　當每一間義學開課之第一天，覺先雖在百忙中，仍抽暇前往舉行開學禮，以「董事長」名義，向學生訓話（因為各日校原有校長，不能再用「校長」名義，所以改稱「董事長」），大致講述自己幼年失學，深感一個人求學的重要，現在稍竭棉力，俾各位同學有求學的機會，幸勿自暴自棄，應該努力以求上進云。覺先態度懇切，口口聲聲稱呼「各位同學」，句句含有勉勵口吻，措詞也十分得體，這一班小學生，雖是年紀幼小，亦覺得「董事長」情詞親摯，等如父兄之於子弟一般，小小心靈，頗受感動。據當

時一班教員的批評：覺先在舉行開學禮時的一番訓話，感人力量極深，影響各班的成績，斐然可觀。斯時為覺先主持各間義學的學務主任，一為趙先生，一為尹夫人，趙先生在廣州致力教育多年，為一位實事求是的教育家，這一次慨然幫忙覺先，東奔西走，毫不憚煩，差不多港九各校，和尹夫人每日或隔日必定視察一次。各義校教員，除我擔任教一班之外（在灣仔洋船街的新民學校），全部是女教員，以廣州淪陷逃難來港的女教員佔多數，其餘則（△△）有日校的教師，一則授課小學生，女教師［較為］循循善誘；其次則雖是初級小學，但不限年齡，許多幼年失學的工廠女工，晚上找個上學機會，十七八齡的女生也不少，以當時的社會風氣而言，男教員頗感覺不大方便。覺先對（△△）如何，學生成績奚若，備極關懷，趙先生及尹夫人亦不負所託，每隔三幾日，便到後台［一次］，作口頭報告；各校課程，均（△△），覺先必披閱一遍，辦學的熱忱及認真，洵屬難能可貴。歲暮舉行散學禮，倘值「小散班」時期，親自前往頒獎，尤其注重小學操行，特設「操行獎」以資鼓勵，對於品學兼優的小學生，在頒獎時候，殷殷垂詢，訓勉備至（有關覺先熱心教育莘莘學子，確出自一片真誠，有件事使我永遠感激不忘：當我底長男錦濤升中學的時候，湊巧我的環境最是惡劣，沒奈何寫信覺先求助，函內措詞不勝感慨，因我本人讀中學時，先嚴任我選擇學費最貴的一間中學，現在兒子升學竟發生問題，深滋愧赧。覺先接函後，着人及打電話找我幾次，適值我均外出，到了第三天才聽到電話，約我就近到雲咸街尹自重兄的寓所見面，劈頭第一句便說：「我加緊叫人今天定要找着你，因我要乘下午三點鐘的火車赴廣州演大集會，可能有十天八天逗留，恐怕會耽誤你這件事」，接着

即入題:「你這封信我很明瞭,關於世兄升學,我認為份所當為,你不必言謝。」說完給我百元紙幣一張,幫忙世姪學費;另外再給我百元,委婉地說道:「你底環境我十分同情,此戔戔者[6],聊充家費,暫救目前之急。」覺先此舉,確使我深受感動,難得他說出「世兄升學之事,份所應為,不須言謝」等語,出自衷誠。一九四九年錦濤結婚設喜筵[7],覺先偕同雪卿及余麗珍小姐,很早便到廣州酒家,一見面便告訴我:今日本是十妹[8]女兒彌月薑酌,剛才已循例到過並向十妹聲明,滿月酒一兩年可以飲一次,老友娶媳婦,幾十年始有一次,必得去參加這個宴會,向老友致賀。覺先待人坦率真誠,率多類此)。

　　據我所知,覺先資助世姪升學,尚有好幾個,因為在他興辦平民學校時期,隔幾日便到後台一次,作為他的「顧問」,按月致送車馬費若干(他知道我有點古老讀書人氣習,不想白受津貼,所以給我這個名義,有暇則隔幾天到後台或「覺廬」,並代他答覆函件)。我經手答覆的函件中,有兩封也是「世姪」報告投考取錄情形,一位是投考廣西大學及格,另一位是廣州中山大學,俱表示感謝覺先資助求學的厚惠;覺先覆函勉以努力向學,金錢小事不必介意,其中一位親刻石章奉贈,以誌永念,覺先除道謝之外,珍重收藏,是時取出來摩挲不忍釋手,並稱讚這位世

⑥　戔戔者:小數目、少量。

⑦　羅澧銘另有女錦芝,一九六七年四月七日出閣,嫁澳門趙善麟(趙不遺之子)。

⑧　「十妹」是薛覺先的十妹薛覺清,一九三七年九月廿三日與唐滌生結婚,婚後得一子一女,但此段婚姻維持不到三年便告終。文中記述一九四九年「十妹女兒彌月薑酌」,應是指薛覺清與盧小覺所生的女兒。十妹與盧小覺的婚姻,讀者詳參本書「美機師談地氈式轟炸」(六一)一文。

姪極肯用功，不負他底期望。由於覺先熱心辦學，影響所及，引起伶星界亦步其後塵：馬師曾以太夫人王氏的名義，在東莞工商總會主辦的義學中佔一間 —— 每年捐助數百元，即可用私人名義辦一間 —— 因王太夫人是東莞厚街人氏，厚街王氏可算是東莞名門望族。一九四〇年有「電影皇帝」之稱的鄺山笑兄（當時他拍片之多，為眾星之冠），亦辦義學四間，一在德輔道中，一在莊士敦道，一在西環吉直街⑨，一在油蔴地上海街，這都是值得稱道之事，歸功於覺先首為之倡。

⑨ 吉直街：Catchick Street，即「吉席街」。

五二　夫婦分道揚鑣發展

這時覺先雪卿夫婦，在閨房中雖是伉儷情深，但在藝術界，早已分道揚鑣，各自發展前程。雪卿自從初次和覺先在銀幕上携手，由默片時代的《浪蝶》開始，以至聲片的《白金龍》，可算一舉成名，以後合作的片子也很多，同時舞台藝術，亦得覺先循循善誘，在省港容許男女同班的初期，以及未曾獲得「理想中伴侶」上海妹之前，也擔任過好幾屆的「覺先聲」劇團正印包頭位置。不過夫婦合作的次數太多，觀眾未免看得有點煩膩了，尤其是許多女戲迷，總是不大喜歡看夫婦演對手戲的，跡近於看人家「閨房耍樂」的樣子。雖覺先對戲場十分認真，夫婦表演沒有演出藝術範圍，但默察觀眾心理的背向，究以趨避為佳。覺先和竺清賢合作經營南粵影片公司，拍完《花花公子》一片，便分道而馳（因竺君鑒於菲律賓電影事業日趨蓬勃，打算向外發展，率領一部分機械人員前往，去菲律賓約一年，香港便淪陷於日軍閥手中，同樣菲島亦為日軍佔領，大家均要間關走難，聞亦安全無恙，「南粵」舊人，有一部分沒有追隨竺君赴菲的，至今仍在港，對影業大有發展，如許立齋兄等一班人是也）。《花花公子》也就是覺先和雪卿分道揚鑣的第一部片，而這套片的拍攝，便是因為覺先替別間公司所拍的《生活》，故事寫一富家公子誤交損友，淪為乞丐，一般「薛迷」竟不喜歡覺先要做乞兒結局，以致影響賣座成績，為着迎合觀眾心理，特意以覺先演《花花公子》（聘白

燕為女主角，其他尚有鄭寶燕、梁上燕、謝益之、朱普泉、檸檬、黃壽年等），片中有一段插曲，名為「音樂上火線」，風花雪月的歌詞中，仍鼓吹愛國情緒。

「音樂上火線」曲詞，新穎可取，意義深涵，詞云：「歡場，合歡結夢長，兩心愛力強，醉艷愛花香，香膩情狂，如山愛浪，將登情岸，奏凱情場，綠黛描成蝴蝶樣，萬花如［繡］，容我獨佔東皇，細碎情絃，輕彈慢唱，□來重彈打鴛鴦，枯燥情絃非舊響，空留明月照東牆，愛花已殘成幻想，愛情何價剩心傷，幾許青春情海葬，莫灑向脂粉閒鄉，磨汝刀，礪汝槍，男兒生當為國殤，雄軀莫自投情網，誓把情腸化熱腸！好將桃色鬥爭，移向國防線上，同把情堅兩字鍊就衛國長防。」蓋自從我國神聖抗戰以來，覺先即感覺責無旁貸，緊守崗位，有一分力，盡一分責，所有舞台劇及電影劇，橋段曲詞，皆鼓吹愛國情緒，「四大愛國美人」及《狄青》等劇，俱是抗戰時期的心血結晶品。

雪卿和覺先合作當中，仍有替別間公司拍片，最膾炙人口的如《鄉下佬遊埠》，屬於喜劇性質，「幽默大師」林坤山與雪卿分飾父女，可謂相得益彰。由於賣座紀錄優良，連續拍四五集之多，其中有一集於優先獻映之夕，製片人請雪卿化妝劇中人「鄉下女」，親到新世界戲院，舉行揭幕典禮，吸引觀眾如潮湧來，電車路為之水泄不通，出動警察維持秩序。在「南粵」時期，覺先的徒弟阮文昇，出資拍兩套片，由「南粵」代製兼發行，請雪卿任女主角，一套是《蘇雀經》，男主角是吳楚帆。香港淪陷前覺先夫婦最後主演的片子是《白金龍續集》，這是星洲邵氏兄弟公司接辦天一港廠之初的特製品，由邵「二先生」邨人經營，因鑒於《白金龍》賣座之盛，打破以前一切國語片及粵語片的紀

錄，即外國片在中國的銷場，亦罕有一套片能演四五輪而叫座力量不減，收入數字能與《白金龍》並駕齊驅的，於是決定拍「續集」，自然由覺先夫婦分演男女主角，並且簽署幾套片的合約，打算維持永久的合作關係。最可惜的是：其中有一套拍攝完成，另一套開拍過半，不料片場失火，底片完全燒燬，後來邀請覺先從頭再拍，開拍未久，而戰事發生了。在這時期有一件事值得附帶一述的：覺先、雪卿夫婦，俱很樂意收白雪仙為徒，她是「小生王」白駒榮的第九女公子，白駒榮雖是馳譽梨園數十年，說得上「名利兼收」，但他頗不贊成兒女輩克紹箕裘[1]，只是盡力栽培他（她）們，完成中學以上的學業。一羣兒女中，「九姑娘」卻是幼耽戲劇，雅嗜絃歌，恰巧和藝壇名宿冼幹持兄［接鄰］，執贄稱弟子，研習唱工。另一方面，七叔（白駒榮）七嫂面見覺先夫婦，［願］以愛女相託，覺先向來不喜歡收徒弟，一則和白駒榮有共事之誼，遠在「人壽年」時期，淵源深厚，義不容辭；二則見「九姑娘」冰雪聰明，面貌韶秀，十分喜愛，立刻答應。雪卿親為命名「白雪仙」：「白」是白駒榮，首取父親名字，不忘木本水源；「雪」是唐雪卿；仙是薛覺先，「先」「仙」諧音，這名字改得不錯，並厚待世姪女，和普通徒弟大有差別。白雪仙對覺先、雪卿之死，俱深表哀悼，最先發起追悼是雪卿，對覺先亦祭悼如［儀］，我認為可慰先師於九泉的，便是近年來她對藝術的嚴肅認真態度，很值得稱許，不愧為覺先愛徒。[2]

[1] 克紹箕裘：比喻能繼承父、祖的事業。

[2] 羅灃銘在其專欄「顧曲談」中有專文談白雪仙，此文後來輯入一九五八年一月初版的《顧曲談》（初集）中，文題是「白雪仙示範《牡丹亭》」。《顧曲談》重刊本由朱少璋重新校訂，二〇二〇年由商務印書館（香港）有限公司出版。

五三　戰爭爆發淪陷初期

　　軍閥發動所謂「大東亞聖戰」，一九四一年十二月八日凌晨，分用海陸空軍攻略英美基地，採取不宣而戰的一貫策略（即如盧溝事變，侵略我國，也是不宣而戰），派飛機轟炸珍珠港，同時分頭進攻馬來亞、菲律賓，香港方面亦沿廣九鐵路進攻，先用空軍轟炸飛機場，初時市民尚以為本港軍事當局舉行演習，因為時局日趨緊張，政府早已有的準備，並連續實施燈火管制，防禦工事亦次第完成，但估不到蕞爾島國[①]，在中國泥足愈陷愈深，竟有餘力膽敢向英美挑釁。不久敵機出現市空，報紙發出「號外」，始證實戰事已開其端，合計戰事由十二月八日起，至同月廿五日（聖誕節）止，整整十八天，守軍已盡其最大的努力，以香港為一孤島，無險可守，而戰火蔓延東南亞各地，外援不繼，為免生靈塗炭，總督楊慕琦始宣佈無條件投降，由日軍進駐市區，接收各衙署機關，以「軍政府民政廳」名義，發表所謂「安民告示」。

　　在戰事進行當中，覺先因「覺廬」近銅鑼灣大坑道，常受炮火威脅，曾到跑馬地防空洞暫避。戰火甫告停息，覺先首先便召集趙君及尹夫人，商量港九各義校的處置問題，大家都認為在此情形之下，雖欲加以維持，敵人未必許可，即使許可繼續辦理，

① 蕞爾島國：形容面積較小的地區或國家。

一定要接受「奴化教育」，豈非為虎作倀？只有出於停辦之一途。覺先亦深以為然，立即邀請各校教員會談，道達本人意旨，並請各位教員發抒偉見，當覺先說起忍痛停辦的苦衷，淚承於睫，聲音嗚咽，各位教員均大為感動，異口同聲，慨然說道：「假如董事長認為可能續辦的話，我等願意擔當義務，不要董事長薪水一文錢，以成全董事長致力平民教育的素志，更免一班小孩子感受失學的痛苦，董事長意欲如何，我等惟命是從。」覺先最後決定暫時停辦，每位教員給一筆遣散費，強而後受。在同一時期，覺先亦已收拾一切細軟，準備出走，鑒於廣州淪陷之始，報章競載敵人暴行，罄竹難書，最令人憤慨的，例如步過敵軍「崗位」，必須鞠躬行禮表示敬禮「皇軍」，尤其對於愛國熱心分子，列入「黑名單」內，按圖索驥。覺先以本人歷向鼓吹抗戰情緒，編排「四大愛國美人」連續義演籌款，購買救國公債，凡此種種，俱為敵人所深忌，豈能倖免。此時舟車交通尚未恢復，香港與九龍的交通，雖一衣帶水之遙，亦有望洋興嘆之感，覺先初與一艘貨艇商量，想偷渡出海，先赴澳門，再定行止。幾次秘密商談的結果，貨艇中人，皆說沿海日軍艦四出游弋，隨時截搜船艇，若查悉作偷渡出海的勾當，全船的人無一倖免，據所知類此意外事件，已發生數起，必得從長考慮方可。誰知考慮尚未有頭緒，日軍報道部的和久田課長已親到「覺廬」投刺請見。原來這一個和久田課長，另外有一個中國名字，冒充姓李，名字已不復記憶，平時不少戲班大老倌﹝皆﹞認識李某某其人。

和久田化名李某某，肄業於廣州嶺南大學，在求學時期常與梨園子弟往還，以及各階層的人物，均折節下交，面貌言語舉動，絕對不似東洋人，有時見他常和日本方面通訊，亦認為他可

能是留日華僑子弟，與家人及親友聯絡，故同學多不置疑，友輩更不知悉他是「大和民族」，又以他談笑風生，手段闊綽，反認為他和普通富家子弟一般，對戲劇發生濃厚興趣，樂意與紅船中人往還，不值得甚麼稀奇。誰不知日軍閥陰謀侵略我國，處心積慮，暗派間諜深入我國各階層，預早播下種子，時機一到，便現出本來面目，威迫軟誘，無所不用其極，和久田就是其中的一個。當下覺先見和久田的名字，用鉛筆附寫李某某的名字，初時尚莫名其妙，但不能不見客，請入客廳。相見之下，和久田緊緊握着覺先雙手，笑問道：「薛先生，你還記得李某某的賤名嗎？」覺先恍然大悟道：「原來是李先生，違教多年，老友風采依然，不過面目稍為黝黑一點而已。」和久田接口表露身份道：「我在軍中任報道職務，和隨軍記者沒有多大分別，雖屬文職，仍是軍隊生活，風餐露宿，面貌自然蒼老得多。」覺先這時見他身穿日軍制服，看樣貌又像日本人，含笑指名片說道：「和久田原是你的真正名字，李某某是你底化名，可不是嗎？」和久田亦點頭笑道：「沒有錯，我底樣貌倒像你們中國人，如果我不對你說明，你當不知道我是日本國籍，當日我在嶺南大學念書，沒有一個同學知悉我的根底，我從小居留中國，差不多純粹中國化了。」於是談起中日戰爭同文同種之邦，好比同室操戈，範圍擴大，殊屬不幸，如能「〔親〕善提携」，民眾亦蒙其利。最後又說日軍此次佔領香港，對中國人絕對不會採取敵視態度，倒是這一點，敢以老友資格作保證，請為放心，但亦希望幫忙合作。覺先一聞「合作」二字，有些心驚膽震，不知「合作」至甚麼程度，倒值得考慮，因很急迫地問道：「李先生，我不知和久田的日本名字，怎樣稱呼，以後恕怪我仍用李先生稱呼吧。」和久田含笑點首，覺

先繼續說道：「李先生，似我一介戲人，恐怕無甚力量和你們合作。」和久田侃侃然道達來意：「現在軍政府各機關，已先後成立，我隸屬報道部，設有『新聞』、『戲劇』、『電影』、『宣傳』各部門，我因稔熟戲劇界人物，所以擔任這一部門的工作。我素仰薛先生和馬師曾先生在粵劇界同有崇高的地位，領袖羣倫，尤其是你薛先生比較受戲班中人愛戴，隨時可以號召得起，所以首先拜候，接着我仍去拜候馬先生，希望每位領導一個劇團，早日開演，因為當局的意思，經過一場炮火驚惶，必須使市民找尋一點娛樂，以資調劑生活，其次戰事停息，亦應安排管絃絲竹點綴昇平，薛先生站在市民立場，也應盡這一點義務，不能推辭。」覺先心裏老大不願意，正想藉口種種困難，婉詞推卻，和久田似已看出覺先面有難色，不待他啟齒，即接續開言。

和久田很高興的說：「關於戲院排期問題，不用耗費精神，我打算選擇一間最宏偉的戲院，如『娛樂』、『皇后』之類，以電影院開演粵劇，創新紀錄，並定價低廉，以吸引高貴士女們，更增加號召力量。同時，我亦很明白戲班中的下級藝員平日入息無多，儲糧有限，一旦面臨戰爭來臨，米糧發生恐慌，自是意料中事，這一點我代為策劃，假如白米有問題，我負責送米到後台，俾各人開飯，解決當前最急迫的難關。」覺先表面上無法推辭，只得口頭答應，再想脫身之計，誰知和久田非常慧黠，除親自訪問覺先之外，所有平時相識的老倌，亦有按址通知，叫各人去見覺先，便可解決米食問題，各中下級老倌，正在彷徨無主之中，遜聽佳音，立刻派出代表兩三名，去見覺先要求救濟，並請他答應和久田之請，暫時必須出面領導組班工作，俾一班兄弟，尤

其是其家人，不致成為餓莩②。這時覺先在名義上的是廣州八和會館理事長，雖則廣州失陷，不能盡領職務，但香港有八和分會之設，由他創辦，登記註冊，各人皆一樣推尊，眼見各兄弟確是「手停口停」，家人嗷嗷待哺，為救目前燃眉之急，沒奈何允諾組班。同時和久田亦不容許覺先卸責，立即通知娛樂戲院主事人，執拾停當，佈置舞台準備開演粵劇，本來娛樂戲院原定營業方針，專映首輪西片，從來不演鑼鼓戲，除非屬於義演性質（例如覺先替後備警察籌款，演過《西廂記》）始破例演一兩晚，故舞台尺度，只是配合銀幕位置，用作「大戲」舞台，便感覺相當狹窄，尤其是後台方面，更不能容納許多「舖位」，僅可劃出少許地方，作化妝之需，還要幾個人同用「舖位」一個，互相遷就，因為當時的「高陞」、「中央」各大戲院，在戰事進行當中，為當局徵用，取其地點適中，放儲大批糧食，以備就近接濟軍民，中央戲院因落成較遲，建築更覺堅固，曾一度用作高射炮位，準備敵機襲擊市區，加以轟擊。和久田可能在戰事停息之始，訪問「覺廬」之前，早已到各大戲院觀察，認為各間戲院之中，「娛樂」較為容易措置，地點更符合理想，乃命令娛樂首先「開鑼」，以資「點綴昇平」。開鑼之前一日，和久田亦實踐諾言，叫苦力抬十多包藍線包上好白米去戲院，凡屬該班藝員及職員，每人先分配若干，以贍養其家人。

　　日軍佔領香港後，實行「軍政」若干時期，改行「民政」，委磯谷廉介為首任「總督」，所有各社團俱指令派出代表若干名，

② 餓莩：也作「餓殍」，即餓死的人。

參加所謂歡迎大會，亦是假座娛樂戲院舉行。這一天，我在商務印書館和覺先品茗，斯時秩序，尚未完全恢復，所有商店無業可營，為着維持生活，許多平時養尊處優的先生、太太、小姐們，也要在街邊賣故衣、罐頭食品，並搜購出售香煙雜糧等物，解決兩餐，商店亦任由各夥伴經營「投機」生意，博取利潤，維持他們的伙食費，所以，商務印書館也曾一度利用其地點繁盛，闢作小型茶座。在品茗之際，覺先態度十分憂鬱，在稠人廣座中，自不敢透露心事，邀我同返「覺廬」傾談。

我們同乘電車返「覺廬」，覺先原有兩部私家汽車，一大一小，在戰事開始，港政府徵用所有車輛作運輸工具（和平後當局曾酌量賠償，覺先已遺失了徵用時的證件，不想再多費手續，要找人證明，只好自甘損失），雖屬有車階級，亦要改乘電車，許多車上搭客，認得他底廬山真面目，指指點點相告，這時他已是心煩意亂，車上人眾，也不便和我傾吐肝膽，惟有游目窗外，閉口無言。在銅鑼灣電車總站下車，步行返「覺廬」，他問我可有甚麼門路，認識可靠的貨艇，一家幾口，想偷渡去澳門，只求安全抵達，任何代價均所不計，我答覆他暫時未有理想人物，他叮囑我隨時通知，並要絕對保持秘密，誠恐泄漏風聲，敵方密切監視行動。同時談到敵軍此次佔領香港，在短期內尚未有殘害愛國分子的毒辣手段，像我國首都失陷時的屠城慘劇發生，但這種現象仍未許樂觀，終有一天暴露猙獰面目，必須趁早遣返自由區，才可呼吸一口自由空氣，所以非走不可！

五四　被迫參加廣州觀光團

　　可是失望得很，覺先雖無時無刻不想設法返回祖國自由區，已慨嘆無機可乘，反而面臨一樁苦事：日人為着收買人心，希望淪陷區民眾，鼎力和他們合作，發展所謂「大東亞共榮圈」，擴大宣傳，當時利用社會各階層知名人物，作為宣傳工具。過了幾個月之後，組織一個「廣州觀光團」，拉攏各界聞人赴穗觀光，戲人方面，指派覺先及梅蘭芳為代表，認為他兩人夠資格代表南北戲劇界，梅蘭芳這時特意蓄鬚，表示卸下歌衫，不再演劇，但仍受威脅，被迫參加觀光團一分子，梅氏一者因年齡已老；二則是「包頭」角色，還可藉口已留鬚拒絕登台，覺先正當盛年，兼且當時得令，自不容許有「收山」的理由。其他尚有電影界及工商界代表，一同啟程。抵廣州後自有偽省府一班「要人」，表示熱烈歡迎，設宴洗塵，導遊名勝，逗留約一星期左右，然後返港。主其事的當然是報道部機關人員，報道部同時管轄所有報紙，分付有份參加觀光的代表，要寫一篇文章在報端發表，以廣宣傳。覺先立即約我晤談，代寫一篇「廣州觀感」的一類文章，特別叫我對措詞方面認真注意，歌功頌德的句語，固不能採用，略為牽涉政治範圍的也不好，只可以對於廣州景物，輕描淡寫，大意謂睽違廣州多年，今日復覩童子釣遊之地，風景依稀，頗為快慰……我亦覺得這樣措詞，無傷大雅，代寫一篇，寥寥不過二百字，敷衍了事。日人除使粵劇響鑼之外，對於電影界人才，

亦多方羅致，給予職位，在壓力威迫之下，許多影界知名之士，沒奈何虛與周旋，如吳楚帆、謝益之、陳皮等，亦曾經一個時期，表面上做個「順民」，接受工作，骨子裏亦和覺先一樣，苦心積慮，找機會遠走他方。適值日本電影界準備拍一套誇耀武功的紀錄片《香港攻略戰》，特由導演率領日本男女演員，從東京到來實地拍攝。

報道部事先便和各位影星聯絡，邀請參加演出，「中日演員携手合作」消息甫傳，大家相顧失色，試問誰肯在這種片子露臉，豈不是永遠玷辱令名嗎？三十六着，走為上着。吳楚帆、謝益之、陳皮幾位，冒險乘貨艇偷渡赴澳門，再由澳門赴廣州灣，輾轉越過安南境界。接着張瑛、黃曼梨等亦獲得脫身機會。楚帆、益之、曼梨及陳皮何芳夫婦等會合一起，為着解決「食」的問題，組織「影人白話劇團」，以《雷雨》一劇最為旺台，劇團採取公開性質，不論家人孺子，各皆擔任一種工作，能演劇的便粉墨登場，無藝術經驗的，甚至做一份庶務，總之，有工作大家做，有飯大家吃，在戰事時期，最迫切的問題，只求食飽兩餐，其他衣着居住，更無所謂。幸而安南為產米之區，「影人劇團」具有叫座力量，輪迴在各埠開演，直至勝利和平，順道去星洲一帶，公演數月之久，然後返港，雖僕僕風塵，而食用無虞缺乏，個個營養充足，風采依稀如昔。

覺先見各人相繼脫險離港，自己無隙可乘，好比籠中之鳥，網內之魚，內心相當焦灼，表面上仍要與和久田等輩周旋，更添一層苦惱，同時因為上述影界人物，都不肯和敵人合作，先後逃亡，更引起敵人的顧忌，等閒不表示信任，行止稍為不檢，或態度有些曖昧，敵人監視嚴密，越加難插翼飛。為着這一點理由，

覺先像登台演戲一般，「表演傳神」，頗有「衷誠合作」的傾向，和久田果然受覺先底「演技」所眩惑，以為他甘作「順民」，絕對不知道覺先神馳故國，憂心忡忡，設法多方籠絡，並介紹報道部及憲兵部各機關的朋友和覺先締交，覺先初時看到這一班「茄頭」，就有點頭痛，後來靈機一觸，知悉其中有幾個憲兵部人員，有權簽發「渡航證」，為着使他們增加信任心理，以及利便未來工作的進行，不惜苦心孤詣，學習日語。覺先天資聰慧，口才辯給，對於任何一種「方言」，都極容易琅琅上口，故平時[所]說國語、英語以至上海話、蘇州話，俱十分流利。「覺先旅行劇團」赴南洋奏技三月，他曾購閱好幾種「馬來語會話」等類書籍，並由當地的僑胞口授，也學識不少馬來語。現在為想[達]成「出走」志願，決定學懂日語和日人應酬，他覺得雙方雖然結交，若言語不通，動輒靠舌人 ① 傳譯，情感自較隔膜；反之，能直接會話，無形中增進友誼，尤其是在日人方面，見他孜孜不倦地學習日語，當不會存有敵對念頭。覺先除與和久田等輩用日語作應酬之外，特請一位留日多年的老畫家某君，每日到「覺廬」教習日語一小時，先學普通會話，接着學「全套」應酬會話，例如：本身為東道主人，邀約機關人員或平常朋友參加宴會，由開始的寒喧語，以至「入席」、「散席」各種禮節及措詞，無不學習純熟。（聞說日人頗重階級觀念，對於機關長官及平民，其招待禮節及措詞均有分別，其次女人向男人講話，亦顯著地不同。我們學英語或任何各國語言，都喜歡「女教授」，惟日本語言卻有點例外，恐怕學得「女人口吻」。假如冒昧不知，說出來便會貽笑大方了。）

① 舌人：翻譯人員。

五五　領「渡航證」赴廣州灣

　　當時覺先親友，尤其是戲班中人，見覺先學習日語，日與機關人員往還，常在「覺廬」設宴款待憲兵部、報道部各長官，竊竊私議，以為覺先困於環境，既無機會返回自由區，只好在淪陷區隨遇而安，便不能不與敵人聯絡，這也難怪。實則覺先別有會心，運用其「外交手腕」，想領取「渡航證」以赴廣州灣演劇為名。

　　廣州灣本屬我國領土，中法之役，淪為法蘭西租借地，納粹在歐洲爆發第二次世界大戰，法人不暇兼顧，逐漸列入日人勢力範圍之內，但在日軍閥未發動「大東亞戰爭」之前，法人的控制力量經已消失，無形中由我國收回這一幅員[①]的土地，平時當地擁有潛勢力的人物，出而維持治安，由於時局與地理關係，廣州灣一躍而為繁榮都市，私梟活躍，各行商業亦隨之蓬勃，成為畸形發展，常聘省港名班前往開演，無不大弋厚利。香港、星加坡各地先後淪陷，廣州灣一掌之地，自不免列入日人勢力範圍，但軍力單薄，進入市區之後，不久復退出，依舊要平日維持治安的有力分子，繼續主持治安機構。因為廣州灣與我自由區，僅隔一度「寸金橋」，差不多以「寸金橋」為界，互不侵犯，蓋日人知我大軍雲集其間，自量有限的兵力，如前進一步，必遭我軍迎頭痛擊，有此微妙關係，覺先事前已探悉清楚，特別聯絡憲兵部得力

① 幅員：即疆域。

人員，領取赴廣州灣的「渡航證」，組班公演，並偕家人同行。
戰時香港僑胞，數目將達二百萬，淪陷初期，日人以本港非生產
地區，人口大增，糧食大成問題，故勸告吾僑歸鄉，凡領取「歸
鄉證」，諸多方便，每人餽贈白米若干，軍票若干，分批用船裝
運，送到廣州，各自首途返回原籍；或沿九廣鐵路歸鄉，悉聽其
便。如屬暫時離港，屬於「旅行」性質，必須領取「渡航證」，例
如去澳門、廣州，以至廣州灣各地，皆要有證方得動程，領證殊
不容易，往往「申請」多時，仍批「不許可」，即使批覆「許可」，
大都以三個月為限。覺先手腕玲瓏，交際得法，申請去廣州灣
演劇，竟獲「例外」給以六個月期限。同時他藉口受廣州灣戲院
之聘，組班上演，雖可多帶幾個戲人，雪卿是戲人一分子，同行
猶有可說，尚有岳母、內弟、孩子，舉家總動員，照情理而言，
日人當會有所疑忌，最低限度要留下一兩個作「人質」，難得同
時批准，而覺先居然如願如償，不可謂非「奇蹟」。據一般人事
後的批評，關於這一點，倒佩服覺先「深謀遠慮」，全憑他平日
聯絡週到，和憲兵部人員差不多「三日一小宴，五日一大宴」，
加以學識幾句日本話，粲其蓮花之舌，像演劇般表演傳神，使日
人相信他肯「衷誠合作」，連和久田本人也不知覺先蘊蓄異心，
利用戲箱帶齊家中細軟，正如他演《璇宮艷史》所唱「別矣巴黎」
曲詞：「速去快去，天空任鳥飛。」至於他底寓所「覺廬」，自從
香港淪陷之後，一班北派龍虎武師，無所歸宿，乃撥出地庫車
房，全體收容，因為他的兩部大小汽車，已在戰事初起時，為政
府徵用，正好安置這班舊日「拍手夥伴」，瀕行之際，更分付他
們繼續住下去，不必另覓地方搬遷，整間「覺廬」，完全置之度
外，聽其自然了。

覺先抵達廣州灣之後，有如脫籠鸚鵡，呼吸自由空氣，心裏快慰萬分，可以將一年多的牢騷情緒，趁勢發泄一下，並掬肺腑以告同胞，在決定登台表演之日，首先於廣州灣大小報章，刊登一段「啟事」，大致說：香港淪陷，倉卒間未能脫離魔窟，被迫登台演劇，本人愛國之念，未敢後人，今得逃出魔掌，重與諸君相見，定當貫徹初衷，站在同一戰線，與敵人周旋到底，義無反顧云云。這一段「啟事」，對於一般輿論，以覺先曾一度在淪陷區演劇，並有份參加「廣州觀光團」，誤會他甘受敵人利用，深致不滿，及見「啟事」刊登，表明心跡，大家都諒解其處境的困難，賣座相當旺盛。當時維持治安的勢力分子，也有好幾位親自到後台向覺先致慰問，並稱許他冒險前來，具有大無畏精神，備致欽敬之意。但另一方面，日人在廣州灣設有特務機關，一般虎倀之流[②]，例須搜集情報，向所謂「特務機關長」呈報，以覺先在香港領取「渡航證」，到此間演劇，無形中列入日人勢力範圍之內，於今公然登報反對，顯然不肯「親善提携」。特務機關長立刻通知香港主管機關，何以准許覺先離港，離港後便發揮抗戰言論，處於敵對地位，此等「重慶分子」，必須徹底加以查究（當時同是主張抗戰到底的愛國人士，一律被稱為「重慶分子」，罪名相當重大，隨時有「身首異處」或被暗殺之可能，故覺先到廣州灣後所處的地位，實屬危險萬分。消息傳至香港人士耳中，謂覺先登台之前一日，刊登這一段「啟事」，友好皆知道廣州灣情形

② 虎倀：相傳被虎吃掉的人，其鬼魂為虎的奴隸，以引導虎吃人，稱為「倀鬼」；比喻幫助壞人為非作歹的人。

複雜，日人特務機關廣佈眼線 ③，擁有黑暗潛勢力，頗替覺先危懼，甚至播出種種風謠，傳說覺先被敵人鷹犬毆打吐血，不久又傳說他吐血身亡，香港報章也曾一度刊登覺先逝世消息，雖不是完全證實，亦令到友好為之耿耿不安。最後有戲班中人由廣州灣回來，力證其脫險，全家均安全入自由區，心始釋然）。所謂主管機關，便是報道部，乃責成和久田，不應許可覺先全家人領取「渡航證」，離港赴廣州灣，現在弄出這[事]件，不特有損面子，兼且影響人心，貽患不淺。和久田這時已陞為「囑托」官職，大抵因他在攻陷香港之初，聯絡一班紅伶，首先恢復娛樂事業，點綴昇平，使市面漸趨繁榮，減少蕭條氣象，建功酬庸，所以由「班長」兼任「囑托」，據說「囑托」是一個銜頭，有幾分類似「顧問」，在日人眼光看來，算是頗為光榮的職銜。

和久田因拉攏覺先等一班紅伶登台，步步高陞，估不到突然發生意外事故，恐因此而獲罪，惶急萬分，第一個步驟，會同銅鑼灣區憲兵部人員，到「覺廬」搜查，見得室內陳設，絕無變動，一切名貴傢私，照常保留，不過居住其間的，全是上海人及其眷屬，查問之下，知道是打北派的龍虎武師，覺先則絕無一個親人居停，可見他早已立心舉家離港了。憲兵部派來搜查的軍曹，平日與覺先頗有應酬，不免有些情感，深知覺先此舉，全出愛國熱誠，未可厚非，鴻飛冥冥，弋人何慕，只好循例詢問各人口供。

那個憲兵部軍曹，訊問各人口供之後，[相]信他們全不知情，索性做個好人，無謂要他[們]負屈受苦，不獨不加拘拿，反叫他們照常安居下去，並將家中稍為名貴的傢具，寫列一張清

③ 眼線：即線眼，受遣派暗地裏刺探、傳遞消息，作為引導、協助行動的人。

單，嚴飭各人只許居住地方，不得隨意將任何一件傢具移去或毀爛，現有清單可稽，一經查出，決不寬貸。當時在港的親友，聞悉覺先在廣州灣刊登抗戰「啟事」，慮在敵人勢力範圍之下，當然不敢向「覺廬」探詢消息，因為敵人一貫的偏狹心腸，反面無情，相識都會有罪。後來又聽說「覺廬」被憲兵部人員搜查的消息，更意料到「覺廬」必遭標封，這一班龍虎武師亦難免牽累。最後探悉完全無事，皆為之額手稱慶，因此想到覺先平日聯絡憲兵部，竟收到意想不到的效果，益佩服他的機智聰明，忍恥蒙垢，學講日本話和敵人往還，蓋有其不得已的苦衷。

五六　富戲劇性的脫險一幕

　　覺先雖因聯絡敵人得法，成功逃出魔窟，但亦因此惹起許多誤會，經過無限麻煩，才能返回自由區，其脫險過程，有類於戲劇性的發展。頃接讀友「彼岸」先生函告覺先經澳門赴廣州灣的艱苦情形，資料彌足珍貴，除感謝盛意之外，錄以告讀者：當覺先抵達澳門之後，馬上派尹鐵兄赴廣州，預作返自由區的部署，詎料廣州灣有豪士戴朝恩先生，綽號「鐵膽」，為人剛直不屈，饒有膽智，在地方上具有潛勢力，是抗日的積極分子（後在粵南打游擊，殉國而死，聞者痛惜），聞說覺先想到廣州灣演劇，誤會覺先與敵人密切往還，真正衷心合作，堅決反對他入境，並聲言如果他冒險前來，決對他不利，尹鐵回報，覺先不敢冒昧登程。這時和久田因放走覺先，大受長官責難，即追[蹤]至澳門，加以威逼，[着]他返港，覺先處於進退維谷之際，一籌莫展，返港之行，他寧死不肯，但廣州灣是入內地的唯一通道，捨此別無他途，入境又不為有力者原諒，株守澳門亦非他底志願，真有行不得也哥哥之嘆。幸而雪卿偵知當時有位政海紅員吳君，在粵南亦擁有潛勢力量，戴朝恩對他向來尊敬，唯命是從。適值吳君眷屬亦寓澳，吳夫人與雪卿也是舊相識，於是靈機一觸，深夜拜訪吳夫人（彼岸先生當時亦在吳公館，曾參加談話，故知其事甚詳），請為援手。吳夫人初時以地位關係，婉詞推卻，後來雪卿越想越苦，越講越悲，竟效吳庭之哭，有如梨花帶雨，涕泗汛

［瀾］①，吳夫人率為之感動，允為斡旋，專函交尹鐵帶回廣州灣，向「鐵膽」疏通，結果「覺先聲」劇團始得順利入境。但問題又來了，覺先雖允許入廣州灣，復以覺先在港演過劇，並參加「廣州觀光團」，登台演劇仍未予以答應，團員坐食，終非善策，再度面臨難關，恰巧吳夫人於此時亦偕家人抵步，覺先夫婦乃再向吳夫人請求，轉懇「鐵膽」通融，經幾度磋商之後，覺先為表明心跡起見，「登報自白」，用大號字遍登廣州灣各報，擇期在百樂殿戲院開鑼（啟事稿由彼岸先生起草，曾三易其稿，「鐵膽」並補充意見，始表示［同］意）。②

　　是時粵南大戶，港澳富商多集居於廣州灣，或經由此道入內地，地方繁榮，娛樂事業尤其蓬勃，加以覺先聲譽早著，粵南人士多有未得機會欣賞的，至是爭相訂座，票房紀錄大有可觀，覺先亦深自慶幸，一者當地士紳觀眾，對他諒解；二者暫時可以維持劇團一班人的生活，進一步即可入自由區，達成素願：返回祖國懷抱，以後為抗戰而努力工作。誰知和久田心懷不忿，必欲得覺先而甘心，再由澳追蹤至廣州灣，匿居西營，策動「浪

① 汛瀾：本指江河定期的漲水，此處比喻流淚痛哭。

② 有關薛覺先的「落水」公案，南海十三郎的說法與評傳所述略有出入：「迨至太平洋戰事發生，香港亦陷日寇手，各劇團紛紛解體，而薛覺先以八和粵劇協進會香港分會主席身份，徇日人之請，偕唐雪卿組班娛樂戲院登台，為日人跳加官，其後薛氏夫婦竟又率劇團赴廣州，慶祝偽省府主席陳耀祖政績，論者多非之。薛覺先之『覺先聲』劇團當時亦並不賣座，乃向日人請命，往廣州灣開演，觀眾亦寥寥可數。薛始知在淪陷區不能立足，始率團經寸金橋逃入內地，然眾怒難犯，多年隨抗戰政府轉進之粵劇伶人，以薛覺先枉為八和香港分會主席，而居然落水，多有不諒之詞。後來政府亦任其改過自新，在廣東人較多之桂林、柳州一帶演唱，薛覺先亦只為收入而演出，從未到前線勞軍，故在戰時不得美譽。」見《小蘭齋雜記》第二冊，頁一一三。

人」③，欲置覺先於死地，早有人將消息告知覺先，但覺先漫不經意，深信當地有潛勢力的人物，給予保護，諒可無虞，登台演劇如故。有一晚，演劇至中場，忽有二浪人暗携武器入座，偽作觀眾模樣，擬俟機狙擊。「鐵膽」戴朝恩見情形不對，一方派人入後台通知覺先，另一方面備汽車在旁門等候，各人［以］事機危迫，不容覺先卸裝，仍穿着戲服潛出，避入寸金橋內，這是國軍防地，為敵人勢力所不及，和久田估不到覺先棋高一着，又氣又憤，因為覺先離港，他曾受上司譴責，必得有個交代，乃作最後的努力，要求覺先於寸金橋畔一晤。覺先自不會墮入彀中，並且全體拉箱返自由區，擁護祖國抗戰，爭取最後勝利，亦不再返廣州灣，和久田只好廢然回港。

以上是覺先由澳門赴廣州灣的過程，承彼岸先生示告，至於覺先由廣州灣踏寸金橋自由區，也經過無限艱苦，很感謝另一位讀友呂志端先生，供給這一頁寶貴的資料④。覺先雖然登「啟事」表明心跡，在百樂殿戲院登台演劇，不過入寸金橋自由區尚發生一個嚴重的問題，因為覺先在香港淪陷區演劇，表面上又和日人往還密切，我國政府的防諜工作，十分嚴謹，凡與敵人合作過的人物，皆列入「黑名單」內，除非經過自首，有人保證來歸，方才辦理「除名」手續，洗脫罪名。覺先對於這種手續現未辦妥，榜上有名，且在通緝之列，他日夕焦慮這個當前最主要的問題。當和久田與日敵便衣憲兵八名，在西營登岸的消息，已傳入覺先

③ 浪人：日本幕府時代一些脫離籓籍，到處流浪居無定所的日本武士，稱為浪人或浪士。此處指那些為和久田辦事的遊蕩無賴之徒。

④ 原文此句後有「彼岸先生及呂志端，盼示尊址，以便通訊」，今移往注腳交代。

耳朵，西營已在敵人勢力範圍之下，倘不能獲准入自由區，在廣州灣始終大受威脅，隨時有性命之虞。時有開國元勳、革命前輩關仁甫老將軍，香港淪陷後，輾轉赴廣州灣養疴，公子特夫亦隨侍左右，因廣州灣已逐漸為日敵所控制，故均隱姓埋名。特夫君為人素重義氣，大有父風，排行第二，人皆以「二哥」呼之而不名。覺先正處於進退兩難之際，有友人英偉光君，與特夫善，知特夫與守衛邊防要衝的負責人，如南路特務大隊長盧煥清、查緝所長蕭河及駐遂溪團長周玉幀等，均具有深厚交誼，他們對仁甫老將軍亦執禮甚恭，這一線曙光，無形中給予覺先一服「還魂丹」，遂黈夜拜訪特夫，懇求設法援手。難得這位義氣深重的二哥，一諾無辭，以事情危急，並不敢怠慢，立即偕同英偉光走訪盧大隊長及蕭所長，合商大計。

第一個步驟，先准許覺先夫婦入境，盡保護[安全]，但各人一度磋商之下，以覺先乃「黑名單」人物，奉命通緝，若加庇護，誠恐有干法規，不敢擅作主張，結果認為關仁甫老將軍如負責擔這個責任，則一切不成問題。特夫遂[帶]盧大隊長煥清、蕭所長河，返見父親請示。仁甫老將軍以覺先既舉家而行，重返祖國懷抱，當是出於衷誠，政府方面，自應不咎既往，予以自新機會，當即慨然答允負責保證。維時已屆午夜，覺先夫婦即由寸金橋暫遷入南路特務大隊部。盧大隊長特別闢室安置。接着盧煥清及蕭河護照手續，將經過情形呈上峰銷案，覺先既解除生命威脅，遂得從容辦理手續，於中秋節後四天，全團登程返國公演，又當覺先到柳州演出之際，仁甫父子自[渝]到柳，成立興仁企業公司，[專事]搶購物資、輸運工作，特夫[親主其]事，曾轟動一時，又政要人如：張道藩、鄧龍光、藍蔚等，均為其

座上客，並邀請參觀覺先演劇，時道藩任中宣部長，藍蔚任職於軍委會，覺先欲得更大成就，擬赴陪都演出，特夫亦想完成其志願，託道藩、藍蔚在渝設法，玉成此事，渝方接洽一切，都不成問題，卒以藝員眾多，道具笨重，運輸上發生極大困難，函電交馳，歷時數月，柳桂相繼淪陷，此事遂成畫餅，覺先以未能在陪都表演其藝術，亦引為生平一件憾事。

　　覺先夫婦及孩子、岳母等一班人，入寸金橋之後，劇團事務及應付和久田方面的惡勢力分子，俱由尹鐵兄肩負重責。尹鐵是覺先的結義弟兄（即尹靈光尊人），為人精明幹練，有機智而饒膽汁，敢作敢為，不畏強悍，覺先任八和會館理事長，特派他為全權代表，駐會辦事，秉公處斷，任勞任怨，在所不恤；現在他既肯負責去幹，覺先自然安心無慮。覺先之脫險，真可謂「間不容髮」，他去後不夠十五分鐘，和久田果然到戲院後台要找覺先，勉強和顏悅色，問覺先在何處，想和覺先談幾句話。尹鐵亦婉詞答覆：今早有人相請，剛巧入去寸金橋，商量演劇籌款事宜，接着反問和久田，找覺先有甚麼事，一切皆可由他代達。因為香港淪陷初期，和久田請覺先開鑼鼓「點綴昇平」，以「派米」作甘餌，常送米至八和分會，救濟失業伶人，尹鐵仍在分會代表覺先處理各項事務，所以雙方總算是認識的朋友，和久田當然也知道尹鐵和覺先的關係，如果不是別有企圖，一切事自可由尹鐵居中傳達的。但和久田此來，完全以覺先為鵠的 [5]，便說此事必須和覺先面談，不能由第三者傳達，並不停追問覺先何時回來，

[5]　鵠的：鵠，動物名，體形似雁而較大，頸長，腳短；「鵠的」是把鵠畫在靶心，是「目標」或「目標人物」的意思。

尹鐵答以「不知道」。和久田初時偽作溫藹之容，至是心知情形不妙，態度變為十分焦燥，可是他依然懇切央告道：「我想面見薛先生，確有幾句重要話，非面談不可！我敢向天矢誓，絕對沒有絲毫傷害薛先生之意，假如不相信的話，為着薛先生安全起見，可以通知薛先生，叫他立在寸金橋那一邊，我則立着這一邊橋頭，只要大家見到一面，由我簡單的問完他幾句話便行了。他在中國地區，大軍雲集，保護週到，我斷不敢跑過去拿人，更不敢開槍射擊，薛先生的安全問題，儘可放心了。」[6]

尹鐵仍婉轉回答，大致說覺先已入自由區，不知何日回來。[此]事只可轉達，在目前環境之下，恐怕沒有辦法[親見]一面，弦外之音，更勸告他不要耗精神[浪費光陰]，簡直沒有可能性。和久田幾[番]懇切[對尹鐵]指天誓日，說他和覺先私人情感深厚，[願以]人格保證其生命的安全，但尹鐵始終堅持其一貫的主張，婉[詞]推卻，和久田知道棋差一着，計劃失敗，逗留廣州灣三幾天，毫無結果，迫得返香港覆命。聽說和久田因此被取銷「囑托」的職銜，並且派調到別處工作，離港他適云。

⑥ 關於薛覺先過寸金橋之事，讀者互參薛覺先〈四省之行紀事詩〉：「國魂五月暗相招，坐困重關一水遙。誤我虛名羈絆苦，鬼門生出寸金橋。」原詩附注云：「日寇發動太平洋戰爭，十八天作戰後，香港失陷，全港同胞頓時陷於重重恐怖威脅之處境。因在劇壇薄有虛名，故被敵人監視更為嚴密。一切行動失卻自由，身在陷區，心存故國，重關坐困，精神上之痛苦，直非筆墨所可形容。羈絆於港土者達五月之久，始得賄買航證，離港赴澳，轉廣州灣。抵灣後，刊出『脫離敵寇羈絆返國服務啟事』，更觸動酋之怒，曾派射手十六人，追蹤至赤坎，屢誘余出，欲乘機射死。幸得當地志士護送，夜入寸金橋，開始踏入祖國原野，呼吸自由空氣。」〈四省之行紀事詩〉組詩十三首連薛氏附注，李嶧輯錄，未詳輯自何處；組詩見李門主編《薛覺先紀念特刊》（香港：一九八六年），本文轉引均據此版本，下同。

五七　全體團員安抵遂溪

尹鐵偵知和久田確已返港，乃將覺先全部「班底」[及]戲箱，運入自由區，原日追隨覺先的老倌，以及在廣州灣串演的角色，大都願意返回祖國懷抱，呼吸自由空氣，「櫃台」親信人物也沒有例外，偕行者老倌方面計有：白龍珠、張漢昇、梁素琴、陳燕儂、阮文昇、梁少聲等；「櫃台」辦事人有：尹鐵、蘇永年、唐炳芳（雪卿胞弟）等；中樂全班「覺先聲」舊人；西樂有梁以忠、羅沛枝、蘇朗天等。素琴的「開山」原是陳錦棠，至是隨着雙親 —— 以忠玉京伉儷 —— 趁此機會得拜覺先夫婦為師，她底優越唱工，以及苦心學藝的精神，很受到覺先夫婦的稱許和指導。因為覺先這次組班，完全是奔走國難，脫離魔窟，返回自由區，大家志同道合，要求准予參加，更不肯丟下妻兒不顧，所以全班人員，差不多帶齊家眷同行，抱持「有飯大家吃」的宗旨，作「千里長征」的壯舉。全體藝員和職員，連家眷合計凡六十餘人，乃集合一起，向遂溪進發。由廣州灣至遂溪，大抵要一日路程，為着行動方便起見，每人只携帶兩件細小行李，大件行李則由兩人抬擔。不慣跋涉之勢的，便要坐「山兜」，這種「山兜」，形狀有幾分類似「轎」，但所謂「轎身」，簡直似一個「大籮」，用兩枝轎槓橫貫其中，兩人肩負，狀如坐轎，道路崎嶇，上落顛簸，當遠不及坐轎的泰然自若，還要知道遷就兜伕，以減少其疲勞。本來這種「兜」，多數是登山之時乘坐，故名「山兜」，由於

大多數老倌及職員，平時做省港班，養尊處優已成習慣，長路迢迢，僕僕風塵，沒奈何「以兜代步」吧了。

「覺先聲」劇團到達遂溪，縣長以他們冒險脫離淪陷區，投入祖國懷抱，親往慰問。覺先此次返國，原定貫徹初衷，替國家盡宣傳抗戰責任，每到一處，即義演籌款，救濟難民，慰勞戰士，這是抗戰時期的兩件大事，凡屬國民一分子，有一分力，盡一分責，戲劇團全體人員，亦同一旨趣，但求解決食宿問題，即勞力苦幹，薪金非所計較。覺先以遂溪縣長殷勤招待，決意義演兩天，請縣長代為部署一切。[①] 遂溪屬偏僻縣份，向來是吾粵的三四等縣，地方簡陋，人民儉樸，由於抗戰時期，許多難民從廣州灣轉移到廣西各地，無形中繁榮起來，這種畸形發展，抗戰期間不少地方，因地理關係成為交通孔道，由沉寂趨於繁榮，遂溪即其一例。遂溪本來沒有甚麼大戲院，所以臨時假座大操場，因陋就簡，蓋搭一個舞台，當地人士久聞覺先名字，平時沒有機會到過廣州，不能一飽眼福，現在路經此地，登台義演，誠為不可多得的良機。

又因「覺先聲」劇團定期只演兩晚，觀眾更踴躍定座。第一晚未屆開鑼時間，經已座無虛設，企立的觀眾仍相當擠擁，整個

① 有關薛覺先在遂溪演出，互參薛覺先〈四省之行紀事詩〉：「自由還我至堪欣，風物般般異見聞。小住遂溪初奏技，張巡殺妾饗三軍。」原詩附注云：「回入內地之始，先抵粵南之遂溪，遂溪雖屬我粵一小縣份，但因抗戰後交通梗塞，內遷者多由廣州灣經此而往桂柳等地，故城地雖小，而頗見繁盛。久居港地，習於都市洋場生活者，乍覩抗戰氣息盈溢之後方城市，總覺一切都在蓬勃滋生，令人精神怡爽。在遂溪居停一日，是晚作本團之第一次義演，演出《張巡殺妾饗三軍》一劇。」

操場，人山人海，真個水泄不通。到了第二晚，天公不做美，突然翻起大風，迫得宣佈停演，但因狂風驟雨，執拾不及，竟致弄濕一部分私伙戲服，縣長為着這件事，深感不安，親向覺先道歉。劇團接着拉箱到廉江，亦是一個小縣份，縣長名黃鎮，招待殷勤，全體團員以行李纍纍，戲箱亦多，在此逃難時期，自不比在省港拉箱光景，一切交輸運汽車或苦力肩挑背負，所謂「馬死落地行」，個個自告奮勇，大賣氣力，兼充苦力。在廉江義演兩晚，收入甚好，全體團員精神飽滿，心情興奮。由廉江起程，要乘坐五日「山兜」，才抵達盤龍，在這裏沒有機會表演，僅由梁素琴令堂張玉京二嫂（以忠夫人）登台唱曲。玉京翅譽歌樂界達三十年，金嗓子獨出冠時，嬌媚輕清，不論新腔古調，以及她們夫婦所擅長「解心腔」[2]，俱超出水準以上，「玉京仙子」雅號，至今尚高據子喉首席，當地人士聆此清歌雅韻，真有「此曲只應天上有，人間那得幾回聞」之感，並盛稱「覺先聲」劇團人才鼎盛，不特藝員是鼎鼎大名人物，連帶「眷屬」俱是卓異藝人，雖不能欣賞舞台演技，得聆雅奏亦大佳事。

[2] 解心腔：梁以忠把粵謳（又名解心）的唱腔融入梆簧中，下半句拉腔多在梆子慢板或二簧慢板的唱腔中出現。

五八　鬱林演一月續赴柳州

　　由「盤龍」到「良田」，亦因地僻人稀，找不到適宜地點，未有演出機會。到「陸川」，因時間關係，只能義演一晚，便要應鬱林國際戲院之聘，演期定一個月。全體團員凡六十餘人，大小行李戲箱，足有五七百件之多，沿途宿露餐風，不勝奔波之苦，至是有一個月期公演，稍為舒適一下，皆大歡喜。鬱林長期演出一個月，每晚都極為旺台，演完拉箱到「貴縣」，義演一星期，即商議入柳州。詎料柳州文化界，聞覺先有來柳消息，對他過往在香港淪陷區登台的苦衷，未知底蘊，絕不諒解，一致表示拒絕，標語遍貼通衢，報章極力抨擊，聲言「打落水狗」，如覺先抵柳，即將他毆擊，聲勢洶洶，使覺先亦為之裹足不敢前（有一說謂文化界初非對覺先深惡痛絕，因為時柳州已有某劇團公演，恐覺先此來，必定影響其號召力量，供給資料，慫恿一部分記者大肆詆毀，發起所謂「打落水狗」運動）。事為張向華（發奎）將軍所聞，張氏任第四戰區司令長官，駐節柳州，昔日覺先在江門演劇時，張將軍任卅四團團長，駐防江門，和覺先首次認識；及後張將軍奉赴德國考察軍事，啟程前小住滬濱，和傅秉常往還甚密，雪卿和秉常又屬稔交[1]，口頭上還稱呼他做「契爺」的！傅氏以張將軍出國，照例要學習社交舞，由雪卿奉陪，因此和覺先夫婦總算是

[1]　稔交：相熟的朋友。

知己老友。他見此情形，俯念舊誼，即囑政治部王主任候翔，轉知柳州各界，不宜作此行動，並解釋理由：假使覺先真有媚敵行為，今既幡然覺悟，重投祖國懷抱，亦不當絕其自新之路，香港淪陷後，也有不少智識階級及士紳之流，逃走不及，被迫事敵，豈能厚責一伶人？何況他冒險脫離魔窟，經幾許艱辛回來，單就此一片熱誠，已值得敬佩，若因此而絕自新之路，無異驅逐國人於門外，任令呻吟於淪陷區不能自拔，殊不公平。

張將軍（向華）為著名「鐵軍」將領，戰功彪炳中外，治軍甚嚴，駐節柳州，當地人士，皆稱頌四戰區各將兵，愛民如子，防務鞏固，敵人沒有充足力量，不敢越雷池半步，市區繁榮，民眾安居，這時的柳州，大有欣欣向榮之概。他對覺先這件事，備極關懷，除囑政治部王主任招待報界，代為洗刷之外，他本人亦常接見各報社長編輯，利用見面的機會，亦引伸前語，極力替覺先解釋，並坦白地以身作則，大致謂：「吾儕長官，守土有責，既不能學昔日劉備攜民渡江，尚歧視淪陷區歸來的人民，寧有是理？今覺先偕同全體團員，間關千里，冒險來歸，我等方歡迎之不暇，反為吹毛求疵，拒人於千里之外，豈不令人失望？我國抗戰，全賴上下一心，集中力量，尤其是今日抗戰已達到第七個年頭，正宜爭取淪陷區民眾，不咎既往，策勵將來，把全民力量團結起來，方能獲致『最後勝利』的目標……。」張將軍這番話確有充份理由，並不是完全對覺先阿其所好 ②，事實擺在目前，這是抗戰以來最艱苦的年頭，敵人發動所謂「大東亞聖戰」，馬來亞、星加坡、馬尼拉、香港各地，相繼淪陷，敵人氣燄薰天，淪

② 阿其所好：指為取得某人的好感而迎合他的愛好。

陷區民眾多因事起倉卒，不能逃遁，飽受痛苦。不過戰事雖稍逆轉，敵人泥足更為深陷，且公然與英美為敵，無形中增加民主陣營的團結力量，中英美三大盟邦，一致並肩作戰，部署反攻，誠為戰局改觀的一個轉捩點，爭取民眾集中力量，也是當急之務。

覺先意外地獲得張將軍代為疏通，全團由貴州赴柳州，坐貨車起程，三十人乘坐一輛，團員六十餘人，要貨車二輛，另用兩輛載行李戲箱等物，浩浩蕩蕩，駛達目的地。柳州為廣西四大城市之一，初到時生活程度很低，大洋三元可買一斤米（當時的生活指數，差不多以米價為標準，大家所急待解決的，亦只是米食問題）。當地雖有酒店多間，但地方簡陋，不大清潔，最棹忌的是「木蝨」及「虱乸」等可怕小東西，幾於觸目皆是，俯拾即有，這也難怪，戰爭時期，人煙稠密，物質欠缺，尤其是生命及糧食高出一切，誰有餘暇心情理會清潔工夫呢？（提起「虱乸」一物，記得香港淪陷時期發生一件很有趣的事：香港宣佈無條件投降之後，所有軍隊一概囚於集中營，經過好幾個月之久，地方穢雜，又欠缺衛生工具，洗浴亦成問題。軍隊數目既多，集中營面積偏狹，小小一個房間，常居住十多人以上，少不免生起「虱乸」來，此物滋生最易，繁殖更快，輾轉傳染到各人身上，外國人從未生過「虱乸」，不解從何而來？因何而致？其中有等士兵，一時神經過敏，誤會由於欠營養而生，以當時敵人待遇俘虜，殊不良善，鮮奶肉食，自然很少嘗試的機會，士兵以為營養不足，乃生這種「可怕小東西」，居然妙想天開，聯名寫信看守集中營的敵憲兵，請為代達主管機關，大致說：集中營近來缺乏營養，以致滋生一種小蟲（虱乸），身體髮膚，蠕蠕而動，十分痛苦難忍，懇求每日配給牛奶，增加營養食料，免除此弊，無任感激……敵

軍主管機關接信後派人調查，詢悉其故，知為虱魅，與營養無關，一笑置之，此事傳至外間，皆引為笑話。）

覺先以酒店房租甚昂，而地方污濁不堪，居住大成問題，正感進退維谷之際，恰巧有人介紹他租艇作居所，這等艇平時備客人遊河之用，在抗戰時期，難民逃避柳州者甚眾，酒店常有人滿之患，許多人乃想到「住艇」。艇的面積和佈置，大概有一個房間，一個小廳，可以居人，可以載物，既舒適，又潔淨，比較住旅館要捱「木虱」、「虱魅」滋味，優勝[何]只十倍。還有一樣好處：遇着敵機空襲，發出警報，為着彼此生命安全起見，自會棹 ③ 去山邊躲避。覺先夫婦解決了居址[住]處，滿懷暢快，立刻訊問第四戰區[司令長]官公署的所在地，趨謁張向華將軍致敬，感謝其照拂[之情]。張將軍即予接見，談笑甚歡，殷勤慰問，聲言為覺先夫婦洗塵，並[邀]宴全體團員。上演前夕，張將軍偕夫人位列前席，擊掌為之捧場，待遇覺先之厚，得未曾有。他視覺先夫婦如家人一般親切，分付衛兵及傳達號[令]，如覺先夫婦到訪，不用通傳 ④，直入公署傾談，覺先夫婦深感欣幸，認為「出路遇貴人」，對張將軍的恩義，永不能忘，因為一般人對他們仍未盡諒解的，由於張將軍的優禮相加，影響所及，亦隨之而推[己]及烏之愛，頓[時]改變其觀感了（前記革命元老關仁甫將軍之公子特夫君，仗義幫忙，懇得仁甫老將軍擔保入自由區，在柳州演出之際，仁甫父子由渝到柳，成立興仁企業公司，從事搶購物資的輸送工作，曾轟動一時，軍政要人如張

③ 棹：船槳，作動詞用則指划船。

④ 「通傳」原文作「進傳」，諒誤。

道藩、鄧龍光、藍蔚等。（藍蔚當是林蔚，時任國防次長，順此訂正）。⑤

覺先在柳州居留期間之內，剛有別班開演，他向來篤於同業之誼，尤其是反對「同行如敵國」這句話，因為藝術各有造詣，優劣自有月旦公評，不必彼此妒忌，且亦妒[忌]不[來]，地位和聲望，決非僥倖或讓奪可致，一旦異地相逢，更覺親熱如一家人，互相參觀演出，往還密切，感情倍加濃厚。覺先深感張將軍幫忙，特舉行義演勞軍，不少軍政要員都蒞臨捧場，賣座極一時之盛。覺先義演完畢，剛巧張將軍委派機要人員，赴湖南省會長沙，與主席薛岳將軍商談，作軍事上的聯絡。在我國九年抗戰當中，長沙三次殲敵，戰績彪炳，震驚世界。尤其是第三次長沙大會戰，敵軍出動全力進攻，志在必得，以冀一雪兩敗之恥。薛將軍故意誘敵深入，另用精銳部隊分兩路包抄，完成大規模的殲滅戰。

敵[軍]初時不知袖[裏]機關，滿[以為]攻陷長沙，可收預期戰果，所以提前帶同一班外國記者，乘飛機入城參觀其赫顯戰績，誰[料到]墮入薛將軍的陷阱。敵軍第三次長沙大會戰，

⑤ 原文下接一段回應關特夫信函的話，編者移置此處，供讀者參考：「頃接關特夫君來函，謂：『人類互助，天性使然，固不必有所推崇，惟念及今日天道淪亡，人性泯喪，炎涼世態，已失道德倫常之旨，不禁悲從中來耳……。』特夫君雖認為互助是人類應盡之義務，謙遜不想居功，但我所以不厭其詳，據實報道，正有感於炎涼世態，流水人情，覺先在這個時期，纍纍然如喪家之狗，特夫君和覺先並不認識，只信任他底朋友英偉光君一面之詞，慨然肯負擔這個血海般關係，因為抗戰時期，這樣擔保一個人，關係非輕，[若]非[是]義氣深重的人物決不肯為，景仰之餘，自當照事實寫出來，當非[好]事煊染者可比。並盼特夫君示知尊址，以便通訊。」

依然一敗塗地，原定在長沙城內作慶功宴，招待外國新聞記者，
出乎記者的意料之外，飛機下降時，發現長沙仍操在我軍手中，
薛將軍問悉情由，不禁呵呵大笑，反為由他設慶功宴招待記者，
消息播傳，成為戰史上空前未有的大笑話。覺先之赴長沙，就
在長沙第三次大會戰之後，薛將軍殷勤招待，誼屬宗親，視如昆
季，親自導往參觀「倭寇萬人塚」，指點戰跡。這一個「倭寇萬
人塚」，就是敵人三次侵犯長沙的「戰死鬼」，屍骸纍纍，數目逾
萬，乃收葬一起，在一個小崗之上，和普通的「亂葬崗」差不多，
當地人士定名「倭寇萬人塚」，樹立墓碑作標誌，遊客每履其地，
必用腳大力踐踏，以泄心頭憤恨，而示敵愾同仇之意。⑥

⑥ 有關參觀萬人塚的事，互參薛覺先〈四省之行紀事詩〉：「三捷名城今戰場，萬
　人塚畔看神坊。東征吾族多名將，留得豐碑姓字香。」原詩附注云：「小住長沙
　時，曾遊倭寇萬人塚。塚在城之北郊，為三次大捷時倭寇遺屍萬具之埋骨處。
　塚作饅頭形，塚前豎巨碑，薛岳司令長官親作碑題，刻『倭寇萬人塚』五大字，
　字盈二方尺，遒勁有力。碑前為墓道，道口建有日本神社式之牌坊，是使亡命
　倭人魂歸故國之意。」

五九　遊罷長沙到桂林

　　覺先這次去長沙，原屬遊歷性質，輕裝便服，小作勾留，並未帶大戲箱戲服，作登台的準備，蓋吾粵人士在長[沙]人[脈]有限，不過因薛岳將軍為湖南省府主席，薛將軍為粵人，省府屬下各機關，粵人較多，除機關人員及家屬之外，原日在長沙經商的同鄉，在疏散時期，早已紛紛遄返故鄉，何況在長沙三次會戰之後，瘡痍未復，正在集中力量，從事地方上善後工作，便沒有逸情逸致，欣賞絲竹管絃，作賞心樂事之想，因此覺先體察情形，沒有準備義演登台。他在長沙遊覽幾天，瀕行之際，親向將軍告辭，表示一俟地方稍為復元，或者需要他登台義演的話，他隨時可以率領團員前來。薛將軍握手殷殷，囑他有機會再到長沙一行，並笑謂長沙穩如鐵塔，當發揮軍事力量，不使敵人越雷池半步。覺先亦非常高興地說道：「若果第四次長沙大捷，消息傳至，當即馬上跑來，同唱凱歌，參加慶功之宴呀。」

　　覺先遊罷長沙，返回柳州，即拉箱至桂林。桂林亦為廣西四大城市之一，在抗戰時期，各方人士，叢集於此，稍為富有的難民多數遷居此間，出其餘資，經營小買賣，攤位地檔，有如星羅棋布，形成一個最繁盛的都市，有「小重慶」之稱。如所週知，「桂林山水甲天下」，覺先夫婦在戰前雖遊歷不少地方，桂林卻未有到過，覺得山明水秀，風景幽雅，果然名不虛傳。平時慣居都市的人，一旦到達風景名勝之區，自覺心曠神怡。抵步後，先在

酒店下榻，四出遊覽。慣住城市的酒店，起居舒適，照料週到，隨便將房間鎖門，分付侍役一聲，就可安心出外。但桂林酒店的老鼠相當猖獗，大如小貓，牙尖嘴利，宣傳主任黃素民兄，一對皮鞋亦遭老鼠咬爛，侍役早已關照客人，防範鼠患，囑將皮鞋掛起，皮鞋重量達七八斤，竟被咬得「體無完膚」，不成樣子，可見老鼠威勢之一斑。覺先在桂林義演一個月，為「桂林托兒所」籌款。這個托兒所為李任潮夫人所辦（任潮為行營主任），因為不少婦女出外工作，為着適應環境，乃有「托兒所」之設。維時向華夫人、伯陵夫人均寓桂林，各顯要太太更不可勝數，她們俱嗜觀粵劇，加以雪卿手段圓滑，酬應面面俱圓，業務蒸蒸日上，其他兩個劇團亦為之遜色。

每晚演出，前列第三四行位，盡為太太團所佔有，極力替覺先夫婦捧場，有時還登後台看雪卿化妝——雪卿任劇團正印花旦——衣香鬢影，盛極一時，覺先夫婦亦足以自豪了。還有一層，所有機關人員，除踴躍推銷戲票之外，以覺先夫婦及全體劇員，皆熱心義演，太太團都是解囊購券的，風氣所趨，皆一律購票入座欣賞，雖軍警人員，亦革除「看霸王戲」的習慣，收入涓滴歸公，連演一個月，始終保持賣座最高的紀錄（同一時期演出的，尚有「馬師曾」劇團及「關德興」劇團）。

世人皆知「桂林山水甲天下」，但「陽朔山水甲桂林」，凡到桂林的士女，無不遊覽陽朔以廣眼界。覺先夫婦遊興勃發，與眾同樂，全體團員一齊動程，僱用八隻艇，每艇或坐十人八人，或坐四五人，看艇之大小而定。天亮開行，到下午四時許便灣泊岸邊，在陽朔勾留一晚，遊山玩水，胸襟為之爽快，大堪抵償幾個月來奔波之苦了。在陽溯遊興已闌，翌日劇團拉箱至平樂。

「平樂」是廣西有名的縣份，等如吾粵的南、番、東、順、中，屬於一等大縣，地方頗為繁盛，縣長王浩明也是粵人（王氏政績甚好，勝利後調任南海縣長），當地設有「廣東同鄉會」，廣東同鄉着實不少。王縣長及同鄉會理事，久聞覺先夫婦名字，今見全體團員抵步，殷勤接待，以盡東道之誼，覺先以他們盛意拳拳，自動義演一星期，收入良好。［鄰縣］「八步」的機器工會，擁有會員甚多，以「覺先聲」劇團近在咫尺，特派出主事人親往平樂，和覺先接洽，要求劇團因利乘便拉箱去八步義演十天，籌款救濟難民及失業工友，另撥出一部分款項，作勞軍之用。[1] 覺先認為義不容辭，慨然答允，在平樂演完即拉箱前往。

「八步」雖屬於偏僻縣份，風俗淳樸，不脫鄉村本色，但食物店與一般商店，大有廣東風味，在一九三六、三七、三八年之間。「八步」有「小金山」之稱，其繁盛情形，概可想見。在八步義演十天完畢，折返平樂，搭艇循撫河上駛，三日到梧州。

「梧州」這個名字，早為粵人所熟稔，在戰前，梧州與香港商業上甚有聯絡，吾粵人士在梧州經商者甚眾，差不多整個梧州，已成為「廣東化」，一切風土人情、商店形式，幾和廣州一般無異，覺先有同學余永燦君（聖保羅同學──我和余君亦認

[1] 有關劇團在八步演出的事，互參薛覺先〈四省之行紀事詩〉：「桂林而外好山城，賀水灕江一例清。此地鄉音重省識，故園風物漸關情。」原詩附注云：「離桂林後，曾沿撫河過桂林山水甲天下，陽朔山水甲桂林之陽朔而至八步。八步屬廣西之賀縣，為桂東唯一工業市鎮，環城多山，屹立四野，風景秀麗，不讓桂林。城枕賀水，更增山明水秀之勝。八步之有賀水，平添湖光山色，亦不讓桂林之有灕江也。此地密邇廣東，粵人居此者至眾，市上什九皆粵人，故廣東鄉音隨處可聞，足履斯土，幾疑身返故里。自礦場多數歇業後，粵人失業者多，八步廣東同鄉會邀余前往義演，籌款救濟失業，曾在該處演出七天。」

識，彼此在學生時代辦策羣義學，這是「五四」運動後香港學生的組織，因不便設立「學生聯合會」，特創辦這間義學，每校推舉學生若干人作代表，初時進行「學聯會」工作，其後則致力平民教育，不涉政事），在香港淪陷後逃離到梧州，開設一間雲吞麵肆，他鄉遇故知，況在國難時期，異地重逢，倍形親切，互訴別後景況，無限歡欣。雲吞麵為粵人最嗜愛的食品，梧州既以粵人佔多數，所以麵肆生意很好，大可維持一家幾口的生活。②

② 有關劇團在梧州演出的事，互參薛覺先〈四省之行紀事詩〉：「鴛鴦江上繫行舟，如此繁華夜不收。此地遊商成集散，黃金擲盡與東流。」原詩附注云：「梧州之撫河與大河接流處，水分兩色，故名鴛鴦江。撫河上妓艇如雲，入夜笙歌徹耳，極盡繁華。河上豪飲者，多屬游擊行商，蓋斯時淪陷區內運物資，十九皆經沙坪進入，而以梧州為集散地，游商辦貨，獲利最豐，每於一貨成交之夕，輒於撫河大宴客。一夕所耗，可等貧民一歲之糧，在豪商視之，亦毫不吝惜也。」

六十　再返桂林又赴衡陽

　　覺先在梧州義演，原定十日，因越演越旺，為各方面人士極力挽留，滿期再演，一直展期到一個月，尚要求繼續演下去。但桂林國民戲院院主白維義，一連幾封電報，催促覺先返桂林，因前次替「托兒所」義演一個月，晚晚滿座，後至者多有向隅之嘆，故要覺先再來一次，以慰觀眾。於是再由撫河乘電船到平樂，沿公路去桂林，路經「荔浦」縣，提起這個縣名，相信許多人都知道荔浦出產芋頭，相當出色，和吾粵番禺的特產「紅心番薯」，同樣味道雋永，使人食指大動。荔浦除出產芋頭之外，所產西瓜亦甚著名，大抵因芋頭出品較多，運來吾粵不少，故只知有芋頭，而不知尚有西瓜，是消渴可口的佳品。縣長楊壽松，招待各團員殷勤週到，情真義摯，全班兄弟皆甚為感激，過後仍掛在齒頰間，念念不忘。在荔浦登台義演一星期，為時間所限，趕程赴桂林。國民戲院院主白維義，渴望已久，一見劇團抵步，即開鑼演出。原定演期為一個月，因收入甚佳，院主和太太團，均極力挽留，再演一個月，賣座仍相當旺盛，白院主更不肯放行，但覺先已答應衡陽「廣東同鄉會」方人矩君之邀，訂期在衡陽義演，為着友情難卻，採取「顧全其美」的折衷辦法，答允赴衡陽演罷，返桂林作第三度的演出，並簽訂合約，俾白君安心放行。因為抗戰時期，廣西各大城市，以桂林最為繁盛，平時建設已突飛猛進，人口浩繁，港陷後稍為富有的難民，多逃往桂林，出資經營

小生意，維持生活，尤以粵人佔大多數，而桂林天然景色，山明水秀，巖洞特多，正是天造地設的「防空洞」，躲避空襲[①]，無以尚之，兼且桂林盛出各種礦產，增強發電力量，電燈大放光明，為全省各城市之冠，無意中成為人物薈萃之區，不論大小生意，都蓬勃有生氣，經濟寬裕，數口之家，生活可告安定，娛樂事業亦隨之勃興，寄情絲竹，觀劇消遣，原是高尚娛樂之一種，尤其是逃難的粵人，不少是昔日省港兩地的戲迷，一聞「覺先聲」劇團抵步，爭相定座，好戲不厭百回看，以故連演兩月，始終保持票房紀錄。

覺先承衡陽「廣東同鄉會」方人矩君之邀請，前往義演，鑒

① 有關薛氏在桂林演出、交遊及遊覽的事，互參薛覺先〈四省之行紀事詩〉：「疊翠巖中別有天，玲瓏小築踞高巔。老人星向南天寄，此是高樓一老仙。」原詩附注云：「抵桂林後，曾寓居疊翠山麓之風洞裏。桂林城皆有石山繞城屹立，每山必有山洞，為戰時之天然防空洞。每當警報發出後，城中居民輒就其所寓附近之巖洞躲避。余於警報時必躲於疊翠巖，巖裏人工設備甚佳，安坐洞內，如別有天地。疊翠山巔，有精緻亭台一座，台頂設有警報球桿，年前百歲老人馬相伯先生遷居桂林時，獨居此台上，以養其天年。躲警報時，必遙望台頂之警報球桿，以探聽敵機去來訊息。」又：「瞿張遺塚拜衣冠，未覺風高日暮寒。好是雙忠留雅劇，傳與中華萬代看。」原詩附注云：「桂林市郊，瞿式耜張同敞二公之衣冠塚在焉。考明朝末葉，瞿張二公奉命守桂林，以抗清虜，誓與城共存亡，卒至兵盡矢窮，城破被執，不屈就義。國人敬其鐵膽忠肝，特為築衣冠塚於東郊，以為紀念，二百餘年，祭祀憑弔不絕。劇作家田漢先生，為表揚二公壯烈事蹟，曾編撰《雙忠記》京劇本，在桂林公演，號召力大，感人亦至深。」又：「買刀買馬木蘭詞，千古蛾眉一片痴。深謝歐陽相厚意，卻慚負約已多時。」原詩附注云：「廣西藝術館長歐陽予倩先生，年來在桂致力於桂劇改良工作，甚有收效，所編改良桂劇曲本如《木蘭從軍》、《桃花扇》等，皆有聲於時。在桂時，蒙歐陽先生將《木蘭從軍》劇本見贈，囑為改良粵劇之參考，語重心長，意至可誠。惜以事忙人懶，終未將木蘭曲本改成粵劇演出，有負歐陽先生厚意矣。」

於全班團員達五六十人之眾，畫景道具戲箱亦相當笨重，不能盡量搬運，乃採取「京劇」方式，表演劇中最精彩的「大場戲」，僅帶需要的藝員及音樂員十七名同行，衣物亦減至最小數量，便於攜帶。衡陽為湖南省大城市，出產夏布、棉花，名聞全國，覺先以代價不昂，出品可賣，因利乘便買棉花作棉胎，及買兩幢夏布蚊帳作紀念，有等地方多蚊，亦很適合用途。湘省出產夏布，夙有悠久歷史，幼潔細軟，薄如蟬翼紗，最名貴的珍品，一件長衫之大，可以摺疊如一方手帕，放在袋裏，取出穿着，絕無摺紋，從前名公鉅卿，搢紳殷富，斯文士子，夏天多喜歡穿夏布長衫或短衫，輕盈矜貴，任何一種外國匹頭，無與倫比。夏布在遜清時代，列為貢品之一，進呈宮廷或總督大員，官場亦多用為禮品，其名貴可知。

抵衡陽後，是晚未開鑼鼓，覺先先晉謁薛岳主席（薛將軍兼任第九戰區司令長官），薛將軍視覺先如昆仲，適值全省行政會議在耒陽舉行會議，薛將軍親往出席，並欣然約覺先同行。[2]

覺先在衡陽義演，替「廣東同鄉會」籌款，由方人矩君代表部署一切，方君為薛將軍內弟，幹練多才，熱心公益，這次籌款的目標，救濟吾粵難民，並慰勞長沙三次大戰的忠勇將士，成績斐然可觀。最出乎覺先意料的，這時吾粵人士，居衡陽僅佔小數，觀眾以湘人至夥，亦一樣旺台，緣湘人雖未諳粵語曲調，震於覺先在藝術界的盛名，復承薛主席之邀，由桂林遠道前來，

[2] 有關在湘演出的事，互參薛覺先〈四省之行紀事詩〉：「十年舊雨記春申，本色英雄特有真。夢向長沙三捷地，衡陽雁至信堪珍。」原詩附注云：「一九四四年初夏，應衡陽廣東同鄉會之邀，由桂赴湘義演，湘省主席薛伯陵將軍，為十五年在上海時之舊雨，知余至衡，從省會召赴長沙觀光。」

義演籌款，故亦非常熱心，贊助義舉；覺先雖仿「京劇」演出精彩的一幕，但衣飾之華麗，配景的宏偉，道具的配合，為向所未見，比較京劇及湘劇，倍覺出色，士女踴躍參觀，雖警報頻聞，而絃歌不絕，觀眾熱烈的情緒，可見一斑。義演完畢，薛岳將軍赴耒陽出席全省行政會議，邀覺先偕行，覺先感其情意殷殷，自願報效「堂會」，率領團員一行十七眾，上演於耒陽「中山紀念堂」，真是座無虛設，盛況空前，賞賜之多，讚譽之隆，覺先夫婦亦承認為抗戰時期所未有，各顯要夫人，致贈卿雪湘繡（湘省向以刺繡馳名），有如小丘，雪卿北行的收穫，着實不小。薛將軍於覺先道別之際款以茶點，贈以親筆簽名的照片，題款「覺先宗弟惠存，薛岳贈」，可稱異數。③

「長沙三次大捷」的光榮，凡屬國民一分子，[聞]聽佳音，無不感到興奮，[悠然神往]，以獲得參觀光榮戰績，引為生平快事。覺先前曾一度赴長沙，由薛將軍親自帶他憑弔[今]戰場，踐踏「倭寇萬人塚」，[終覺勾留]的[時間尚]短，尚未感滿足，這次重赴[衡陽]及乘着義演之便，向方人矩君透露意思，方君欣然答應，撥冗親作嚮導，帶覺先夫婦到長沙一行，這次時間較為暇豫，可以盡情遊覽，使胸襟為之一抒。長沙雖是一個市鎮，況在抗戰時期，地方繁盛之中，不免帶些蕪雜溷濁狀況，可

③ 有關在湘演出的事，互參薛覺先〈四省之行紀事詩〉：「三湘風氣每多奇，借箸長籌古不欺。贈我氍毹湘繡好，相思不失在流離。」原詩附注云：「辭別長沙時，薛伯陵贈以湘省特有之長筷子及巨羹匙數事，以為遊長沙之紀念。此外並蒙以某湘繡廠特製之大地氍一幅見贈。此為湘中名產品，丁方二十餘尺，厚亦盈寸，捲藏之有如巨炮，携帶運送頗不方便。桂柳大疏散時，仍携之西徙，搬運至為吃力，幸喜終得保存。」

是長沙的特色處，可謂與別不同：街道清潔，屋宇舖戶，巍峨壯觀的不佔少數，例如有等鞋店綢緞莊，其規模之宏偉，省港滬亦有「瞠乎其後」之概。[是]時正在長沙大會戰第三次大捷之後，抗戰偉蹟，尚可目睹，差不多隔十間八間舖位，就見堡壘一座。另外有一處：地方狹窄，長可六七丈，作為一條戰線，因為敵人第三次來犯，傾其全力，來勢比前更兇猛，冀雪[前]次慘敗之恥，出動陸空軍的精銳，上下夾攻，戰事最劇烈的一個星期，我軍民亦上下一心，一切運輸裝備，在第九戰區司令長的嚴密部署之下，敵人卒不得逞，[鎩羽]而退，民眾照常安居樂業，地方不久恢復繁榮。長沙劃入第九戰區防守範圍，不特軍備充足，士氣活躍，對於治安維持，亦相當寧謐，尤其是警察對民眾甚有禮貌，服裝十分整潔。方人矩君[又]帶覺先到一間著名食物店食「湯丸」，這間湯丸肆說起來有一段「古蹟」：門口泥積，差不多有五六寸厚；店內只得四張長櫈，面積似一間房子大小，碗碟則古[香]古色，別具一格，據故老相傳，乾隆皇曾路過此地，所以泥跡亦不洗刷，表示尊重「萬歲爺」之意。[在]表面上來看，污垢不堪，店伴[順手]撫摸積泥，接着又搓湯丸，殊[不適合]衛生，但生意極佳，味道不錯，成為長沙很馳名的食品之一，衛生家或許不蒙光顧耳。

　　覺先夫婦遊覽長沙，逗留幾天之久，然後返桂林登台，因桂林正在佈置立體配景，一新觀眾耳目，佈置頗需時日，覺先乃得乘此機會多留長沙幾天。這次再返桂林國民戲院，原定演一個月，賣座旺盛，院主挽留續演一個月，仍一樣保持賣座最佳的紀錄，又挽留多演一個月，合共連演三個月之久。

　　覺先自從脫離魔窟，重歸祖國懷抱，返回自由區，輪迴在各

地演出，賣座以桂林首屈一指，所以演出時間，亦以桂林居多，計初期為「托兒所」籌款，義演一個月，再返桂林，連續演出兩個月，回去衡陽為「廣東同鄉會」義演登台，中間距離一個短短時期，第三次返桂林，一口氣演足三個月，前後演出六個月之久，票房紀錄之優越，為抗戰時期任何一班所無，覺先每提起桂林登台的盛況，亦謂觀眾賞面，院主殷勤，津津樂道不置。第三次在桂林演出期間內，曾發生一件頗為有趣的「小風波」，戲院宣傳部以「覺先聲」劇團相當旺台，高興之餘，宣傳句語亦別出心裁，引用俗諺以資號召，這一晚公演《白金龍》，這是覺先、雪卿夫婦生平享譽傑作，舞台電影俱創造「光榮戰果」，宣傳部竟寫出這幾句話：「有如三水佬看走馬燈，過了又來，過了又來。」三水同鄉看了大不高興，蜂擁入戲院，結果由院主撕去這張紙條，道歉了事。

六一　美機師談地氈式轟炸

　　在桂林期間當中 [①]，覺先夫婦因認識不少軍政大員，常到他們的俱樂部傾談，結識好幾位美空軍的機師，覺先操英語甚流利，可以直接和美機師用英語對白，不須[靠]舌人傳譯。這時戰事已進入白熱化階段，美機常飛去敵軍佔領地轟炸，香港亦在其列。盟軍以桂林為空軍基地，起機出發，那一次美機用「地氈式炸彈」，轟炸灣仔一帶，目標本在「金鐘兵房」，及其他附近軍營，所謂「差之毫釐，謬以千里」，飛機轟炸地方，最適合應用這句話：美空軍在上空投彈，僅是一秒鐘之差，便鑄成大錯，損壞民居至多，釀成空前慘劇。美空軍機師每次工作完畢，在俱樂部和覺先晤面，都有談及是日轟炸何處地方，戰果如何，有時更取出地圖，給覺先夫婦一看，指告一切。雪卿指着地圖的方向，說笑道：「我們的廬舍就在這裏附近，你們今後去轟炸香港，休要炸毀我家才好！」美機師看了地圖一回，點頭笑應道：「很好，我當認清楚這個方向，設法趨避，不會

① 在桂林期間的往事，讀者互參薛覺先〈四省之行紀事詩〉：「銀燈笑匠早心儀，萬里飛來笑勞師。執禮卻慚東道主，空煩鴻雁寄相思。」原詩附注云：「余在桂林時，適美國電影明星大口笑匠祖・白冷（Joe Brown）由美飛華勞軍，先抵昆明，將轉桂林，余以中國電影同業之誼，馳電昆明，歡迎其來桂。祖・白冷抵桂後，即遣使告余，欲約期會晤，但余羈於登台演唱，無暇相見。彼逗留一日，又飛往別處，雖勞鴻雁兩通，竟是緣慳一面也。」

轟炸大府。」覺先從旁說道：「太太是和你說笑而已，我們為國犧牲，身命尚且不恤，何況盧舍？如果博得相當代價，摧毀敵人堡壘，連帶遭池魚之殃，小小一間敝盧，又何足惜呢！」美機師聞覺先慷慨陳詞，亦為之肅然起敬，表示欽佩我國人的抗戰精神，無怪能夠抗戰許多個年頭始終立於不敗的地位，敵人表面上雖似收到赫赫戰果，實際上深陷泥足，無法自拔，卒致一敗塗地為止。覺先對美機師說這句話，也不是故意在外國人面前誇張我國人的抗戰情緒，確是言出由衷，他這次冒險返祖國，已準備犧牲決心，身家性命都已置諸度外，何爭這區區一間「覺盧」？

同時，覺先亦深知敵人的偏狹心理和殘暴行為，自己幸而脫險固佳，倘不幸而遭其反噬，則會株連甚大，平日稍為接近的親友，都可能捲入漩渦，拘留迫問口供，慘受冤獄，這些事在淪陷時期，簡直司空見慣，所以他這次啟程離港，只是說領渡航證去廣州灣，演劇幾個月，期滿依然回來組班上演，對於最密切的戚友，俱不敢宣泄意旨，親如姊妹亦不能例外。可是覺先一向篤於友于之情，多方探聽各姊妹的下落；九弟覺明和花旦白玉瓊組織中型班，在自由區輪迴演出，可以解決生活；三姊覺非在港亦有落班，不致有凍餒 [②] 之慮；十妹隨後到廣州灣，打算和兄嫂在一起，恰巧天賜良緣，邂逅盧小覺君，原屬通家之好，成為有情眷屬，親上加親，倍感安慰，不必牽掛（盧君為覺非兄令郎，覺非與覺先親如昆仲，可謂親上加親，覺先在各兄弟姊妹中，尤愛十妹，對於十妹這段幸福婚姻，甚表快慰。此次覺先逝世之

② 凍餒：寒冷饑餓，受凍捱餓的意思。

前，曾函約十姑娘赴廣州一行，說有許多事想跟她傾談，十姑娘〔嗣〕辦理領證手續，最奇妙不可思議的，覺先逝世之夕，十姑娘竟夢見覺先，是晨剛和盧君談罷夢境，未幾聞忽促的拍門聲，電報局帶差送電報來，報道噩耗，十姑娘悲慟不已，幸及時趕返廣州，憑棺一見最親愛的兄長底遺容），只有二姊覺芳，年老不能工作，亦沒人倚靠，覺先深引以為憂，入自由區未久，聞人說二姊已淪落街頭，他一聽之下，極感不安，設法加以援助，因為在淪陷時期，除卻敵偽人員發國難財，生活寬裕之外，普通人俱感到食糧威脅，朝不保夕之苦，至愛親朋，只能各顧自己，沒有餘力解決別人的生活，就算目前稍有餘力，亦以戰爭日子悠悠不知何時終結，大家都有種「積穀防飢」的心理。覺先一者不知港方親友，誰有多餘力量可以援助他底可憐的姊姊；二則他在自由區和淪陷區的親友通訊，諸多不便，更有牽累親友的可能，最後他想到由港到澳門轉赴廣州灣之際，會晤他底知己老友兼「得意弟子」羅唐生兄，並曾寫下其居址，以便通訊。他認為這是二姊的一線生機，立刻揮函唐生兄，懇切要求他去香港走一道，設法找尋二姊以金錢資助，終其天年，不管數目若干，將來由他全部歸還，他信唐生兄對他歷向忠誠，甚麼事也肯替他幹，同時經濟上，亦有力量辦得到，揮函後頗為寬慰。唐生兄果然不負所託，親到香港訪尋，可是失望得很，亦可說是二姊的不幸，她早已年老氣衰，禁不住環境的熬煎，早已溘然長逝了（這時期我恰巧碰到唐生兄，他暗中告訴我此行的任務，叫我代為訪查覺芳的下落，後來有人證實她確已離世，唐生仍不放心，多留幾天，知道消息確實，沒奈何返澳函覆覺先）。覺先在廣西演出的後期，尚發生一件很有趣的故事，使到雪卿和覺明叔嫂之間，幾乎發

生誤會，事情固然跡近「笑話」，可見有時「是非顛倒」，曷勝[3]浩嘆！

　　這件事是這樣的：覺先一向對弟妹都很好，很想供給覺明受高深的教育，以彌補本人少年失學之苦。並慰雙親泉下之魂，故覺明初在上海習法文，繼在香港習英文，但覺明性耽藝術，活潑好運動，學打北派甚感興趣，決定在班擔任北派小武。覺明在「覺先聲」劇團時期，覺先自然多所照拂，曾一度關懷弟弟的親事，看中二幫花旦車秀英，藝術富有朝氣，品德優良，面貌敦厚，沒有普通戲班女子的惡習，婚議已告就緒，由於某種關係雙方同意宣佈解約。這時「覺先聲」小武一角，人才濟濟，覺明以所擔戲場不多，決意向外發展，和白玉瓊組織落鄉班，有情人成為眷屬。香港淪陷之後覺明、白玉瓊領導的一班，亦在粵桂兩省的自由區輪迴演出，恰巧這一次，在廣西某一個小鄉鎮演完之後，尚未拉箱他往，由「覺先聲」劇團接着台腳義演，兄弟聚首，倍覺歡欣。覺明所演的多數是覺先原日的首本戲，《胡不歸》自然在點演之列，剛演完未幾，這晚覺先亦點演《胡不歸》，該鄉的鄉長某氏，原是當地土霸之流，因覺明抵步在先，和他頗有聯絡，情感融洽，他底心理少不免「先入為主」，同時對粵劇完全是門外漢，他覺得先幾天覺明飾演的文萍生，聲又大，台步又爽快，打北派手腳伶俐，威風十足，現在覺先聲線不夠高，台步遲緩，像「行不起」一般（他當然不了解唱工的好處，以及台型以穩重為佳，尤其是看到覺先的北派台型，確像有點「行不起」的樣子），他便認為覺先的演技，僅能及得乃弟「三成」功夫，越看

[3]　曷勝：不勝。

越覺得忍耐不住，立刻挽同座的覺明一同上後台，覺明初時不知他底用意如何，以為上後台探班，只好相陪。誰知這位鄉長竟妙想天開，既不懂得人類的自尊心，尤其是「羊牯」之極，不解戲人的忌諱，跑到覺先跟前，老實不客氣的聲明：「你演出這套戲，不及你弟弟的情彩，不如你立刻卸裝，由覺明化妝接替演出，相信本鄉兄弟一定歡迎。」這個「不近人情」的要求，覺先當然生氣，轉念他原是外行人，又是此間豪紳，不便發作，只可付之一笑。可是雪卿聞言，忍耐不得，她竟誤會覺明附和鄉長的主張，當真上來坍兄長之台，戟指大罵道：「你是當真想借仗別人的勢力，『執埋』五哥！」（「執埋」是戲班口頭禪，即是「結束藝術生命」之意，因為如果覺明如此做法，無異結束覺先在藝術生命，蓋演至中場，為觀眾所不滿，要求別人接替他演出，是何等丟臉的事情，在藝術界尚有甚麼地位可言？）覺明連忙向她解釋：事前確不知道鄉長作此非非之想，同時他雖提出這個要求，自己當然拒絕答應，休〔說是〕同胞兄弟，就是普通一個小老倌，演得不好，也不肯這樣坍別人的台，幸勿誤會。結果某鄉長見他們叔嫂之間因此發生不愉快的事情，亦覺得不好意思，自動「收回成命」，但無形中已鬧出一件不大不小的笑話，可見得世人有時「顛倒是非」，確使人有「啼笑皆非」之感，他說覺先僅學得覺明的「三成」功夫——尤其是指覺先的「開山」戲《胡不歸》而言，豈不是滑天下之大稽嗎？

六二　戰情緊張退入那坡

　　在桂林演完，再到柳州，演足五個月，十分旺台，覺先頭一次在柳州義演兩個月，這次又承當局的邀請，捲土重來，演五個月之久，因當地為第四戰區長官公署所在地，張長官向華與覺先夫婦交厚，和地方人士亦甚有聯絡，新聞界經前次張將軍解釋之後，其中也有不少是覺先的舊朋友，皆一致站在藝術界立場，予以好評。①

　　此時又承貴縣縣長羅福康之邀請，第二次再返貴縣，替貴縣中學建築校舍義演籌款，因第一次到貴縣義演，日期只有七天，便要趕往柳州，故羅縣長作此要求，覺先向來熱心贊助教育事業，慨然答應義演一個月，希望多籌一筆建校基金。不料在義演當中，適值湘桂戰事又告緊張，衡陽告急，貴縣亦開始疏散，全班演完，乃拉箱去南寧。

　　「南寧」原是廣西舊省會，地方本甚繁盛，照覺先初訂的計劃，義演一個月，因緊急疏散之故，尚差三天方屆期滿，亦被迫疏散到百色。斯時戰況十分緊張，敵軍大舉來侵，貴縣縣長羅福

① 薛覺先曾先後數次在柳州演出，互參薛覺先〈四省之行紀事詩〉：「無須折柳寄相思，此地騷人舊有詞。南國永生紅豆子，柳侯魂曳水邊絲。」原詩附注云：「柳州為廣西之交通及商業樞紐，抗戰後淪陷內遷人士來此者眾，市面更形繁盛。柳州有柳侯公園，為紀念唐代名儒柳宗元任柳州刺史而建闢者。園裏遍植柳樹，條絲千丈，一望如煙。柳侯祠及柳侯墓均在園內。」

康，精明幹練，深為當局倚畀，擢陞為「專員」，兼負治安責任。羅縣長和覺先情感甚厚，以劇團全體人員，達六七十眾，戲箱道具畫等物，亦相當笨重，若臨時倉卒疏散，恐不免招致莫大損失，遂婉勸覺先和全體團員，暫時退七十里許的一個小村趨避，村名「那坡」，地方偏僻，雖有小電燈，卻苦不大明亮，難民相當擠擁。為着解決生活問題，劇團也得登台義演，惟因時局不靖，地方不大，難以容納一個規模宏偉的劇團，所以演出十七天，便宣告輟演。在抗戰時期，劇團每到一地登台大都屬於「義演」性質，全體人員除開「大鑊飯」之外，沒有計較工金幾許，幸而此次返回自由區，各人皆基於愛國心所驅使，國難當前，但求解決目前的生活，日求兩餐，夜求一宿，上自劇團團長，下至下欄角色，都人同此心，心同此理，希望渡過難關。每次演出的票房收入，由主方酌量撥給劇團一筆津貼費，也可以說「伙食費」，覺先苦於長期奮鬥，不能不擬定長期奮鬥的辦法，決不像從前「省港班」的寫意，一支「關期」，盡情揮霍，尤其是一般「下欄」角色，寧可揮霍淨盡之後，做「老青仔」捱窮。現在景況懸殊，必定要全體團員統籌兼顧：宜未雨而綢繆，毋臨渴而掘井，何況戰事已進入白熱化階段，敵軍即使無力大舉來犯，我盟軍亦要策動全面總攻，收復失地，預料戰事緊張，將會全班停演一個時期，豈不是手停口停？因此將平時收入所得，除伙食費及必需的開支之外，另撥出大部分作「公積金」，以備不時之需。果然到了「那坡」，宣佈停演，全靠這筆「公積金」，支持全體團員的伙食，但團員連家眷合計，不下六十餘眾，公積金的數目雖不菲，伙食費也相當浩繁，計算一下，難以支持長久的日子。各團員見此情形，不得不改絃更轍，轉行營商，所做生意，完全體察環境需

要，或賣故衣，或擺食物檔，各出方法，因時制宜。其中竟有好幾位團員，居然適應潮流，長袖善舞，賺得一百幾十萬之多，比較做大老倌的入息，還勝過不知若干倍。他們因此更大有信心，認為在艱苦抗戰時期，總要「肯做」，便不愁餓死，身體強健，則出賣勞力，代人挑擔，亦可博取相當代價，百幾十萬國幣，在當時幣值尚未十分低落，其用途頗有可觀，儘可維持一家數口的食用，不致彷徨無主，俯仰由人了。覺先見得各團員能夠各謀生活，足供溫飽，心裏自是歡喜之極，轉念坐食山崩，仍得另找出路，作長遠的打算。

六三 到昆明希望打出路

覺先乃召開全體團員會議，審情度勢，聽取各人意見，如何採取下一個步驟，安定團員未來的生活，經過大家商量之後，由覺先個人乘坐飛機，前往昆明，希望打開一條生路，以免終日咄咄書空，「望天打卦」；全體團員則返回百色[①]，等候佳音。覺先到了昆明，憑他的交際手腕，口才便給，向各方面接洽，進行已大有頭緒，乃即乘機回百色，準備率領全體團員出發。詎料突然之間，敵人大舉來侵，經過眾人匆匆會商的結果，公推覺先再到昆明，部署一切，各人等候消息，續後起程，覺先夫婦偕同孩子鴻楷及外母、工人等婦孺輩立即動身，情形異常狼狽。百色雖是滇桂兩省交界地方，但因山川險阻，路徑曲折，那時戰事緊張，軍運浩繁，交通工具，殊感缺乏。所以沿途或坐汽車，或騎騾馬代步，或且徒步而行，足足需時二十二日，方才抵達昆明，所以戲箱畫景道具，以及個人行李，一件俱沒有携帶，只帶隨身

① 此時期薛氏的經歷與心情，互參薛覺先〈四省之行紀事詩〉：「最難此夜月當頭，此會生平夢裏求。南北知音誰最是，敢期駑鈍勝驊騮。」原詩附注云：「三十三年（一九四四年）下元節，此夜俗傳為月當頭之夜，夜中子時，人立月下，不見人影，每年僅得一宵，故有『人生幾見月當頭』一語，固因每歲僅得一個下元節，而是夜子時未必皓月當空也。是夜，廣西省立藝術館主辦一個戲劇晚會，參加演出者，均屬留桂之各省地方劇團。節目計有金素琴之京劇《宇宙鋒》，小金鳳之桂劇《桃花扇》，余之粵劇《鳳儀亭》。」

細軟珍飾衣物而已。本來由百色去昆明，當時尚有一種騾馬做交通工具，但多數結隊成行，以防途中發生意外，大幫者達三幾百頭，小幫者亦有二三十隻，聯成一起，守望相助，患難相扶，每一頭騾馬，大約可抬行李兩件，每件不過六十斤，一匹騾馬的租賃費，代價甚昂，最底限度國幣二萬元。劇團團員既多，行李更纍纍不可勝計，假如僱用騾馬，這一筆偌大運費，確不容易支付，劇團所存的「公積金」，顧住「伙食費」要緊，此時此際，真有「行不得也哥哥」之嘆！各劇員在百色疏散到那坡避難，大家都是捱苦步行，不敢浪費公帑，在那坡全靠所存的「公積金」，維持伙食，等候覺先音訊，以定進止。覺先夫婦身在途中，心裏日夕牽掛，疏散後的全體團員，不知能否安全無恙？一直到達昆明，和各方面接洽登台事宜，另一方面，多方探聽團員疏散的消息，不久接到團員函件，知道敵人兇鋒直指百色，幸而離那坡尚有一百公里，那坡不在淪陷區之列，心中稍覺安慰。

　　覺先初時返回祖國自由區，無形中澆盡胸中塊壘[2]，呼吸自由空氣，暢快情形，非言可喻，可是他雖在自由區，頗關心淪陷區的親友，尤其是各同業狀況。當時許多人走貨來往沙坪，從他們帶來的「口訊」，對於省港淪陷區的戲劇界動態，略知一二，並知道各位戲人，被迫羈留省港淪陷區，內心雖是相當痛苦，像他本人未脫離魔窟之前正復一樣，但一片愛國熱誠，依然在劇本上充份表現出來，例如廖俠懷、靚次伯組織的劇團，點演《怒吞十二城》、《王佐斷臂》、《秦始皇》、《女將軍》等劇本，都是含有抗戰意識，十分濃厚，一樣照舊演出，在國難時期，對國家、

② 胸中塊壘：塊壘，土塊堆砌成堆，比喻心中抑鬱不平之氣。

對民族、對良心，尚算稍盡其天職，幸而沒有虎倀之輩，砌詞嫁禍，尚可安然捱過三年零八個月的苦悶光陰。藝術界最不幸的一遭，就是虎倀搆陷[3]而成的香港蓮香歌壇冤獄，無辜累人一命，牽累好幾個人，歌伶李少芳亦要抱子入獄受苦，事情大致是這樣：香港淪陷後，敵人固威脅各劇團照常開演，以點綴昇平，各茶樓為着維持伙伴食用，增設歌壇者甚眾，甚至各大酒家如「新光」、「銀龍」、「仁人」、「金城」等都先後開設，「蓮香」、「添男」、「高陞」等是戰前本港最老資格的歌壇，自然復響。

歌壇有如雨後春筍，蓬勃而興，儼然成為畸形發展，歌樂界人才殊覺吃香，戰前男唱家多屬業餘性質（僅有新子喉七與影兒一對合唱諧曲，仍不能登大雅之堂，高尚歌壇絕少點唱，顧曲士女亦不歡迎），雅不願登台與女伶搶飯吃，戰時悉反常態，為着「吃飯」問題，並適應需求，男唱家人才輩出，以唱「薛腔」最為普遍，亦能博取知音欣賞。至於歌伶方面，原日的「四大歌星」：小明星赴穗，旋即身故；柳仙初隨夫婿返湖南故鄉，曾一度出唱「金城」酒家歌壇三晚，即離港他適；月兒多在廣州及落鄉，兼登台演劇，同一輩的何飛霞、黃少英、李少芳等乃大行其道。少芳夙宗小明星腔，唱工優越，台腳甚旺，那時所唱曲本，在敵人勢力範圍之下，自要稍斂鋒芒，大都是風花雪月，卿憐我愛的曲詞，歌壇為增加聽眾興趣起見，照戰前一樣「派曲」，俾對照欣賞，雖則印刷模糊，紙張也是用過一便的廢紙，單印一面，戰時物質奇缺，廢物利用，這是很普遍的現象。適有印刷店伙伴某甲，以戰前所印曲本，尚多剩餘品（戰前歌壇印一支曲，

③ 搆陷：設計陷害。

每次所需要的不過三幾百份，印刷店以排好一個版，不如多印一千幾百，每百定價若干以備歌壇需要時購取，不須一次付印太多，成本太重，因為每個歌伶總有好幾支曲，每支要印過千，殊不合化算，寧可以後需要時按百購買。印刷店一則利便工作，二則利潤亦厚，也樂得採取這個辦法，每支曲多印一些，作「存貨」計，雙方均沾其益），乃帶去蓮香歌壇傾銷。戰前鼓吹抗戰情緒的「存貨」，早在淪陷初期自動銷滅，以免為敵人搜索出來（淪陷之初差不多每一家都注意此事，舊報紙例有「抗日」字眼，俱一律焚毀），慘遭橫禍。其中有一支曲，乃少芳所唱的，有「誓滅倭寇」、「不斬樓蘭誓不歸」等一類的句語，印刷店伴適值經濟拮据，拿剩餘的曲紙三幾百張，懇求歌壇主事人，連同其他曲本一併承受，代價微乎其微。歌壇主事人見淪陷以來，敵人很少注意戲院歌壇等娛樂事業，初時也沒有留意內文曲詞，為免印刷麻煩，亦樂於接受。到了開唱的時候，少芳一看這支曲，她當能誦其曲詞，知道有些不安字眼，經已向歌壇主事人「抗議」，認真考慮才好。主事人一者以秩序寫明唱此曲，並已分派曲紙，臨時調換頗感麻煩；二則匆匆唱完，有誰注意及此，似不必鰓鰓過慮。於是照曲唱出，一氣呵成若在平時，確不致發生意外，湊巧這晚有個為虎作倀的「密偵」在座，眼見心謀，乘機勒索，先將一份曲紙放在袋裏。次日與茶樓司理顏君及歌壇主事人「講數」，因需索太奢，即時未能答應，此人立刻反面無情，興起大獄，除拘去司理顏君及歌壇主事人之外，歌者少芳及印刷店伴一齊扣留，嚴刑審訊，淒苦萬狀，結果各人皆被判處有期徒刑，少芳剛分娩未幾，算是「特許人情」，准她帶孩子入獄撫養。直至勝利和平，各人方才獲釋，印刷店伴不堪「灌水酷刑」，早已

瘐死獄中 [④]，幸而這個虎倀，結果亦抵償其性命，然已牽累好幾個人受苦，一死不足以蔽其辜了。

覺先和家眷雖已安抵昆明，接洽登台事宜，亦大有頭緒，但路途險阻遙遠，戲箱行李搬運頗困難，交通問題始終感不能解決。

同時，團員眾多，乘汽車與騾馬，均代價奇昂，即使罄其「公積金」亦不敷支，「伙食費」又從何籌措呢？以是躊躇莫決，迄未能拉箱赴昆明，雖然登台條件經已說妥。在居留昆明期內，覺先全沒有入息，一家幾口的生活費，必得解決，迫得將所携細軟，如珍珠、鑽石等貴重首飾，以至筆挺西裝、皮草大衣，都求善價而沽之。因為在戰爭時期，最主要為米糧問題，一切身外儻來之物，何足珍惜，有錢則置，沒錢則棄，覺先夫婦手上賺過一百幾十萬元，同時亦揮霍過相等的數目，當不會重視物質甚於生命，作守財奴，何況此時我國抗戰已達到第九個年頭，盟軍正在積[極]反攻，勝利曙光已呈現眼前，環境自然亦比從前倍加艱苦：廣西各大城市已先後淪陷，無法再找地盤公演，想到昆明亦有水遠山長之感，幸而聽到「那坡」方面消息，距離敵人兇鋒尚有幾十哩之遙，全體團員[賴]有「公積金」維持伙食，各人亦自謀生計，或設故衣攤，或擺食物檔，一日兩餐，總算支持得來，覺先認為坐食山崩，終非長策，便將飾物變賣所得的一筆錢，和友人合股經營多少生意，所謂：見一日做一日，捱一時是一時。另一方面，日夕關心戰事消息，從收音機中，已獲悉盟軍越島反攻，節節勝利，而我國遠征軍，亦源源出發，在印緬戰線

④ 瘐死獄中：古代指囚犯在獄中因饑寒而死，後來也泛指在獄中病死。

建樹英勇戰績，陸續收復失地（勝利後《反攻緬甸》一片，由愛駱扶連主演，到處俱創票房紀錄，片裏亦有描述我國將士參預戎機，中美合作反攻，實地拍攝，是一部饒有價值的戰事紀錄片），人心相當振奮，淪陷區民眾，此時更「冒險」偷聽收音機，[諦]聽戰事勝利佳音，互相耳語傳播——港陷後日敵須令居民藏有收音機的，交去主管機關，截斷短波，防止偷聽廣播，但防不勝防，大家常於深夜以毡被密蓋收音機，蒙頭諦聽，雖有不少人被揭穿拘捕，大都扣留若干日示儆，卻聞大抵日敵也知末日開始降臨，看風駛悝不敢再逞淫威了。

覺先在昆明亦和在桂林一樣，結識不少盟軍官佐及美國機師，常去盟軍俱樂部，飲酒打撲克牌消遣，唯一的目的，當然希望探聽戰訊佳音。有一天，他聽到「天外飛來」的喜訊（電台廣播），敵軍正向我盟邦接洽投降，但附帶三個條件：第一，他們底天皇，不以戰犯看待；第二，不負戰爭賠償的責任；第三，要求不懲辦戰犯，初時懇請某中立國家轉達盟邦，從中斡旋，但盟軍首腦以反攻勝利在即，堅持要敵人「無條件投降」，對於敵人所提出的三個條件，絕不答覆。覺先一聽到敵人有投降消息，欣忭之餘，立即設法通知那坡各團員，暫時維持目前生活，最後勝利就快來臨。斯時一般民眾的心目中，預料盟軍越土反攻，登陸東京，使敵人作城下之盟，同時情亦知道敵人民族性相當倔強，退至最後一寸土，仍作困獸之鬥，我盟[軍]固能完成包圍態勢，穩操勝券，少不免有嚴重的犧牲，以是愉快心情中，尚帶有多少[隱]憂。估不到兩個原子彈，轟炸廣島、長崎之後，日皇裕仁立即召集「御前會議」，宣佈無條件投降，「聖旨」於王宮地下室錄音，一九四五年八月十五日午間在電台播放。

六四　勝利後返廣州義演

　　覺先就是在敵人宣佈無條件投降之翌日，舉家由昆明動程，
返回那坡，和全體團員會合一起。勝利和平，引領翹望九個年頭
的最後勝利日子，萬眾騰歡，各團員皆心情興奮，恨不得提早一
點返桑梓，看視廬舍田園，但要等待「受降」典禮完成，我軍事
大員接收妥當，秩序恢復，然後動程返粵也不遲。日皇裕仁在八
月十五日宣佈無條件投降，九月初在米蘇里艦簽署降書。我國
「受降」大典，則於九月九日在南京舉行。覺先高興之餘，說了
一大段笑話：從前「正本」日戲，例有「發報鼓」，先後演完《八
仙賀壽》、《跳加官》、《天姬送子》、《玉皇登殿》，續演「打頭場」，
俗稱「進寶狀元」（即崑曲的「副末開場」），由第三小生登場宣佈
劇意，隨即演敵軍犯境，探馬報知，主帥派將迎敵，於是開始打
武，古老排場叫做「場勝敗」，初時必定番邦勢大，攻下三關，後
來天朝施威，不特收復失地，兼且要番將寫降書，年年進貢，歲
歲來朝。我們試想一下，我們在舞台上演出番將「寫降表」的情
形，都演得有聲有色，相當熱鬧，這次敵人「遞降表」的熱鬧可
想而知，保證「觀眾」包喝大采，可惜老早宣佈「頂櫳」[①]，無法購
票入座，如有機會，「買黑市票」去看一看，我也願意。還有一
種很普遍的景象，九年抗戰，犧牲了幾許忠勇將士，前後方民眾

① 頂櫳：戲班術語，即全院滿座的意思。

幾許茹苦含辛，顛沛流離，一旦勝利日子來臨，無不歡喜過度，喜極流下淚來，淚眼相對，笑口相迎。

覺先帶領全體團員，由廣西動程回粵，所到各地，仍不少機關社團，挽留義演，勝利伊始，慰勞忠勇壯士，民眾倍加踴躍購票，娛樂昇平，氣象煥然一新，和淪陷初期，敵人壓迫恢復娛樂事業，點綴昇平，相距奚只霄壤之判？不論台上台下，個個心情愉快，「別有一番滋味在心頭」——此語最為恰當。由於沿途義演之故，劇團返抵穗垣，已屆歲暮，所有親友及戲班中人，聞說覺先夫婦回來，按址訪問，絡繹不絕，久別重逢，大家說起淪陷區所歷艱苦歲月，恍如隔世，對於覺先等一班人，能夠返回祖國自由區，有如逃脫地獄而登天堂，不勝羨慕，並表示慚愧。覺先在廣西登台的時候，早從坪洲走貨客口中，知悉淪陷區內的戲人，大都十分捱苦，但仍心懷故國，恨不能插翼高飛，可見愛國熱情，人同此心，心同此理，有時迫於環境，不能脫離魔窟，亦很值得同情諒解。因此勝利和平之後，有一部分人發起「制裁」之舉，對於在淪陷區演劇的伶人，認為「落水」，應該加以杯葛制裁。覺先斯時，在名義上的蟬聯八和粵劇協進會理事長之職，馬師曾、關德興均為理監事，所有八和會務，雖在處理上十分民主化，但全體會員對他們三人做事公開，出錢出力，主持公道，從不徇私，一切措施，悉惟他們三人馬首是瞻。他們在自由區亦知道各戲人動態，類多含辛茹苦，有如漢之蘇武：身在胡疆心在漢，盡可能點演戰前劇本，發揮抗戰情緒，如《怒吞十二城》、《王佐斷臂》、《秦始皇》等，深長寓意，愛國精神，充份表露無遺，自應表示同情心，不宜吹毛求疵，加以挑剔，皆以寬大為懷，不採制裁手段，照常保持合作精神，團結一致。

覺先返廣州之後，因各戲院連續挽留公演，尚未有定期回港，知己良友，睽違兩年多，自不免暮雲春樹②之思，乃修書致候，覺先親自答覆我一封信，大致如下：「數年奔跑，僕僕風塵，邇者勝利復員，始稍得寧息，年來吃盡一切艱辛，但精神倍覺愉快。今者復覯雲山珠海，依然無恙，其內心之愉悅，真非筆墨所能形容，回粵後首演於『海珠』，一連十七天，基於各機關社團，紛紛請求義演，預算留穗當有兩個月左右，香港之行，須在暮春三月以後矣。別後戲劇界動態如何，後起之秀有不少人才，當較楚清，便希以一般情況見告，俾將來組班時知所物色，無任企盼。一俟赴港有確期，當提前函告，以圖良晤。」因為港陷時期，我任職於「南北行公所」，始終沒有離港機會，所以覺先知道我比較清楚戰時優秀後起人才，叫我提供意見，作未來組班的準備。我立即函覆覺先，告訴我心目中認為最適當、最有希望的兩位：余麗珍及芳艷芬。麗珍本來是前一輩的藝術花旦，不能算是「後起之秀」，但她紮起未久，即接受金山之聘，返港後行裝甫卸，適值日軍閥掀起大東亞戰爭的序幕，在淪陷時期，為着生活問題，迫得重着歌衫，與靚次伯、羅品超、崔子超、蝴蝶女、李海泉等組織「光華」劇團，當時余麗珍的名字，對於香港人士尚感陌生。還有一位張惠儀，也是由南洋［歸來未幾］的花旦，藝術亦頗不弱，在港演出不夠兩年，即息影家居了。惟麗珍則由始至終，努力奮鬥，由於她底聲色藝三者，皆超乎水準以上，尤其是唱工及演技，比較許多老前輩的花旦，未遑多讓，故

② 暮雲春樹：杜甫〈春日憶李白〉詩：「渭北春天樹，江東日暮雲。」表示對遠方友人的思念。

在港演出三年餘，給予觀眾良好的印象，奠下相當穩固的基礎。至於芳艷芬，在淪陷時期曾一度到港演出於高陞戲院，這時她還是二幫花旦，正印花旦已忘記是誰（似是陳艷儂？），只記得文武生是沖天鳳，男丑是蘇文俠，第一次我看她演出的劇本是《再折長亭柳》，立刻引起我醰醰[3]興趣，連續看她幾晚，我覺得她底唱工與做工，均近於文靜一派，舉止大方，適宜於演閨秀戲，唱工方面，法口動聽，抑揚頓挫之中，饒有書卷味，且充滿情緒，頗能發揮劇中人個性，這是戲人唱工中最難能可貴的一點。憑我多年來在戲劇界廝混的經驗，對於這兩位「師姐」印象彌深，期望甚殷，所以接到覺先函詢，即表達我本人的見解：近於上海妹的派系，功夫已夠老練的，有一位余麗珍，青春活潑，朝氣蓬勃，聲色藝三者都達水準。前途最有希望的有個芳艷芬，如想物色後起之秀，很值得對她加以提拔（後來在「覺先聲」——所謂「父子劇團」的一屆，覺先和陳錦棠聯合芳艷芬，演《漢武帝重見衛夫人》[4]一劇。我認為這是戰後覺先最理想人選的一屆班，他當時和我談起芳艷芬的藝術，覺她頗肯孜孜研究，並記憶我在勝利初期這一封覆函，說我的眼光倒不錯，她當真是前途最有希望的一位花旦——現在果然不出我們所料，芳［姐］能膺「后座」，決非僥倖所致）。覺先在廣州連續登台兩個月，因身子突然感覺不適，決定返回香港，從事休養。

[3]「醰」原文作「譚」，諒誤。

[4]《漢武帝重見衛夫人》，應是唐滌生編撰的《漢武帝夢會衛夫人》。

六五　休養期內義演登台

　　覺先在廣州乘飛機起程之前，先打電報通知家人，因為他的岳母阿大和孩子鴻楷，早已先期返港了。自從覺先離港後，「覺廬」由一班龍虎武師居住，日憲兵隊搜查的時候，曾將家裏一切名貴傢私及稍為貴重的東西[均]點存登記，分付各人只可居留，不得任意移動任何物件，「覺廬」得以完整如故，但地方乏人整理，自不能保持清潔[①]，因此勝利和平之後，劇團在廣州連續演出，大都屬於「義演」性質，不能推辭。雪卿是劇團的正印花旦，如果離開的崗位，必得另外物色人才，人選雖不會感覺困難，但覺先這時身子健康，已感到不大安適，倘不是「義演」羈身，他早已返港休養了。乃先着外母阿大回港主持，整頓樓房，等待他們夫婦回來，享受家庭的真樂趣。覺先打電報家人，一併通知我屆時去機場接機，知己老友，經過一場戰爭，再有機會碰頭，儼同隔世，大家皆以先覩為快。當我們見面之際，彼此熱

① 有關「覺廬」在戰後的情況，薛覺明的説法與評傳的説法有出入。薛覺明〈薛覺先的舞台生涯〉：「薛覺先在戰爭期間飽受流離顛沛之苦，這不但大大損害他的健康，對他的精神也刺激很大，所以他抗戰勝利後在廣州演出一個多月便匆匆趕去香港，但他的老家『覺廬』已被炮彈打了一個大窟窿，滿眼是劫後蒼涼景象。原來當薛覺先在廣州灣的報紙一登回國啟事後，敵偽馬上把他的『覺廬』查封了，室內所有貴重陳設，掠的掠、偷的偷了。這種零星落索的景象更使薛覺先感慨無限。」

烈握手，相見甚歡，我聽說他身子抱恙，很留意端詳他底顏色，覺得丰采如昔，面貌較為消瘦，帶有多少疲勞樣子，或許一早搭機，睡眠不足，乘機勞頓所致，心中尚不以為意。在尖沙咀渡海小輪之中，覺先談及薛岳主席招待他遊長沙，腳踏「倭寇萬人塚」，並一再聲明，凡是遊客，必定大力用腳踐踏的，沒有一個例外，說時眉飛色舞，精神十分興奮，引起鄰座的乘客，俱凝神諦聽，報以會心的微笑。乘客不少人認識他底廬山真面目，互相〔 竊竊私 〕語：「薛覺先回來了。」我〔 還聽到另一個人的 〕聲音：「當時報紙誤傳他的死訊，說他咯血身亡，我已認定是日人的虛偽宣傳，用意在警告其他的大老倌，不要冒險返回自由區，像薛覺先一樣，不堪勞碌奔波之苦，弄到吐血捐軀吧了。現在不出我的所料，你看他何等精神奮發，怎似一個曾經吐血的病人呢？」在旁觀者的眼光看來，可能覺得覺先的精神沒有異樣，但當我和覺先交談的時候，聽出他底說話，頗有些格格不吐的樣子，往日談笑風生，伶牙俐齒，口若懸河，滔滔不絕，現時似有齷舌根的毛病，說一段話不能一氣呵成，斷斷續續的逐個字跌出來，我心裏很覺納罕，同時也很代他擔憂，這顯然是神經衰弱病患者的一種病態，殊非可喜的現象，只有希望他作長時期的休養，加以現代醫藥的進步，諒可使身體復元。我心中雖作如此想，表面上當然不便表示驚訝之色，照常和他攀談，可是他除卻大談遊長沙「倭寇萬人塚」，非常高興之外，在途中意興闌珊，態度緘默，極不願意多講話，登岸後乘汽車返抵「覺廬」。他在客廳略坐五分鐘左右，談不上幾句話，即起身對我說道：「對不住，我要上樓休息了，你隨便和五嫂傾談吧！」話剛說完，即拖着疲乏的身軀，扶着樓梯的扶欄步履緩緩地登樓。雪卿望着他底背影，喟然

長嘆道：「這個五哥！他打電報回來，特別叫人通知你接機，現在談不上兩句就跑上樓，太不合情理了，屬在老友，你當然不會見怪，不過五哥底精神萎靡若此，倒真教人擔心。」我立刻附和她底意見，從速延醫調理。

覺先雖然是身子抱恙，休息了幾天，便想開一個新聞記者招待會，他約定彭硯農兄和我負責這件事，地點初時想假座酒家作宴會，後以精神欠佳，遵醫生之囑，休養兼要節制飲食，乃決定在香港大酒店天台，招待大小各報記者。覺先、雪卿夫婦一齊出席，親自招呼，覺先本來談鋒甚健，口才敏捷，演說是其所長，奈因精神不濟，只是約略報道返國的過程，並希望今後文化界常加指導。各報記者平時多與覺先相識，正如老友重逢，大家都感到十分高興，脫略形跡 [②]，賓主盡歡而散。

這時覺先實行休養，深居簡出，雪卿鑒於經濟情形，並不比戰前綽有餘裕，必得通盤打算，知所緩急。例如置汽車，她就認為不是當急之務。本來覺先夫婦，可算是戲人中有車階級的數一數二人物，並且最先學懂駕駛術，戰事發生，他擁有兩部汽車，一大一小，當局徵用所有車輛，發還收據，但覺先經已遺失，經過三年零八個月的變亂，車子當然亦渺無蹤影了。現在勝利復員之初，物質尚感到十分缺乏，理由很簡單，戰時各國工廠忙於製造軍實，戰後當不能迅速趕造日用品以供應世界市場；戰時船舶損失嚴重，沒有充足交通工具，運輸貨品出口，所以勝利和平的最初一年半載，「來路貨」聲價百倍，例如普通一條玻璃吊帶，價值數十元，依然搶購，汽車不消說更屬於「奢侈品」了，

② 脫略形跡：輕慢不拘的意思。

一部七八成新的「二手貨」汽車，也抵一萬八千（經過淪陷時期，日人將港幣貶值，初時二比一——二元港幣換一元軍票，不久再低折為四比一，無形中吸收了大量港紙，續後更嚴禁行使，甚至藏有者亦有罪，因此勝利之始由於港紙奇缺，特當矜貴，一萬八千，並不算是尋常的數目）。若照雪卿平日的性格，心高氣傲，習慣充撐大排場，廿多年來都是有車階級，為着「面子問題」不能不首先買回一部，財政也負擔得來，可是奇怪得很，她居然會打如意算盤，並發揮她底獨特的見解：目前汽車價格高漲，是供不應求的反常現象，相信不會超過六個月，價值自然低減三份之一，普通一部大車，六個月就可低廉四五千元。汽車是必定要買的，只是遲買半年左右，現在我們出外可以向汽車公司叫車，極其量一〔趟〕十元八元，除卻五哥上中環看醫生之外，很少有坐車之必要，或者有朋友邀我出街，總會有車來接，總而言之，這半年時間之內，我們決不致付出車費四五千元之多，我們又何必急於搶購汽車呢？結果又不出她底意料，過了三個月，她定購一部大車，價值一萬二千元，比對之下，確慳回五千元有奇，一班朋友少不免讚她幾句，有先見之明，知慳識儉，她當真高興極了。覺先斯時延醫診治，每日去中環他底老友李醫生的醫務所打針，另外由朋友介紹，由一位美國按摩醫生，按日用按摩手術代他治療，病狀雖略有起色，惟精神尚未復元，說話時還帶有一些「黐舌根」的樣子，含糊不清，甚且期期艾艾[3]，口訥不能暢所欲言，對於唱曲說白，當會大受影響。

　　維持復員之初，各慈善社團，需款孔亟，發起義演之舉，

③　期期艾艾：形容人說話不流暢。

以覺先勝利復員後，初次由廣州回來，未有正式落班演劇，一般戲迷——尤其是「薛迷」，渴望已久，定可大收旺台之效，乃要求覺先「破例」登台。因為覺先在休養期內，許多班政家好幾次進行組班，邀覺先參加，覺先俱婉詞推卻，這一次主事人誠摯懇求，一者贊勤善舉，二則慰觀眾喁喁[④]之望，覺先雖認為義不容辭，卻以身體抱恙，恐表演有失水準，反為不美，躊躇不決。但主事人堅說不妨，既屬於義演性質，觀眾明知抱病出台，即使表演稍為不符理想，定能曲予原諒，斷無怪責之理，且一般戲迷，隔別多年，只求一覘顏色，便堪告慰了。覺先沒奈何答應，義演的「齣頭」，是著名西裝劇《璇宮艷史》，對手花旦就是擅唱小曲，戰前高據花旦首席，和上海妹並稱一時瑜亮的譚蘭卿。如所週知，《璇宮艷史》由西片改編，是覺先繼《白金龍》後的時裝名劇，他初飾伯爵，後因謝醒儂臨時「花門」，毅然反串花旦，提拔陳錦棠去伯爵，造就陳錦棠未來的地位，他本人亦奠下「反串」的基礎，備受觀眾歡迎。同一時期，馬師曾亦改編此劇，譚蘭卿便是良好的拍檔，劇名及故事雖同，覺先和師曾改編的手法各異，場口及曲白自然大有差別，但譚蘭卿很遷就覺先，情願耗費精神，度戲讀曲，按照「覺先聲」劇團的劇本演出。

義演之夕，我親到後台替老友捧場，尤其是暌違三年多，很想欣賞覺先底優越藝術，美曼唱工，誰知看了之後，使我感到非常淒愴，越看越難過，真是「心如刀割」。這也難怪，他抱病登台，演出「走樣」，自是意料中事，但他歷向以「記曲」馳譽梨園，爽快敏捷，衝口而出，照足原曲不差一字，從不肯加減改竄

④ 喁喁：眾人敬仰歸向的樣子。

原文，一句口白之微，亦同樣認真，這一晚記憶力雖勉強保持，所有曲白亦一樣照唱出來，可是腦筋顯然遲鈍，很是吃力，說白帶有格格不吐的樣子。「璇宮夜宴」一場對住「歌譜」唱一闋曲，歌譜曲詞雖用一塊黑板放在台前，好比教師在課堂對黑板講解一般，只是「照字讀字」，不消「背誦」，但覺先精神竟十分不濟，唱一句停頓一下，勉強敷衍下去。他底聲線固然不條暢，湊巧碰着對手的花旦，又是「金嗓子」譚蘭卿，更覺相形見絀，若還是上海妹，彼此聲線荏弱，陪襯起來，尚不致十分難聽。不過有一件事亦同樣出人意表，覺先是晚的演技，自然不合水準，使觀眾相當失望，假如平常一個大老倌，演劇如此退化，從不當堂喝倒采，總難免「噓聲」四起，最大的原因：一者是晚屬於義演性質，多數是高尚人物，得過且過；二則觀眾雪亮的眼光，見覺先舉動及歌唱神情，均有點失乎常態，明知是抱病登台，無不曲為原諒。還有一種稀有的觀眾，自從覺先因健康關係，影響其平時藝術的水準，觀眾從來未有對他有擠台或嘲弄底事，大都異口同聲，表示非常惋惜，寄予無限的同情心。⑤

⑤ 有關薛覺先戰後的演出狀態、健康狀態，互參薛覺明〈薛覺先的舞台生涯〉：「因為薛覺先的精神仍未復原，每晚演出時，他差不多一到後台就伏在一旁打瞌睡，也不願多講話。別人再三催促，才楞楞地起來『裝身』。他一向對『裝身』都是從容不迫，有條不紊的，可是那時卻顯得手忙腳亂。裝身完畢，他又遊魂似地踱到前台（那時尚未開幕）背着手俯着身子，走到硬景或檔片面前，看了這一幅又看那一幅，像檢查甚麼漏洞似的。別人在旁邊多次提醒他，才轉回後台來。有一晚演《胡不歸》，這齣是他的首本戲，觀眾連曲白也耳熟能詳了，但那晚到『慰妻』一場時，鑼鼓一邊敲着，他卻傻傻地站在台口毫無表情，一會，開口只唱了一個『情』字，又茫然站着不動了。觀眾大為哄動，有的離座出場了，可是薛覺先仍然站着像毫無感覺似的。劇團人員看此光景知道無法繼續演下去了，只得停了鑼鼓。」

六六　健康問題影響經濟

　　揆諸一般輿論①，僉說②覺先獨特高超的藝術，富於創作精神，一旦因健康關係，而影響其藝術「走樣」，站在「藝術」立場，說句公道話，只替其惋惜予以深切的同情，不應妄加詆諆，即有詆諆之詞，亦不足損及他底過往光榮歷史，及其創造的功績。無可否認的，他不愧是粵劇界的一代宗師，其典型大堪為後學模範。更有一大部分觀眾，所謂「薛迷」女士，更謂覺先的藝術，其好處非任何人所能望其肩背，除嗓音及中氣，因體質關係未能符合理想之外，單是欣賞他的台風做手，經已值回券價，但求看一看他的影子，心裏已感覺暢快了。甚至有等知音人士，自從覺先息影舞台之後，沒有觀劇的興趣，最大的原因，藝術固然望塵不及；其次則兒嬉頑笑，蕪穢名詞，衝口而出，不獨視觀眾為「羊牯」，更低貶「社會教育」的價值，弄至輿論譁然，主張厲行「粵劇清潔運動」，以堂堂一個文武生，言語動作甚於一個粗俗的男丑 —— 粗俗的男丑，早已為高尚士女所摒棄，從前新蛇仔秋因說白有個「挑」字，竟致不能在省城班立足，而豆皮梅之見稱於觀眾，完全由於他說白文雅，擅「丟書包」，饒有書卷氣 —— 這都是覺先生平永遠不肯幹的，始終保持其一貫的認真

① 揆諸一般輿論：揆，推斷；即按一般輿論作推斷。

② 僉說：眾人皆說。

嚴肅作風，難怪高尚士女俱有同感：自檜以下，無足觀矣③。覺先有一個長時期，因調理身子，未有登台演劇，一般喜愛覺先藝術的觀眾，除表示關懷及深致惋惜之外，更有不少人推測覺先的病源的由來，以為他底愛妾江小妹。也就是唯一男孩子鴻楷底生身母親，因為雪卿暗中施展壓力，迫使他們分手，滿腔心事，時刻不能丟開，鬱結五中，日積月累，很可能造成他底神經衰弱病症。沒有錯這件事和覺先的身子健康，當然不能說它全沒有關係。凡是認識覺先的朋友，大致都承認覺先的為人，不特在紅氍毹上，表演「多情種子」的劇中人身份，款款情深，絲絲入扣，顛倒了芸芸戲迷，事實上他在私人生活上，對兄弟姊妹以至朋友，亦同樣是感情豐富，何況有衾枕之情的妻妾？記得他在江小妹第一次留書出走之際，曾經觸動襟懷，在舞台「借題發揮」，哭之甚慟，事情大致是這樣：江小妹誕生鴻楷之後，雪卿允許她斟茶行「見大婦」之禮，承認了她底妾侍名份，可是始終未能順利地「入宮」，[佲]大一間府邸「覺廬」不能佔一個「床位」，在外邊賃屋居住，每月由雪卿正式撥支家費二百元 —— 覺先當然有私人津貼 —— 覺先知道自己陪伴小妹的時間太少，她定會感到寂寞，又因小妹是上海人，此間沒有親眷，乃想出一個良好的慰藉方法，叫她認羅唐生兄的令壽堂做誼母。唐生兄是覺先的心腹朋友，兼且是「得意弟子」 —— 婦女兵災會主辦的「傷兵之友社」籌款演劇，由閨秀名流登台演出，覺先和唐生兄[原]是

③ 自檜以下，無足觀矣：《左傳》襄公二十九年：「自檜以下無譏焉。」檜，亦作「鄶」。吳季札觀樂於魯，鄶國以下諸國，因國小政狹，季札便不予評論。表示事物品格卑下，不值得評論。

聖保羅書院的先後期同學，有次同學會開遊藝會，他聽過唐生兄唱曲一闋，刮目相看，這次義演研究人選問題，他特別提出唐生兄，並慨負責指導，保證其成功，果然成績斐然可觀——羅老太太和藹可親，正是很 ④ 理想的「誼母」人選。

覺先替江小妹物色一位最適當、最溫藹的誼母，[是]羅唐生兄的太夫人，總算有些親眷往來，以慰岑寂，因為小妹只有一個母親隨侍左右，母女間終日相對，當然沒有甚麼意思。同時，小妹少年求學時間很短，覺先見她家居無事，很願意供給她認書，一者增加智識；二者精神上有所寄託，這本來是最良好的方法，於是覺先代她在跑馬地物色學校，結果找到了仿中女校，誰知上課未久，學生中有梁氏姊妹，竟在校長面前極力抨擊她出身舞女，根底不佳，「影響校譽」，定要校長解除她底學籍，否則將聯同其他同學提出嚴重的抗議，如不接納要求，她們將自動退學，羞與為伍。校長沒奈何，只好婉轉請江小妹離開學校，以免惹起「學潮」，小妹聆悉裏因，自然十分憤激，心想出身舞女，便被認為「根底不佳，影響校譽」，難道最神聖的教育，亦不能獲得平等待遇，受到同學們的歧視，做過舞女就沒有讀書求學的機會嗎？她本來想再找過別一間學校，繼續上課，可是想深一層，這是社會風氣的一般情形，恐怕別間學校的同學，仍不免有類此事件發生，何必一再出醜呢？對於求學旨趣，已然飽受一番刺激，加以丈夫的行動，又受「大婦」的嚴密監視，每晚散場後，他們夫婦同車返回「覺廬」，自己雖到戲院觀劇，散場後只好冷冷清清，極其量有個誼母陪伴，最親愛的丈夫，通常於日間抽出

④ 「是很」原文作「很是」，諒誤。

多少時間，到來慰藉，試問有甚麼興趣可言？這一日，她不知受何感觸，留下一封信給誼母，轉交覺先，表示她決定離開家庭，另謀生活，對於雙方均有益處。唐生兄見了這封信，雖然沒有拆看內容，但意料小妹此舉，定有重要事項和覺先商量，當下不敢怠慢，帶信過海，到普慶戲院後台，交給覺先。這日「正本」恰巧點演《歸來燕》，覺先以「留書出走」，俗語說得好，「一夜夫妻百日恩」，他和小妹是情意纏綿，當然依戀不捨，奈何格於環境，沒法子使小妹獲得適當的安慰，常覺耿耿不安，現在小妹宣告脫離，自是無限感觸，不禁悲從中來，適值配合《歸來燕》的劇情，索性哭個暢快⑤，觀眾深為感動，嘆為「戲假情真」，又誰知傷心人別有懷抱。相信覺先置身舞台以來，演戲流「真眼淚」之多，除了在「人壽年」時期，這一晚演《三伯爵》哭棺一場之外，這回演《歸來燕》，可算是第二次了。他演《三伯爵》哭之慟，由於母親棄世，這一日剛辦完喪事，戲人以職務攸關，除非本身病重不能行動，普通染有病恙也要勉強登台，其他雖丁憂大事，都很少休假，是晚有「哭棺」一幕，觸景傷情，悲難自遣。因為覺先生平最敬愛他底慈母，暗典簪珥，供給學費，支持家計，相當吃苦，他在「人壽年」時期，正是初露頭角，「地下」大有聲氣，竊喜扶搖直上，俾母親享受一下舒適的生活，「苦盡甘來」，大堪期待，一旦撒手塵寰，越想越覺悲痛，眼淚自然簌簌流下來，想遏抑也不能。後來覺先答覆我的問題，伶人演悲劇流眼淚，是否要借仗藥油刺激眼眶，他說別人則不知，照他本人經驗，想起母親

⑤ 「操曲練聲作登台準備」（六九）有訂誤補充：「前文誤作《歸來燕》，承唐生兄訂正，實係《冤枉相思》。」今移此處作註腳，方便讀者對比參考。

劬勞未報，自會淚如雨下了。

這一次江小妹「留書出走」，結果「走」不成，因為羅老太太和唐生兄，結果找到了她，婉轉相勸，叫他不要使覺先過份傷心，並原諒覺先處境的困難。覺先雖設法加以安慰，可是她始終感到寂寞難堪，恰巧母親又返回上海，她亦想赴滬一行，覺先和雪卿俱表示同意，交給她一筆錢，並結束了這個小家庭，等她回來再租賃地方，或返「覺廬」同居，以免繳納空租。後來上海淪陷，欲歸不得，過了一個時期，香港亦變了淪陷區，變亂頻仍，就此終結了覺先和江小妹的一段「霧水姻緣」。覺先是個情感豐滿的人，見孩子而思生母，好比聽擊鼓而思將帥，少不免發生無限的感喟，五中抑鬱，影響身子健康，未嘗不是一個小小的因素，但最大的原因，還是香港淪陷後，冒險脫離魔窟，遄返祖國自由區，飽受刺激，備嘗艱苦，跋涉奔波，過度勞瘁所致。我們試追溯其過程，以及身受的遭遇，確是覺先有生以來所未經嘗試的苦況。港陷初期，要受敵人擺佈，既被迫登台演劇，又參加所謂「廣州觀光團」，重重壓迫，尚要覷睍和敵人周旋。其後千方百計，瞞過敵人，領得「渡航證」赴廣州灣演劇，登「啟事」表明心跡，一方面為敵人隨後追捕，一方面賴朋友仗義幫忙，負責擔保返回自由祖國，稍一計劃不成，舉家都有性命之虞。昔伍員夜出昭關，有「一夜頭白」之說，覺先入自由區的波折，其危險程度，真有一髮千鈞之勢，和昔日伍員的處境將毋同。伍員出昭關時，帶同少主人一口，覺先卻要帶齊一家大小幾名，更有全班團員及其家人，身家性命財產，等於作孤注一擲。返回祖國自由區，一路上風餐露宿，茹苦含辛，初到廣西各大城市，又為輿論界不諒，加以抨擊，雖幸得張向華將軍挺身代為說項，解明心

跡，總算博得一般的好評，但敵人兇鋒所指，風聲鶴唳，一日數驚，容膝稍安，又要全體奔避，跋山涉水，徒步奔波。最後各大城市次第淪陷，退到百色的那坡，侷處一隅，他們夫婦去昆明接洽登台事宜，幸獲頭緒，而交通問題迄未解決，無法「拉箱」，坐食山崩，所有貴重首飾及衣服，俱要陸續變賣維持生活，前路茫茫，日夕焦慮，不知如何善後。覺先夫婦事後向親友告訴：假如勝利和平遲半年尚未實現，他們可能流落昆明，生活彷徨，不堪設想，因為人地陌生，知己朋友不多，物質變賣淨盡，當真告貸無門，一家幾口的生活費，試問如何解決，越想越覺心寒了。這也難怪，覺先夫婦習慣享受都市優遊清福：居住洋樓大廈，出入私家汽車，食則珍饈百味，衣則錦繡綾羅，堂上一呼，堂下百諾，一旦要顛沛流離，過其難民式的起居，平時體質已感到先天不足，不及別人強健，經過幾年的刺激困頓，早已種下這個神經衰弱的病根，到了這個時候，一發而不可收拾。返港後延醫調治，醫藥及按摩手術，雙管齊下，希望早日痊癒。初時打針及按摩，都是每日兩次，後改為每日一次，病狀漸見痊可，則隔日一次，最後則一星期兩次至痊癒為止。經過半年多的調治，這一筆醫藥費及手術費，數目殊不菲。

那位美國按摩醫生的手術費，規定是這樣的：頭一次三十元，五次之後減為二十元，一個月後則每次收十元。打針的醫生，和覺先有深厚的友誼，不收診金，但針藥費例要照奉，時日太久，數目自然不少，而覺先的經濟狀況，日感拮据之苦，因為除醫藥費之外，家費亦相當龐大。如果能夠照常登台，每日有數百元的入息，現在只有開銷，沒有收入彌補，不消說傷透腦筋了（按戰前覺先日薪是三百元；勝利和平的初期，百物騰貴，比戰

前高達幾倍，藝術界的薪金，當不能照生活指數作比率，故覺先在這時期的薪金，每日定為四百五十元。雪卿曾經為着薪金問題，十分感慨地指出一般物價平均較戰前高漲六七倍之多，各樣物價皆起，單獨各階層人物的薪金，不單獨戲班行業，所有商店職員亦包括在內，竟無法與物價平衡，可見人力太不值錢了，因為一般職工的薪值，平均計算，總不能加至六七倍，可是有等物價，甚至比戰前超過十倍的也有）。覺先夫婦平常經濟寬裕，不習慣向親友告貸，雖則所與交遊，非富則貴，但「世情看冷暖，人面逐高低」，若果是知己親友，明瞭是一時的拮据，朋友有通財之誼，週轉一下成何問題，最怕世態炎涼，誤會覺先戰後因病不能演劇，影響到經濟瀕於破產，要開口求借反為不美。事實上最低限度，覺先還有自置的物業「覺廬」一座，在勝利初期，物業價值，頗為高漲，足抵二十多萬元，比較普通人還優勝得多。同時，「覺廬」接連的吉地亦屬於覺先所有，凡六七千尺，可以建築兩座樓房之用，單是地價也值十萬八萬元之譜，親友輩皆知道他們尚有物業和地皮，斷不致多講閒話，但覺先夫婦不願告貸於人，只有從自己的物業着眼。大抵覺先老於很懂得世故「人到無求品自高」的道理，甚至他一半做成的徒弟，亦不想有所苛求，以前「覺先聲」劇團時期的舊人，不少支長薪水，簽署借據，他都沒有「窮人思舊債」之想，明知這人環境很好，他若開口索還，決沒有推卻之理，他仍不肯「舊事重提」。講錢銀便失感情，何必「因財失義」呢？曾經一次，他在休養期內談及經濟狀況，曾舉出戰前借出去的款項，有簽寫字據的，足有十多萬元，此乃指借款而言，其他資助親友及徒弟，不屬於借款，完全是幫忙性質，數目亦相差不遠。他這番話全是事實，並非誇大其詞，平時

手段闊綽，不慣求人，現在環境稍為差一點，更不想赧顏啟齒了。後來有親友提起屋旁的吉地，均之自己不建築樓宇，不妨出售於人，他認為這個建議為合理，但仍不願公開放盤，以免張揚於外，只通知較為親近的戚友，看有誰人合意。當時我底妹倩頗有意購地建屋，我便告知舍妹，偕同一位建築商人前往視察，據這位建築商人的意見，地價不算昂貴，但因其地基低陷，維石巖巖[6]，打樁要費相當工程，兼要多耗一筆費用，殊不合化算，乃作罷論。

另有一部分親友，則邀請覺先夫婦和人合作，一方出地皮，一方出資建築幾層洋房，作寓公之用。雙方照時值估計地皮價值若干，建築費需款若干，而定某方面佔股份幾許，例如：地皮值十萬元，建築費用去二十萬元，則覺先方面佔股份三分之一，將來公寓租項的收入，除清必需的開支，如地稅、差餉等項之外，照股份分派利益。這辦法本來很好，因為當時大鬧屋荒，「公寓式」的大廈並不多，如能爭取先着，早日落成，最低限度先賺回一大筆利潤；兼且合作者是建築商，所謂「行內人」，老於此道，一切進行較順利，時間便是金錢，決不致像後來的耽誤時間，而招致無窮損失，棋差一着，對於覺先未來環境的惡劣，可說是最主要的關鍵鑄成大錯，尚復何言！當時覺先夫婦不贊成和別人合作經營「公寓」，當有他們所持的理由，他們歷向都感覺與人合股，不大妥當，鑒於南粵影片公司往事，可為前車之鑒，難則表面上雙方互相尊重，未曾發生正面衝突，不過凡是合作一件事業，雙方均派有心腹人分擔職務，彼此同事之間，不免

6 維石巖巖：大石堆積，《詩‧小雅‧節南山》：「節彼南山，維石巖巖。」

各懷一種疑忌心理，往往杯弓蛇影，自起猜疑。因猜疑而惹起誤會，因雙方屬 [員] 誤會而影響到雙方的主腦人，常會為着些微隔膜擴大起來，便成為凶終隙末之勢。還有一層，俗語說得好，「不熟不做」，覺先夫婦可能亦因為他們對於建築物業這一行頭，也是完全沒有經驗的，等如外界人不知道戲班情形，不大願意做班主，心理上正復相同。普通人處事很少有先見之明，這也難怪他們於事後才知道平白損失了一個機會，後悔亦無及了。

六七 出售「覺廬」再建新廈

　　覺先夫婦經過幾番考慮之後，決定放棄經營「公寓」生意，接受另一方面的親友建議：將「覺廬」出售，售得之款，可以利用兩間屋的吉地，建築兩間樓房，目前售去一間，將來得回兩間，和普通人完全失敗，變賣產業不同，並不會影響「面子問題」。同時，他們亦認為從前「覺廬」的建築方式太過浪費地方了；地下土庫，作車房及放置私伙戲箱之用（「覺先聲」劇團的整個「班底」——包括畫景、道具及眾人戲箱，仍須租賃地方放置），二樓全是客廳，分為西式廳、餐廳及舊式神廳，三樓全是臥房，四樓房四週頗多空曠地方，現在時世不同，環境改變，總覺得不大適宜。何況這個時候，家族人數亦已減少，少妹出閣，九弟分居，除他們夫婦之外，只有岳母阿大及孩子鴻楷，實際一家四口，一層「三房兩廳」的洋房，已是綽有餘裕了（後來鴻楷肄業於赤柱聖士提反堂，路程太遠，雖有私家汽車，亦覺往返不便，在學校寄宿，每屆週末才返家度宿一宵）。當時「覺廬」的售價，可得二十餘萬元，清償多少債務，每月需要好幾千元的家費，建築兩座樓房當感不敷，乃按揭十餘萬元，由親戚某君代為聘請畫則師［為］繪寫圖則，兩座樓房建築成一大座，作半圓拱形，土庫作車房之用，面積頗大，約可容汽車幾輛，以便住客中的有車階級，不須另租車房。兩座合計六間樓，則每座兩間，共四間（樓［下］、二樓及三樓），覺先住回一間，其餘五間分租與人。

照初時的預算，物業價漲，可說是戰後的黃金時代，北角地區尚未十分開展，樓宇需求甚殷，若能按照原定的日期完成，每層樓可收建築費萬餘元，月租六七百元，租出五層，可以迅速收回六七萬。償還按揭的半數。誰料人謀不臧 [1]，覺先夫婦剛巧受聘赴安南、星洲及廣州各地登台，無暇兼顧，付託監督工程進行的親戚某君，可能是「外行人」，未能如期落成，拖延達一年之久，這時北角建築物，已有長足進步，成為外省人薈萃之區，初時物業漲價的主要原因，是國內變故頻仍，華北、華中的高等難民如潮湧來，洋房逐有供不應求之勢，凡是新落成的樓宇，不拘位置於何地區，俱願出高價租賃，現在環境完全轉變，北角日漸暢旺，同聲相應，同氣相求，儼然自成一國，況交通利便，沒有私家汽車亦不須步履之勞，不比覺先的新廈，位於大坑道尾的福羣道，地點既嫌偏僻，非是有車階級，總感覺不大適宜，所以新廈落成之後，覺先由堡壘道遷回，住回三樓的一層，除知己朋友租賃一層之外，尚餘四層幾致無人過問，雖然他在某大報刊登一大段「小廣告」歷時半載有奇，依然丟空下來。因廣告而到來看屋的，人數不算少，但一提到建築費萬餘元，月租若干亦不再問，便掉頭不顧而去，沒有下文。覺先夫婦以四層半拋荒年多，此種有形損失，實屬不貲，迫得改絃更轍，將建築費減為七千元，月租大約五百元至六百元，如果建築費少一千，則租加多一百，照此條件，方才陸續租齊。五層樓租項收入，每層平均五百元，合計每月所收租金，除去差餉、地稅等必需的開支，總有二千餘，在平常人家，有這樣的入息，當然綽有餘裕，惟覺先

────────────

① 　人謀不臧：即謀劃未盡完善。

夫婦一向支撐排場，廣事交遊，常有親友往還酬酢，家費浩繁，僅二千餘元堪敷支而已。當時一般親友，以覺先底健康仍未恢復正常，環境既過得去，何必再登台演劇，過度勞神，大可優遊過活，但覺先個性，對藝術歷向有濃厚的興趣，並鑒於有等知音人士，始終擁護到底，大家都希望有欣賞的機會，既是身子健康不太差，固不妨間中演劇三幾台，以免悶坐家中，無所事事，反為覺得苦悶。其次入息方面，登台一天，有幾百元入息，演幾台戲多賺一萬幾千，彌補一下，自然更好。在覺先養病時期，我因為他「義演」的一晚，由於身子抱恙的影響，藝術大失常態，恐怕將來病癒後登台，精神稍為差一點，可能使觀眾感到失望，減低聲望和票房的紀錄，忝屬老友關係，他亦向我坦率告訴其財政狀況，為着安定未來的生活，不能不未雨綢繆，趁現在還可以拿得出金錢，聲譽尚未完全消失之際，很應該謀些穩當的事業，以藝術為「副業」，每年僅演劇一兩台，一者聲價更可增高，保持其號召力量；二者對身子大有裨益，不會過份操勞。於是我向覺先重提舊事，或者和我合作，製藥品出售，本來「賣藥」這一項事業，世俗人稱為「子孫生意」，大行其道，其利無窮，殊屬不錯，何況覺先的藥品已有廿多年悠久歷史。

　　遠在廿多年前，覺先還是隸屬「梨園樂」班的時期，有豐富的入息，便作「贈藥濟人」之想。原來覺先的先翁恩甫老先生，儒而通醫，在西營盤紫薇街口設帳授徒，兼懸壺濟世，許多人俱說他醫學頗有獨到功夫，曾治癒不少危症，可惜命途多舛，沒有醫緣，非[是]至親戚友，很少人前往求診，平均每日只診視三兩個病人，大都是義務贈診的。他家傳有兩條藥方，一種是「跌打藥丸」，另一種是婦女用的「調經丸」。據說「跌打丸」的藥方

是優界一位紅伶的秘劑，因恩甫所設的私塾，戲班名伶［從遊］者甚眾，可能是門徒尊重業師，以「獨步單方」奉贈，而「班中跌打丸」這一名詞，外界人士早已留下深刻的印象，認為是班中所製的「跌打丸」，便很有信用，樂意購買，理由也很簡單：往昔班中小武，必習武技，「打真軍」技術尤其膾炙人口，習武總不免於損傷肢體，較嚴重的兼且傷及內臟，非有［神］效的丸藥，很易變成殘廢，［小武］既敢搏命賣力，可知有恃無恐，同時故老相傳，紅船武功是師承「少林派」而來，「少林派」武術在南中國赫赫有名，聯想所及，班中跌打丸傳自「少林派」，亦大有可能，不知不覺間遂大為信仰了。姑勿論恩甫的藥方由何人傳授，但奏效如神，卻是事實，「跌打丸」要「跌打」才有機會嘗試，效果反為只有少數人稱道。但「調經丸」已是飲譽多時，蓋經病腹痛，幾為一般婦女的通病，嘗試的機會既多，致承認有去瘀止痛之功。覺先由「梨園樂」時期開始，每年將上述兩項藥丸，製造幾料，送贈於人，不受分文，他用「薛鼎新堂」的名義贈送，目的在紀念嚴親，利物濟人，既不是沽名釣譽，也不是以牟利為宗旨（當時社會風氣，有這一種習慣，許多殷實人家，將家傳的特效藥方，公開贈送，最普通的如「霍亂症散」、「痢症散」之類，多數也是用某某堂的名義，託某間商店代送，並不志在求名求利，行其心之所安而已）。每一料藥丸，大約四五百個，往往不夠三個月，即已贈罄，繼續再製第二料，年中總要製三四料之多，耗費三幾百元。最有效驗的「調經丸」，需求更殷，甚至塘西妓女索取者亦不少。我底親人更視同至寶，不停索取，願意付回藥價，覺先當然不肯收受。在「覺先旅行劇團」受聘赴南洋那一年，我鑒於親友索取藥丸太多，他又不收任何代價，反覺不好

意思，乃向覺先提議：這種藥品既有特效，何不公開濟世？雖是全心慈祥，完全送贈，並非企圖射利，但用家試過奏效之後，想多服幾次，俾病根徹底清除，亦不可得，豈不是辜負你一片好心？倒不如製造出售，寧可照成本加少許利潤，不過不失，利便大眾，這才是良好的辦法。覺先沉吟道：「你的意見也有見地，奈何以我多事之身，那有時間料理此事？假如製藥出售，應該屬於一種事業，必須用多少精神，不能馬馬虎虎，聽其自然發展的。」我又提出合作辦法，一切營業事務，由我負責，資本方面亦負擔一部分，並已由我擬妥調經丸的命名為「正經丸」，顧名思義，通俗而又易於記憶，覺先極表贊成，後來的贈品，依然沿用「正經丸」的名字。[②]

製藥廠的名字，亦由我定名為「鮮明」，將我們兩人的名字覺「先」與澧「銘」，各取一字諧音，含有「旗幟鮮明」的意義，他含笑稱許，與「覺先聲」[③]的班牌，有異曲同工之妙（覺先對於「命名」這件事頗肯研究，常說「名不正則言不順」，所以對「劇名」再四參詳，不肯苟且，記得在南粵影片公司的後期，我已編妥《西廂記》，因納粹侵犯波蘭，掀起大戰序幕，開拍不成，我在「南粵」的職務亦隨之宣告終結。有一日，我返片場一行，剛有一套片開鏡，暫時定名「藝人俱樂部」，角色薈萃有名的伶星，由陳皮兄導演，可算是當時別開生面的歌唱組片，我覺得「藝人俱樂部」的名字，近於晦〔澀〕，偶然觸動靈機，代擬「第八天堂」，電影是第八藝術，既是薈萃伶星，無異是刻劃第八藝術的錦繡天

② 其實羅澧銘的父親是著名中醫羅鏡如，他與薛覺先合作製藥賣藥，本優而為之。

③ 「覺先聲」原文作「覺先」，諒誤。

堂，總比「藝人俱樂部」較勝一籌，陳皮兄為之首肯，並說他將向覺先徵求同意。過了幾天，覺先一見我面，即和我握手，向我道謝，我訝然問其故，他含笑說道：「多謝你替我們改名『第八天堂』呀。」）覺先對於製藥計劃既表贊同，惟感覺一點小小的困難，就是他本人雖有家傳的單方，卻不懂得製藥技術，向來經手製藥的人，是一位年逾六十的老翁，在九龍油蔴地開設生草[肆]，而這條藥方，有幾味生草藥，須往廣州某地採辦，製煉方法，[也]要這老人一手經理，正想和他磋商一個詳細的辦法，首先要獲得他表示滿意，肯將製煉方式傳授我們所指定的心腹為□，[因他]以風燭殘年，[若有]不測，豈不是業務趨於停頓。這老人家卻有點怪癖的性情，從來親力親為，不願意別人加以勷助。一切進行已告就緒，適值覺先忙個不了，又拍片，又登台，又處理南粵影片公司大計，不久接邵氏兄弟公司之聘，赴南洋各埠演出，歷時三個多月。返港之後，「覺廬」落成，繼之為着江小妹誕生孩子事件，傷透腦筋，同時亦忙於拍戲及演劇，無形中對此事進行，宣告停頓。一九四一年日軍閥發動東亞戰爭，香港淪陷，這計劃遂成畫餅。因此在覺先休養期間之內，我和他重提舊事，他喟然嘆道：「可惜十多年前，不能按照他底計劃實施，如果實行的話，相信現在這兩項藥品，可能大行其道，繼續製造推銷，不用登台演劇，安坐家中，入息亦源源而來了。」我問他可否從新組織，依照往日合作的辦法？他沉思有頃說道：「戰後這位製藥的老翁，沒有調查消息，未知仍否健存，抑或離港他適，要另外物色一位製藥師父，不過這是屬於技術上的問題，尚可能解決。另外一點較為困難的，便是其中有幾味生草藥，必須在內地採辦，恐怕藥價昂，成本過高，不合營業化算。」據覺先

的意思，這次「賣藥」雖作為一種事業，在商言商，必須有利可圖，但不願貪圖厚利，若售價太貴，用家購買頗成問題，這一點倒值得考慮。最後經過我們作竟夕之談，認為藥品既有特效，用家當不會計較價格，且我們可以按照成本若干，加上少許利潤，揆之天理良心，亦屬無妨。彼此皆認為原則上已告滿意，誰知覺先循例徵求雪卿同意，雪卿堅決的提出反對，絕對沒有磋商的餘地。

雪卿劇烈反對我們製藥出售的建議，自然有她所堅持的理由，她認為覺先在目前，雖是由於健康關係，不能夠登台演劇，但他始終不放棄其藝術生活，如果在這個時候製藥品出售，大家都全說覺先無法再登台了，所以出於「賣藥」之一途，豈不是完全結束薛覺先的藝術生命嗎？雪卿底強烈主張，常能左右覺先的意旨，這計劃亦只好宣佈凍結。

六八　赴上海旅行義唱籌款

在覺先休養期內，恰巧上海某戲院主人，以勝利和平後未有規模完備的粵劇在上海演出，乃從事組織一個劇團，赴上海演出，以飽桑梓人士眼福。因粵人留滬的人數，濟濟有眾，軍政商學名流殊不鮮，「廣東同鄉會」及「粵民醫院」兩個組織，在當地亦很有名。粵人薈萃虹口一帶，戲院雖有粵班開演，但大都屬於中型班性質，罕見第一流人才，理由十分簡單：戰前粵劇恰值黃金時代，所謂「三班頭」的名班（其實「三班頭」及「正第一班」等名稱，只是四五十年前的戲班，才有這種界線之分，緣因是從前三班頭老倌聲價隆重，薪金特昂，那時既沒有劃分所謂「省港」與「落鄉班」，所有大小戲班，多數靠落鄉演劇，各鄉主會定戲，差不多按照各大老倌的薪金價值，而定其戲金的多寡，「三班頭」全是羅致第一流名伶，戲金比其他「正第一班」為高，至於「第一班」的名詞，任何一個戲班都是這樣稱呼，「自稱第一」，沒有一班自稱第二的，所以「第一班」僅是戲班的「通稱」，漫無標準，後來乃有「省港班」與「落鄉班」之別，無形中替代了「三班頭」和「正第一班」的名詞，現在環境懸殊，又改稱為「巨型班」、「中型班」及「外圍班」了，這可以說是近五十年來粵班制度的變遷史略），如覺先領導的「覺先聲」劇團，馬師曾導領的「太平」劇團，單是省港各戲院的台腳，已有應接不

暇之勢，去澳門演一台，亦只屬於「屑台腳」[1]性質，何況遠赴上海，「拉箱」麻煩，交通不便，未免廢時，時者金也，蓋往日戲班是長期組織，每日皮費不輕，藝員及職員皆按關期支薪水，省港班「拉箱」，晨早動程，即晚便開鑼鼓，僅是停頓這一天的「正本」日戲，是晚的「齣頭」，例必旺台，大堪彌補皮費有餘，若往返上海，單是航行中的幾天時間，就屬於「無形的損失」了，殊不合化算，除非上海戲院方面「買班」開演，包起若干日期的皮費，連旅程亦計算在內，方認為打得響算盤，但院方亦當然有他們的計算，負擔過重，誠恐收入未如理想，不能不加以考慮，躊躇不敢實行，這便是粵劇名班很少到上海公演的種種因素。維時是勝利和平的初期，人心振奮，各行商業皆蓬勃有生氣，娛樂事業亦倍形暢旺，某院主興高彩烈之餘，想物色省港班的名角，赴上海登台，他本來和覺先夫婦認識，以他們夫婦平時已給予滬上人士良好的印象，覺先是上海廣東同鄉會董事之一，雪卿又是生長於上海，交遊甚廣，自有許多知名人物為之捧場，叫座力量很有把握，最初的目標，原希望覺先夫婦領導「覺先聲」劇團前往登台。可是覺先由於健康關係，尚在休養時期，遵醫生之囑，勢難登台演劇，某院主仍決定聘用雪卿，另外物色一位文武生，並邀請覺先和劇團同行，作為旅行性質，改換一下環境亦好。這劇團定名「鳳凰」，以一個月為期，古諺有「鳳凰無寶不落」一語，表示所「落」的老倌，是寶貴的人才，另一位文武生卻挑選

[1] 屑台腳：利用台期與台期間的空檔演出。屑，應作「楔」，即以木橛或木片填充器物的空隙使其牢固。

朝氣蓬勃的新馬師曾。記得幾年前電台首次舉行義唱替三院籌款的時候，新馬在電台致詞，極力推崇覺先，並承認平生藝術有所造就，全賴他別具隻眼，推「冠南華」而接「覺先聲」，有機會揣摩覺先的藝術。緣當時桂名揚主理「冠南華」，長期演出於深圳，出日薪一百元（那時深圳闢為娛樂區，開設賭場，志在吸引遊客，大都送戲票請人參觀，絕不計較票房紀錄的），「覺先聲」則出日薪六十元，他經過一晚的考慮，結果決定不貪圖目前的入息，為未來的前途着想，趁此機會親炙名師。新馬並說這時他年紀還輕，覺先視如幼弟一般，另眼相看，承認他有繼承「伶王」寶座的資格。據我所知，覺先曾答覆新馬這句話：「可以的，好兄弟，努力上進吧！」這是覺先對於任何一個後起之秀，都殷殷期望，常對人說：「有為者亦若是，我的地位，只要努力，任何人都不難獲致。」同時他常勉勵後輩力趨上流，尤其注重讀書，一個伶人必須對文學上有修養，他本人頗以少年失學為憾，地位日高，求學之心日切，自修的功課［日］勤，不獨中文，旁及西文。此外他對於戲劇藝術，強調一個藝人雖有藝術天才，但萬不能出以「不檢」的態度，嚴肅而認真，必須盡忠於藝術，不比古老的讀書人，「不衫不履，儘得名士風流」，演劇永遠不能夠學「名士派」的「不羈」，暢所欲為，百無禁忌，戲人尤其緊記本身的職責，戲劇是社會教育的利器，既可移風易俗，同樣亦可傷風敗俗，往往一舉一動之微，一言一語之小，可能使風氣為之歪變。回憶「覺先旅行劇團」時期，有一天在怡保我和覺先同返戲院，經過橫街曲巷，聽到一羣小孩子嬉戲，他們競作「口吃」（俗稱「漏口」）以開頑笑，覺先見狀，搖頭嘆息道：「他們無形中受了朱普泉的催眠，可見戲人的言語舉動，影響社會風化，尤其是

對於下一代，影響至鉅，我們當知自檢了。」某院主徵求雪卿同意，聘新馬仔和她演對手戲，她對於新馬的優越藝術，極表贊成，可是她特別請新馬到「覺廬」，坦率地鄭重聲明：我素來知道你擅長「爆肚」（即是別出心裁，不須依照原曲，等如州府老倌的「撞戲」，從前老倌走埠，所到之處，拍演角色俱是陌生人物，向來未有合作過，那時亦未盛行梗曲梗白，彼此對於大場戲循例「度」過一下，便要出場靠「撞」，話雖如此，「撞戲」和「爆肚」，確要講些「天才」，有許多很負盛名的大老倌，不習慣於此道，亦常有手忙腳亂之弊，顯出不大自然，有經驗的觀眾，便一目瞭然了。新馬卻是戲人中喜歡「爆肚」的一個，積重難返，到現在還是一樣，站在藝術立場，我很期望新馬君改善此點，以免有「美中不足」之誚，相信許多知音人士，亦與我有同感），不過我是著名「羊牯婆」，你是知道的。

　　雪卿這幾句話，也是言出由衷，她之置身戲劇界，剛巧和新馬完全相反，新馬由童角出身，夙有「神童」之譽，她卻是「中途出家」，所以初期覺先還叫他做「羊牯婆」，表示她對粵劇簡直是門外漢，後來才逐漸感覺興趣，由「客串」以至正式登台演出，經過相當時期，如果點演覺先的劇本，按照梗曲梗白，她自然熟極而流；臨時「爆肚」，不依曲白去做，她既不習慣「撞戲」，縱不至於手足無措，亦難免有臨事周章之苦了。新馬當下聆言之後，慨然說道：「五嫂，我決定答應你不『爆肚』，你放心好了。」雪卿仍表示不相信的樣子，莊容正色地問道：「如果你不依約又怎麼樣？」新馬坦率地答道：「五嫂，你是我的長輩，我是應該受教的，假如我破壞協定，你可以拿長輩的資格，隨便摑我也無妨。」雪卿乃含笑對座上高君等幾位朋友說道：「你們俱是見證人，聽聞

剛才祥哥說過的話，他若不依照曲白去做，叫我隨便摑他也行。」

　　在上海登台的最初幾天，新馬戰戰兢兢，實踐其諾言，完全依照劇中梗曲梗白去做，所點演的全是「覺先聲」劇團的劇本，一則遷就雪卿，俾她省卻一番準備工夫；其次新馬亦曾參加過幾屆「覺先聲」劇團（港陷前的「覺先聲」劇團，以三個月或四個月為一屆，屆滿略為調整人事，繼續上演，有個短暫時期，屬於兄弟班性質），對於所點演的劇本也很熟習。不過雪卿仍感到一些不滿意的地方，就是新馬常將「原曲」加添許多無謂的字句，例如原曲是「奈何天照住奈何人」，他卻唱出「你睇我呢個奈何天，照住我呢個奈何人」，諸如此類，雪卿是率直不能忍事的性急人物，忍不住加以忠告，說他「畫蛇添足」，對藝術的態度太不忠實，新馬亦唯唯受教，因為他底性格也很率直，知道自己偶然犯了錯誤，勇於認錯，表示歉意，勝過其他「文過飾非」的人，明知錯誤，誓死也不承認，這是值得稱許的。（關於「改曲」一點，覺先從來不犯此種毛病，他很尊重文人的心血及地位，他常說亂改曲文，觀眾明白的便說是老倌「畫蛇添足」，不明白的就會指摘編劇家「狗屁不通」，豈不是影響別人的聲譽嗎？）過了幾晚，新馬忘記了諾言，或許亦忘記了曲詞，迫得「爆肚」，雪卿甫入場，非常鼓噪，說他完全不依原曲，幾乎使她無所措手足，並說她老早已鄭重聲明，不慣「撞戲」，稍為應付不來，就給觀眾喝倒采了。新馬根據他個人的意見，但求「爆肚」不致弄錯「介口」，雖爆肚亦何妨？照戲班的習慣或規矩而言，新馬這句話未嘗沒有理由，「爆肚」不致「撞介口」，沒有劇情「反綱」（即違反劇意，簡單的解釋：劇情應該是「飲酒」，卻說出「食飯」，便是「反綱」），也是值得原諒的，因為戰前晚晚點演新劇，編劇

家有時趕製不及交曲太遲，可能讀曲不熟，迫得自己「爆肚」，但求「不反綱」便算。可是雪卿又堅持她底見解，謂劇本是五哥「開山」的（開山是戲班語，即「始創第一人」，例如開山師父，是第一個教演戲的師父，這句話指劇本是由覺先最初演出），應該照足曲詞，以免為盛名之玷，因此爭執起來。

覺先介乎雪卿和新馬之間，難為左右祖，因為各有其片面的理由，彼此俱盛氣相向，無法加以平息，只有婉轉勸告自己妻子，必須看在院主情誼，為期不過一個月，很快便屆期滿，還是忍耐一些為是，並解釋每個戲人各有其習慣，「習慣成自然」，很難倉卒之間叫他改除——指新馬「爆肚」而言——何必太認真呢？可是他們因意見衝突，情感破裂，裂痕日深，一方面則結習難除，另一方面則據理力爭，指摘不留餘地，本來尚有一個星期，便屆一個月期滿，彼此俱不能容忍下去，這日雪卿和新馬發生詬誶[2]，可能怒火遮眼，舉動過火，拍案大罵，問新馬記否在「覺廬」親口許下的諾言，如有不對之處，她可以擺出長輩的地位，將他掌摑，聲勢洶洶，大有動手的趨勢，結果由旁人勸阻，但新馬認為她不應該對他「燒枇炮」（即「拍案」之意），這是最侮辱的行動，是可忍，孰不可忍，因此他決不肯干休，雖經某院主再四懇求，他仍不肯登台化妝，和雪卿合作，除非雪卿向他道歉。試問雪卿以一個性情倔強的女人，加上她自覺指摘對方的一切，理由俱很充份，怎肯低首下心，道歉認錯呢？假如這件事單獨是班內人意見不和，何況又是戲場之爭，亦不難由院主及全班同事，疏通排解，儘可以大事化為小，小事化為無，不幸得

② 詬誶：責罵、辱罵的意思。

很，碰到有等混水摸魚的黑勢力人物，平時恨不得無事生風，從中漁利，現在機會當前，正好「仗義執言」，挑撥新馬，誓作後盾，非要對方道歉，因此戲院雖然停了鑼鼓，風潮反為擴大，勢將訴諸武力。雪卿生長滬上，當地黑社會的有力者，她亦認識不少，勢均力敵，旗鼓相當，覺先對於雙方俱勸止不來，亦感覺束手無策。事為司徒美堂所聞，美堂和覺先原屬故交，而「司徒」與「薛」姓氏，同一源流，雅有同宗之誼，乃親自出而斡旋，由他設宴邀請雙方面的有關人物，他是洪門「老頭子」，大家都要賞臉，沒有人缺席，他在席上的措詞亦十分巧妙，大致說：「照普通人的習慣，凡是理虧的一方，要擺『和頭酒』，表面『認錯』之意，今晚的宴會，確是擺和頭酒，但並不是要你們任何一方面出錢，即是你們兩方面都沒有錯，不須擺和頭酒道歉，你們兩方面既沒有錯，錯在誰人呢？其錯在於我一個人，所以今晚這一餐和頭酒，要罰我出錢。你們雙方放杯暢飲，飲過這杯酒之後，即要握手言和，賞些薄面給我老人家，任何一方面，休得多生枝節了。」美堂說完之後，先舉杯勸各人飲，接着叫新馬和雪卿同飲一杯，並握手言和，一場風波，始告平息，但戲院的演期已滿屆，一個月期滿，改由別班接替，「鳳凰」劇團沒有續演的可能，合計這次只演出期三星期左右，弄到不歡而散，殊出意外。「鳳凰」劇團雖鬧出不愉快事件，覺先此行亦算替桑梓人士幹出一件善舉，他原是上海「廣東同鄉會」董事之一，戰前因替「粵民醫院」為歹徒弄傷雙目，幸告痊癒，各董事對他更有良好印象，這次同鄉會本邀請他登台義演，見他健康欠佳，不便使他過份勞瘁，最後想出一個折衷辦法，假座戲院開一個遊藝會，由覺先登台唱曲一闋。

遊藝會名目上雖有許多節目，能夠號召的全靠覺先登台唱曲，這晚他唱《歸來燕》一闋，博得掌聲如雷，籌得善款之多，竟超出同鄉會一班董事意料之外，大家異口同聲，都讚覺先叫座力強，不特吾粵同鄉踴躍購票，外省人士素耳其大名，皆想一見覺先的戰後風采為快，唱曲一闋，居然打破票房紀錄，也是罕見的事實。「鳳凰」劇團返港之後，雪卿仍覺得新馬違背諾言，弄到院主方面大失所望，一個月的合約，只演得三星期左右，招致損失，辜負人家一場盛意猶在其次，影響她本人做事「有始無終」，足為盛名之玷，心殊不甘。同時，她更指摘新馬借仗外人勢力，欺壓行內人，有忝行規，雖由司徒美堂出頭和解，沒有擴大風潮，到底「此風不可長」，非加以懲戒不可。於是她着「覺先聲」櫃台某君代她起草一張呈文，將這件事的源源本本，投訴八和會館，要求秉公辦理，維持會章，這時覺先仍任「八和」理事長，為着避免袒護妻子之嫌疑，只好置身度外，任由其他理事開會如何處決，他沒有出席參加會議。結果仍是覺先不想多生枝節，暗中授意各人敷衍了事，因為他在名義上是理事長，假如會議通過制裁新馬，照會規要他簽署執行，誠恐有等會員發生誤會，以為他主張這樣做，最低限度亦懷疑各理事討好理事長，通過這個議案，總難免瓜李之嫌，所以到後來還是以不了了之。

六九　操曲練聲作登台準備

　　覺先由上海返港之後，有一件事可能使他感到多少安慰的，便是在聖斯餐廳和江小妹作一度款款長談。當時有一位熱心朋友，見覺先戰後健康欠佳，懷疑他由於憶念這位心愛人而起，特別代為安排，使他們會面一慰相思之苦。認識江小妹的人沒有一個不稱讚她品性純良，值得愛護，難怪她初次「留書出走」的時候，覺先在普慶後台看完書信，無限感喟，出場演出《冤枉相思》，觸景傷情，為之淚如雨下。據深知小妹身世的上海朋友，說她本是良家子，在上海畢業小學，有位富厚的表哥，對她備極顛倒，苦苦追求，可是她本人極不喜歡表兄的為人，認為個性不合，堅決拒絕，迫於環境，下海伴舞，表哥仍鍥而不捨，乃遷避來港，先在「中華」、「金陵」等舞廳登場，最初在「中華」和覺先認識，彼此一見鍾情。及後覺先叫她認唐生兄太夫人為誼母，和唐生兄的令妹年紀相若，性情相得，形影不離，羅姑娘在跑馬地的仿中女校肄業高中，介紹小妹入校讀初中，不及一個學期，便遭梁氏姊妹（這對姊妹花，幼年亦耽歌藝，先習京腔，後來在藝術界也很有名）劇烈反對，在校長面前指摘她出身舞女，影響校譽，婉轉勸她退學，這時梁氏姊妹肄業初小四年級，女兒家年紀輕，不夠涵養，社會風氣亦不大開明，輕視舞女的心理，也很難怪。小妹和覺先會談當中，表示很想見她底親生兒子「鴻仔」一面，但聲明不透露自己身份，是「看子」而不是「認親」，希望他

代為設法。覺先亦當然不想拒絕她這個合理的要求，最難打通的關頭，不消說就是雪卿方面，必無磋商餘地。

因為鴻楷呱呱墮地之後，雪卿即帶他返「覺廬」，特僱一位褓姆料理，由幼小以至長成，不可須臾離，其親切之情，無異自己所出，她自然希望鴻楷視她為生母，不願意他和生母會面，雖然事不離實，覺先和江小妹的一段情緣，社會人大都知悉，鴻楷年事漸長，肄業於學校，同學竊竊私議，很容易便傳入耳朵，蓋同學們的家長就有不少「薛迷」，聽說兒子和覺先的兒子同窗，不期而然的告訴這兒子的來歷，如數家珍，輾轉傳說，鴻楷也沒有不知道的理由。戰前江小妹認羅老太太為誼母的時候，覺先曾經靜悄悄帶過鴻楷和江小妹母子相會；戰後覺先在休養時期，母子們亦在羅老太太家裏見面一次。這次覺先和小妹會晤於聖斯餐室，小妹提出要求，允許她去「覺廬」訪問兒子，為着掩飾旁人耳目，她只作為普通客人探訪，只是一見兒子之面，並不和他攀談，更不作親熱狀態，覺先不便推卻，乃疏通阿大（雪卿母親），約定於上午十時左右（雪卿通常於下午三時後才起身，此時尚在睡鄉未起），打電話問過阿大，雪卿未起床，鴻楷亦在家裏，小妹閃電般乘的士抵步，帶些朱古力及糖果之屬給鴻楷，和阿大傾談了一會，然後告別，覺先則提前出外散步，偽為不知其事，一切由阿大負責，極其量雪卿後來知道之後，只好怪責阿大招接她，阿大到底是母親身份，雪卿也不致十分難為他底母親，無過是責她幾句而已。阿大肯負起這個「嚴重」的責任，一者自然是博取女婿歡心，以女婿健康欠佳，俾他精神上有所慰藉；其次江小妹的為人，坦率真誠，和藹馴良，沒有一個人不喜歡她，大家都對她表示同情，甚至阿大也見得她很好，所以慨然答應。

誰知江小妹第二次到「覺廬」，竟碰到雪卿，阿大倒替她捏一把汗，幸而沒有鬧出不愉快事件，這一日是星期[日]，鴻楷肆業赤柱聖士提反學堂，是寄宿生，每屆週末即返家度宿一宵，到星期日下午才由司機駕車送他返學校，「覺廬」習慣正午十二時左右食早餐，覺先亦一同進食，只有留起肴饌給雪卿，等待她起身再開，小妹適於這個時候抵達，循例亦帶給鴻楷一包食物，談不上幾句，雪卿忽然醒轉來，記起一件事，跑下樓入餐廳，想告訴覺先，突見小妹在座，非常錯愕，但她畢竟是一個聰明機智的婦人，心想如果當堂「反臉」，可能使鴻楷永遠留下不良的印象，假如鴻楷不知道她是親生母親，嘈吵起來豈不是揭穿內幕，無形中便宜了小妹嗎？於是放寬笑容，非常客氣地和小妹打招呼，並陪坐一旁，說一番寒喧話，彼此作為「老友般」敍舊，小妹亦當然很識趣，絕對沒有牽涉鴻楷方面，坐了片時即起身告別，雪卿很客氣送她出門。可是入門之後，面色突變，質問何人開門她入來，阿大恐怕女兒責成傭僕，坦率說道：「是我開門的，她說隔別了多年，經過一場戰爭，僥倖各人皆能健存，深感安慰，特自到來訪問五少奶，難道好拒絕她嗎？她帶了一包朱古力給鴻仔，並沒有和鴻仔談過話，以老友資格到訪，也很平常，坐下不夠五分鐘，你便下來了。」雪卿心裏雖不高興，也沒有甚麼話說。

覺先雖在休養時期，仍時刻不忘登台準備，他常說「曲不離口」，每日總要操曲練聲，玩樂器拍和的便是他底晚年最得意的弟子林家聲，這件事說起來卻是相當有趣的。家聲生長於大埔，其尊人向榮兄，當任九廣鐵路大埔站站長（已退休多年），少年悼亡，先室遺下家儀、家聲姊弟，這位慈愛的父親，萃其一生心血和財力，以栽培這一對聰明伶俐的兒女（家儀和家聲的藝名，

是由呂大呂兄代改的）。家聲幼耽戲劇，具有藝術天才，有關綜合性的藝術，他俱感到濃厚的興趣。日間肄業學校，晚上參加玫瑰音樂學院，由容德怡、德昌昆仲教唱歌曲；追隨老前輩花旦肖蘭芳習粵劇；西關貞一山房名拳師林基介弟林七授以國技，練好健身基礎，戰時曾在「四大天王」尹自重、呂文成、何大傻等領導的音樂茶座，表演獨幕劇，這時他才是十二歲，和乃姊家儀合演《生武松》、《打洞結拜》、《亂經堂》、《哪咤鬧東海》、《張巡殺妾饗三軍》諸劇，一般戲迷稱為「神童」，更讚他的扮相、唱工、做工，爾雅溫文，接近「薛派」，其實那時他尚未認識覺先，一似具有前緣。勝利和平後，覺先由穗返港的翌年，向榮兄和我屬在世好，父子俱很仰慕覺先，頗以不識荊為憾，洊我為之介紹，恰巧這一天是舊曆二月廿二日，為覺先懸弧令旦 [①]（兩週前這一天，尹自重兄為紀念覺先逝世後第一次生日忌辰，在他所主持的「麗歌晚唱」節目中，紀念亡友，特請「曲王」吳一嘯兄撰《揮淚哭伶王》，由何鴻略兄主唱；青年撰曲家陳榮輝撰《覺先悼念曲》，由羅唐生兄主演，何羅兩君俱是很著名的「薛腔」業餘唱家，和覺先更具有深厚的淵源，是日下午二時許，先行錄音，由溫朗然君親自主持錄音工作，我承各位老友之邀，參加「旁聽」，覺得他們引吭高歌時，可能悼亡師友，悲從中來，態度肅穆，聲調淒酸，唐生兄淚承於睫，幾致哭出聲來，勉自壓抑，在座者皆悒悒寡歡，一反常態 —— 平時錄音，大都談笑自若的，除兩闋悼念曲之外，唐生兄和梁玉卿小姐對答《玉梨魂》，也是覺先生

① 懸弧令旦：弧，弓；令旦，吉利的日子。古代風俗尚武，生了男孩，便把弓掛在門的左首，後因稱生兒為懸弧，稱男孩的生日為懸弧令旦。

平名曲之一，也唱得很幽怨纏綿，襯出「悼念」氣氛，這一個饒有意義的紀念式節目，殊屬不可多得，也很受到聽眾注意。覺先生平，凡是生日良辰，最喜歡舉行歌唱大會，死而有知，定當含笑九泉，一者感到生前友好沒有忘記了他；二則投其所好，最難得的是：「麗歌晚唱」的節目，適逢其會，在是日安排）。覺先夫婦皆有度曲雅趣，每屆他們的生辰，必定舉行歌唱大會（最初假座香港大酒店，或其他酒家設宴，自從「覺廬」落成之後，多在「覺廬」舉行，雪卿最愛熱鬧，越夜越覺精神，通常唱至深夜一二時，猶不肯罷休，所以在家裏比較酒家尤為方便，賓客打牌顧曲，各適其適），這天除他們預約的戲人及歌伶唱家之外，更叫我多邀幾位歌伶，我便代為邀請白楊、辛賜卿、雪嫻[2]等，覺先夫婦對她們的歌藝，俱大為激賞，詢悉白楊是華叔（馮鏡華）女兒，稱她為世姪女，叫她不要客氣，雪卿欣然自告奮勇，指點賜卿南音，我一併偕同家聲參加盛會。

[2] 雪嫻：原文作「王嫻」，諒誤；編者參考上下文，揆諸事實，應是「雪嫻」。

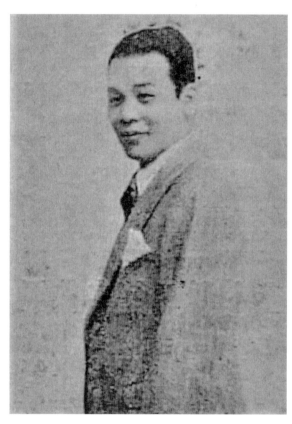

何大傻

（吳貴龍先生提供）

七十　晚年得意弟子林家聲

是日歌唱人才，可謂濟濟一堂，戲人有任劍輝、白雪仙等；業餘男唱家有羅唐生、陳徽韓（唱《通台老倌》一闋，一人唱出各種角色的古老歌喉，引得覺先夫婦及賓客，無不捧腹大笑，連續「翻點」兩三次，徽韓世兄自幼具有藝術天才，是鐘聲慈善社創辦人之一陳紹棠兄公子，童年時和梁金堂兄演《三娘教子》，早已膾炙人口，唱工很有心得。亦以白駒榮腔馳譽，教導歌唱尤為循循善誘，桃李滿門，不少名伶及唱家出其門下）、冼幹持等；歌伶除我代邀的白楊、辛賜卿、雪嫻幾位之外，尚有月兒、伍麗嫦等。覺先特別高興，除兩夫婦對答及獨唱之外，並親自「揸竹」（掌板），毫不感到倦怠。到了他夫婦對答的時候，沒有人「揸竹」，各位音樂家不[①]願意玩樂器拍和，因為這個玩意兒，不是容易拿得穩的，尤其是覺先夫婦歌唱，雖然在家裏消遣助興，不比正式「出台」的嚴重，但合拍不妥當，亂撞一通，也是十分掃興的。大家都知道覺先對歌唱藝術，態度很認真，更不想在他底生日良辰，碰到不如意的事情。我見得各人互相推讓，沒有人肯拿這對鼓竹，便提議叫家聲「揸」，覺先夫婦當堂為之愕然，開始注視這個小孩子，其實我初時帶他入來，循例介紹他拜見這兩位老前輩，覺先夫婦一者在酬酢繁忙之際，二則見到這個小孩

① 「不」字原文作「多」，今據上文下理改訂。

子，屬於晚輩，當然不會十分注意，現在給我一提，無形中惹起他們的注意，同時必定對於我的提議，少不免帶些疑惑的態度，心裏感覺到奇訝：何以我居然會叫他揸竹？許多「大個人」都敬謝不敏哩。當他們尚在模稜兩可之間，月兒聽我說完之後，很爽快地接口附和道：「很好，就叫聲仔揸竹吧。」為甚麼月兒會知道家聲長於此道呢？原來她戰事時期，家聲兩姊弟接聘落鄉登台，職務雖是演劇——尤其是姊弟合演「獨幕劇」，有「藝壇神童」之譽，頗具有號召力量。但家聲幼耽絲竹，不特能玩好幾種樂器，兼且喜歡「揸竹」作玩意，練習既久，自然熟極而流，有滾雪飛花之妙，戰時缺乏揸竹之才（揸竹人才缺乏的最大理由，便是普通嗜好音樂的玩家，大多數喜歡學習樂器，音韻悠揚，自彈自唱，可以怡情悅性，但揸竹便沒有甚麼興趣了，「迫迫」「博博」，殊不悅耳，沒有音樂拍和起來，簡直味同嚼蠟，所以學者人數，總不及玩其他樂器之多），既知道家聲擅長此技，一併請他客串掌板師父，月兒和家聲雅有同事之誼，知之甚稔，故亦欣然推薦。家聲趁此機會，賣弄功夫，竟因而給予覺先夫婦良好印象，這一晚就對我大讚這位世姪聰明伶俐，溫文爾雅，並對於是日家聲度曲一闋，加以品評，唱工根底頗好，因他懂得音樂，大有裨助，將來有機會指點他駛聲抖氣功夫，再打穩基礎，便可成為上乘唱工人才。自此以後，覺先很喜愛家聲，常叫家聲作伴，兩日不見面，就打電話找他到「覺廬」，大有不可須臾離之概，或則玩樂器拍和歌唱，或則相偕去看電影，甚至去看醫生、打針及按摩，俱要家聲奉陪。

　　家聲因揸竹而引起覺先夫婦興趣，博得覺先特垂青眼，雖可稱為「異數」，但能夠使到雪卿衷心喜愛，永遠不會討厭的，不

可謂非「奇蹟」。大家都知道，雪卿底脾氣十分燥暴，不高[興]的時候，任是甚麼[權貴]人物，她一律「面斥不雅」，不管對方是否難堪，雖則她做人很夠義氣，極肯幫忙朋友，所謂「直腸直肚」一流人，沒有隔夜仇恨，咆哮了一會，過後渾然遺忘，到底一般人都很怕和她接近，湊巧這個時候，覺先健康欠佳，不能登台演劇，沒有入息，影響經濟拮据，更增加發泄牢騷的次數。可是人結人緣，她對於家聲亦份外喜歡，當時和覺先「雙管齊下」，指點他唱做藝術，叫「鴻仔」和他交好，年紀相登，成為一對青年良伴。她高興起來又愛開家聲的頑笑，戲問家聲：「看你演戲倒也活潑，為甚麼平日家居這般『古肅』，成個『老爺』模樣？」因此戲呼家聲為「林老爺」。她每日下午三時後起床，未食「早飯」之前，似乎「滿面怒容」，差不多「逢人便罵」的樣子，但一見家聲在座亦為之咧開笑口打招呼：「哦，原來林老爺經已駕臨了。」其厚愛家聲，頗出人意料（前年雪卿逝世，白雪仙發起打齋追悼，按照俗例要有「孝子」擔旛、過仙橋等工作，很少由「孝女」充當的，陳錦棠份屬「義子」，本應由他擔當，適他赴安南演劇未回，乃商諸家聲，但尚有老人家在堂，不能叫他「[濫]做孝子」的，首先徵求向榮兄同意，向榮兄慨然說道：「五嫂生前也視家聲如孩子一般，我很樂意讓出孩子，做一點工作，以報答她厚待家聲的恩德。」到了覺先逝世，家聲悲痛逾恆，門弟子追悼會之夕，更扶病擔旛，比普通「孝子」尤為痛傷。因此[遇到]覺先此次不幸[仙逝]，其「生榮死哀」，可說是破粵劇界有史以來的空前紀錄！任何一個最紅的藝人，只是出[殯爾]後，「[熱鬧]」一回，過後便淡然遺忘，惟覺先[迺]異乎尋常，單就本港方面而言，舉行兩次追悼會──一次是三□之辰，全由門弟子

追悼先師；另一次是五口之辰，由戲劇電影音樂各界聯合追悼此一代宗師 —— 港澳一班知交於「百日」忌辰，出版《覺先悼念集》永留紀念；前兩週首次生日忌辰，舊曆二月廿二日，尹自重兄主持的「麗歌晚唱」，由何鴻略、羅唐生兩兄唱悼念曲詞；最近清明佳節，亦由向榮兄和一班門弟子[醵資]②在彌敦道的翠柏仙洞，開壇追薦，並打算永遠供奉覺先、雪卿夫婦的[瓷像]，在追薦的幾天，家聲仍以「孝子」身份留守洞內，門弟子除因職務不能抽身之外，皆有到祭。梁素琴、許卿卿等皆痛哭失聲。據我所知，尚有許多位老友，各自追悼，聊表寸衷，如李殷權兄在某道院託巫師購備地府旅行證（路票），填妥出生年月日時，及終於年月日時，小名及藝名，貼上遺照及廣州三元里松崗墳墓所在地，連同冥幣、紙帛等焚化，據說覺先生前過埠手續、護照等，俱是由他一手代辦，所以死後亦應代辦地府旅行證，並說此舉近於迷信腐化，但千年來習俗相沿，未能免俗。我本人則邀請黃大仙竹園聯合村諾那精舍吳潤江大法師，代為超薦，吳法師是西康金剛上師諾那呼圖克圖法嗣。由此可知覺先生平為人不特楷模後輩，為藝術界宗師，對朋友亦多遺愛，所以不約而同，各表虔誠，只是求其心之所安，絕非沽名釣譽之舉，說者謂覺先精神不死了。

家聲和覺先夫婦親炙機會既頻，獲益自然比任何一個門弟子為多，覺先正式指導家聲唱工，第一次是唱《姑緣嫂劫》的「祭飛鸞后」；第一次教做工，則以《胡不歸》開始。嗣後他每次接班，必自動提掣家聲，這也是覺先非常「例外」的「異數」，因為

② 醵資：籌集資金的意思。

他生平最反對一般大老倌的惡習慣，接班時附帶條件，老倌要「落」幾多個，「櫃枱」要「落」幾多個，甚至太太都要佔回一份「乾工」，請他一個，薪水固相當可觀，還要「拖帶」一班飯桶之流，使到班主負擔許多不必要的皮費，收入稍為差點，便弄至焦頭爛額，此種風氣一開，班主皆為之裹足不前，造成粵劇衰落的主要因素，大老倌賦閒家居，坐擁巨資，更有電影可拍，沒有班做殊不打緊，只有難為一大羣下欄角色，尤其是「老青仔」，非弄到和華光師父同一遭遇 —— 踎街 —— 不可！（現在華光師父已不是下第的蘇秦，而是《六國大封相》的秦季子，衣錦榮歸故里了，這不能不敬仰關德興「救駕有功」，他在獲選為理事長之初，我對他實深期待，認為他必有辦法，可以媲美覺先挽救「八和」，今果不出所料，「八和」前途雖放出一線曙光，但我仍然懇切期望羣策羣力，和他合作，我覺得現在合作的力量還十分欠缺，如果因自己弄壞，反為妒忌別人弄好，暗中搗鬼，拒絕和他合作，這簡直是「罪上加罪」，相信愛護「八和」的外界人士，輿論上亦不相容，願與眾共襄之！）覺先之帶挈家聲，一者他的薪額不多；二則才具亦有可取，絕不是「飯桶」之流可比，班主也樂得加以錄用。記得有一屆班，我偶然在「覺廬」傾談，想起世姪林遠聲，他年紀雖輕，頗肯用功向學，也和家聲一樣，幼耽戲劇，揣摩「薛派」文靜戲，有「薛腔神童」之譽，亦由我帶他謁見覺先，雖是接近的機會不多，覺先總算對他有個印象。我乃臨時動議，徵求覺先同意，可否給他一個機會，追隨左右，可用「客串」名義登台，並不計較薪金問題，覺先聞言之下，率直回答道：「我從來沒有要求班主『落』人的，雖是『客串』沒有甚麼問題，但我仍不想隨便提出要求。」這時他底內弟炳芳兄（雪卿

之弟）適在座，覺先回顧炳芳兄說道：「你只管和班主談一談，聽班主意思定奪，切勿勉為其難。」結果班主當然尊重覺先的意旨，又見遠聲少年英俊，很樂意的答應了。覺先之於家聲，完全不是給他一個位置，賺一份薪金這麼簡單，實際上是指導他揣摩藝術，當覺先出台之際，特意叫他玩椰胡拍和，可以盡量觀劇，這也是一種「異數」，因為往昔戲班相沿的習慣，後輩想看老叔父演戲，只可伺伏於「虎度」之後；在地下座位，亦不敢為老叔父看見，只可躲在黑暗的角落，總而言之，只許「偷窺」，不能「大模施樣」的，據坐大堂正中，顧盼自豪。現在風氣完全改變，後輩坐大堂中座欣賞老叔父藝術或者老叔父賞臉光臨，美其名曰「捧場」，絕對不成問題，從前戲人思想頑固，不容許後輩這樣做的，雖然覺先亦開通之極，不會斥責，但後生小子總有些﹝避忌﹞心理，防到老叔父不大高興的。

覺先本人登台，容許家聲「大模大樣」的看他演劇，已算是另眼相看，最難得的是：家聲有幾次自己接班，有次在月園演出，覺先和雪卿竟連夕前往捧場據座欣賞，更如許子之不憚煩[3]，家聲演完一幕入場，他們夫婦亦入後台，逐一加以指點，以身作則，為之示範，如此這般，方覺好看，引得其他老倌都嘖嘖稱異。同時，不論行內人及行外人，俱一致承認：覺先因健康關係，不能長時期登台奏技，固然是覺先的不幸，以及觀眾的損失，但卻是家聲的大幸，大家俱知道戰前的覺先，忙於組班及拍片，那有這般閒情逸致，指導門弟子，相信想多看一眼也不能

[3] 許子之不憚煩：即不厭煩、不怕麻煩。語出《孟子‧滕文公上》：「且許子何不為陶冶，舍皆取諸其宮中而用之？何為紛紛然與百工交易？何許子之不憚煩？」

夠，這是限於時間之故，並不是他大走紅運的時候，眼高於頂，不把門弟子看在眼底。其次他雖沒有擺出「老叔父」架子，但任何人都覺得他威嚴可畏，不敢接近多一下，或多問一句話，有時連他自己亦莫名其妙，常含笑對他們 —— 包括門弟子在內 —— 說：「為甚麼你們總是這樣怕我呢？我又絕對不是板起面孔，很希望和你們接近，你們和我有了距離，反為使到我感到孤寂沒有趣味哩。」因此他對於家聲，完全沒有「叔父」與「後輩」之分，出入與共，起居一室，遊玩一起，竟像一對年青活潑的朋友，有機會則提供藝術上的寶貴意見，以下的一段話，便是最有價值而堪為後輩作模範的：「今日的戲劇藝術，應該跟着時代同行前進，那才不會落伍而［趨於］泯滅！我從前演過的劇本，真是罄竹難書，其中配稱佳作雖然不多，但壞的也不會不多，但在我當紅時期，［荷蒙］觀眾讚賞，好的戲則好評如潮，演出平常的亦認為過得去，最大的原因，自然為着營業鼎盛，以及觀眾擁護之故，不過我本人總知道何者是優點，何者是缺點，一經發覺，便加以改進，決不敢自滿自足。經過這一次世界大戰之後，社會一切都在進步中，觀眾欣賞戲劇的水準，也比從前進步得多，戲劇是社會教育的利器，我們從事戲劇工作，總該走在觀眾的前頭，那才不會被觀眾擯棄，如果跟不上觀眾所需的水準，那就是『自甘落後』，是『時代落後者』，即使從前大名鼎鼎，亦將隨之而消失，所謂後浪推前浪，很快亦為後浪推翻了。」

談到他底「薛腔」，覺先很坦白承認：「我的唱工最初揣摩朱次伯、千里駒、白駒榮三人之所長，加上本身孜孜不倦地研究，尤其是『問字求腔』，配合自己的長處，知音人士，許為『韻味盎然，極抑揚頓挫之妙』，其實我自從演劇以來，論聲線絕對不及

別人的『好本錢』，簡直不能叫做『好聲』，可是知音人士的批評：『雖不好聲，卻是十分好聽』，其中另一個最大的理由，就是我懂得『貫注情緒』，將曲中人的身份，活躍於曲調之中，這一點可能唱來動人心絃，不靠聲線的優勢。我的唱工亦和演技一樣，曲不離口，逐日改進，絕不是『一成不變』的『薛腔』，試拿我的唱片作比較，後一期的出品要比前一期進步得多，足堪佐證。」④

④ 此處下接一小段回覆讀者有關電台節目的話，與評傳主題無關，從略。又羅灃銘在其專欄「顧曲談」中有專文談林家聲，此文後來輯入一九五八年一月初版的《顧曲談》（初集）中，文題是「薛派薪傳弟子林家聲」。《顧曲談》重刊本由朱少璋重新校訂，二〇二〇年由商務印書館（香港）有限公司出版。

七一　身體復元重登舞台

　　覺先休養大半年光陰，病狀已痊癒八九，精神煥發，可是聲線始終不能恢復戰前的水準，正如他自己所說：自從置身戲劇界以來，論聲線不比別人天賦獨厚，簡直不能叫做「好聲」，全靠人工[磨鍊]，現在經過一場病，聲線總不條舒，似感到格格不吐之弊，雖然韻味依然濃厚，唱工同樣老到，為餘子碌碌所不及。他曾經為着這件事，遍訪名醫，大都說他中氣不足，非補中益氣不可，但藥石紛投，總不見到有顯著的效果。只有一個時期，比較見效一點，就是將近參加馬師曾、紅線女組織的「真善美」劇團，由一位胡先生代為醫治。據說這位胡先生，原是廣州西關世家子弟，曾置身軍界，在行伍中駐紮外省，認識一位高僧，精於五行醫術，訂交日久，極為投機，悉心傳授，盡得其秘奧。胡先生初非懸壺問世，由友人介紹診治覺先，他斷定覺先不是中氣不足，而是傷了丹田，除用藥治療之外，兼用「鹿膠燉雞」等補品，每星期兩次，經過相當時期，亦有多少效果。

　　廣州方面，有幾間戲院聽說覺先的身體已告復元，派人來港和他接洽，因為覺先自從投身戲劇界以來，平均賣座紀錄，廣州常比香港優勝一籌，其次廣州戲院亦較佔多數，所以勝利和平之後，首先返回廣州，挽留義演，連續幾個月之久，俱大收旺台之效，可能勞瘁過度，影響身子健康，如果提早回港休養，或許病恙沒有這麼嚴重，也未可料。現在廣州院方爭取先着，極希望覺

先東山復出，捲土重來，以慰觀眾喁喁之望。覺先亦以身體康健如常，[面貌豐腴勝昔]，靜極思動，欣然答應組班在廣州登台。[斯時病體新癒]，中氣自然差一點，幸而沒有格格不吐之弊，觀眾皆曲[予]原諒，好像一覘顏色，以及看其台型演技，便感到十分愉快的樣子（覺先在休養時期，治癒病羌之外，仍感覺中氣不大條舒，雪卿聽朋友之勸，以為阿芙蓉可能是無上的治療劑，特委託朋友代借一副煙局，俾得他日吸幾口，希望有所裨益。因為二三十年前鴉片由政府公賣，私人開設煙局，吸食公煙，不是「賣煙」圖利，不算犯法之舉，許多大商行，俱有煙局之設，戲人習慣要過夜生活，亦多未能免俗，覺先也曾和芙蓉仙子結緣，但後來感覺無甚興趣，毅然戒掉。戰後病羌纏綿，有等朋友便提醒雪卿，覺先雖戒掉多年，但煙患常能潛伏，日久仍舊發作，不妨叫他試吸幾口，以觀效果如何，覺先初時極力反對，認為與煙患絕對無關，不想再試，以免再度成癖，因現時吸煙是違法行為，和戰前不同，雪卿為着他的身子關係，定要他嘗試一下，借取煙局回來，每日督促着他，吸食少許，經過三四個月有奇，效果直等於零，雪卿這才心釋，覺先索性停止不吸，僥倖也沒有上癮）。覺先向來登台演劇，嚴肅而認真，從不肯欺騙觀眾，點演戰前舊劇本，其中有好幾套，例有一場「打武派」，覺先亦照劇本演出，同班的老倌，一致要求覺先不必再演武場，顧住身子要緊。

尤其是和覺先[同班]的門弟子，更向師父解釋觀眾立場，大家都知道他病體初癒，即使不打武戲，定會曲加原諒的，惟覺先個性一向忠於藝術，仍照昔日排場演出，以免觀眾失望，他知道他底熱情[捧場]的「薛迷」，對於每一套戲的場口，差不多比他更清楚，何處加插打武場面，這個介口如何演出，歷歷如數家

珍，因為許多「薛迷」，對於覺先所演出的劇本，大有「好戲不厭百回看」之概，一套戲看過十次以上的，也很尋常，自然熟極而流，所以覺先不想刪節一點，有負觀眾捧場的盛情。有一晚，他因打北派而將武器跌落台下，這本來是偶然的過失，任何一位名伶，亦不免犯過此弊，甚至身手最為矯勁敏捷，擅長此道的北派龍虎武師，也會一時疏忽。覺先在戰前年富力強時代，在台上打北派，因接應不及，將刀棍〔跌〕下，或稍為關照不到，手足略有損傷，並不算作甚麼一回事。記得他最初嘗試打北派之始，乃在某一次「大集會」演完《三本鐵公雞》之後便積極提倡，一洗「文弱書生」之誚，做一個名實相符的「文武生」，更由於觀眾熱烈歡迎，幾乎每一套戲本，都加插一場「打北派」，同時他認為打來打去，不離這三十六度板斧，必令觀眾生厭，常常推陳出新，以嶄新姿態出現，他本來冰雪聰明，加以心靈手敏，但見他學習沒有多大時光，出台前和龍虎武師略為度過一下，即放膽演出，但花樣翻新，既非熟極，可能不會生巧，頭一兩次少不免措手不及，運用不靈，接不住武器，滾翻在地，他面不改容，不慌不忙，執起再試，務求「必得」為止。有「提場狀元」之稱的梁玉崑兄，在覺先追悼會（△△）覺先的生平軼事，□□他打北派，有時見他接不住長槍，一而再，再而三，皆（△△），〔倒替他〕捏一把汗，暗中代他着急，可是他本人絕無〔怯場之感〕，繼續□□再試，結果嘗試成功，〔博得掌聲〕才罷休，他這種□□性和〔認真態度〕，以及學習精神，確是使人欽佩。但這次的情形則不同，年齡和身子健康，俱有很大關係，「打北派」實非所宜，各同事愛護之心殷切，多勸他刪去打武場面，他仍以「對不住觀眾」為詞，黽勉做去，直至那一晚，武器跌落台下，大家都

看到他是病羔新癒，體力不能支持所致，不比戰前的偶然失手，一者恐他過度傷神，其次亦防到傷及地下觀眾，陳錦棠乃以父子師徒的情誼，懇切婉轉相勸，並且坦率地說：「地下觀眾，單獨看五哥的文靜戲，經已深感滿意了。以五哥的台風和演技，試問誰人可及，應該珍重自己身子要緊，何苦要勞瘁精神呢？」錦棠這一番話，[實]有所見而云然，並非過獎師尊，事實上芸芸觀眾，單獨欣賞覺先的文靜戲一舉手一投足的台型，時下名伶仍無出其右，這都是無可否認的事實。覺先雖認為錦棠一番美意，未嘗沒有理由，同時許多朋友見此情形，亦相繼勸告，不必自吃苦頭，徒勞無功，即使不打北派，亦不致為盛名之玷，但覺先依然認為對觀眾太不忠實，不願意照原有的打武場口刪節，寧可點演沒有打武場面的劇本，換言之，完全點演戰前的文靜戲。①

覺先自從演出「四大愛國美人」之後，觀眾又喜歡看他的「反串」戲，所以在香港淪陷前的一兩年，側重文靜戲，反為很少加插「打北派」的場面，不比戰前五七年，甚至文靜戲如《胡不歸》，亦穿插「出征」的一幕，這當然是適應觀眾的需求，亦可說是迎合觀眾的心理。迴溯一九四〇年至四一年的「覺先聲」劇團，完全以「薛」、「妹」、「安」三人為主體，上海妹的唱做藝術，最適宜於演文靜戲，細膩骨子，哀感頑艷，曲盡其妙，確是覺先唯一良好的舞台拍檔，和當時譚蘭卿之拍馬師曾，同是粗線條豪邁作風，可謂各擅勝場。半日安能演多方面的戲，正是男丑的上乘人才，「三位一體」給予觀眾深刻的印象，其他配角拍演時間較為悠久的，如新周瑜林、麥炳榮、陸飛鴻、呂玉郎、九

① 此處下接一小段回覆讀者的話，與評傳主題無關，從略。

弟薛覺明、三姊薛覺非、徒弟阮文昇、龍虎武師鮑世英、袁小田、袁才喜、蕭月樓等，花旦則常有調整人才，顏思德（上海妹名思莊，思德是她的妹子）、梁淑卿、小飛紅等。談到小飛紅，使我又記起一件事，小飛紅初隸於某小戲班，在深水埗的北河戲院連續開演一個時期，那時我居住深水埗大南街，有一晚，覺先一見我面，含笑說道：「我今日很想去探訪你，可惜忘記你的居址門牌，否則多找一個伴侶同行，因我今日去深水埗呀。」當時北河戲院剛剛﹝新落成﹞，原定演﹝鑼鼓戲﹞，因座位不及普慶之多，「滿座」的票房紀錄也不甚可觀，皮費較重的巨型班很少開演，以中小型班佔多數，但有時為着「屑台腳」關係，「覺先聲」劇團間中亦有開演一台。我便問覺先到深水埗有甚麼事，是不是探訪親友。我認為除此之外，他不會有甚麼公幹要到深水埗的，即使接洽劇團台腳，這是屬於櫃台「坐倉」——司理——職事人員的責任，沒理由出動這位天頂大老倌走一趟。覺先初不答我的問題，反問我一句：「你居住深水埗，可有去北河戲院看過小飛紅演劇嗎？」我搖首說沒有看過，覺先非常興奮地說道：「我今日到北河戲院『打戲釘』就是專心去看小飛紅演戲的」。我聽他也學「外行人」的口吻，說去「打戲釘」，忍不住笑將起來，還戲問他是否買「二場票」？（戰前戲院有一種習慣：日戲三時後，夜戲十時後，出售「二場票」，大概照原價折半，有等觀眾因事忙不暇依時臨場，又符合經濟原則，以中場正是表演「戲肉」，好戲還在後頭，多愛光顧二場票，再隔一小時，例如夜戲演至十一時，更有所謂「三場票」，票價當更便宜，不過凡屬「戲迷」，差不多要由頭看至結局，最怕「不知頭不知尾」，因事到遲片刻過了開台時間，也感到後悔的樣子，決不會貪佔這等小便

薛覺先譚蘭卿爭奪小飛紅夫婦

薛覺先此次加入龍鳳與秦小梨馮弱黃新雪梅等合作，名為龍鳳大聯合劇團，但最近又有傳說薛泰有變化消息（請參看另文）至於變化的裏因，萬一變化成為事實之時，則薛氏決意自掛大旗，而據唐雪卿將自告奮勇出山主持該班的正印花旦，並屬意於梁國風小飛紅夫婦加入，分丑生及幫花之缺，而另一方面，譚蘭卿之花錦繡將糯花日大聯合劇團演完石歧竹秀稚丑生一角，肥蘭對於花錦繡丑生一角原屬意於劉克宣，後因故退定（請參看另文）肥蘭又欲奪得梁國風，小飛紅夫婦為已用，因此薛譚雙方均展開爭奪戰，至於薛

小飛紅

氏究與秦小梨合作抑由唐雪卿出山主持，則有待於後來，分解，本報有聞必錄之旨存，姑將兩說並，以待確實。

薛覺先與譚蘭卿爭相羅致小飛紅的報道
（《伶星》一九四七年十二月六日）

宜——[聽說]「三場票」的收入，[撥歸]戲院及戲班職員的「下欄」，班主及院主均不佔份，[蓋]那時正是[鑼鼓戲]的黃金時代，利潤[豐厚]，絕不計較此[戔戔]小數，可是積少成多，數目亦[殊]不菲。）覺先欣[然]道：「[我聽戲班中人，常有說過演員]小飛紅不錯，今日特自撥冗前往一觀，她年紀很輕，樣子和聲線俱過得去，是一可造之才。」過了不久，覺先果然聘用小飛紅為劇團三幫花旦，可見他扶掖後進的一片熱誠。

這時期的名劇，除「四大愛國美人」之外，較為膾炙人口的文靜戲，有《歸來燕》、《紅杏換荊州》、《秦雲隔楚山》、《藍袍惹桂香》、《金釵引玉郎》、《天河抱月歸》、《金鼓雷鳴》、《情盜粉梅花》、《金粉獄》等，以及現在成為紀念名劇的《花染狀元紅》，間中尚有開演。《花染狀元紅》在「戲招」上雖標明廖俠懷編劇，實際橋段是由廖的老友謝唯一君提供[2]，合作編撰，唯一是俠懷在南洋時期的編劇老拍檔。那一屆班因半日安尚未過「覺先聲」劇團，男丑是廖俠懷，花旦上海妹之外，雪卿亦時助陣以增加聲威。這一年舊曆六月廿一日演「大集會」，日戲演《花染狀元紅》，夜演《人間片刻春》，戲橋（戲班中人叫「內附」）有如下幾句標語：「自有粵班大集會以來最有組織的一次」、「自有粵劇聯合演出以來最多人才的一次」、「聯合各班精銳合演一劇當然各盡所長」、「革除舊時集會碎玉零璣之憾一氣呵成」、「每晚只演一劇濟濟羣英藝員均合個性」、「自有粵伶大會以來票價最廉的一次」（按：這次日戲二毫起碼至二元；夜戲三毫起碼至三元三），

② 《花染狀元紅》主流說法是宋華曼的作品，羅氏說是廖俠懷、謝唯一的作品，值得注意。

並標題《花染狀元紅》之「四絕」：薛覺先以文狀元扮醫生診單思病；廖俠懷以詼諧丑生扮妾侍四奶[3]；上海妹初作名妓繼扮妙尼；唐雪卿為絕世之才女，效三難新郎選婿。俠懷的四奶，及雪卿的茹月明，由頭擔綱至尾，覺先的茹鳳聲，與白駒榮分飾，上海妹的花艷紅，亦與新飛鳳分飾，此外夏子奇一角，由麥炳榮、盧海天、黃超武、黃千歲四人分飾，書僮由王中王及半日安分飾，老尼姑由靚榮及新周瑜林反串，婢女慧娟由趙蘭芳及車秀英分飾，薛覺非飾［龜婆］，小真真飾［梅香］，人才濟濟□□《花染狀元紅》□□以來，最多角色，最好看［而論］，當推這一次了。在「大集會」之前的一［屆］「覺先聲」劇團，覺先和白駒榮合作，也是值得一述的，因為他們具有深厚淵源，［最初在］「人壽年」拍檔，這時白駒榮鴻運當頭，而覺先正是初出茅廬，由千里駒一手提拔，以「拉扯」地位（在「寰球樂」班）擢陞幾級，改［隸］「人壽年」為三幫男丑，千里駒更破例拔為主角，差不多盡佔小生的戲場，如《三伯爵》、《狸貓換太子》、《宣統大婚》等劇，簡直擔綱小生重頭戲，［倘如別位］小生處此情景，少不免為自己的聲譽和地位，而提出抗議，難得白駒榮和千里駒同一忠厚存心，扶掖後輩，俾覺先有機會盡量發揮其［藝術］天才，由此一舉成名，奠定下屆「梨園樂」獨當一面的基礎，所以覺先始終尊重這個「老叔父」，後來欣然收納白雪仙列入門牆，亦種因於此。自從「人壽年」共事之後，彼此分道揚鑣，轉瞬又過了十多年，今番一個「萬能泰斗」，一個「小生王」，再度携手，以真藝術貢獻知音人士，其他優秀人才，花旦除上海妹之外，尚有小真

[3]　四奶：即劇中男主角茹鳳聲的庶母四姐。

真（覺先徒孫，陳皮梅徒弟，戰前赴金山，已作歸家娘，聞覺先逝世消息，亦甚傷感，託師父代為致奠）、錦雲霞等，男丑卻是伊秋水。覺先為尊重老叔父起見，日夜戲俱有點演白駒榮首本，例如日戲各擔綱一套，也演《姑緣嫂劫》，七叔演《泣荊花》，並演《再生緣》四卷。齣頭每人交戲一晚，[演]《呂四娘》，七叔演《拉車被辱》，由此亦可見覺先飲水思源，而他的門弟子亦尊師重道了。④

④ 此處下接一句回覆讀者的話，與評傳主題無關，從略。

七二　父子兵團創光榮紀錄

　　覺先病癒復出，雖然沒有甚麼機會，恢復戰前「薛妹安」三位一體的「覺先聲」劇團，一者上海妹戰後肺病轉劇，休養的時日[很]多；其次戰事時期，覺先冒險返回自由區，和雪卿拍檔，妹姐則與半日安、呂玉郎組織「三王班」，輪迴在各地登台，戰後由於兩人的環境和健康關係，大家各自找尋舞台上的伴侶，各行其是，分道揚鑣，上海妹也曾和何非凡等新紮師兄合作。覺先好幾次和余麗珍「對手」，麗姐誠不愧「藝術旦后」之稱，繼妹姐之後，演文靜戲刻劃入微，拍覺先也是最適當不過的。還有一屆「覺先聲」，在端陽節公演，至今猶膾炙人口，便是覺先、錦棠和芳艷芬合拍，「伶王艷侶，父子聯兵」（這是當時「戲招」的宣傳標語，很是貼切），其他人才，陣容亦相當雄厚，計有：車秀英、梁素琴、歐漢姬、李海泉、蘇少棠、白龍珠、文少非等，劇本出自唐滌生兄手筆，一齣《漢武帝夢會衛夫人》，十分適合各老倌個性。覺先與芳姐的「初會衛夫人」及「夢會衛夫人」兩闋名曲，可算是覺先戰後的佳構。賣座亦創光榮紀錄，連續在港九演出兩個台，俱沒有更換劇本，原定第二台改編俊人兄名著《罪惡鎖鍊》的，亦要押後再下一台公演。這屆班的日戲是《復活情魔》、《撲火春蛾》等，夜戲尚有《情血染王宮》、《唐明皇夜宴安祿山》各齣。本來這一屆班的人選甚為理想，觀眾亦一致予以好評，可惜只[是]「曇花一現」，使戲迷沒有第二次欣賞的機

會。同時一般「薛迷」擁護覺先的心理始終如一，大都喜歡他飾演少年角色，扮「伯父」則極表反感，例如那一屆「大鑽石」劇團，覺先與上海妹再携手合作，其他角色有羅劍郎、鄭碧影、秦小梨、梁飛燕、徐柳仙、馮少俠、半日安、少新權等，第一部是宣揚孝道、提倡教育、針砭社會的倫理劇《廿四孝》（編劇者筆名「浮萍居士」，由李少芸兄參訂），這是名伶徐柳仙向舞台打地位的第一[部]，在劇中飾一個孝[婦]，唱出廿四孝人物的事蹟（因梁無相一「唱」成名，柳仙亦見獵心喜，在香港她雖不及無相的幸運，立刻走紅，但不久接南洋之聘，聲譽鵲起，連續創票房紀錄，今已長期「受落」，樂不思蜀了），覺先在此劇中初時掛鬚飾嚴父，上海妹飾慈母，羅劍郎飾逆子，秦小梨飾蕩婦，馮少俠飾壞孫，鄭碧影飾孝女，半日安飾忠僕，少新權飾乖僕，寫一家祖孫三代故事，逆子偏生忤逆子，因果循環，簷前滴水，報應不爽，意義深長，劇旨大有可取，人才支配亦不錯。可是「薛迷」竟不滿意覺先做老翁，要求勿掛長鬚，只要脣蓄小髭顯出是「祖父」身份便算，這種心理雖覺可笑，亦可覘「薛迷」愛戴的一斑。等如廿年前覺先拍電影《生活》飾演富家公子，敗家而淪為乞兒，「薛迷」因他做「乞兒」而不願意去看，以致影響賣座，同樣出自一片熱忱。本來覺先的年齡，飾演「伯父」亦算貼切，而「薛迷」乃有反對的表示，殊出戲班中人的意料，反為覺先在青年時代曾演過《沙三少》，列為初期名劇之一，隔了十年之後，覺先再次翻點，為着增加新刺激，先飾沙三少，後飾沙鳳翔，掛鬚綁子赴沙場，卻又受到觀眾熱烈的歡迎，恰好是一個最有趣的對照。

大抵一般「薛迷」都是喜歡覺先演技，輕鬆活潑，飾演風流

倜儻的少年，不願意見到他有老態龍鍾的表現，最初由於身體健康關係，精神有點萎靡不振，觀眾不期然而然的替他惋惜，寄予無限的同情；其後健康恢復，東山復出，逐漸回覆輕鬆活潑的神氣，觀眾亦不期然而然的表示欣慰。記得有一屆班，覺先和陳艷儂拍演《女霸王三伏脂粉盜》，當儂姐踎沙煲的時候，覺先就有幾個怪動作，做得恰到好處，我親耳聽到鄰座的「戲迷」，交相稱許，笑欣欣說道：「你看，老揸又扮鬼扮馬了，笑死人啦！」覺先的怪動作，當然不是搶別人的鏡頭，破壞劇情的氣氛，好比電影的穿插小動作，烘雲托月，加添情趣而已。

七三　禮遇十三及防癆義唱

　　在這幾年間，還有幾件事值得一提的：第一，便是覺先夫婦收留南海十三郎這回事。大家都知道覺先初期的劇本，劇作者用「南海十三郎」的名字，他是江霞公太史的十三公子，這時十三郎年紀很輕，接談之下，覺得他底文學修養似很平凡，而劇中的詞曲，對於詞章學非有相當造詣不克臻此。記得初次演出的《心聲淚影》，覺先拿劇中一幕大場戲的一闋曲詞（即現在的「主題曲」）給我看，問我詞句如何，我看完之後，極力稱賞，覺先接口說道：「當然很好哩，有人說這一闋曲詞，出自江太史手筆，照我看十三的才學，不會寫出這段絕妙好詞哩。」當時覺先和我們一班人，都相信十三郎的劇本，是江太史的遊戲文章，不想「出風頭」，或許不願以翰苑名流，搶奪開戲師爺的飯碗，所以叫兒子出名。雖然當時十三郎所編的劇本，亦聲明不受酬，完全送給覺先，亦可能興之所到，聊以自娛，往昔名流大老，寄情絲竹，編劇付與名伶排演，也是很平常的韻事。這一個疑困到現在覺先逝世之後，方才打破。

　　頃閱《覺先悼念集》，有汪希文先生撰〈薛覺先與南海十三郎〉一文，報道事實，原來十三郎初期的名劇，不是出於江太史的手筆，而是十三郎令姊（即汪君的太太）閨中遣興的作品，更可留為藝壇佳話，茲將汪君原文轉錄如下，俾明真相：「一代藝人有伶王之稱的薛覺先，已於上月底在穗逝世了（按：汪君原作

寫於去年十一月，故云），他的成名，固由於他本來賦有的天才，其次則他得有許多良好的劇本，給他配合演出亦是一件主要的因素，二十多年前，薛氏主演的名劇，有許多本是筆者之繼室江畹徵氏編製的，畹徵是江霞公太史（孔殷）之長女，家學淵源，受業於名孝廉馮侗若之門，學寫花卉老畫家李鳳公。她能詩，能文，能畫。年二十九，始嫁筆者為繼室，其才華遠在筆者之上。記得她允許筆者求婚時，口占詩為答云：『無限柔情無盡才，逸人風韻久名開。汪郎縱獲盈車果，不是知音也不來。』其風趣如此。她自小喜歡薛伶演劇，廣州海珠戲院的大堂第二行正中間兩個座位，是長久給她定下的。她因着薛伶個性之所長，編許多適合其身份的劇本，情節詞曲，並皆佳妙，她的頭腦相當舊，因自己是閨秀之身，不願與伶人往還，更不願由自己出名，乃將劇本作為其胞弟江楓（又名江譽鏐，即南海十三郎）所編的，付與薛覺先排演。果然一經演出，大收旺台之效，她的芳心竊竊自喜，觀劇歸來，往往喜而不察，其愉快之狀，亦殊可掬，她絕不需要酬報，即有其弟得之，薛覺先本人，完全不知是她的作品，而歸功於十三郎，由是要求南海十三郎繼續為之編劇。南海十三郎亦殊聰明，當初不過替乃姊清稿任抄寫之勞，做一名助手而已，久而久之，他亦能自出心裁，學習編製，經過乃姊的指導或修改，居然亦頗可觀。民廿五，畹徵病逝後，南海十三郎所編之劇本，完全是他自己的作品了，是一樣可以旺台的……最可惜者，南海十三郎患了不可治的神經病，久已變了廢人，終日流浪在街頭，囚首垢面，數年前名伶陳錦棠於路上遇之，贈以紅底百元港幣一張，他因許久未有沖涼，持往湯池沐浴，不知如何將紙幣丟去，沐浴完畢，無法付賬，還要給湯池的伙伴，拳打腳踢而

出，薛覺先聞而憐憫，招呼其在大坑福羣道的寓所，以車房給他住宿，佈置有椅桌床鋪，衣服鞋襪亦煥然一新，每餐命僕婦送飯菜至車房，當作『老太爺』供養，一茶一煙之奉，猶其餘事。經過了一個時期，相當舒服，薛覺先不忘本，能以友誼為重，這是薛覺先之厚道處，女子則不免吝嗇，漸漸對南海十三郎不滿，加以白眼，女傭自然更加無禮，南海十三郎雖然是有神經病，仍有三分清醒的，乃不辭而行，至今依然居無定所，浪跡街頭，形容憔悴（下略）。」①

　　上文是汪希文君敍述十三郎初期作品，出自姊姊畹徵女士手筆，當屬信而有徵，因畹徵女士已溘然長逝，汪君當不會替已故世的太太標榜，而「破壞」內弟的令名，且十三郎之淪落，並非遭人白眼，（△△），相反地許多親友寄予無限的同情，他完全神經失常，不受人憐，愛莫能助，至堪惋惜。我之轉述這件事的真相，亦經過再三考慮，站在文友立場，如果他已[阨]於環境，自不應再加「指摘」，但他不幸染着神經病不會影響生活問題自當別論，何況汪君所記亦是事實：十三郎很夠聰明，初期作品

① 汪希文〈薛覺先與南海十三郎〉一文，先見於一九五六年十二月廿九至三十日《大漢公報》的「時人軼話」專欄，一九五七年輯入《覺先悼念集》。汪氏此文談及十三郎早期作品由江畹徵捉刀，說法影響深遠，日後持此說者大都以汪說為據。羅澧銘在此處引用汪說，雖間接卻又有力地把「捉刀」之說傳播開去。其實，十三郎本人已直接明確地否定「捉刀」之說：「余嘗從事編寫粵劇，以先姊（原注：畹徵）文學修養比余佳，亦時到厚德園請先姊助撰一兩段曲詞，故後來或傳余早年寫作，多出先姊手筆，實則先姊不諳音樂，只善於推敲詞句，指點余一二而已。」見《小蘭齋雜記》第三冊，頁三四。十三郎作為「捉刀」公案的當事人現身說法，不知何故歷來都沒有得到讀者或研究者的重視。有關此段公案的詳細分析，詳參本書導言〈高山流水〉。

雖出自姊姊手筆，後來自己編撰，亦總有精彩，極受觀眾歡迎，「據實直書」，亦於十三郎的盛名無玷，所以我認為不妨附帶寫出來。不過關於覺先接待十三郎的過程，我倒知道多少，勝利和平後，十三郎由內地返回香港，態度已有失常，曾到幾間報館探訪朋友，強嬲朋友陪他作竟夕談，朋友忙於編撰工作，當然沒有時間奉陪，他便買酒狂飲，效灌夫罵座，舉座為之不歡，甚至語無倫次，東拉西扯，朋友漸感討厭，他又大罵朋友無禮，拂袖而行。有等朋友見他身子健康不佳，帶他去見某著名西醫生，代為診治，有好幾位名醫也是十三郎的至交，皆樂意為之効勞，悉心治療，有位醫生更叫他留醫，供給飯食及醫藥，奈何藥石不能奏効，他本人也沒有耐心就診，自動跑出來不再回頭，衣服襤褸，躑躅街道間，碰着朋友多數索取香煙一口，看到香煙牌子，又能夠說出牌子的英文，此外則依時依候，到「陸羽」、「蓮香」等茶室，食多少點心，給以紙幣，或受或不受，有一次，他在蓮香門前，一見我面即引經據典，批評當時公演的某一套劇本，念《綴白裘》詞曲，纍纍如貫珠，可知他有時神經也很正常。

　　覺先夫婦聽人說起十三郎的境遇，極表同情，一聞之下，絕不怠慢，知道他在這個時候（大約下午三時許）常到陸羽茶室——這是有名的「戲人茶市」，他去找戲班朋友茗談（所有茶室及茶樓夥伴，都認識他是從前的編劇名家南海十三郎，個個表示同情，普通人這樣「裝扮」必遭驅逐，但他卻是例外，任由他自由出入，亦有許多茶客同情他，雖不認識亦請他食點心，誰謂「香港人情薄如紙」呢？），覺先叫司機在永吉街停車，夫婦二人，一個在街頭，一個在街尾，兜截十三郎，截得之後，一同乘車返「覺廬」，叫他入浴室沖涼，暫時以覺先的衣服俾他穿着，

然後打電話叫裁縫來，替他度身，全部衣服煥然一新。十三郎在「覺廬」居住期間之內，所有晨早茶點、早餐、下午茶以至晚飯、「消夜」，俱與覺先夫婦同在一起，同食一樣食品，所住的地方是客房，覺先夫婦並且分付傭婦加意招待，一律以「江先生」稱呼。不過可惜得很，十三郎依然神經失常，那時覺先繼續往醫生處打針，曾經帶他一併去看醫生，代他治療，但完全沒有起色，故態復萌，逢人便罵，似不能分辨清楚人家對他的好意。有一晚，我到「覺廬」閒談，拾級登三樓，經過走廊，見十三郎挾帶其鋪蓋，蜷伏於窗口的角落，衣服殘破，「打回原形」，走廊地方仍很潔淨，天氣炎熱，覺先夫婦亦很喜歡和到訪的朋友出室外乘涼，叫工人搬椅子，放在樓□□地，暢談一會，始返入室內「消夜」。十三郎見了這班人，熟視無睹，絕不打招呼，也不入室同食，躲在窗口自尋好夢。我忍不住便問覺先夫婦，為甚麼十三郎又弄成這個樣子？雪卿長嘆一聲說道：「我也不知道他是真傻，還是假惺惺作態，更不明白如何開罪了他。」接着雪卿告訴我關於十三郎一怒而出居走廊處的過程，大致是這樣：覺先通常晚餐的時間，大約是下午八時左右，十三郎每日習慣食完早餐，或飲完下午茶，即獨自跑出去逛街，和任何人都落落難合，甚麼場合也不參觀，到了七時許，他便懂得依時回來吃晚飯，習以為常，自從居住「覺廬」以來，很少超過晚膳時間回來的。這一天，到了開飯時間，尚未見到他的蹤影，以為有朋友請他食飯，便沒有留意，恰巧飯後他始返來，知道他尚未進膳，雪卿問過工人，是晚肴饌頗有多餘，貯在雪櫃，乃叫工人重新整治，收拾好看一點，開飯的時候，工人婉轉地對他說道：「江先生，這是從新替你煲過的。」誰知十三郎一見之下，勃然大怒，對着工人，指桑

罵槐，說她以冷飯殘肴給他吃，看他不在眼內，寧願餓死也不肯入口，覺先見他發怒，便勸他不要動火，如不喜歡食這些東西，可以叫工人再煲過新鮮的飯。十三郎應也不應，悻悻然入房，挾帶其所有鋪蓋，跑出室外的走廊，從此就躲在這一角落，永不入來。雪卿隨即搖頭嘆息，補充了這一番話：「本來這些飯菜，也不算是殘餘，我本人習慣不起身食早餐，亦是同樣留起在冰箱，從新整治的。最奇怪的是，這一晚他發脾氣不肯吃，但不久樓下的住客給他一碗，這是真正的「冷飯殘羹」，他卻食而甘之。同時，如果說他不滿意我們，所居的走廊仍可說是我們的範圍，確是百思不得其解了。②

　　覺先雖由於身子健康關係，台期時演時輟，但屬於慈善性質的義演或義唱，從來沒有推辭，「逢請必到，逢到必早」，最感動觀眾心絃的一次，便是「防癆義唱」這一晚，覺先照歷來一貫的習慣，除非有要事羈身，否則去片場拍片，或返後台化妝演舞台劇，必定提前抵步，有充份時間作準備工夫，何況屬於善舉，當然更不會例外。當他抵達「麗的呼聲」門前，因觀眾一擁上前。覺先剛下車，他的左手還沒有離開車門，那車門就砰然關起來，他唉唷一聲，原來車門夾正了左手的三個手指，當場痛得要命，馬上返回私家車，開足馬力，去找跌打醫生治療。當播音小姐宣佈這個消息，許多聽眾都耿耿不安，因為車門的壓力，偏是「十

② 南海十三郎説：「余自一九四九年回港，寄居友人莫康時家中，後又寄寓陸容樂、薛覺先宅，不久染精神分裂症，流浪街頭，初以為不治之症，親朋戚友，咸以為將不能復癒。友人欲接余返家居住，亦恐余狂性頓發，倒亂一切。」這大概可以解釋他在薛家舉止失常，乃因精神分裂所致。引文見《小蘭齋雜記》第一冊，頁一三一。

指痛歸心」的幾個指頭，其痛苦滋味可想而知，播音小姐又說覺
先正患了幾天大傷風，已是扶病而來，現在「苦上加苦」，在常
人來說，可能會臨時取消參加這個節目，可是他敷完藥回來依然
是藝員中最早到步的第一個，因此更使聽眾為之感動，而唱聲腔
並茂，如果未經播音小姐說明，相信大家都不知道他受傷手指這
一回事。替他治療的跌打醫師，是蔡景文君，他不是別人，正是
從前戲班很有名的大花面高佬忠哲嗣（從前戲班差不多每一項角
色都有首本戲，甚至公腳、二花面以至大花面俱有），高佬忠又
是名花旦肖麗湘的岳丈，精於技擊，兒女亦從幼練習武藝，身手
不凡。有一件事至今猶膾炙人口，某次肖麗湘夫婦由廣州拉箱
到港，碼頭附近的苦力見肖麗湘是個荏弱的花旦，其太太楚楚動
人，一時色膽猖狂，上下其手，誰知湘妻三兩下手腳，便將苦力
跌倒在一丈以外，其他苦力上前包圍，亦為她擊退，觀者皆鼓掌
稱快。景文君就是她的胞弟，姊弟秉承家學淵源，故跌打功夫很
不錯。覺先義唱之後，接着赴澳門登台演劇，手指靈活如常，
逢人便稱道景文不置。東華三院八十週年紀念，主辦慈善遊藝
大會，假座月園天仙大戲院舉行，覺先亦認為義不容辭，慨然參
加，日場演《隋宮十載菱花夢》，夜場演《在天願作比翼鳥》，拍
演者有陳艷儂、鄭碧影、南紅、崔子超、半日安等。至於覺先
身體恢復健康之後，曾經和廖俠懷攜手合作，同隸「新世界」劇
團，俠懷夙有「伶聖」之稱，自從他由南洋回來，覺先甚為器重，
許為丑角中的第一流人才，他演《毒玫瑰》的神經病院院長而一
舉成名，在《花染狀元紅》反串四姐，被稱為「四絕」之一。首屆
「新世界」，人才鼎盛，尚有譚玉真、羅艷卿、梁素琴、許英秀、
謝君蘇、陳皮鴨（陳皮梅之妹），女童角胡笳（陳皮梅之女）客

串。羅艷卿為仰慕覺先藝術，承覺先多多指導，執弟子禮甚恭，這便是艷卿列入薛氏門牆之始。另一屆的人才，除覺先、俠懷之外，計有：余麗珍、譚玉真、梁素琴、蔡文玉、黃鶴聲、陳斌俠等；另一屆的拍演者是：譚玉真、羅艷卿、梁瑞冰、黃金愛（還是童角）、謝君蘇、黃鶴聲、胡鐵錚、張醒非等，劇本如《嫡庶之間難為母》、《十載繁華一夢銷》、《胭脂阱》、《胭脂紅淚》等，皆貼切各人身份而編撰的。

七四 「真善美」永遠留印象

戰前的一對旦后，上海妹和譚蘭卿，如果在戰前能夠和覺先拍檔，可算是破天荒的創舉，不知觸動了幾許戲迷了，但戰後的情形完全不同，上海妹阨於肺病，譚卿蘭亦和雪卿一樣，改行做「網巾邊」—— 男丑。雪卿因身體痴肥，消失尖鋒，不能再唱嬌媚輕清的子喉，曾在「女兒香」全女班轉充男丑，在電台播音亦多唱平喉，和上海妹合唱《西施》的「驛館憐香」一闋，唱工很不錯，她唱「薛腔」亦殊不弱於一般業餘「薛腔」唱家，這當然是日夕親炙的關係，長時期揣摩的效果。有一屆「新華」劇團，便是覺先與上海妹、譚蘭卿合作，其他角色尚有石燕子、蔡文玉、半日安等，可是兩位旦后都變了男腳色 —— 上海妹飾成宗皇，譚蘭卿飾太監 —— 覺先反串孟麗君，合演《孟麗君》全卷，頗有新噱頭。脗合劇中人身份的，有《楊玉環三氣江采蘋》；含有諷刺成份的，有《痴郎枕畔兩蠻妻》。覺先曾與沖天鳳、陳艷儂夫婦合作，隸「新宇宙」，主要配角有譚倩紅、梁無相、歐陽儉等，我所介紹的「薛腔神童」林遠聲，便是在這一屆班「客串」，還有梁[娘]、新輝煌、羅麗蟬，亦以客串姿態出現。以上幾屆，屬於臨時組織，好比曇花一現，較有系統的組織，則有「覺華」及「大鳳凰」，全由李少芸兒主持，兼負責編劇，頗能發揮覺先所長，人才亦濟濟有眾。第一屆「覺華」拉攏兩個「天頂藝術旦后」，上海妹和余麗珍，配合「伶王」，配角有石燕子、尹少卿、

半日安、黃少伯及「九弟」覺明，家儀、家聲姊弟以「客串」名義演出，劇本有《斷腸姑嫂斷腸夫》、《淒涼姊妹碑》、《鳳嬌投水》、《梁山伯與祝英台》、《春風秋月又三年》、《落花時節落花樓》等，日戲點演覺先戰前首本劇如《胡不歸》、《冤枉相思》等，不過這時妹姐健康不佳，日戲很少登台，由麗姐擔綱，麗姐同樣擅長文靜戲，演來亦殊不錯。首屆「大鳳凰」邀得「雪艷親王」李雪芳小姐客串，大家都知道她是卅年前名重一時的女旦，《仕林祭塔》的一闋「祭塔」曲，可謂價值連城，某唱片公司願出代價三千金灌唱片，她不肯答應，結婚歸隱後，曾一度接金山戲院的禮聘，以祭塔腔一飽僑胞耳福，並以友誼關係，答應周滌塵兄的請求，由滬南下，在李應源兄導演的《今古西廂》影片，加插一場戲中戲，唱幾段「反線二簧」。她雖是五十許人，演唱「祭塔」及「黛玉葬花」聲腔保持不變，觀眾皆讚為「寶刀未老」。「大鳳凰」的另一特色，便是覺先和馬師曾合作，如所週知：戰前薛馬爭雄，各擁有龐大的觀眾，各不相下，許多人都想增加新刺激，希望他們二人在「大集會」合演一劇。（大集會雖是兩人有份參加，但各自領導其劇團角色演出其首本，分道揚鑣，而不是合演一劇，但兩人俱是文武生，戲路作風不同，角色則一樣，合演甚麼劇本是好？有人提議覺先反串女王，與師曾合演一幕《璇宮艷史》，雪卿卻提出反對：「為甚麼要五哥扮女人，使馬老大佔便宜？」結果這個理想無法實現。戰後環境完全改變，師曾初演文武生，逐漸覺得不合時宜，恢復男丑的位置。）

於是覺先和師曾 —— 一個文武生，一個男丑 —— 戲路完全不同，更有合作的機會，而少芸兒的「大堆頭政策」亦委實驚人，羅致人才的浩蕩，創戰後梨園紀錄，尚有：白玉堂、余麗珍、羅

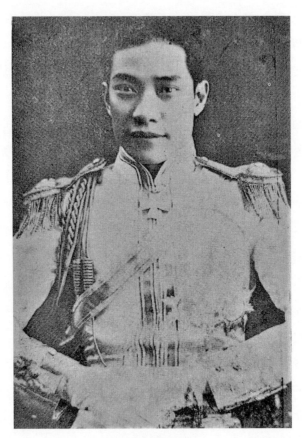

馬師曾

（吳貴龍先生提供）

劍郎、陳露薇、許卿卿、靚次伯、黃少伯、林家聲、南紅等。
許卿卿原是麗姐得意弟子，唱做藝術，以至台步身型，俱得神
髓，這屆班初次有機會認識覺先，她向來仰慕這位「老叔父」，
乃執贄拜師 [1]，和家聲俱是「薛門」中最晚輩的弟子，被稱為「覺
廬」的一對「玉女金童」。這屆「大鳳凰」是歲暮的「臨時組織」，
日戲演「雪艷親王」李雪芳小姐的《仕林祭塔》、《黛玉葬花》等，
齣頭有《玉梅花下玉梅魂》、《七殺楊家將》各劇，舊曆春節的一
屆，人才大致相同，並加入梁無相客串，應時佳劇有《富貴花開
鳳凰台》，其餘幾屆則重編《新碧容探監》、《新龍虎渡姜公》等
劇本。到了第六屆「大鳳凰」，覺先和任劍輝合作，花旦是余麗
珍、秦小梨、任冰兒、蔡文玉，其他重要配角為歐陽儉、石燕
子、歐偉泉等（歐偉泉當時置身舞台未久，僅任配角，但近來進
步神速，能擔綱大場戲，有次我着他和白牡丹替仿林中學義演，
兩人的唱做藝術，使我至今仍留下良好印象，白牡丹是前輩名
伶新嫦娥英之女公子，家學淵源，均值得一提。）除「大鳳凰」
之外，「五福」劇團的一屆班，是覺先首次和紅線女合作，尚有
白雪仙、任劍輝、梁醒波等，替紅磡三約街坊觀音誕慈善籌款，
陣容可算雄厚之極，因為紅線女、白雪仙同擔綱花旦，特意編
《紅白牡丹花》一劇，其他劇本有《曹大家》、《楚雲雪夜盜檀郎》、
《一代天嬌》、《女媧煉石補青天》等，俱甚膾炙人口。

　　覺先最後參加兩屆「真善美」劇團，可算是他底真善美藝
術，永遠留給本港人士的印象，所以特別列舉出來，作為「評傳」
的一個結束。大家都知：戰前「薛馬」爭雄，為着自己的名譽和

① 執贄拜師：持禮物謁見師長。

地位，覺先和師曾，少不免要作業務上的競賽，「互爭雄長」，許多人以為他們可能因競賽而傷感情，事實上他們對於藝術上及文學上的修養，俱有相當造詣，在業務上雖不免有所猜忌，誰也不甘示弱，這是人之常情，原無足怪，但私人情感並不如外間所推測之壞，每次見面時都十分客氣的握手言歡，大有惺惺相惜之概。戰後環境完全改變，有等後生小子，目無老叔父，甚至替善團義演，也將老叔父排擠，覺先比較心平氣和，認為有人喜歡相邀，自當悉力以赴，如果未接到邀請書，不去參加，主事人當不會見怪的。記得有一次，師曾以為他雖不邀請我，但我自告奮勇前往參加，難道他亦不賞臉，替我編排一個節目嗎？結果因節目早已安排，不能增加，師曾十分氣憤，到「覺廬」坐談，乘機訴苦，雪卿加以慰解：「這不是善團主事人的意思，而是我們會館主事人的編排，沒有邀請書，你當然不必去參加，自討沒趣，何苦來由？異日有機會見了善團主事人，解釋一聲你不參加的理由就夠了，犯不着與自己人爭執呀。」

由於這種種刺激，師曾很想爭回一口氣，表示老叔父的藝術，也有其真正的價值，博得廣大觀眾的歡迎，因此決定組織一個劇團，命名「真善美」，宗旨是：嚴肅認真，達到盡善盡美的境界。恰巧紅線女漫遊扶桑回來，看過日本舞台劇《蝴蝶夫人》，極口稱讚，兩夫婦幾度商量，決定改編這套戲。角色方面，除馬紅夫婦之外，已聘定鳳凰女、歐陽儉、許英秀等，由師曾親自編劇，曾經「四易其稿」，劇本編妥之後，內定子爵一角，請梁無相擔任，恰巧梁無相因事羈身，最後婉轉推辭不就，師曾便決意請覺先幫忙。本來他早有此心，和覺先合作提高粵劇水準，一者因紅線女選擇《蝴蝶夫人》作首次貢獻，劇中男主角，自然是

「美國上尉」，他認為適合自己個性，親自飾演，那個「子爵」僅是重要配角身份，恐怕覺先必定感到不滿意，決不肯屈就；二則他立心搞好粵劇，一定要勤於排戲，在演出之前，最低限度「綵排」兩次，全體角色均化妝，大鑼大鼓出場，像正式登台一樣，演完互相檢討研究，認為有不妥當的地方，立刻修改。到了公演的前一晚，公開綵排，招待文化界及戲劇界人士參觀，亦希望提出意見，作最後的訂正，他知道這種嚴肅認真態度，覺先極表贊同，不過恐怕他的健康關係，是否勝任繁劇，頗有問題。基此原因，師曾初時不敢邀請覺先參加，現在無相既推辭不幹，心想如能獲得覺先拔刀相助，有如錦上添花，更可能保持賣座的長時期紀錄。至於薪金問題，他當不敢低減一文錢，依足覺先原日所定的薪金（似是每天四百五十元），以示尊重。同時他們夫婦這一次的組織「真善美」劇團，目的在提高劇藝爭回一口氣，不惜工本，一切道具、服裝、佈景，皆仿照日本舞台劇式樣，請幾位日本名媛指導，提前作充份的準備，所有大小老倌，均照他們原值的薪水支付，惟聲明要撥出時間「排戲」。據師曾當時的預算，單在新舞台演出一個台期，核計戲院座位若干，票價若干，比對為此劇而耗費的成本，即使晚晚「頂櫳」，也沒有利潤可圖，還可能虧本，或許他們夫婦「白做」沒有薪水之外，尚要賠補多少錢，但如果因此而博得月旦公評，改變一般人對粵劇日趨衰落的觀念，鼓勵戲人精益求精的勇氣，他們便覺得金錢和精神不會白費，已能賺取相當的代價了。師曾親到「覺廬」和覺先商談，覺先對於師曾的建議，表示十二分的贊同，這原是他本人一貫的旨趣，並說他近來精神甚好，很願意隨時去排戲，師曾見他慨然答允，便將劇本放下，交給他看，非常客氣地「請五哥和五嫂盡量

發揮高見，如何刪改，悉聽尊便。」雪卿亦毫不客氣，先拿來看，一口氣看完劇本之後，頻頻搖頭說道：「大哥，這套劇本那個『子爵』一角，簡直沒有『定型』，說他是忠也不是，說他是奸角更不是，總而言之，照劇本看來，沒法批評他是何等樣人，而五哥所佔的場口，個紅個綠，個出個入，連一個大戲戥也不如（按：『大戲戥』是戲班術語，即重要配角之意），真是對不起大哥，恕怪五哥不能幫忙。」

　　師曾以雪卿一口拒絕，知道她底力量，完全可以左右覺先的主意，她表示不答應等如代覺先拒絕一般，連忙解釋道：「我很明瞭五嫂底意思，不過你要諒我，因為在編劇之始，預算聘用別位藝術藝員，當然只求符合那個藝員的個性，難怪你提出異議，確是不適宜於五哥的身份，所以我剛才也就特別聲明，請五哥五嫂盡量發揮意見，如何刪改，悉由尊意定奪，便是這個理由。我所說的全是實話，絕不是容氣的陳套語，而是言出由衷。」雪卿聞言之下，欣然說道：「大哥這種坦率的態度，我很佩服，大哥既然說老實話，我也不妨坦白告訴，五哥當然不一定要爭主角做，事實上大家都知道那個『美國上尉』的角色，屬於主角，由你飾演也很適當，五哥的『子爵』，雖是做『大戲戥』亦無妨，只要有個『定型』，刻劃得『恰如其份』，有一兩場大場戲，達至巔峰狀態，能夠震撼觀眾的心絃，便是他演出的成功了。相信大哥總會明白我底意思，因為你和五哥的地位正復相同，尤其是在目前的環境，只許成功，不許失敗，你幫忙五哥，請他登台，賺一筆相當可觀的薪金，我們那有不願意之理，兼且十分感激你，但如果因演完這屆班而影響五哥的聲譽，使觀眾留下不良的印象，以為這個『眾所仰望』薛覺先不三不四的角色也肯屈就演出，簡

直全無地位了。大哥你試想想，休說現在的五哥，尚未至等待要賺這筆薪水，作買柴糴米之用，甚至當真需要的話，亦認為再三考慮的餘地，是否值得拿一萬八千的代價，犧牲過往廿多年奮鬥的精神，一旦便毀壞其崇高的地位呢？同時，我亦膽敢說一句，我這番話只可以和你講，也只有你才可以了解五哥的立場，這是關係文學上和藝術上修養的問題，並且大家俱是具有相等地位的人物，若果換過別人，我惟有簡單地說一個『否』字，極其量說五哥『不堪抬舉』，無須多費脣舌，發揮長篇大論呀。」師曾邊聽邊點頭，接口說道：「五嫂說得不錯，我一切聽從你和五哥的主張，你們想如何便如何，我絕對不會反對。你想怎麼樣，請你盡量說出來。」雪卿和覺先談了幾句話，便對師曾說道：「我和五哥的意見，都想請灃銘幫忙，將劇本交給他，重新估定劇中子爵一角的『定型』，斟酌有關五哥所佔的戲場，並編撰五哥所佔場口的曲白，因為他在五哥投身戲劇界的初期，便以友誼地位，替五哥幫忙編劇撰曲工作，膾炙人口的《梅知府》『哭靈』——『花好月圓人非壽』一曲，就是出自他的手筆，他習慣了解五哥的戲曲，叫他斟酌，較為適當。」本來雪卿這一個要求，在普通人看來，都未免有點「過份」，事關劇本由師曾編撰，公然表示不滿意，介紹自己的朋友斟酌修改，頗予人以難堪，但她做事從不客氣，見得到便開聲，並代師曾善為解釋：曲詞和戲場不適合覺先，原不足怪，蓋這角色初時並不打算叫覺先擔任的，其次師曾一貫寫劇本的作風，詞曲要「淺白通俗」，而覺先則注重「詞藻典雅」，和師曾的作風完全不同，所以認為有斟酌修改之必要，絕對不是說他的詞曲不行。

難得師曾很虛心的接納雪卿的提議，毫不思索，立即贊成

請我幫忙，雪卿恐怕他關懷我的「酬金」問題，接着亦坦率地聲明：「這件事我尚未徵求澧銘同意，不過她和五哥有深長的友誼，凡是我倆夫婦叫他幫忙的事，他必肯撥冗替我們工作，同時可以絕對不受酬勞的，你不必介意要送他酬金。這次算是我們倆夫婦請他幫忙，他自然很樂意義務效勞，你送他酬金他亦不會接受，你只消選擇有暇的日子，我約他到你府上，和你商量如何修改，相信捱兩晚通宵，便可竣事了。」師曾欣然說道：「很好，既然他肯幫忙，越早越妙，改妥之後，尚要着人從新抄印，分發各人習熟，進行綵排哩。」雪卿見師曾如許樂意贊成，出自衷誠，絕非勉強敷衍者可比，也不想耽誤時間，親自搖電話叫我馬上到「覺廬」一行。抵步後，覺先夫婦向我說出原委，我當然認為「義不容辭」，師曾見我慨然允諾，說了幾句感激幫忙的話兒，旋即徵求我同意，能否由明晚開始到山村道他底府邸，斟酌修改事項，我表示沒有問題。雪卿乃提議將劇本放下，叫我即晚留宿於「覺廬」，以一晚時間，看完全套劇本，如認為值得修改的地方，用筆記錄下來，或者提供本人的意見，明晚和師曾商量，師曾亦覺得這個意思很對。這晚師曾原定和紅線女相約，赴一位朋友的宴會，和我傾談未幾，即接到紅線女電話，匆匆告別，並緊緊的與我握手，說他有約會在先，恕不能多所奉陪，重申明晚之約。師曾去後，雪卿竟向我說出一番「涵義相當嚴重」的話，幾乎使我推翻原議，不敢肩負這個重大的責任。她說：「照這套戲來看，五哥的角色，簡直是陪襯的閒角，如果照劇本演出，必定『執埋』五哥，以後休想再有崇高的地位，因為事實十分明顯，這套戲的『上尉』是主角，等如叫五哥幫馬老大，主角副角猶在其次，最重要的看他所佔的場口如何，大凡一個戲人的演出，戲

場多少不必爭，只要是饒有精彩的大場戲，有一兩場便夠了，觀眾看完這場戲，表示滿意和同情也就夠了。我看過劇本裏的『子爵』，場口不算少，但只是個紅個綠，個出個入，作馬老大的襯角，沒有一場大戲，觀眾定不滿意，五哥的地位亦將為之動搖，今後有例可援，其他戲班也可以派五哥做這等閒散角色了，所以我極力主張要將劇本大大修改。現在大哥雖很樂意這樣做，我仍希望你站在老友立場，小心看完這套劇本，如果認為沒有辦法修改妥當，我就決定推辭大哥，叫五哥不要幹。老實說一句，以目前的經濟環境而論，五哥能多賺一萬八千，對財政大有裨助，自是很好，不過若貪賺這一筆錢，影響五哥未來的聲譽，莫說五哥生活還可以過得去，不宜作孤注一擲，就算等着買柴糴米，也犯不着這樣冒險一博呀！」最後雪卿更對我鄭重聲明：「希望你替老友着想，我現在將整個責任交給你，由你全權決定，你說可行則行，你認為不可，我實行推辭，但如果你贊成五哥去做，將來演出後不獲好評影響五哥聲譽，惟你是問。」②

　　雪卿最後鄭重聲明的幾句話，當真使我捏一把汗，因為我個人的觀察，不容易揣摩龐大觀眾的心理，那使我認為「修改妥當，這一兩場大場戲都算得很有精彩」，但演出後觀眾的反應如何，我確沒有把握「寫包單」，設不幸因此而影響覺先的聲譽，要「惟你是問」，這個責任委實太嚴重了，可是站在老友立場，我當然「義不容辭」，無可推諉，惟有盡自己棉力去幹，還要看師曾的態度如何，是否出自衷誠，喜歡別人修改他底劇本呢？因為我向來俱是「薛迷」，和覺先有深厚的淵源，對師曾則罕有接

② 此處下接一小段回覆讀者有關電台節目的話，與評傳主題無關，從略。

近的機會，更沒有機會和他合作，戰前據我所知，他的個性和主觀都很強，有一個時期，劇本大部分由陳天縱兄動筆，悉照他底意旨去做，很少接納別人的建議。現在他親自編劇，又是「班主」身份，我以「客卿」地位幫忙，或許他極表歡迎，表面上未嘗不客氣一點，到底「自己文章」，終不免有些「芥蒂」。我站在「中間人」地位，一方面雖受覺先夫婦的重託，另一方面亦當然要尊重原作者的意見和心血。只是側重「子爵」一角的「造型」，照原劇這角色也是花花公子之流，與「美國上尉」爭風吃醋，多少帶點「登徒好色」的成份，所以雪卿譏為「似忠非忠，似奸非奸」，沒有「定型」的人物，我就根據這一點，「改」到子爵純粹是個「好人」，對於蝴蝶的幫忙，完全基於同情一念，所以後來認識蝴蝶夫人為兄妹，絕對不是登徒子的行為，以覺先的優越藝術，演出這個「好人」的角色，相信亦必能博取觀眾的同情，不會視他為普通一個「配角」。因為我在戲劇界「廝混」，總算有悠久的日子，雖然大部分時間屬於「客卿」地位，但對於觀眾的心理頗為明瞭，尤其是一班「薛迷」的心理：一定要薛覺先做好人，自信這樣改法，當不致影響覺先未來的聲譽和地位，蓋一般觀眾的傳說觀念：正印佬倌不肯演「奸戲」，相反而言，演「忠戲」的當屬於正印老倌，現在《蝴蝶夫人》的師曾，雖是擔綱許多戲場，到底是「奸角」，但覺先的是「忠角」，仍不失其正印老倌的身份。本來這種論調，只是觀眾片面的理由，不是藝術上的月旦公評，不應引以為法，一者博取將來的輿情好評，以免給覺先夫婦埋怨；二則亦覺得角色的「造型」，奸則「大奸」使人痛恨，忠則「大忠」使人景仰，最忌「半忠半奸」的一類人物，所以「子爵」一角，亦應該「改到大忠」以惹起「地下」同情之感。我將這個意見徵求

師曾，他竟客氣之極，一切都說「好」，凡是覺先有份的戲場，和其他角色同場的曲白，因修改場口而從新編撰，我亦衷心請他斧削，他同樣客氣的說：「得了，何用再改，明日着人照抄可也。」因此修改工作，十分順利完成，果然我在師曾家裏，捱了兩晚通宵，便算功德圓滿。在編撰的時候，我寫起一場曲，即送交覺先夫婦一看，是否滿意，覺先演劇向來認真，必定提前作充分的準備，這時林家聲和何海淇兄追隨左右，玩樂器拍和家聲也給我助力不少，即如有一支曲，插一段小曲「胡姬怨」，家聲低聲告訴我，最好改過這段小曲，或者改為「反線中板」更好，覺先聞言，亦點頭說「是」[③]，我恍然大悟，因「胡姬怨」要催快的，非一氣呵成不好聽，覺先中氣殊不相宜。

《蝴蝶夫人》的演出十分成功，在粵劇界也可算創造光榮的一頁，其成功的因素當然很多，除每個藝員都有優異的演技之外，不惜工本，配置畫景燈光新製服裝道具，有充分的時間做準備工作，態度嚴肅，認真「綵排」，劇本曾「五易其稿」，到了正式「綵排」以及正式公演後，仍陸續刪改務求盡善盡美為止。公演的前一晚，假座新舞台招待文化界及戲劇界人士，候戲院片場電影散場後，深夜一時左右才宣告開始，演至天亮完場，參觀者非常踴躍，各人演出甚為賣力，和正式公演一樣，因此而開「綵

③ 有關薛覺先對小曲的看法，互參薛覺明〈薛覺先的舞台生涯〉：「薛覺先生平不大喜歡小曲，他認為小曲不能表現演員的唱工，因為小曲咬字困難，有些擅唱小曲的，未必能唱好梆簧，但梆簧唱好了的就會唱小曲了，所以粵劇演員應以唱梆簧為主，這是真功夫。薛覺先認為自己唱工較突出的是二簧、滾花，至於士工慢板和中板、南音、梵音等他雖也唱過不少，但卻不愛唱，而且唱來也不及二簧、滾花等好。」

排」風氣之先，打破過往馬虎從事的陋習，很值得一讚。但其認真的程度，至今各戲班雖爭相仿效，仍不及「真善美」的認真，多數只配稱「響排」而非「綵排」——響鑼鼓而沒有化妝。不過比較從前「急就章」的惡習——定期明日公演，而今日僅派得三四場曲，諸如此類——經已進步得多。我曾經研究其主因為甚麼別班不能完全仿效呢？最主要的一點，發起人不特「以身作則」，就算是班主身份，也要有些「權威」才可以，例如「真善美」的馬紅夫婦，本身是班主，兼且工作積極，不辭勞苦，接班時聲明在先，不論大小老倌必要參加排戲，包括「響排」及「綵排」——每排戲一次，另送舟車費若干，大老倌雖不志戔戔小數，「老青仔」則「非財不行」，此乃環境使然，無足怪責，更要諒解，蓋薪水已有限，還要負責擔好幾次的舟車費，沒有津貼，確有「行不得也哥哥」之嘆。其次關於挑選角色，要物色負責而認真的人物，例如《蝴蝶夫人》最初「逐場響排」，有幾次師曾為尊重覺先起見，覺得這場戲覺先「佔份」有限，叫他不必跋涉渡海——在新舞台附近的某酒店開個大房間，作排戲之用——可是覺先責任心重，自動要來參加，以視其他大老倌，藉口「拍戲」或「有事」，往往缺席，尤其是屬於兄弟班性質，彼此俱是「班東」分子，誰敢執行這種「權威」呢？循例參加「響排」片時或公演時肯早些抵步化妝，已算賞臉，還敢勉強他一再化妝綵排嗎？演出之後，輿論上對覺先一致予以好評，甚至有些觀眾，還贊成以覺先飾演「上尉」一角。不過無論如何，我的心上石頭可以安然放下，總算對雪卿有個好交代，不致「影響五哥的聲譽，惟你是問」了。在這裏值得附帶一提的：我幫忙覺先夫婦修改若干場口，雖是捱了兩晚通宵，誼屬老友，我一向替覺先工作，都是絕

口不談金錢，他們夫婦素知我個性如此，所以雪卿坦率告訴師曾，叫他不必計較酬金問題。師曾一方面非常大方地接納他們的意見，另一方面似乎要我耗費精神，很過意不去，後來卻利用一個偶然的機會，表達謝忱。《蝴蝶夫人》在「新舞台」演一台之後，即宣告休息，並沒有在其他戲院公演，恰巧西區街坊福利會假座高陞戲院義演籌款，馬紅夫婦及覺先等答應演出《蝴蝶夫人》最精彩的一場，師曾乃電話約我一談。適值我赴對海親戚的宴會，家人告知對海親戚的電話，時屆午夜，他說停車在碼頭等候，有事磋商。在車廂裏他說西區福利會想出版「特刊」，叫他寫篇「序」，他沒有時間，因我知道此劇的編排過程，特叫我代筆，說完即以紙幣二百元放入我袋裏，說是區區筆金，他見我探袋想歸還，即堅決地說道：「你若不受，我決不敢冒瀆清神，因我確無暇咎 ④，務懇你幫忙」。我知道「寫序」小事，他亦優為之，不過藉此送給我上次的酬金吧了，他既出自衷誠，卻之不恭，只好接受。

第一屆「真善美」演出《蝴蝶夫人》成功，馬紅夫婦着手籌備第二屆的劇本《清宮恨史》，寫光緒皇和珍妃的故事，這套戲的光緒皇，屬於當然主角之一，師曾特邀請覺先擔任，以示尊重之意。在籌備時期，師曾在閒談之際，說起上屆班演出十多天，日夕俱滿座，可算創造賣座的光榮紀錄，「老叔父」寶刀未老，給後生小子看看也很好。接着發揮意見，粵劇如大眾肯認真的編排，未嘗不能搞得好，此次不惜工本，拼之損失多少，作為一

④ 暇咎：「無暇咎」按上文下理應是「無暇」、「沒時間」的意思；「暇咎」則未詳其義，待考。

個示範，希望引起同業的注意。最後他表示成本太昂，薪水亦高，即如覺先方面，依足他底薪水支付，其實數目是相當高昂的，他話剛出口，馬上作如下的解釋：「我絕對不是嫌貴，說他薪水過份，以他的地位和藝術，自然值得有餘，不過我談到皮費，附帶一講而已，下屆班我仍懇請五哥幫忙，更沒有要求他減薪的意思。」由此一端，可見師曾之於覺先，確有「惺惺相惜」之意，大足為一般戲人所效法，相信如果其他戲人，尤其是覺先的門下「有力」弟子，不是「跟紅頂白」，置「良師慈父」於腦後，鼎力支撐，相得益彰，或許他仍能過着優遊林泉的生活，也未可料，言之曷勝浩嘆——《清宮恨史》的編排，馬紅夫婦同樣作充份的準備工夫，領教許多遜清宮廷的人物，以及遜清顯宦的後人，研究其服飾禮節，絲毫不肯苟且。覺先夫婦亦另外邀請一班顧問們，討論光緒皇的個性及其言行舉止，演出後甚至有人批評覺先的扮相，當真和光緒皇畫像的模樣差不多。有等觀眾盛讚覺先有「內心表演」，口說覺先另有其思憶的「心愛人」，和光緒皇之憶念珍妃，正復相同，無怪有超水準的演出了。這雖是穿鑿附會之說，但演出的成功，卻是事實，估不到這一次覺先的「真善美」藝術，竟留給本港觀眾一個永遠深刻的印象！

兩屆「真善美」雖告成功，待遇覺先也不錯，可是每一屆都要籌備半年多的時間，每年僅演出一屆或兩屆，而覺先的經濟已大感拮据之苦。因為他新建的兩座洋房，建築落成耽誤時間，超出預算，向銀行按揭十多萬，每月要攤還千多元，租金收入有二千餘，除還債及納地稅、差餉之外，簡直所餘有限。可是覺先夫婦向來都廣交遊，朋友不知其窘狀，少不免仍一樣支撐場面，尤其是雪卿個性愛熱鬧，酒量甚豪，可盡洋酒一兩瓶，迄無

醉態⑤，每月的開銷總在三千元以上，試問這筆錢從何而來？湊巧覺先命運多舛，好幾屆班的薪水，以及拍幾套片的酬金，都拖欠不清。有一晚，覺先和我閒談，曾核計這幾筆欠數，足有三萬餘元，戰後他僅拍過幾部電影，大都「拖泥帶水」，數目不清，他底個性，歷向重友誼而輕金錢，不特不追討欠款，還怪他們因欠錢膽怯不敢和他見面，無形中反因此而損失了一個朋友，他坦率地說：「其實他們何必〔迴避〕呢？如果沒有深厚的交誼，我也不肯答應拖欠薪水，既肯答應，我當會原諒其苦衷，我希望他們繼續和我往還。」這是覺先生平忠厚待人的好處，他雖是環境窮窘，永遠不作「窮人思舊債」之想，更不會提出要求，收足薪水才肯完成「登台」或「拍片」的工作。

　　許多年來，覺先入不敷支，負債纍纍，甚至在港最後一次的生日筵席費千多元，支結也大成問題。於是有人替他們夫婦通盤打算：售去兩間洋樓，可得廿餘萬元，除還債外尚餘十萬八萬，可抵中人之產，生活節儉一些，勉強也可過活。但節儉至甚麼程度？最使她感嘆的是：覺先尚未衰至頂點，已經受人排擠，

⑤　有關唐雪卿的酒量，俞振飛在〈懷念「君子之交」薛覺先〉（許寅、薛正康記錄整理）中也有提及：「老薛（薛覺先）、小薛（薛正康）都是宏量，每次都酒逢知己千杯少，薛大嫂（唐雪卿）則更是真正的海量。她曾親口對我說：『我平常一不喝茶，二不飲水，就是喝酒。早晨睜開眼睛就至少一杯白蘭地。從早到夜，每天至少一瓶，多則兩瓶。』他們兩口子，加上我們師徒倆，每餐至少兩瓶白蘭地。一九五二年中秋，他們夫婦倆又請我們吃飯，從中午喝到黃昏，一喝喝了三瓶，我們三位男士都有點醺醺然了，而薛大嫂卻依然談笑風生，又開了第四瓶，自己斟滿一杯，笑着向我們師徒倆挑戰：『五爺，薛先生，再乾一杯！』嚇得我們連連搖手。她卻舉杯一飲而盡，然後朗然大笑：『好啊，痛快！吃飯！』這位女中豪傑在這頓中秋宴上的颯爽英姿，至今歷歷在目。」

看人白眼，將來更何堪設想？因此，雪卿就認為有考慮之必要了，結果她整整哭了一夜。適值胞弟炳芳從廣州來，邀她赴穗觀光，逗留三星期之久，回來時乃作赴穗的決議。赴穗後覺先仍常有和我通訊，每次都說精神健旺，身體發胖，雪卿逝世，他寄給我訃音；和張德頤女士旅行結婚，我亦收到喜柬，料不到噩耗傳來，竟成永訣！

薛覺先廣州粵劇工作團團員登記表
（劇團檔案資料）

評傳尾聲

　　「評傳」寫至此處，亦可告一段落 [1]，自從「評傳」發表以來，接到不少讀友的獎飾和供給資料，不勝感激，順此致謝。最近報

[1] 評傳交代傳主生平大致止於一九五四年，一九五五、五六年的事則一筆帶過。參考李嶧的〈薛覺先年表〉，有若干可補充的信息：一九五五年薛覺先當選為全國政治協商會議委員，由唐雪卿陪同赴京開會。會議期間，與梅蘭芳、歐陽予倩會面交流。會後因高血壓病發作，在京留醫一個多月。回廣州後小休復出，與陳小茶合演《胡不歸》。是年夏天唐雪卿去世。一九五六年一月二十日赴京參加全國政協會議，同時與廣州市第二醫院護士長張德頤結婚。二月到梧州市演出，十月中國戲劇家協會廣州分會成立，當選為副主席，十月在《廣州日報》發表〈我對《山東響馬》的意見〉。十月三十日晚在廣州市人民戲院演出《花染狀元紅》，演出時腦溢血，雙腳麻痹，仍堅持演完和謝幕，演畢隨即送進廣州市第二醫院，經多方搶救無效，於十月三十一日下午五時七分逝世。李嶧〈薛覺先年表〉，見李門主編《薛覺先紀念特刊》。又互參薛覺明〈薛覺先的舞台生涯〉：「歸來後，他與廣州觀眾見面的第一個戲是《李闖王》，後來又演出過《寶玉怨婚》、《盤夫》和《龜山起禍》。一九五五年春他參加了中國人民政治協商會議第二屆全國委員會會議。他夢想不到自己會會見中國人民偉大領袖毛主席和各位黨政首長，同時在會議上體會到祖國各方面建設的突飛猛進和社會主義的前途，由於他過度興奮和勞累，使他的血壓升高。在北京留醫了個多月，回廣州後也休息了相當長時期。一九五五年在他的前妻唐雪卿逝世之後，他整理過兩齣很受歡迎的名劇：《胡不歸》和《西施》，同時主演一齣由何芷、程羽和陳晃宮合作改編的《寶玉與黛玉》。一九五六年重到北京開全國政協會議，歸來之後又整理過《姑緣嫂劫》和《花染狀元紅》，還有一齣短劇《長亭別》。……當他看到白駒榮的月薪只有三百元，他覺得自己不應該拿比白駒榮多四倍的工薪，於是堅決申請減去五百元。他還說：『多做事，少拿錢，是最光榮的事。』同時他覺得演出太少，不能滿足觀眾的要求，就自動提出將我所演的《西廂記》、《寶蓮燈》等劇中的角色派給他，有時還將白駒榮最吃重的《楊貴妃》頂替幾晚……。」

端發表外國影迷有「占士甸紀念基金會」及占士甸紀念圖像的新聞，有一部分覺先的門下和知交們，向我徵求意見，想發起「薛覺先紀念基金會」的組織，計劃大致是：出版覺先傳記及曲集；設立「薛腔」研究社；捐助覺先免費學額——因他生平熱心平民教育，辦過好幾間平民學校，如基金充足，則自辦一間——以紀念這位已故世的「一代藝人」。這是饒有意義的義舉，可以作為「評傳」結束的「餘音嫋嫋」，而覺先在藝術界的地位和精神，亦可謂「不絕如縷」了。

附錄一

我對《山東響馬》的意見 [1]

薛覺先

連日在報刊上看到很多討論粵劇《山東響馬》的文章,不少觀眾在看了珠江劇團重演的《山東響馬》之後,也引起了激烈的爭辯,這是一個好現象,真理是愈爭愈明的,只有「百家」起來「爭鳴」,藝術大花園中的「百花」才能欣欣齊放。幾年前張華同志說了一句《山東響馬》是一齣誤入歧途的壞戲,「響馬」便銷聲匿跡,雖曾有不苟同張華同志的意見,但也被壓制不能發表,這就是「一家獨鳴」、「百花難放」的痛苦的教訓。

硬說《山東響馬》是一齣壞戲的人,他所持的意見,無非是說這齣戲的主題思想模糊,看不出「響馬」單于雲有劫富濟貧的明確行藏,有說單于雲不劫廣東先生這個資產階級的財,反而同廣東先生結成聯盟,就是立場不穩;有說劇中人物的性格不突出,「響馬」單于雲,既稱綠林好漢,何以被困黑寺中時竟然受驚嚇得暈倒地上?廣東先生原是手無縛雞之力的,何以又能持劍殺死幾個惡和尚?也有批評廣東先生宿店一場,洗腳聞臭襪、

① 本文原刊於一九五六年十月二十五日《廣州日報》。

捉木蝨、拍飛蚊，「響馬」撥頭髮撩廣東先生的鼻子，竊取他用作枕頭的包袱等動作是自然主義的表演方法；更有說黑寺中的「和尚頭」露出個大肚皮跟「響馬」打鬥，是一種野蠻、落後的形象，要不得。鍾海同志甚至說廣東先生騎馬的形象要不得，沒有京戲《蕭何追韓信》中夏侯嬰的騎馬姿勢美麗動人，等等。我個人是不同意這些一筆扼殺粵劇傳統藝術的批評的，縱然《山東響馬》這齣戲在劇本和表演藝術方面還存在一些缺點，但應該肯定這是一齣好戲，如果不是一齣好戲，它就不能連演幾十年而仍受到廣大觀眾的歡迎和喜愛，千萬觀眾喜歡它，這就是最雄辯的事實。

我四、五歲的時候，便坐在母親的膝頭上看着名小武周瑜利演的《山東響馬》，以後還看過好多次，給我留下深刻的印象，真有百看不厭之感。最初這個戲是一個連本戲，要演五、六個鐘頭的。故事的中心內容就是「富商（廣東先生）還鄉遇響馬，中途誤入謀人寺」，開頭還有貪官惡吏迫死單于雲的父母，單于雲逃出魔掌，上山練武，流為綠林豪傑，立志劫富濟貧報父仇等情節。下山之後，遇廣東先生，以為他是為貪官送贓款的，所以跟蹤追趕，兩人便誤投黑寺，在危難時候，查知廣東先生是正當商人，於是他們便聯合起來，打倒代表封建勢力的惡霸——長明寺的惡和尚——釋放被禁寺中的婦女和被強迫削髮為僧的青年。這齣戲的主題思想應該是明確的、健康的。

從舞台藝術來說這是一齣小武、網巾邊（丑生）和花面合演的戲，唱是古腔的唱法，打的是少林拳。當年周瑜利飾響馬一角，下山時，表演牽馬、洗馬、裝馬、練馬做工非常優美，關目投足處處是戲，觀眾很自然的便想像到「好漢騎駿馬，一去如飛」

的情景。廣東先生騎馬的姿勢也是很優美的,他不是用千両黃金鑄成馬鞍嗎?他的馬就是因為鞍太重,墜得牠跑起路來一跛一跛的。他騎的是「單邊」馬,這是適合表現廣東先生(扭計師爺)一類人物的性格的,「響馬」和廣東先生騎的馬不同,騎馬的姿勢也不同,在舞台上兩人的馬步都是各有千秋的舞蹈動作,觀眾從不同的舞蹈動作中,就可以看出他們截然不同的性格和身份,京戲《追韓信》中的夏侯嬰雖也是網巾邊的戲路,但夏侯嬰是一介武夫,與廣東先生一類人物比較,不論是身份和性格都有很大的不同,所以廣東先生不能像《追韓信》的夏侯嬰那樣的騎馬。而且,廣東戲在做工和唱工方面,本來就與京戲有很多的不同,有很大的區別,所以不應強求一致。如果拿京戲的尺度來衡量粵劇,作為批評的根據,很明顯這是違背「百花齊放」的方針的。

我說《山東響馬》是一齣好戲,也是從近三十多年來粵劇發展的歷史來談的。眾所周知,近三十多年來粵劇發展深受殖民地化、商業化的影響,日趨下流、黃色、低級趣味。舞台裝置用機關佈景,服裝用膠片,樂器用到「色士風」等西樂,曲調有「何日君再來」……。但《山東響馬》至今仍保持粵劇樸素而優美的藝術風格,是一齣地道的廣東地方色彩的好戲,演員的唱、做、台步、功架是優美的傳統功夫,舞台是古老排場,服裝也是民族形式的。如果說戲劇藝術要做到百花齊放,是要從發掘民族遺產、整理傳統劇目着手的,那麼像《山東響馬》這樣的戲能夠不要嗎?

批評者們還提出這齣戲的某一場某一個演員的表演方法有自然主義成分,其實如果這些缺點果真存在,也是可以從戲中刪

去或修改的，而不能影響整個戲的評價。但「響馬」撥頭髮撩廣東先生的鼻子，以取換他用作枕頭的包袱；拿竹筒裝油淋門腳，免撬開門時發響聲，這裏面是包含有濃厚的生活氣息和機智的，不能視作自然主義的手法。在這齣戲的演唱中原是有一定的喜劇、諧劇的味道的，娛樂性相當強，所以演出時，常聽到觀眾哄堂大笑，小孩子看了一兩次回去就能學廣東先生騎「單邊」馬，隨街蹦跳，會哼兩句「好一比……」，這都是藝術的感染啊！

當然，《山東響馬》這齣戲還是有一些缺點的，但有缺點不等於是壞戲，更沒有誤入歧途。我說它是好戲也不等於是十全十美，無瑕可指的。說這戲是好戲，除了前面所說的之外，它本身沒有甚麼毒素，亦非黃色下流。它雖然不是頂美麗花中之王，但應該肯定它是一朵花，既是花就應該讓它開放，給這朵花以充分的陽光、空氣和水分、肥料等等，細心的栽培，這朵花會開得更動人的。

附錄二

「南雪」「南薛」公案平議

朱少璋

（一）「南雪」與「南薛」

　　李雪芳女士，廣州粵劇全女班全盛時期「羣芳艷影」台柱，有「金嗓子」之美譽，尤以唱「反線二簧慢板」為最膾炙人口。首本戲有《黛玉葬花》、《仕林祭塔》。文人陳三立、朱孝臧、陳述叔品題揄揚，聲名愈噪，曾赴美國演出，亦受歡迎，三十年代後漸次淡出舞台。全盛時期的李雪芳不但名動南粵，即京滬顧曲者亦為之傾倒，時人以之與梅蘭芳先生對舉，有「南雪北梅」之稱。

　　薛覺先先生，有「萬能泰斗」之稱，自組「覺先聲」，號稱班霸，享譽梨園，首本戲有《胡不歸》、《花染狀元紅》。談上世紀初以來的粵劇發展，先生居功至偉。先生一派宗師，開源育流，其專業表現與成就，無不成為劇界的典範、榜樣或圭臬。先生地位崇高，有論者以之與北劇宗師梅蘭芳先生並論並列，咸認為二人可相頡頏，一南一北，雙峰並峙；有人提出「南薛北梅」的說法。

　　（為便行文，文章以下部分，敬稱從略。）

（二）論爭撮要

二〇一三年《戲曲品味》第一五七期，刊登了署名「那戈」的〈何來「北梅南薛」之說！〉（以下簡稱「戈文」），提出劇壇上南北並峙者，是「北梅南李」（或「北梅南雪」）而並非「北梅南薛」，戈文提出：

> 中國現代戲曲史上或者坊間傳聞中果真有過「北梅南薛」之說嗎？否，沒有。筆者查閱過資料，不但沒有此說，而且梅蘭芳與薛覺先也根本不能類比……。無論從時間上或者地點上以及各人的藝術行當的分別上來說，都不可能產生有「北梅南薛」之說。

而戈文認為與「北梅」並峙者，是李雪芳，並不是薛覺先。戈文刊出後，持不同意見人士亦撰文開展討論，較重要具代表性的有三篇，都在《戲曲品味》上發表，三篇專題文章分別為：

1. 「方文」：方野〈粵劇老倌葉兆柏、阮兆輝縱談「南薛北梅」〉
2. 「梁文」：梁潔華〈「南薛北梅」的由來及其影響〉
3. 「葉文」：葉世雄〈北「梅」南「李」、「雪」、「薛」……〉

方文通過訪問資深老倌葉兆柏、阮兆輝，證明劇壇上與「北梅」並峙者是「南薛」，絕非「南雪」。訪問中葉兆柏說：

> 自懂性、記事之日起，就知道「南薛北梅」，如

雷貫耳，無時或忘；如今竟然出現所謂「南雪」之論，
實在聞所未聞，令人費解。

訪問中葉氏更提出「李雪芳女士與梅蘭芳大師有何交往」的質
疑。而阮兆輝則在提出「薛」「雪」近音的情況外，更肯定「南薛」
之說：

> 多年來，我親耳聽老叔父無數次講到「南薛北
> 梅」，藝壇公認，眾所周知，深入人心，是不容置疑
> 的歷史事實。從未聽說過甚麼「北梅南雪」，不知是
> 甚麼人編造出來的奇聞。

綜合方文提供的訪問內容，可見葉、阮二人不但肯定「南薛」之
說，而且更同時否定「南雪」一說；俱認為是「聞所未聞」，是「從
未聽說過」。

梁文也肯定「南薛」之說，引用賴伯疆、江孔殷、桂坫及靳
夢萍四人的詩文，證明確有「南薛」之說，並接着對「南雪」的文
獻根據（《上海粵劇演出史稿》）提出質疑：

> 人們不禁要問：「北梅南雪」到底源於何人？何
> 處？是梁啟超，還是康有為？他倆都是當時的社會
> 名流，出處、理據何在？一九一九年李雪芳在上海
> 演出，當地哪家報紙刊文，為何只有題目，不見內
> 容，不知怎樣論述「北梅南雪」的？筆者頗感茫然。

梁文更從資格、成就上質疑「南雪」之說，認為「李雪芳創何腔、

何派？怎麼與譽滿神州的梅派唱腔類比？」

葉文則主要針對戈文而提出「南雪」、「南薛」可以並存。葉文認為「南雪」是事實，但並不代表不可以有「南薛」：

> 我個人認為無論「北梅南雪」之說是否恰當，它確是「中國現代戲曲史上或者坊間傳聞中，有此說法」，不必也不能抹去；但如果因為有了「北梅南雪」，而不許別人說「北梅南薛」，是否「霸道」了一點呢？

而綜觀全文，葉氏傾向認為薛氏比李氏更有資格代表南方劇壇，葉文引用「中國戲曲網」、「中國廣州網」及「戲曲網」的材料，比較梅、薛、雪三人的成就與貢獻，比較結論是：

> 應知梅、薛兩人都是影響其所屬的劇種發展的頂尖人物，而李氏只以唱、做、唸、打享譽滬、港舞台十多年。

葉文同時指出，李雪芳之所以聲名大噪而得「南雪」美譽，是「實得力於上海文人的大力推捧」。

(三) 公案平議

本文試利用具體材料，就此段公案作一平議，討論前提以及原則，先說明如下：

1. 本文集中處理「戈文」、「方文」、「梁文」、「葉文」四篇談及「南雪」「南薛」的專題文章的觀點，其他相同專題的文章，暫不列入評論之列。

2. 「南李」、「南雪」，筆者視為同一意思，指的都是李雪芳。本文除個別引文外，統一採用「南雪」。

3. 排名上，「南」「北」在表述時之前置或後置，筆者視為同一意思，並不理解為有前後高下的分別。

　　此段公案，各論者主要以「有沒有這個說法」及「有沒有資格」為出發點，進行論證。筆者認為，「有沒有這個說法」傾向客觀事實的討論，而「有沒有資格」則涉及值價判斷，固然可以討論，但結論都未必能全然客觀。更何況，雪、薛兩位前輩的「資格」，若認真、仔細比較起來，結論也不是「高下立見」的勝負分明，反而是近於「不相伯仲」的各有千秋。因此，在高低軒輊的比較上，就較難得出全面或一致的共識。又何況，退一百步說，即使「沒有資格」，也不代表「沒有這個說法」；反過來說，「有資格」也並不代表一定「有這個說法」。因此，就着這段公案，筆者捨難取易，傾向在個人論證能力範圍內先集中處理「有沒有這個說法」，為讀者鋪陳事實，也補充一些各論者都未有提及的相關材料。

（平議 1）有沒有「南雪」這個說法

　　戈文雖肯定「中國戲曲界的確曾有過『北梅南李』之說」，卻沒有同時列出證據。方文、梁文則對「南雪」之說提出反對及質疑。

其實，在討論的平台上，方文中引用葉兆柏及阮兆輝的回憶，跟那戈的回憶一樣有參考價值。問題是兩方的「回憶」內容完全相反：葉、阮兩位說沒聽過「南雪」，但那戈卻說聽過。如此一來，到底哪一方講的才是事實？又到底當時有沒有「南雪」這個說法呢？可行的方法之一，就是在「回憶」之外，求諸當時的報刊雜誌，看看有沒有具體客觀的文字證據。

據筆者搜尋上世紀初至一九四九年的報刊雜誌，發現確有「南雪」與「北梅」並列對舉的文字記錄，這些文字記錄最早見於一九一九年，最晚見於一九四八年。茲表列如下：

表一

報刊名稱	日期	形式／題目
《申報》	一九一九年十月廿三日	上海大戲院演出報道
《申報》	一九一九年十月廿三日	上海大戲院演出報道（內容同上）
《申報》	一九一九年十月廿四日	上海大戲院演出報道（內容同上）
《申報》	一九一九年十月廿四日	上海大戲院演出報道（內容同上）
《申報》	一九一九年十月廿五日	上海大戲院演出報道（內容同上）
《申報》	一九一九年十月廿六日	上海大戲院演出報道（內容同上）
《申報》	一九一九年十月廿七日	上海大戲院演出報道（內容同上）
《晶報》（上海）	一九一九年十一月三日	〈北梅南雪〉
《益世報》	一九一九年十一月廿五日	〈新禽言〉
《申報》	一九一九年十一月三十日	賑災演出報道
《申報》	一九二〇年十月十三日	廣舞台演出報道
《申報》	一九二〇年十月十四日	廣舞台演出報道（內容同上）
《申報》	一九二〇年十月十五日	廣舞台演出報道（內容同上）
《申報》	一九二〇年十月十六日	廣舞台演出報道（內容同上）

報刊名稱	日期	形式／題目
《申報》	一九二〇年十月十六日	來滬消息
《民國日報》	一九二〇年十月十六日	〈粵伶李雪芳重遊上海〉
《申報》	一九二〇年十月十七日	廣舞台演出報道
《申報》	一九二〇年十一月五日	專刊出版消息
《申報》	一九二〇年十一月廿三日	劇談
《申報》	一九二一年一月十三日	夏士蓮雪花膏廣告
《申報》	一九二一年一月十九日	夏士蓮雪花膏廣告（內容同上）
《申報》	一九二一年一月廿七日	夏士蓮雪花膏廣告（內容同上）
《申報》	一九二一年一月卅一日	夏士蓮雪花膏廣告（內容同上）
《申報》	一九二一年二月十一日	夏士蓮雪花膏廣告（內容同上）
《申報》	一九二一年二月十七日	夏士蓮雪花膏廣告（內容同上）
《申報》	一九二一年二月廿二日	夏士蓮雪花膏廣告（內容同上）
《申報》	一九二一年二月廿八日	夏士蓮雪花膏廣告（內容同上）
《申報》	一九二一年三月六日	夏士蓮雪花膏廣告（內容同上）
《申報》	一九二一年三月十二日	夏士蓮雪花膏廣告（內容同上）
《申報》	一九二一年四月廿六日	相片集出版消息
《申報》	一九二一年四月廿七日	相片集出版消息（內容同上）
《申報》	一九二一年七月十七日	相片集出版消息（內容同上）
《申報》	一九二一年七月十八日	相片集出版消息（內容同上）
《申報》	一九二二年一月七日	劇談（連載）
《晶報》（上海）	一九二二年五月九日	〈評李雪芳〉
《申報》	一九二二年五月卅一日	劇談（連載）
《申報》	一九二二年六月七日	劇談（連載）
《申報》	一九二二年六月十日	劇談（連載）
《申報》	一九二二年六月十二日	劇談（連載）
《三三醫報》	一九二五年第二卷第廿二期	〈贈歌者李雪芳此所稱北梅南李者〉
《申報》	一九二五年一月十六日	〈粵坤角短評〉

報刊名稱	日期	形式／題目
《雄風》	一九二五年八月廿八日	〈北梅南雪兩芬芳〉
《大晶報》	一九二九年九月三日	〈北梅南雪兩芬芳〉
《龍報》	一九三〇年十二月廿七日	〈北梅南雪兩芬芳〉
《上海報》	一九三一年四月廿六日	〈北梅南雪兩芬芳之回憶〉
《上海畫報》	一九三一年第六百五十九期	〈李雪芳美洲獻藝〉
《申報》	一九三九年二月十四日	〈對於李雪芳的回憶〉
《立言畫刊》	一九四〇年第八十三期	〈北梅與南雪〉
《海晶》	一九四六年第廿四期	〈南雪北梅：李雪芳將為災民請命〉
《東方日報》 （上海）	一九四七年七月廿四日	〈李雪芳依然好歌喉〉

以上五十條材料若去其重複，有二十九條，這些材料肯定只能反映事實的一部分，相信尚有不少相關材料可供考掘，例如擁戴「南雪」的文人詩文集中，估計提及這個南北排名的應該不少，但按常理考慮，文人詩文集的公開程度、廣傳程度總比不上同時期的報刊雜誌，因此先就報刊雜誌展開搜尋。經初步歸納起來，這些材料已甚具參考價值，材料中都出現過「北梅南雪」或「南雪北梅」，而且在不同年代不止一次地出現，可見並非是偶一出現的「個案」，而是當時眾所周知、有持續性的一個「排名概念」。以下摘錄部分與「南雪」這個關鍵詞有關的內容，供大家參考（內容相同者從略，又，原文無標點者筆者代加，用舊式圈號斷句者筆者改為新式標點；不另說明）：

表二

日期	形式／題目	摘要／節錄
一九一九年十月廿三日	上海大戲院演出報道	李雪芳負時重名，當代縉紳，莫不傾倒，至比之北梅南蘭芳，有「北梅南雪兩芳」之句，其他名流題詠詩卷成冊，其為當世推重可知……。
一九一九年十月廿三日	上海大戲院演出報道	廣東坤伶李雪芳負時重名，嶺南人皆傾倒，至比之梅蘭芳，有「北梅南雪兩芳」之句……。
一九一九年十一月三日	〈北梅南雪〉	北梅，梅蘭芳也；南雪，李雪芳也……梅居於燕而雪至自粵，故曰「北梅南雪」也……。
	〈新臺言〉	北梅南雪樂狂奴……
一九一九年十一月三十日	賑災演出報道	李雪芳負時重名，前在粵為糧食救濟會演劇，助糶存活甚眾，其樂施好善固為固篤歡迎，妙舞清歌更屬南中第一，此次來滬開演，各省紳商泰西人士，莫不備極歡迎，爭以先覩為快，名流題詠，傳誦一時，所謂「北梅南雪兩芳」，信非虛語……。
一九二〇年十月十三日	廣舞台演出報道	坤伶李雪芳去年泣滬演劇，其色藝之雙絕、歌喉之空前，論者稱為「北梅南雪」，良非虛響……
一九二〇年十月十六日	來滬消息	廣東坤伶李雪芳去年曾奏技於上海大戲院，滬人士頗為傾動，至有「北梅南雪兩芳」之響……。
一九二〇年十月十六日	〈粵伶李雪芳重遊上海〉	廣東坤伶李雪芳……滬江名伶，亦為傾動一時，至有「北梅南雪兩芳」之譽……。
一九二〇年十一月五日	專刊出版消息	李雪芳久負盛名，時人咸有「北梅南雪兩芳」之佳話，其歌喉色相，不在梅郎之下。
一九二〇年十一月廿三日	劇談	……眼中人物誰頡頏，餘子顧盼寧足當。天生麗質乃有偶，北梅南雪兩芬芳。誰免迷離競雄兔，北勝何如小南強……

表二（續）

日期	形式／題目	摘要／節錄
一九二一年一月十三日	夏士連雪花膏廣告	北之梅蘭芳，南之李雪芳，二名伶前後來滬，在紅氍毹上一獻色藝，令人傾倒，時人稱之曰「南雪北梅」，四字之香艷與二名伶之身份絕相配，受之誠無愧矣……。
一九二一年四月廿六日	相片集出版消息	一個是燕北花衫的魁首！一個是嶺南坤伶的班頭！一個生得瀟灑風流！有人稱讚「北梅南雪兩芳芳」，一些兒不是虛譽！……。
一九二二年一月七日	劇談（連載）	近年來菊部人材之受歡迎者，北為梅蘭芳，南為李雪芳「北梅南雪兩芳芳」業經傳為佳話。梅郎之珠喉玉貌，凡觀梅郎劇者咸為讚歎，然觀李雪芳之嬝音容姿、曼舞清歌，曾觀雪芳劇者，亦皆擊節稱賞，是以雪芳足與梅郎分庭抗禮，並駕齊驅……。
一九二二年五月九日	〈評李雪芳〉	北梅南雪，一時並稱……。
一九二二年五月卅一日	劇談（連載）	昨者趙叔雍先代晚華書甘翰臣，甘謂李雪芳行將返粵，最佳能使兩美一晤，照「北梅南雪」不致灸晨夕參商也……。
一九二二年六月七日	劇談（連載）	比甘翰臣以李雪芳定於十六返粵，北梅南雪將成尹邢，特定於十四日在非園設宴，兼歡迎歡送之盛，集「北梅南雪」之清芬、裙屐名流，固時之盛可想……。
一九二二年六月十日	劇談（連載）	明日「北梅南雪」薈萃一堂，可為南北統一之預兆也……。
一九二二年六月十二日	劇談（連載）	姚玉夫謂「北梅南雪」幸得相逢，宜有紀念，腕華當以繪事奉雪，雪或畫少許書以為交換品，主人亦以為然也……。
一九二五年	〈贈歌者李雪芳此所稱北梅南雪者〉	筆者按：七絕二首，詩題有「李雪芳此所稱『北梅南雪』者」，詩的正文沒有這組關鍵詞。

日期	形式／題目	摘要／節錄
一九二五年一月十六日	〈粵坤角短評〉	一時乃有「南雪北梅兩芬芳」之訛（北梅指蘭芳），南海凌長素曰加尊號曰「雪豔親王」，事雖跡近游戲，然亦可見其傾倒備致矣。
一九二五年八月廿八日	〈北梅南雪兩芬芳〉	……較近李雪芳，亦以花衫名於世，兩人同一負時譽，同一異族同工，分道揚鑣，各極其妙，「北梅南雪兩芬芳」，梨園中一代出色人物焉。
一九二九年九月三日	〈北梅南雪兩芬芳〉	梅蘭芳旋時，有粵南歌女李雪芳崛起，時人捧之若狂，謂為南方的梅蘭芳，因有「北梅南雪兩芬芳」之句，傳誦一時……
一九三〇年十二月廿七日	〈北梅南雪兩芬芳〉	（李）雪芳在團，無藉藉名，迨返上海，即負時譽，所謂一登龍門，聲價十倍，又豈其始料所及耶？天賦歌喉，李雲裳帝，擅演《仕林祭塔》一劇，行腔婉轉，跌宕生妍、揚如天馬行空，不可捉摸，抑如鶯啼花底，蕩漾悠然，傾倒之者，大有人在，誤為「南雪北梅兩芬芳」……
一九三一年四月廿六日	〈北梅南雪兩芬芳之回憶〉	……當其盛時譽威煊赫，無遠弗屆，迴邇轟傳，飲名之隆，走運之紅，以視梅蘭芳未遑多讓，故一時有「北梅南雪兩芬芳」之譽，即名坤伶李雪芳也……
一九三一年	〈李雪芳美洲獻藝〉	粵伶之有李雪芳，猶京伶之有梅蘭芳，故好事者有「北梅南雪兩芬芳」之詠……
一九三九年二月十日	〈對於李雪芳的回憶〉	粵劇中之李雪芳，色藝俱佳。南海凌長素有為氏嘗題「南雪北梅」置額以張之。余於民國八年冬季屢聆李劇於廣舞臺……
一九四〇年	〈北梅與南雪〉	然李伶亦有與北伶一時並稱，互相輝映者，如民國初流行菊壇所謂「北梅南雪」，蓋即以吾粵坤伶李雪芳媲美京師紅伶梅蘭芳……
一九四六年	〈南雪北梅：李雪芳將為災民請命〉	未抗戰前聽戲的人，有一句話「南雪北梅」，「雪」指劇曲北梅，「梅」指蘭芳博士……
一九四七年七月廿四日	〈李雪芳依然好歌喉〉	李雪芳與梅蘭芳早年同享盛名，號「北梅南雪」……

以上的文字材料可以直接反映上世紀自一九一九年起，至四十年代止，確實出現過與北劇大師梅蘭芳對舉並列的「南雪」，而排名中的「雪」，證諸客觀事實，正是李雪芳其人。此外，觀乎一九二一年「夏士蓮雪花膏廣告」借「雪梅」排名作標榜，足可證明這個「排名」甚具廣告效益，雪梅排名在當時相信頗為矚目。回應公案中的幾篇文章，筆者不知道那戈的年紀，但知道葉兆柏生於一九三六年，阮兆輝生於一九四五年；三四十年代李雪芳已是慢慢淡出劇壇，葉、阮二人當時年紀幼（或尚輕），未曾聽聞「南雪」並非沒有可能，但方野卻不能據葉、阮二人的說法便否定「南雪」說法的存在。又方野轉引葉兆柏的質疑：「試問『南雪』—— 李雪芳女士與梅蘭芳大師有何交往？」我們在上述的報刊材料中也找得到答案。查一九二二年六月十二日上海《申報》「劇談」有「梅訊」專欄，當中就有「雪梅」相會的記載，值得注意：

　　……日昨非園勝集，到者約百人左右，海上名流，裙屐畢至，流連勝地，至七時始散也。「北梅南雪」均翩然蒞止，南雪於四時入座，北梅以赴桑宅祝嘏，至四時半始至，先由主人甘翰臣介紹二君相見就座，而南北言語初不能通，遂由嚴子方君通譯也。畹華久習南雪之名，但對攝影，未曾謀面，今日快睹，始信盛名之下，決無虛語也。相見入座，畹華先通音問，謂久仰盛名，幸獲接邇，欣幸何似。南雪起立遜謝，亦道相念之勞。畹華並祈南雪即夕往觀《樊江關》《回荊州》二齣，南雪以次日黎明即往西泠，三日始返，返後當多留數位（按：疑是「日」），藉以研究藝

能也。既而畹華謂秋中或能赴粵,攬羅浮羊城之勝,
主人則見告,南雪亦極願北上仰瞻王城如海也。就
座茗談,「北梅南雪」各就分席,姚玉芙謂「北梅南雪」
幸得相逢,宜有紀念,畹華當以繪事奉雪,雪或書少
許為交換品,主人亦以為然也。座中主人索況蕙風
填詞,蕙風謂日內當有二十首報命,以志此盛⋯⋯。

這材料目前只能算是孤證,有待日後再細心考掘更多未浮現
的雪梅交往的事實,而是次會面的性質或許都近於酬酢,但這條
材料卻頗能有力地證明雪梅確有交往,而梅蘭芳對這位與自己齊
名的「南雪」是肯定的,否則大概不會在百忙中紆尊降貴,趕赴
聚會。至於梁潔華在文章中質疑《上海劇演出史稿》提出「南雪」
一說未附根據,相信上述列舉的材料,可以在一定程度上回應梁
文在這方面的質疑,也同時印證了那戈的看法是站得住腳的:

> 中國戲曲界的確曾有過「北梅南李」之說,那是
> 上世紀二十年代指北京(北方)有京劇名花旦梅蘭芳
> (男),南方(廣州)有粵劇名花旦李雪芳(女)⋯⋯。

至如葉世雄所提出「北梅南雪」的說法是「不必也不能抹
去」;其看法是持平、合理且符合客觀事實的。

(平議 2) 有沒有「南薛」這個說法

那戈認為「南薛」是無中生有,他在文中強調翻查過資料,
並沒有發現這個說法。針對文獻資料而作積極回應的,是梁潔

華的文章。梁文引用四條材料，意欲反駁戈文，證明在具體文字材料上，確有「南薛」的說法。但平情而論，梁文所引的四條材料，只有「靳夢萍」一條站得住腳。梁文轉引靳氏在〈曾經閃爍的殞星 —— 南海十三郎〉的話：

> 當時的薛覺先，在粵劇界紅透半邊天，竟有北梅（梅蘭芳）南薛（薛覺先）這句話在社會上和傳媒界盛道。

靳夢萍生於一九二〇年，與薛覺先並世而較年輕，也曾出入「覺廬」，擅曲藝擅編劇之餘，亦唱「薛腔」，可算是同代「行家」。靳氏在文中用上「南薛」與「北梅」，是很直接、具體的文字證據。但梁文列舉的其餘三條材料，無論在舉證上或論證上，都極有商榷餘地。

梁文引用賴伯疆《薛覺先藝苑春秋》的說法，而賴伯疆則引用江孔殷的詩句作論據，說江氏贈薛覺先詩，有「南薛北梅成膾炙，東鱗西爪盡鮮新」之句。可是證諸事實，江詩原文是「南雪北梅成膾炙」，這材料可參看《圖說薛覺先藝術人生》第一百四十頁，上有江氏題詩手跡圖片，可證江詩原文確是「南雪」，而不是賴伯疆轉引的「南薛」（有關江太史這首詩的分析，讀者可參考那戈在《南國紅豆》二〇一七年第二期發表的〈江太史詩耐人尋味 —— 關於薛覺先〉）。衡諸合理的舉證規矩，賴伯疆在沒有交代或說明下，在引用時直接改動江孔殷詩句的用字，將「南雪」直接改成「南薛」；改動論據的做法，本身就極不恰當，也絕不符合舉證的基本原則。當然，我們也不排除可能是賴氏在下筆

時記憶有誤，誤「雪」為「薛」。但影響所及，葉世雄在討論中也說「北梅南薛」見諸江孔殷的詩，並以賴伯疆改動過的江孔殷詩句反駁那戈：「那戈君說他查閱過資料，中國現代戲曲史上或者坊間傳聞中沒有此說，只因他沒有看見江太史的詩作罷了。」可見賴伯疆一字之差，以訛傳訛，影響是很大的。

上一段提及江孔殷贈薛覺先的贈詩手跡，梁潔華一定看過，因為她正是《圖說薛覺先藝術人生》一書的總策劃人，因此梁氏在第二條材料的論述中，嘗試就賴伯疆轉引江詩時以「南薛」取代「南雪」的做法作辯解。梁氏一方面承認客觀事實，即江氏原詩所寫確是「南雪」，但卻同時又認為詩句中的「雪」字並非指李雪芳，而是江氏在題詩時「藉此隱喻比興」，讚美的是薛覺先妻子唐雪卿；並據此說「賴伯疆將『南雪北梅』直接寫成『南薛北梅』，是有其自身理據的」。此外，梁文又以「太史公詩贈薛郎的同時，也詩贈其妻，題為『薛郎偕其細君唐雪卿來見即送之安南』，同樣表示讚賞」為旁證，但卻始終沒有清楚論證為何〈薛郎偕其細君唐雪卿來見即送之安南〉一詩可以證明〈薛郎近演倒串劇佳絕喜賦〉中的「南雪」是指唐雪卿。即使江詩中的「南雪」真的是指唐雪卿，但又怎能說「南唐雪卿」就等如「南薛覺先」呢？筆者在一九二六年十二月十七日《申報》中找到一篇由「穉雲」執筆的〈梅雪交輝浪蝶舞〉，箇中信息，或有助把問題講得清楚一些：

斯篇所述非畹華也，而與畹華不相上下，負聲譽於一方者也，然則果何人乎？請畢吾說：粵中有薛覺先，年才踰冠，敏慧絕倫，風度翩翩，有美少年稱，嗜音樂，工粵曲，彼省人士莫不以「廣東梅蘭芳」

譽之。前次客串吾滬，粵籍士女咸爭相來觀，而以一瞻風采為幸，可見其欽仰之忱。君以嗣為章氏後，故易名章非焉。「雪」者唐雪卿女士也，亦粵產，工舞蹈，[？]京粵曲，抑揚宛轉，響遏行雲，識者稱之，嘗主演《悔不當初》一片，藝術超羣，蓋歌曲家而明星也。非非影片公司為章君非所組織，新片《浪蝶》為唐雪卿女士所主演，而章非君所導演兼主演者，其非「梅雪交輝」於一片乎？……。

這本是推廣電影《浪蝶》的文章，撰文者「稗雲」為了突出電影中的男女主角，令讀者印象深刻，下筆時巧用了廣為京滬人士熟悉的「梅雪」佳話，並另作新解。「稗雲」以薛覺先有「廣東梅蘭芳」之稱，又以唐雪卿名字中的「雪」字作陪襯；為「梅雪」排名另標新義。據此，假若梁文謂江詩的「雪」字乃指唐雪卿的說法可以成立，詩句中「梅」「雪」的意念，會否受「稗雲」文章影響呢？若然，則江詩同一句中的「梅」字所指，倘順思路而作判斷，應該指薛覺先，而不是梅蘭芳；但如此一來，詩句中的「北」字又顯得頗不合理。當然，江孔殷題詩的時候，也不一定受三年半前一張上海報紙上一篇小文章所影響（江詩寫於一九三○年六月）；分析上為求穩妥起見，始終應以原文本為分析基礎。

我們細讀江詩，詩寫於一九三○年六月（庚午端陽），詩句分明寫「南雪北梅成膾炙」，證諸筆者找到的報刊材料（請參看表一、表二），一九三○年前後，報刊上尚可見到「南雪北梅」，相信江孔殷與薛覺先，一個是顧曲知音的老手，一個是劇壇炙手可熱的紅伶，斷乎不可能不知道排名中的「南雪」指的是李雪

芳。不能否認，江氏在贈薛覺先的詩中，居然提及「雪」「梅」齊名的劇壇佳話，讀起來好像有點不對題。但我們若細看詩題並配合詩的內容來理解，就可知這首詩是因着薛氏反串藝術而寫的。薛氏反串演花旦（或青衣），江氏以著名花旦（雪）及著名花衫（梅）作對比，按詩歌創作的思路而言，倒是合情合理的。至於江孔殷下筆時會否是巧借「雪」「薛」二字諧音，以當時已廣為人知的「雪」「梅」齊名的事實，鼓勵潛質無限而演藝事業正如日中天的薛覺先，期待他也能「取而代之」？事涉臆測，只能算是一個合理的「假設」，當然也不能當作是客觀的「事實」。

為了證明確有「南薛」之說，梁文再引用一九五七年出版的《覺先悼念集》中桂坫的話為論據：

> 名伶薛覺先⋯⋯戲劇藝術造詣甚深，做工細膩，唱情精到，三十年來，獨步南國，論者比之於北伶梅蘭芳，其藝術價值，可見一斑。

桂坫的評語中說薛氏「獨步南國」，話語中固然隱含了肯定薛氏在南方劇壇地位的意思；而評語中「比之於北伶梅蘭芳」，也實在頗能明顯地表達出薛梅對舉並列的意思。只是桂坫的話始終比不上靳夢萍明明白白地道出「北梅南薛」來得直接、來得有力。桂坫這條材料，倘移用到「資格」上的討論，似乎更為合適。

為了嘗試較具體地回應「有沒有『南薛』這個說法」，筆者在報刊雜誌上搜尋「南雪」之同時，也着意在同一批報刊材料、同一個時段中尋找「南薛」的蹤影 —— 範圍主要集中在一九四九年前的報刊雜誌 —— 而結論是，只找到「南雪」，卻找不到「南

薛」。但必須說明：所謂「找不到」的意思，是指「筆者找不到」，絕不代表「南薛」這個說法在當時一定不存在。因為個人搜尋無論在年代範圍上或報刊數量上，都肯定有局限，也不能排除在檢索時因大意而遺漏的可能。更何況，大凡有研究經驗的朋友都明白，下結論時，說「沒有」比說「有」要困難得多。因為過去發生的事只有少數給記錄下來，有記錄的也不一定可以傳世，能傳世的卻未必每個人都讀得到。

如此說來，有關「南薛」一詞的文字證據，難道就只有梁文中引用靳夢萍的那條孤證嗎？事實又不盡然。在上世紀五十年代後的報刊中，筆者發現一些由薛覺先的同代「行家」提出的「南薛」文字記錄，梁文轉引靳夢萍的話都屬於這一類。以下為讀者補充另外兩條出現在五十年代後，而且同樣是由「行家」提出的「南薛」文字材料。這兩條材料，分量不輕。

薛覺先的生死之交羅灃銘，其《薛覺先評傳》最早發表於香港《星島晚報》，連載日期由一九五六年十一月四日至一九五七年四月三十日，凡一百六十八篇；一九五七年一月三日連載的評傳就提及「南薛」：

> 他[隸]（按：即薛覺先）在「梨園樂」時期，經已接受金山某戲院的定銀，不過合約聲明，任由他隨時踐約都可以，只求去金山一於在這間戲院登台便行，並不規定任何年月日。但覺先的意思，以為這份「大會」遲早都是[囊]中物不必急於去「標」，他打算事先作充份準備，不單獨以粵劇新改革的藝術，飽飫僑胞耳目，同時在美國輪迴演出，並一新美國士女

的[眼簾]，不讓梅蘭芳專美於前——當時南北興論界對覺先的藝術評價很高，有「北梅南薛」之稱……。

如果說羅氏是與薛覺先同時期的「行家」而又與薛氏交情極深的人，相信近乎事實，他的話自然也較可信。因此，那戈說「南薛」之說是無中生有或胡編亂造，其說法有商榷餘地。再以另一位與薛覺先同代的「行家」而又與薛氏關係極深的人為例，他就是著名編劇家南海十三郎。十三郎上世紀五十年代流寓香港，精神狀態稍佳時，一度賣文為生。一九六四年二月至一九六五年三月間，十三郎在《工商晚報》上撰寫的專欄，對家族往事、個人經歷，以及梨園回憶，都有涉及。查一九六四年十月十二日《工商晚報》十三郎的專欄，就提及「南薛」：

> 李雪芳以「金喉唱旦」盛譽，到上海演唱《仕林祭塔》，獲得看北劇的觀眾歡迎。彼輩以聽戲為看戲，首重聽唱工，李雪芳適合觀眾要求，贈以「北梅南雪」美譽。「北梅」指能善唱善演之梅蘭芳，「南雪」則指李雪芳，故李雪芳返粵，即製一幅橫額，上繡「北梅南雪」四字，以增聲價。後來薛覺先以「北梅南薛」為號召，實利用「北梅南雪」四字取巧。至當年蘇州妹，以「北梅」聲譽較「南雪」為響，彼亦為林綺梅，乃自稱林綺梅為「北梅」。

十三郎原文對薛覺先用上了「利用」、「取巧」等用語，限於客觀材料不足，筆者無法判斷是對是錯，且置勿論。但引文中提

供與「南薛」有關的信息，確實較為豐富；值得注意、重視的，有以下四點：

1. 交代了李雪芳能與梅蘭芳在排名上並列的主要原因，是「彼輩以聽戲為看戲，首重聽唱工，李雪芳適合觀眾要求」：這大致可以回應不少對「南雪」在排名資格上的質疑。
2. 當時在「南雪」之外，確實尚有「南薛」這個說法。
3. 當時伶人為吸引觀眾，每每以南北排名作標榜：薛覺先之於李雪芳是一例，而林綺梅（蘇州妹）之於梅蘭芳又是一例。
4. 「南薛」的說法出現在「南雪」之後。

靳夢萍生於一九二〇年，羅澧銘生於一九〇三年，十三郎生於一九一〇年；三位與薛覺先同代的「行家」朋友儘管年齡不同，但就三人提供的回憶片段在思路的大方向上歸納而言，可以肯定，確有「南薛」這個說法。事實上，筆者在一九三二年十二月十日、一九三三年三月二日的《影戲生活》上，已看到「南北伶界大王薛覺先梅蘭芳歡敍一室」、「從戲劇說到我國南北伶界兩大王薛覺先梅蘭芳」等大標題，標題措詞雖不見「南薛」，但當時的報道已經很明顯地把薛梅二伶分置於南北劇壇代表人物的框架內作評論，這點是值得注意的。

(四)「廣東梅蘭芳」的標榜含意

與「南某北梅」相類近的標榜語，又有所謂「廣東梅蘭芳」的說法，這說法較少論者提及，在此順道提出，供各專家思考。筆者在舊報刊中發現，「廣東梅蘭芳」曾用以代指薛覺先、陳非儂、李雪芳、譚蘭馨、新馬師曾、郎筠玉。茲表列如下：

表三

日期	報刊名稱		摘要／節錄
一九二六年十二月十七日	《申報》	薛覺先	「……粵中有薛覺先，年才踰冠，敏慧絕倫，風度翩翩，有美少年稱，嗜音樂，工粵曲，彼省人士莫不以廣東梅蘭芳之。」
一九三一年六月十七日	《申報》	陳非儂	「……旦角陳非儂，素有廣東梅蘭芳之號。」
一九三二年七月十六日	《正氣報》	陳非儂	文題是「廣東梅蘭芳」，內容介紹陳非儂。
一九三二年二月廿五日	《時報》	薛覺先	文題是「訪問廣東梅蘭芳」，內容是薛覺先訪問記錄。
一九三三年八月十九日	《金鋼鑽》	李雪芳	「乃廣東有女伶李雪芳，住粵名噪一時，有廣東梅蘭芳之譽。」
一九三三年十一月三日	《新春秋》	李雪芳	「廣東梅蘭芳李雪芳女士……。」
一九三九年五月廿二日	《迅報》	薛覺先	「廣東梅蘭芳薛覺先，在香港非常吃香……。」
一九四一年十月廿二日	《電影日報》	譚蘭馨	「在香港以廣東梅蘭芳著稱之譚蘭馨，當地紅極一時……。」

表三（續）

日期	報刊名稱	摘要／節錄
一九四六年八月十一日	《申報》	薛覺先 「廣東梅蘭芳來滬唱粵劇，粵劇名伶薛覺先唐雪卿夫婦，暨新馬師曾等，最近由粵抵滬……。薛有廣東梅蘭芳之稱，唐則為二十年前之上海紅影星。」
一九四六年八月十一日	《前線日報》	薛覺先 「薛覺先有廣東梅蘭芳之稱……。」
一九四六年八月十五日	《大眾夜報》	薛覺先 「廣東梅蘭芳薛覺先久病決輟演……。」
一九四六年	《大地周報》第廿一期	薛覺先 相片旁的圖標文字：「忽然抵滬的『廣東梅蘭芳』薛覺先。」
一九四六年	《上海特寫》第十三期	新馬師曾 「廣東梅蘭芳新馬師曾。」
一九四七年四月廿七日	《導報》（無錫）	薛覺先 「廣東梅蘭芳薛覺先發瘋。」
一九四七年五月十一日	《鐵報》	薛覺先 「有南國梅蘭芳之稱的紅伶薛覺先……。」（筆者按：此例措詞上略有不同，但意思與表述方式相同。）

日期	報刊名稱	摘要／節錄
一九四七年十一月一日	《小日報》	薛覺先 大標題是「廣東梅蘭芳組班來滬」，內文說：「廣東大戲王薛覺先，好比平劇中的梅蘭芳……。」
一九四八年六月十二日	《飛報》	李雪芳 「廣東梅蘭芳李雪芳。」
一九四八年六月十六日	《東方日報》（上海）	李雪芳 「廣東梅蘭芳李雪芳。」
一九五一年十二月二日	《大公報》（香港）	郎筠玉 大標題：「周信芳譽為廣東梅蘭芳」、「郎筠玉在滬演《白毛女》」。內文說周信芳看完郎筠玉主演的《新捨子奉姑》後，在票房留下一張字條給她，上面寫：「廣東梅蘭芳」。

所謂「廣東梅蘭芳」，意思指演藝成就可與梅蘭芳媲美的廣東伶人。同是褒譽之詞，但這說法明顯強調以梅蘭芳作為評價的參考標準，而且並沒有獨一無二的意思；而「南某北梅」的說法則傾向雙方地位對等，且隱含有「唯一代表人物」的意思。雖然兩種說法都包含對某位南粵名伶的推崇，但在評價程度上講，「南某北梅」始終要比「廣東梅蘭芳」高一些。這兩種說法雖在大同中有小異處，但證諸事實，人們在使用這兩種說法時，亦有混為一談的。李雪芳就是例子，她既是「南雪」，又同時是「廣東梅蘭芳」（在表三有四次記錄）。

　　按上述（表三）十九條材料歸納所得，稱薛覺先為「廣東梅蘭芳」較常見（有十次記錄），年期跨度由一九二六年至一九四七年，這正正是薛氏平生演藝事業的黃金時期。據此，我們不妨稍稍移撥一下對「南薛」的思考角度：「南薛」這個概念，會否與「廣東梅蘭芳」這個概念有着聯想或互涉的關係呢？

　　筆者試以「廣東梅蘭芳」配合「南薛」作分析，可以大致梳理得出「南薛」概念的「形成」過程：據前文（平議2）提及，靳夢萍提供「南薛」出現的時間座標是「當時的薛覺先，在粵劇界紅透半邊天」；羅澧銘提供的時間座標是「當時南北輿論界對覺先的藝術評價很高」；南海十三郎提供的時間座標是「後來薛覺先以『北梅南薛』為號召，實利用『北梅南雪』四字取巧」。如此看來，「南薛」之說既云出現在薛氏當紅之時（靳），復云出現在薛氏備受南北輿論界好評之時（羅），更是出現在「南雪」之後（十三郎）；再互參羅澧銘的評傳，交代薛氏有「不讓梅蘭芳專美於前」的想法後，便說「當時」有「北梅南薛」的說法，評傳原文下一段即接「覺先組班之議既決」；那正是薛氏籌組「覺先聲」的

時期。因此，初步推論是：「南薛」的說法或評價，很可能漸次形成於「覺先聲」籌組期間——即約一九二九年至一九三〇年間——這個推論結果，可以同時符合三位「行家」的回憶片段。而早在一九二六年，薛氏已經有「廣東梅蘭芳」之稱，這可以理解為「南薛」在形成過程中的「醞釀期說法」。當然，日後倘若真能在上世紀二三十年代的舊報刊上直接找得到「南薛」兩字作為具體的文字證據，推論就更有說服力了。

（五）結語

依本文推論所得，「南雪」「南薛」兩個與「北梅」並峙對舉的說法，曾一先一後地出現過、存在過，起碼文字上都有記錄，信而有徵，不容主觀抹煞。本文又試以「廣東梅蘭芳」為考察關鍵詞，並與「南某北梅」的說法聯類比較，推論兩種排名形式上雖然不同，但在含意上卻有聯想或互涉的密切關係。

上世紀二三十年代，南粵劇壇名伶輩出，百家爭鳴，各有首本，各有千秋，各有絕活；可說是粵劇發展史上的黃金盛世。要在上世紀初中葉劇壇上的頂尖名伶中只選定一人作為與「北梅」並峙的南方劇壇代表，無論取捨如何，相信都是非常艱難的決定；「南雪」、「南薛」就是箇中典型的例子。

（六）餘論

拙文中對各界前輩的意見或有反駁或有質疑，這都是學術討論過程中不能避免的，套一句老話，都是「以事論事」或「對事不對人」；希望各位體諒講真話的為難處，恕我狂狷，切勿執怪。至於拙文中的錯誤以及有待補充之處，萬望各位專家或前

輩發表文章加以指正或補充，十分感謝。

　　筆者在一九三六年四月一日《蝴蝶戲劇雜誌》的千里駒悼念專號上，讀到「北梅南駒，同飲盛譽」的評語，相信以花旦王千里駒在劇壇上的地位，肯定可以在「南雪」、「南薛」的討論框架內，成為另一宗值得注意和值得探討的「排名公案」。

上世紀三十年代的李雪芳
（吳貴龍先生提供）

「南雪北梅」
《海晶》一九四六年第廿四期

後記

五叔的書僮

朱少璋

　　近十年一直關注廣東戲曲文獻及唱詞，個人相信，若不由吾粵人士自己動手整理，省外的研究者也許不會對這個專題有太大興趣。二〇〇九年出版《燈前說劍 —— 任劍輝劇藝八十詠》開始；到二〇一六年的《粵謳采輯》、南海十三郎文集《小蘭齋雜記》；到二〇一八年的《香如故 —— 南海十三郎戲曲片羽》、《陳錦棠演藝平生》；到二〇一九年《井邊重會 —— 唐滌生《白兔會》賞析》；到二〇二〇年編訂重刊羅澧銘的《顧曲談》及《薛覺先評傳》—— 稍稍總結過去十年的成果，算是對廣東戲曲文獻及唱詞的研究有個交代。

　　戲行中人都習慣尊稱名伶前輩為「叔」。十三叔南海十三郎、一叔陳錦棠、唐叔唐滌生和五叔薛覺先，都是我非常欣賞又十分敬佩的前輩，從事有關他們的研究或整理他們的著作，工作雖然繁重，但心情卻格外愉快。這種愉快的心情，相信羅澧銘先生一定能體會得到。羅先生在評傳的字裏行間，不時透露出對五叔的欣賞、仰慕、支持、憐惜、信任和理解，說到底，就

是「心照」或「肝膽相照」。可以肯定，由這樣的一位作者下筆寫五叔的評傳，相信要求絕對客觀或絕對持平的讀者，一定不會滿意。但羅先生始終還是把評傳完成了，一甲子前這份主觀這份熱情這份投入，靜靜隱藏在紙張發黃字跡漶漫的舊報中，我今天再抖起羅先生當年憶念故友的心事，主觀仍舊，熱情未冷，投入依然，一字一句在生朋死友的回憶板塊上，一點都不曾褪色。在編訂評傳的過程中，我索性把羅先生這部甲子舊作當成文學作品來看待，只有如此，我才不致於只問對錯而忽略共鳴。帶着若干主觀感情細讀這部評傳，知性上的收穫也許有限，但卻可以在情感上得到更高的享受。

我常自愧在戲曲方面是「羊牯」，在戲曲文獻收藏方面更是「門外漢」，近十多年來堅持集中精力從事有關廣東戲曲文獻及唱詞的整理工作，所靠所恃無非一點熱情與一腔傻勁；感謝出版社的信任，師友的鼓勵，以及廣大讀者的包容。吳貴龍先生和岳清先生，是我每次都要公開鳴謝的好朋友。兩位在提供圖文材料上無私的支持及支援，不單令本書內容更充實，還使我在編書的過程中感到無限溫暖。附寄圖文檔案上的短訊簡單一句「隨便用」，令不少珍貴的材料得以公開；藏而能用，兩位先生完全做得到。崔頌明先生、廖妙薇女士、樊善標教授，為本書提供了珍貴的圖文或材料，在此一併致謝。

本書附錄〈「南雪」「南薛」公案平議〉，文章有點長；小題目做長文章，不妨自詡為獅子搏兔。有關「南雪」「南薛」的討論，曾經熱鬧過好一陣子，二〇一七年又有「南薛北梅藝術國際學術研討會」，當時已有朋友問我會否參與討論。其實當時我手頭上確有些材料，但一來生性慵懶，二來個人好管的雜事又多，

加上向來怕事唯恐討論時措詞不慎開罪別人，是以遲遲沒有動筆——遲遲沒有動筆，也或多或少與意興闌珊有關。在主流舊說或成說的基礎上提出另一個看法，即使「鐵證如山」，都往往抵敵不過「先入為主」、「習慣」或「被忽略」，有時更會招來怨罵。例如我較早前以十三郎的自述重組他與唐滌生的師徒關係，但大多數人都已習慣相信他們不是師徒，於是大家還是繼續「習慣」下去；又如我曾以十三郎的自述澄清有關他「請槍」的傳聞，但大多數人都已習慣相信江楓徵是捉刀人，津津樂道超過了半個世紀，於是大家還是繼續「請槍」下去；又例如我曾引用十三郎的自述，重新確認他的生年是一九一〇年，但有人還是習慣相信舊說，於是大家還是繼續「一九〇九年」下去……。類似這些「習慣」，主要是源於人們在討論問題的過程中，往往傾向深信或迷信第三者的間接回憶，反而刻意忽略或故意繞過當事人的自述。更有讀者因當事人的自述觸碰了他們迷信的禁區，反駁說當事人撒謊。老實說，在沒有實證下動輒就用「撒謊」這種摧毀性的假設去討論問題，世上任何人講的任何一句話都有可能是撒謊，相關的言論豈非都變得全不可信？今年一月我在兇厲的疫潮中再次得到出版社的信任和支持，基於過去合作愉快的經歷，於是重拾心情，打點精神，着手編訂羅澧銘先生為五叔撰寫的《薛覺先評傳》。編訂過程中，有關「南雪」「南薛」的排名公案又重新喚起我的注意。本來只打算在評傳的正文後加一條附注，簡單地向讀者交代一下就算。那天，一位雅好粵劇的朋友在臉書上知道我要編訂《薛覺先評傳》，傳我短訊，說希望我能在新書中談一談這段公案。這位朋友並不知道我掌握甚麼材料，也不知道我會為這段公案下一個怎樣的結論，卻總是叮囑我交

代一下，這顯然是衝着「重視事實」、「對事不對人」而提出的。我初步給他回覆，說會在導言或後記中交代一下，但最終，我還是認認真真地以約一萬四千字的篇幅「交代一下」，因為我手頭的材料既然鮮有論者提及，我有責任把這些材料組織臚列，公諸同好。剛好這幾年大家對「南雪」「南薛」這段公案都「退了熱」，冷靜氣氛對客觀討論相對有利，因此不揣淺陋，草就蕪文，附錄於薛五叔評傳之後；至於讀者如何看待，不妨以平常心看待就算了。

年前撰寫一叔傳記《陳錦棠演藝平生》，蒐集材料的過程中，得蒙梁素琴女士接受訪問，提供寶貴的回憶片段。琴姐是「薛派」傳人中身份最特殊的一位：她當年是先拜一叔為師，抗戰時期在桂林再拜入五叔門下；與一叔的關係既是師徒又是同門。訪問中她轉述黃鶴聲先生給她講的一段故事：話說某人與五叔同台「連食三個包」——「食包」就是犯錯被罵的意思。一位不知名的演員飾演書僮，「介口」是扶着飾演生病少爺的五叔出台，再服侍他坐下演戲。五叔披雪褸趁慢板上場，豈料書僮懾於五叔大名，生怕冒犯行尊，出台後一直都不敢直接觸碰五叔，完全「離行離迾」。五叔見狀認為違反劇情，即「請佢食第一個包」：「點呀，扶定唔扶呀？」書僮「食包」後心領神會，充滿力量，連忙上前攙扶，卻因用力太猛，扶得太緊，阻礙了五叔的做手，五叔在台口即「請佢食第二個包」：「扶到咁我仲駛唔駛做戲呀？」如是者拖拖拉拉又勉勉強強，好不容易五叔依介口踹着優美的「病步」「埋位」坐下，忽覺台下「暗湧」起鬨，傳來笑聲；才發覺書僮因在台口「連食兩個包」，心灰意冷，垂頭喪氣又一臉無奈地站在五叔旁邊，觀眾都指着書僮大笑。五叔見狀即「請佢食第

三個包」:「而家人哋嚟睇你定係嚟睇我呀?」

　　無論撰寫有關哪一位前輩的書 ── 任姐也好一叔也好五叔也好唐叔也好十三叔也好 ── 作品的主角或讀者的焦點,始終是那位前輩,而我,只是在主角旁邊幫忙配戲的小書僮而已。《小蘭齋雜記》當年獲頒「香港書獎」,高興之餘我不忘一再強調:是十三叔獲獎而不是朱少璋獲獎。一介小書僮願望向來卑微,都只望能規規矩矩戰戰兢兢又穩穩妥妥地完成配合前輩演出的「介口」,不求有功,但求錯誤能減到最少,不致影響前輩的演出;於願足矣。

　　編訂《薛覺先評傳》,我是同時做了「五叔」和「禮記」的書僮,希望兩位前輩都滿意我的表現 ── 畢竟,讀者係嚟睇你哋兩位,唔係嚟睇我嘅。

　　　　　　　　　　　　　　　　二〇二〇年三月
　　　　　　　　　　　　　　　　於香港浸會大學東樓

薛覺先評傳

作　　者：羅澧銘

顧　　問：崔頌明　廖妙薇

編　　訂：朱少璋

責任編輯：張宇程

封面設計：涂　慧

出　　版：商務印書館 (香港) 有限公司

　　　　　香港筲箕灣耀興道 3 號東滙廣場 8 樓

　　　　　http://www.commercialpress.com.hk

發　　行：香港聯合書刊物流有限公司

　　　　　香港新界大埔汀麗路 36 號中華商務印刷大廈 3 字樓

印　　刷：美雅印刷製本有限公司

　　　　　九龍觀塘榮業街 6 號海濱工業大廈 4 樓 A

版　　次：2020 年 7 月第 1 版第 1 次印刷

　　　　　© 2020 商務印書館 (香港) 有限公司

　　　　　ISBN 978 962 07 5839 3

　　　　　Printed in Hong Kong